KB153030

희곡 창작의 길잡이

희곡 창작의 길잡이

이강백 · 윤조병 지음

평민사

차 례

희곡 창작의 길잡이

들어가기- 머릿말 • 6

제 1 부 기초과정

1. 세팅이란 무엇인가 ──── 11
2. 공간 만들기 ──── 17
3. 등장인물 만들기 ──── 18
4. 등장인물 대사 ──── 25
5. 세팅이 등장인물에게 어떻게 활용되는가 ──── 31
6. 인물이 행동의 주체이다 ──── 35
7. 세트가 충돌을 돕는다 ──── 40
8. 인물 더 만들기 ──── 44
9. 등장인물과 관객은 대결을 좋아한다 ──── 46
10. 희곡의 언어 ──── 57
11. 구성이란 무엇인가 ──── 65
12. 갈등과 충돌 ──── 71
13. 의식의 변화에서 오는 갈등과 충돌 ──── 78
14. 이야기 · 사건 · 서스펜스 ──── 83

제 2 부 단막희곡 쓰기

1. 사건의 시간과 공연의 시간 ──── 109
2. 시놉시스는 선택 아닌 필수 ──── 116
3. 단막희곡 쓰기 탐구여행 ──── 118
4. 단계별 과정 정리 ──── 124

제 3 부 장막희곡 쓰기

1. 극작가와 세상 ——— 131
2. 오감을 활짝 열어라 ——— 133
3. 막 구성과 장 구성 ——— 145
4. 희곡의 구조 ——— 147
5. 작가의 인생관은 등장인물의 비전 ——— 150
6. 직간접 경험에서 자료수집 ——— 155
7. 갈등과 충돌은 연극의 생명 ——— 159
8. 비전의 제안과 논증 ——— 165
9. 복습을 위한 정리 ——— 167
10. 장면 쓰기 ——— 176
11. 여러 장면 쓰기 ——— 186
12. 장막희곡 탐구여행 ——— 187

제 4 부 작품 수록

1. 단막희곡 「결혼」 ——— 195
 작품 이해 ——— 218
2. 장막희곡 「휘파람새」 ——— 225
 작품 이해 ——— 285

나가기 – 꼬릿말 • 290

들어가기 — 머릿말

　요즘 공연예술에 대한 관심이 높아지면서 연극의 관심 또한 높아지고, 희곡을 쓰고자 하는 사람들 역시 늘어나고 있다. 그런가 하면 연출, 연기, 무대미술 등을 전공하는 사람들도 희곡에 대해 알고자 하는 욕구가 상승하고 있다. 그러한 현상 때문인지 최근에 희곡 작법에 관한 책들이 여러 종류 출판되어 희곡에 관심을 가진 사람들에게 좋은 역할을 하고 있다. 누가 쓴 희곡 작법이든 방법은 다르지만 모든 길은 로마로 통한다는 말처럼 목적은 한 가지로 희곡에 대한 이해와 희곡 창작을 돕는 데 있다.

　그러나 대부분 책들의 내용이 어렵고, 이론 중심이어서 희곡을 분석하고 해석하는 데는 효과적이지만 창작하는 데는 도움을 주지 못하는 것 같다. 특히, 연극에 관심을 갖게 된 지 얼마 되지 않은 초심자, 그중에서도 희곡을 쓰려는 극작가 지망생들에게 많은 분량과 이론 중심의 책은 흥미를 끌거나 소화해내기 쉽지 않다. 그래서 희곡쓰기 작법을 연습하는 책자가 필요하다는 요청이 생겨나고, 그 작업은 실제로 창작하는 극작가가 하면 어떨까 하는 생각으로, 우리 두 사람은 희곡의 중요 요소들을 간추려서 실기로 접근하는 희곡 창작의 길잡이를 만들게 되었다.

　물론 우리는 희곡을 쓰는 사람이지 희곡 이론을 쓰는 사람이 아니라는 점을 잘 알고 있다. 우리는 또 하나의 독창적 이론을 내세울 역량이 없으며 그

런 욕심을 부리지도 않을 것이다. 다만 우리가 수십 년 동안 해 온 희곡 쓰기의 체험을 근거로 해서 하나의 방법론을 만들고, 이미 나온 이론서들을 참고하면서 대학에서 강의를 하는 동안 자연스럽게 터득한 것들을 엮은 것이다.

이 책은 '구체적으로 희곡을 어떻게 쓰는가'에 초점을 맞추어 제1부 '기초과정'과 제2부 '단막희곡 쓰기' 그리고 제3부 '장막희곡 쓰기'로 나누어 구성하였다. 이렇게 나눈 것은 각 과정의 의미를 확실하게 하고, 접근하기 쉽게 이름을 붙인 것이다. 각 과정마다 다시 여러 단계로 구성해서 점진적 방법으로 실습이 되도록 했다. 또한 각 단계마다 우리 나름대로 극작 체험에서 얻은 것을 설명하고, 희곡에서 참고가 되는 장면을 희곡에서 발췌해서 예문으로 제시하였다. 제4부에서는 이 책에서 예문으로 사용한 희곡으로서 우리 두 사람의 작품 단막희곡 「결혼」과 장막희곡 「휘파람새」를 실었다.

그리고 각각 작품 이해를 덧붙였는데, 그 글은 극작가이며 연극평론가인 장성희 선생이 썼다. 이 세상에는 더 훌륭한 희곡이 많지만, 우리 둘의 희곡을 창작 모델로 삼은 것은, 다른 극작가의 작품을 이론가도 아닌 우리가 감히 언급할 수 없을 뿐더러 일일이 그 작품의 활용 양해를 받는 것이 너무 까다롭고 번잡하기 때문이다.

이 책의 집필과 출판은 서울예술대학의 연구지원을 받아 이뤄졌고, 그런 만큼 매우 고마운 마음으로 최선을 다하였으며, 이 책을 활용하는 모든 분이 희곡의 이해와 희곡 창작에 실제적 도움이 되기를 진심으로 바란다.

제1부

기초과정

• 세팅이란 무엇인가
• 공간 만들기
• 인물 만들기
• 등장인물 대사
• 세팅이 등장인물에게 어떻게 활용되는가
• 인물이 행동의 주체이다
• 세트가 충돌을 돕는다
• 인물 더 만들기
• 등장인물과 관객은 대결을 좋아한다
• 희곡의 언어
• 구성이란 무엇인가
• 갈등과 충돌
• 의식의 변화에서 오는 갈등과 충돌
• 이야기 · 사건 · 서스펜스

고갯길을 올라가야 절경이 보인다. 이 화두는 준비와 연습보다 결과와 성공을 먼저 원하는 스피드 시대의 젊은이, 소위 현대인에게 던지는 말이다. 이 말은 희곡 창작 – 하나의 완성된 작품을 위해서는 그 앞에 여러 단계의 준비가 있어야 하는데, 그것을 미리 강조하는 것이기도 하다.

기초과정의 각 단계는 희곡 창작의 기본 요소를 분리시켜서 한 요소 한 요소를 이해하면서 써나가는 실기이다. 모든 단계를 하나하나 거치는 이 방법이 앞으로 훌륭한 극작을 하는 데 있어 최선의 길이 될 것이다. 이 기초과정의 마지막에 도착하면, 당신은 일상이든 특수한 상황이든 주변을 적극적으로 관찰하고 뭔가를 얻어내서 극작에 활용하는 능력을 갖게 될 것이다. 여러분은 오랫동안 익혀온 장소를 연극 무대로 사용하기 위해서 다시 답사하게 될 것이고, 이미 잘 알고 있는 사람이나 거리에서 만나는 행인에 대해서도 등장인물로서 가능한가를 생각하면서 관찰할 것이다. 모든 관찰은 연습으로 이어지고, 희곡을 창작할 때 필연적으로 활용될 것이다.

이 기초과정에서 실습을 하다보면 어느 단계는 너무 단순해서 그야말로 초보로 여겨지기도 할 것이다. 그러나 이 기초 실기 과정을 겪어온 우리는 여러분이 매 단계를 가볍게 보지 말고 착실하게 거쳐 가기를 적극적으로 권장한다. 이 실습은 한 단계 한 단계에서 흥미와 용기를 얻기도 하고, 고통과 실망을 얻기도 할 것이다. 극작가 지망생 혹은 신진작가에게는 힘든 고갯길이다. 연극의 핵심인 희곡 만들기 과정은 흥미와 고통, 용기와 실망의 반복인데, 드디어 고갯길을 올라가면, 달려온 길이 빛나고 아름다운 절경을 만나게 될 것이다.

1. 세팅이란 무엇인가?

무대는 연극의 행동이 일어나는 환경이다. 이 환경을 설정하고 디자인하고 설치하는 것을 세팅이라고 한다. 가족 모임은 안방이나 거실에서 하고, 크리스마스 트리는 현관에서 만들고, 잔치 준비는 주방에서 하고, 정치나 사회에 대한 뜨거운 논쟁은 술집에서 이뤄지고, 남녀의 밀회는 은밀한 공원이나 호텔 혹은 산장에서 일어나는 것이 일반적이다. 따라서 어떤 상황 혹은 사건은 그것들이 일어날 만한 장소가 무대가 되어 연극이 벌어지게 되는 것이다.

차범석 「산불」의 무대는 험준한 산간오지 마을이다. 그 마을 주민은 극소수 노인과 어린 아이를 제외하고는 거의 모두 여자들이다. 전쟁 중에 청장년 남자들은 빨치산이 되어 산으로 올라갔거나 국군이 되려고 떠났기 때문이다. 이런 여자들의 마을에 한 젊은 남자(부상당한 빨치산)가 은닉처를 찾아 숨어 들어온다. 그리하여 애욕의 불이 붙고, 그것은 거창한 산불로 이어진다.

윤대성 「출발」의 무대는 순환선 기차가 다니는 간이역이다. 그런데 순환선은 어디가 출발역이며 어디가 종착역인지 분간할 수 없다. 다시 말해서 시작(출발)도 없고 마지막(종착)도 없는, 있다면 오직 돌고 도는(순환) 제자리만이 있을 뿐이다.

사무엘 베케트 「고도를 기다리며」의 무대는 끝이 없는 황무지이다. 끝이 없다는 것은 나갈 수 없다, 감옥처럼 탈출구가 없다는 뜻이다. 그곳에서 인간(등장인물)은 무엇을 할 수 있을까? 오지 않는 고도를 계속 기다리

는 것밖에 없다.

헤밍웨이의 소설 『노인과 바다』는 인간의 삶을 매우 드라마틱하게 보여주고 있다. 오랜 사투 끝에 붙잡은 커다란 물고기를 배 옆에 묶어 포구로 돌아오는 동안, 그 물고기는 살이 뜯어 먹혀 뼈만 앙상하게 남아있게 된다. 『노인과 바다』의 무대는 바다이며, 등장인물은 노인이다.

지금까지 몇 가지 예를 들어 세팅이란 무엇인가를 설명하였다. 물론 이러한 예는 얼마든지 더 많이 들 수 있다. 그러나 더 예를 들지 않더라도 연극에서는 장소무대와 인간등장인물을 서로 떼어 놓고 표현할 수 없음을 알 것이다.

무대 실례 - 1

조당전의 집. 서재는 고서적 연구 동우회 모임 장소로 쓰인다. 고서적들을 넣어 둔 고풍스런 책장들이 나란히 세워져 있다. 서재 가운데에 회의용 원탁과 여러 개의 의자들이 자리 잡고 있다. 오른쪽에는 높지 않은 문갑이 있고, 전화기와 녹음기 등이 문갑 위에 놓여 있다.

서재 뒤편에는 다른 방으로 통하는 미닫이 형식의 문이 있다. 그 미닫이문은 두 쪽이며 양 옆으로 여닫게 되어 있는데, 그 문이 열리면 다른 방의 내부가 보인다.

서재의 천장은 채광과 환기를 위해 둥근 돔 형태의 유리창으로 되어 있다. 아침, 낮, 저녁을 따라 그 유리창으로 들어오는 햇빛은 강약이 달라진다.

이강백 「영월행 일기」·무대지문 일부

어느 섬에 버려진 폐선의 선실이다. 선실은 꽤 큰데 오래 버려둬서 음산하
다. 의자, 탁자, 거울 등 몇 개의 낡은 가구가 놓였다. 외부 출입문은 왼쪽에
있다. 오른쪽에 기관실 출입문이 있는데 문을 열면 기관실로 내려가는 가파
른 층계가 있는 셈이다. 정면에 대형 유리문이 있는데 바다를 조망하는 데
쓰인다. 유리문 너머엔 수평선이 햇빛을 받아 찬란하게 빛나고 있다.

윤조병 「새」 · 무대지문 일부

왜 좀 더 세밀하게 묘사하지 않고 이같이 간략하게 묘사하는가? 서재에
있는 책장의 크기와 문갑의 색깔, 또는 선실에 있을 자질구레한 물건들에
대해서는 묘사하지 않는가? 연극은 집단 예술이다. 연극이 만들어질 때 극
작가는 연출과 배우 그리고 무대, 의상, 조명 디자이너들과 함께 일을 한
다. 디자이너가 무대를 어떻게 보여야 되는지에 대해서 세부적으로 이야
기 듣고, 배우가 인물이 어떻게 정확하게 연기해야 할지에 대해서 자세하
게 이야기를 듣고, 연출자가 그 연극이 어떻게 연출되어야 하는지 이야기
를 자세하게 들어야 한다면, 그들은 작업과정에서 자신들의 창의적 역할
이 약하게 된다고 느낄 것이다. 경험 많은 극작가는 아주 특별한 경우가
아니면, 무대 세트를 디자이너가 만들도록 하는 것이 좋다는 것을 안다.

극작가가 공간을 지나치게 시시콜콜하게 묘사하면, 디자이너는 오히려
대충 훑어보고 스스로의 창작력을 발휘하려고 할 것이다. 그들은 희곡을
읽고 등장인물의 말과 행동에서, 사건의 발전에서 세트의 요소를 발견하
여 활용하는 능력을 지니고 있다.

출간된 희곡을 우리가 읽는 경우, 세트에 대한 묘사는 극작가의 것이기
도 하고, 첫 공연에서 디자이너가 세트를 창조한 후에 그것을 활용한 후
다시 쓴 것이기도 하다.

조명, 의상, 소품의 디자이너는 그들의 안목과 기술로 디자인을 하게 할 때 더 만족스러운 결과를 낳는다. 세트가 완성되고, 의상을 입히고, 가구나 그 밖의 소품이 제 자리에 놓이고, 조명이 빛을 나타내면 극작가는 혼자서 해낸 것보다 훨씬 좋은 결과가 나온 것에 만족하게 된다. 그러나 간단한 묘사가 극작가로서 자신이 설정하는 공간에 대해서 정확하게 알 필요가 없다는 것은 아니다.

극작가는 공간의 효과적 사용을 위해서 세부사항까지 모두 알아야 한다. 셰익스피어나 아서 밀러의 작품을 읽거나 공연을 보면, 무대 묘사에서는 물론이고, 등장인물과 사건 진행을 통해서 그 시대의 배경을 매우 선명하고 밀접하게 나타내주고 있다. 이는 작가가 글을 쓰기 전에 세트를 충분하게 알고 있었다는 것을 말하는 것이다. 여러분이 관찰하고 기록한 실제 환경을 공간의 기초로 삼는 것은 공간을 쉽고 풍성하게 발전시키기 위해서이다.

● 연습 포인트

몇 가지 사건 혹은 상황을 설정하고, 그것들이 일어날 보편적 장소와 엉뚱한 장소에 대해서 이야기를 나누어라. 아주 자유롭고 편안한 상태에서 토론하는 것이 좋다.

무대 세트는 연극에서 중요하게 다루어져야 한다. 간단한 공간 설정도 연극의 행동에 큰 영향을 미친다. 그러나 아무리 사실적으로 섬세하게 만들어진 공간이라도 그것은 현실이 아니고, 현실에서 빌려온 것이라는 사실을 알아야 한다. 유능한 극작가는 그들이 관찰한 실제 환경을 근거로 해서 작품에 맞도록 고쳐서 연극 공간으로 활용한다.

왜 극작가는 상상력만으로 공간을 만들지 않고 실제 환경을 기초로 사용하는가? 그 이유는 실제 환경의 관찰과 수집은 아무리 풍부한 상상력이

라도 해내지 못하는 집중력, 유용성, 기능성 등 여러 세부사항을 만족시킬 수 있는 중요하고 독특한 무엇을 극작가에게 제공하기 때문이다. 그러므로 극작가는 무대 공간을 설정할 때, 실제 환경을 답사하고 관찰해서 활용하고 있다. 그 실례를 작가노트에서 찾아보자.

답사 실례

윤조병 「탄광 소재 3부작」 · 작가 노트 일부

서너 해 전 여름에 몇 가지 이유로 영월을 중심으로 쌍룡 · 정양 · 옥동, 다시 태백을 중심으로 황지 · 장성 · 도계, 또 정선을 중심으로 회동 · 고양 · 북실 등 수십 수백 개의 크고 작은 탄광이 즐비한 광산지대를 여러 날 배회했다. 잘 모르는 분을 위해 쉽게 풀이를 하자면 세상을 떠들썩하게 한 사북사태의 사북이 이 지대의 중심부에 있다. 사북사태는 내가 이 지대를 배회하고 돌아온 다음에 발생되어 그때 나는 사북을 알지 못했다. 그때의 나들이를 여행이라고 하지 않고 배회라고 하는 것은 극작가로서 글을 쓰기 위한 취재차 현장에 간 것이지만 딱 그것만도 아니고, 생활인으로서 일자리를 얻기 위해 간 것이지만 딱 그것만도 아니고, 시민으로서 인생과 사회에 관심을 갖고 있어 암울하기만 한 당시의 상황에 도전 혹은 도피하기 위해 간 것이지만 역시 딱 그것만도 아니기 때문이다. 배회하던 아흐레 만에 영월 역 부근의 조그만 정육점주막에서 노 갱부를 만났는데 그분의 주선으로 예미산 부근의 한 탄광에서 일자리를 얻어, 밖에서 선탄부로 탄을 고르는 일을 하다가 운 좋게 아흐레 만에 갱으로 들어가 막장 운반갱부로 일을 하였다. 자청해서 여섯 달을 있겠다고 약속을 했는데, 열이틀 만에 그 주막에서 송별주를 마셨다. 그건 일이 고돼서도 아니고, 건강이 악화되어서도 아니고, 오로지 이 세상과 맺고 있는 인연 때문이었다. 작가정신을 애써 꺼내 움켜쥐어도, 생활인으로서의

15

절박함을 아무리 각성해도, 암울한 사회에 대한 불만의 오기를 갈고 갈아도 너무나 짙고 아프게 서려오는 고독을 이겨낼 수가 없었다. 수많은 갱부들이 밤과 낮을 바꿔가면서 그 절망의 안개와 고독의 통로를 헤쳐 나가는데 나는 세상과의 인연에서 오는 고독 때문에 눈물을 철철 흘려야 했다. 현장 밖에서 선탄부로 아흐레와 막장 속 운반부로 열이틀을 합해 스무하루의 현장 작업이다. 이 스무하루의 짧은 기간에 얻어진 것을 다시 반년쯤 묵힌 후 작품을 집필했다. (생략)

2. 공간 만들기

여러분이 알고 있는 여러 공간에 대해서 탐구하자. 그 중에서 여러분의 기억에 존재하고 있는 공간이 있고, 여러분이 지금까지 자주 활용하는 공간이 있다. 지금은 활용하지 못하지만 기억에 이미 있는 곳을 존재하는 공간 즉 '존재 공간'으로 부르고, 지금 활용하고 있는 공간 중에서 희곡 무대로 재창조해서 활용하고 싶은 곳을 '창조 공간'이라고 부르자. 여러분이 관극을 통해서 알다시피 연극의 무대는 매우 다양하다. 공공성 혹은 대중적 장소로 활짝 열려진 곳이 있는가 하면, 사적이거나 패쇄적이어서 은밀한 곳이 있다. 이 두 공간이 복합적으로 사용되기도 한다.

여러분이 선택한 공간에서 사람과 행동은 걸러내고 구조와 물질에만 집중하여라. 그 공간을 이루고 있는 구조와 물질에 대해서 가능한 한 많은 것을 자세하게 묘사해라.

● 연습 포인트

묘사를 끝내고, 그 공간에 대해서 스스로 어떻게 반응하는지 생각해 보아라. 그곳이 자신에게 어떤 느낌을 주는가? 편안하고 행복한 느낌을 주는가? 슬프고 아픈 느낌을 주는가? 긴장시키고, 불안감을 갖게 하는가? 맑고 고요함을 주는가, 탁하고 고통스러운 느낌을 주는가? 여러분이 그런 느낌을 갖는 것이 그 공간의 어떤 점 때문인가?

3. 등장인물 만들기

인물에는 입체적 인물과 평면적 인물이 있다. 이것을 '입체인물'과 '평면인물'이라고 하자. '입체인물'이 우리의 관심을 끄는 인물이다. 그들은 다른 인물과의 관계, 사건의 변화를 통해서 다양한 모습으로 자신을 드러낸다. 입체인물은 우리에게 인생은 대단하게 활동적이면서 변화가 무궁하다는 것을 보여준다. 극작가는 입체인물을 만들기 위해서 무대 위에 등장시킬 인물과 인물의 관계를 설정하고, 그에 맞는 사건을 부여한다. 즉, 실제 생활에 있어서도 그렇듯이 인간은 서로의 관계에서 사건이 일어나고, 그 사건은 행동을 통해서 나타난다. 입체인물은 인물간의 관계를 변화시키고 발전한다.

예를 들어 에드워드 올비의 「동물원 이야기」는 두 인물의 관계에서 인간적 의사교류의 불가능을 보여주고, 아서 밀러는 「시련」에서 마귀 재판을 통해 인물간의 불통과 동시에 신뢰구축의 성장을 보여준다. 이강백의 「파수꾼」에서는 인간과 인간이 어떤 목적을 위해서 어떻게 왜곡되는가를 보여주고, 윤조병의 「풍금소리」에서는 근현대사의 질곡을 통해서 인물의 사상과 행위를 보여준다.

'평면인물'이란 기질적 인물, 유형적 인물, 희화적 인물이라고 할 수 있다. 춘향전의 방자나 향단처럼 주인에게 충성하는 인물이다. 두 사람은 각각 주인 섬기는 일에 즐거움을 갖고, 자신의 주관적 사고와 행동은 없거나 감춘다. 그들이 하는 언행은 모두 주인을 위해서 하기 때문에 무대에 등장하는 즉시 알아채게 된다. 평면적 인물은 변화하거나 발전하지 않는다. 어

떤 관객들은 이런 평면적 인물을 미완 혹은 칠푼이라고 싫어하지만 극작가에게는 그리기 쉽고 활용하기 쉬운 인물이다. 자신이 쓰는 희곡과 맞지 않는 부분은 빼버리고 맞는 부분만을 남겨서 활용하면 되기 때문이다. 평면인물은 주로 인간의 논리성과 복잡성을 무시하는 희극에서 많이 활용된다.

● 연습 포인트

여러분이 알고 있는 입체인물과 평면인물을 열거하고, 그 이유를 설명하여라. 희곡의 인물만이 아니고 역사, 문화, 정치, 경제 등 분야를 가리지 말고 종횡으로 찾아보아라. 매우 흥미진진할 것이다.

우리 단군신화에 나오는 신은 신격을 갖고, 우리 역사에 나오는 인물은 인격을 가졌다. 그리스·로마 신화에 나오는 여러 신은 신격을 갖고, 그리스·로마의 여러 역사적 인물은 인격을 가졌다. 신이든 인간이든 그들은 모두가 부분적이거나 전체적으로 서로 다른 점을 지녔다. 우리는 이 서로 다른 점을 앞에 내세워 개성이라고 한다. 현재에 살고 있는 세상의 모든 우리가 그들에게서 개성을 파악할 수 있는 것은 그들의 삶의 역사에 기록된 행동이라는 사실이다.

그리스·로마 신화 속에 나오는 몇몇 신의 성격을 살펴보면 다음과 같다.

제우스 : 남신, 하늘과 번개의 신, 가부장적 의지와 권력 유형, 하늘의 아버지, 바람둥이, 헤라의 남편, 올림포스의 아버지, 외향적이고 이성적, 직관적이고 감각적, 심리적 문제점은 무자비하고 감정이 미성숙하고 과장이 심함, 권력을 행사하는 능력과 결단력과 생식력이 탁월하다.

헤르메스 : 남신, 제우스의 아들, 전달자, 안내자, 책략가, 외향적이고 직관적, 이성적으로 과거, 현재, 미래 모두를 인식, 충동적이고 반사회적임, 이해하는 능력과 사상의 전달과 사교성이 뛰어난 영원한 청년이다.

아르테미스 : 여신, 사냥과 달을 관장, 목표물을 향한 궁수와 여성 운동 원형의 큰언니, 자연과 친화력이 뛰어난 영원한 처녀 여신, 자립자주성이 강하고 상상력과 표현력이 뛰어난 환경운동자 및 여성운동자, 여성주의자로 모험을 즐기고 동거하되 독신주의자며 경쟁심이 강하다. 연약한 자를 경멸하고 파멸시키는 잔인한 성격이다. 한편 자기 성찰, 어린이 마음 갖기, 어머니 되찾기를 한다.

헤라 : 여신, 언약을 지키고 결혼을 성스럽게 여겨 남편이 가는 곳이라면 어디든지 따라가는 주부, 미혼녀, 미망인은 열등한 그룹으로 여기고, 완성을 향한 기대감으로 아내의 의무를 다하고, 분노와 고통을 창조적인 일로 바꾸는 것으로 새로 태어나는 결혼의 여신이다.

위에 기록한 신화 속 4명의 신에 대한 프로필은 물론 그 행적을 살펴보면 모두 성격이 다르다는 것을 알 수 있다. 이 점이 우리가 그리스 · 로마의 신을 성격 창조의 모델로 활용할 수 있는 것이다.

먼저 주변에서 인물을 찾아내 만들어야 한다. 인물을 살아있는 3차원 성격으로 창조하는 것은 희곡 창작의 중요한 기본이다. 여러분이 알고 있는 주변 인물 즉, 가족, 친척, 친구, 지인 중에 그런 인물이 있고, 그 밖에도 우리 도시에 천만이 넘고, 우리나라 인구는 수천만이고, 통일하면 억이고, 지구상에는 수십억이니 여러분이 관심만 돌리면 여기저기서 독특한 인물들을 얼마든지 만날 수 있다.

국내외 작품에서 작가들이 만들어낸 기억될만한 인물을 찾아내라. 그 인물이 많은 사람들에게 기억되는 이유는 무엇인가?

여러분은 앞으로 활용할 인물을 실제로 창조해야 한다. 먼저 주변인물 중에서 한 명을 선택해서 평면인물을 만든다. 방자나 향단이가 평면인물인데 재미있고, 유형적이고, 희화적 인물이다. 어리석기도 하고, 충성스럽기도 하고, 청개구리이기도 하는데, 고정된 인물이다. 비교적 찾아내거나 창조하기가 쉽지만 이 인물 역시 너무 많이 알려진 인물형을 그대로 활용하면 식상하니까 새 인물을 찾거나 만드는 것이 좋다.

이제 입체인물을 만들어야 한다. 먼저, 완전히 낯선 한 명의 인물을 관찰해서 '창조인물'을 만든다. 여러분이 거리, 학교, 기차, 상점, 모임에서 처음 만나는 사람 중에서 관심이 가는 한 명을 선택해서 알지 못하는 부분은 추리 혹은 상상으로 만들어내는 것이다. 가족, 친척, 친지 중에서 잠깐 스치고, 이야기를 들어 어느 정도는 알지만 지금은 이별이나 사별로 오랫동안 만나지 못한 사람이면 여기에 포함된다.

다음에는 지금 확실하게 교류를 하고 있거나, 지금은 교류가 없지만 과거에 확실한 교감을 가져온 사람 중에서 한 명을 선택해서 '존재인물'을 만든다. 예를 들어 가족, 친구, 동료, 애인, 이웃사촌 등인데, 지금도 필요한 것을 직접 탐구할 수 있는 관계여야 한다.

물론 '창조인물'에도 존재성이 있고, '존재인물'에도 창조성이 들어있어 완전히 구분되는 것은 아니다. 창작능력을 키우기 위해서 그렇게 구분을 지어 실기연습을 하는 것이다.

희곡에 등장하는 인물의 성격은 연극의 생명이다. 연극은 사람의 행동을 모방해서 창조하는 것이기 때문에, 행동하는 인물의 내적 외적 모습은

매우 중요하다. 다시 말해서, 연극은 사람을 탐구해서 보여주는 것이므로 사람의 됨됨을 깊이 통찰해야 한다.

신체적·심리적·가정적·사회적 성격, 그리고 성장과 교육의 특성을 분명히 지니게 해야 한다. 따라서 '평면인물'이든 '입체인물'이든 인물을 창조하기 위해서는 아래 요령의 물리적 명세를 만들어야 한다.

이름, 성별, 나이, 출생, 거주지, 교육과 학력, 직업, 외모, 버릇말과 행동, 취미, 별명, 종교, 혈액형, 식성, 가족, 인간관계, 사랑, 인생의 목표, 자신감과 열등감, 에피소드, 성격 등 기타….

이름에서 자신감과 열등감 항목까지는 말 뜻대로이고, 에피소드 항목은 인물의 특성이 나타난 상황, 사건, 이야기를 짧고 구체적 행동으로 묘사한 것이다. 성격 항목은 좁은 의미에서 넓은 의미까지 포함하는 것으로 보편성 혹은 일반성을 벗어난 것이다. 기타 항목은 앞의 여러 사항에 들어가지 않는데 구체적 특성이 있는 경우 기록하면 도움이 되는 항목이다. 이런 물리적 명세로 인물의 됨됨을 얼마만큼 만들고, 앞으로 장면쓰기가 진행되면서 인물 사이에 화학반응이 일어나고, 그 반응이 발전하면서 인물의 성격을 확실히 나타나게 하는 것이다.

희곡의 인물은 극작가가 만들어내는 것이지만 현실성이 있어야 한다. 잘 설정된 인물은 의지와 동기, 행동을 가지고 있어야 하고, 그러기 위해서는 본능, 감정, 정신의 요소를 담은 본성에 대해서도 분명하게 해야 한다. 사람의 본능은 기본적이고 생리적인 것이다. 식욕·성욕·애정·증오 그리고 건설·파괴·부·명예·권력 등 우리가 쉽게 아는 것이다. 사람의 감정은 흥분한 상태에서 나타나는 것으로 행위의 동기가 되고 실제로 행동을 하는 것이다. 정신은 이상, 신념, 양심, 사명감, 의무 등으로 사람이 극단적으로 흥분하거나 행동하는 것을 조절하는 능력이다. 이렇게 여러 요소를 활용해서 설정한 인물의 성격은 대사, 행동, 지시문 그리고 드물게는 서문이나 주석으로 나타낸다.

사람의 개성을 간단하고 확실하게 알아내는 방법은 무엇을 어떻게 사용하고, 무엇을 어떻게 입고, 무엇을 얼마만큼 좋아하고, 어떤 취미와 친구를 가지고, 무엇에 관심이 있는가 하는 것을 관찰하는 것이다.

따라서 인물 선택과 묘사에 있어서 상상력보다는 치밀한 관찰을 해야하고, 인물의 외모에서 특징을 잘 찾아내야 하고, 그 사람의 프로필과 전사life story에서 삶의 정신과 모습을 찾아내야 한다.

● **연습 포인트**

· 평면인물 한 명, 입체인물 두 명, 합해서 세 명의 인물을 확실한 관찰과 구체적 기억을 통해서 창조해라. 입체인물의 한 명은 '창조인물'이고, 다른 한 명은 '존재인물'이어야 한다.

· 등장인물의 발견과 창조가 끝났으면, 그것을 함께 읽고 토론해라.

· 인물 선택과 묘사에 있어서 상상력보다는 치밀한 관찰이 선행되어 있는가?

· 인물의 외모 묘사가 그 사람의 특징을 잘 나타내 주고 있는가?

· 묘사가 애매하거나 상투적이지 않고 구체적이며 객관적인가?

· 프로필이 그 인물의 삶을 함축하고 있는가?

· 인물의 특징적 성격을 공간이나 주변과의 관계로 구체 행동으로 잘 드러냈는가?

이 과정에서 인물의 성격은 연극의 생명이라는 사실을 한 번 더 명심해야 한다. 연극은 인간의 모방이기 때문에 인간에 대한 탐구를 깊이 해야한다. 인물의 성격이 행동을 결정짓고, 인물의 행동이 성격을 보여주는 것이다. 언행에서 인생의 법칙을 따라야 공감을 얻게 되는 것이다. 전사를 할 수 있는 대로 많이 관찰하고 탐구해야 한다. 전사는 인물이 사회적 존

재이기 때문에 중요하다. 앞에서 밝혔듯이 인물의 성격은 본능, 감정, 정신으로 나타나기 때문에 생리, 식욕, 성욕, 지배와 피지배, 추구와 회피, 건설과 파괴, 사랑과 증오, 부와 명예, 권력, 흥분과 냉정, 지식, 이성, 습관, 행위, 양심, 의견, 신념, 사명감, 의무 등이 나타나야 한다.

4. 등장인물 대사

무대에서 인물들이 살아가려면 말을 해야 한다. 이 말을 대사라고 한다. 인물의 말하기에 따라 희곡이 성공하기도 하고 실패하기도 한다. 무엇을 어떻게 말하느냐가 매우 중요하다. 인물 모두가 그 중 한 인물을 닮게 해서 같거나 비슷한 말을 하게 해서는 안 되고, 모두 하나같이 작가의 말을 닮게 해도 안 된다. 그렇다면 등장인물들에게 어떤 말을 어떻게 시켜야 인물을 차별화시키고, 희곡을 성공시킬 수 있는 것인가에 대해서 살펴보자.

첫째는 어휘이다. 한 인물이 쓰게 될 단어와 구절이다. 어시장에서 생선을 도매하는 인물과 백화점 화장품 코너에서 향수를 파는 인물의 어휘를 비교해 보면 다르다는 것을 알 것이다.

둘째는 어조이다. 등장인물이 사용하는 화술의 특징이다. 그 인물의 말 끝에는 항상 물음표가 붙는가, 언제 말을 멈추는가, 말을 더듬는가, 말을 간결하고 요령 있게 하는가, 매우 산만하게 하는가, 어떤 단어 혹은 구절을 강조하는가, 혹은 특정한 단어와 구절을 반복하는가?

경험이 많은 극작가는 재미있는 어휘나 어조를 항상 수집한다. 버스를 탔을 때, 일터에서 일할 때, 거리에서 사람들 사이를 지날 때, 식당에서 밥을 먹을 때, 극장이나 영화관을 드나들 때, 화장실, 등산로, 운동장 등등 어디서든 주의깊게 듣는다.

어떻게 하면 대화를 수집할 수 있는 귀를 가질 수 있을까? 엿들어라, 꾸준히, 부끄러움 없이 엿들어야 한다. 애인끼리 주고받는 밀어, 친구끼리 주고받는 말, 아는 사람들의 토론, 낯선 사람들의 다툼, 불심검문에서 묻

고 대답하는 말, 여러분이 들을 수 있는 것은 모두 엿들어라. 엿들을 때는 뭔가를 얻어야 하니까 특별한 방법으로 엿들어야 한다.

무엇에 대해서 그들이 말하는가. 말하는 내용에 초점을 두어야 한다. 그들이 어떤 사실을 말하는가, 어떤 요점을 들고 나오는가, 어떤 이야기를 나누는가, 기타 등등 말하는 내용을 파악하도록 해라.

어떻게 그들이 말하는가 엿들어야 한다. 말하는 방법에 초점을 맞춰야 한다. 그들이 사용하는 어휘를 귀담아 들어야 한다. 그들이 즐겨 사용하는 단어와 숙어, 그것을 어떻게 사용하는지 파악해서 메모를 해라.

말의 박자를 파악하면서 엿들어야 한다. 그 사람의 목소리가 노래하듯이 들리는가, 억지스러운가, 머뭇거리는가, 가끔 억지스럽다가 머뭇거리다가 하는가? 말의 강조를 파악하면서 엿들어야 한다. 그들은 말의 처음을 강조하는가, 끝을 강조하는가, 특정 단어를 강조하는가?

말의 멈춤을 파악하면서 엿들어야 한다. 그들은 말하다가 종종 멈추는가, 어쩌다가 멈추는가, 한 문장이 끝나면 멈추는가, 문장 중간에 멈추는가, 특별한 구절 다음에서 멈추는가?

말의 여러 가지에 대해서 파악하면 엿들어야 한다. 그들은 말하기 전에 생각하는가, 말을 하고 생각하는가, 동사나 주어가 생략된 반쪽짜리 말을 하는가, 한마디씩 하는가, 말을 할 때 쿵쿵거리는가, 상대가 말할 때 동시에 말하는가, 발음이 분명한가, 웅얼거리는가, 말끝이 가라앉는 경향이 있는가, 음조는 어떤가, 아첨하는 말투인가, 지루한가, 격렬한가, 징징거리는가?

당신이 관찰할 수 있는 사람과 장소와 기회와 요소는 무한하다. 이렇게 관찰한 것을 분석하면 작품 속 인물의 여러 정보를 얻을 수 있게 된다.

(그들이 다방으로 들어가 탁자에 마주 앉는다. 그 사이에 멀리서 기적이 울려오고, 주점에선 묵호댁이 도마질을 힘차게 해댄다. 옥희가 차를 가져온다. 그 사이에 분이는 벌써 담배를 피워 물었다. 앞산 중턱으로 열차가 신나게 달려 올라와서 터널로 들어간다.)

분 이 (바라보다가) 업구렁이가 처마 틈새로 기어들어가는 것여.

길 녀 (커피를 젓는다) 세월도 휙휙 지나가고, 기차도 휙휙 지나가고⋯ 담배 그만 빨고 커피를 마셔.

(분이가 잔을 들어 한 모금에 훌쩍 마시고는 창밖 멀리 시선을 보낸다. 길녀는 분이를 바라보면서 커피를 조금씩 마신다.)

길 녀 (은근하게) 젊은것들 하는 일 모르는 척 눈감아 주는 게 어때.

분 이 ⋯ (대꾸를 않는다)

길 녀 (역시 조심스레) 보내주든가.

분 이 ⋯ (역시 대꾸를 않는다)

길 녀 그런 일 간섭한다는 게 좀 힘들어. 간섭한다고 되는 일도 아니고.

분 이 (무심하게) 어서 땅 보탬이나 돼야 허는디⋯

길 녀 삽짝 밖이 저승인데 서둘건 없어. 우린 오짓물 벗겨진 항아리고 깃털 떨어진 할미꽃 풀씨여.

분 이 그 여시년이 제 서방 살았을 적부터두 사내놈 앞이면 새살거려 쌓더니, 사내 죽이구는 맹개마냥 싸돌아 다녀?

길 녀 영재네가 천성이 선드러져서 그렇지 심지가 깊어. 생사람을 열흘씩이나 묻어두고 오늘내일 하다가 숨 끊긴 시신을 파냈는데 휘우뚱 하구도 남지.

분 이 요것이 첨엔 몸이 근실거리는지 발싸심을 해대더니 이젠 깨진 자배기여.

길 녀	하늘 잃은 서른 살 여자 몸은 화톳불이여. 그게 어디 보시기 물이나 끼었는다고 꺼져? 지난 세월 걷어서 안아봐. (사이) 두릅나물은 맨입으로 먹어도 고소했어. (사이) 늙어 훼방꾼 되지 말자고.
분 이	내가 무다래긴지 그년이 화냥년인지 모르겠구먼.
길 녀	저길 보라고. 산봉우리하고 골짜기 깊숙한 숲도 자웅이고, 숲을 나는 새도 자웅이고, 냇둑에 내맨 염소도 한길에 나도는 누렁이도 죄 자웅인데, 진달래 철쭉이 한창일 때 그 몸인들 얼마나 휘휘 하겠어. 영재네가 오지니까 이슬떨이를 하면서 나다니지 집안에 박혀 지러지기나 하면 그 꼴은 또 어째.

윤조병 「풍금소리」· 한 장면

당신이 창조한 세 인물 사이의 관계를 만들어 보자. 가족일 수 있고, 친구일 수 있고, 전혀 모르는 남남일 수도 있다. 상상력을 동원해서 인물들이 갖는 사건, 배경에 대해서 세부적 내용을 만들고, 그들 사이의 관계를 만든다. 이때 재미있고 드라마틱하게 만들기 위해 이들의 관계를 2:1 혹은 1:1:1로 대립하도록 하라.

이제 각 인물을 위한 간단한 모놀로그를 작성하게 된다. 모놀로그는 한 인물이 대화 중에 방해받지 않고 말하는 방식이다. 무대에서 독백은 자기 자신에 대한 이야기, 관객에게 자신의 내면을 표현하기 위한 것이다.

실례 2

영재네	지가, 지가 삼촌을 꾀었구먼유. 지가 죽을라구 눈이 뒤집혀 갖구 삼촌을 … 어유 (가락을 넣어 통곡한다) 지가, 이 더러운 몸

둥이가 발싸심대서 멍개처럼 꼬리를 쳤어유. 엄니, 영재 아부지가 살아있으면 지가 왜 그러겠어유… 일손이 잽히면 지가 왜 그러겠어유. 아부지랑 엄니헌티 정성을 다할 수만 있으믄 지가 왜 그러겠어유. 누더기같은 이 몸둥이에 뭔 물이 오른다구 봄이 되믄서 밤이믄 밤마다 낮이믄 낮마다 헛사 내가 뵈는디, 엄니… 워쩌유. 엄니, 엄니… (서럽다 못해 온몸으로 울어댄다) 애고, 불쌍한 우리 엄니, 엄니…

윤조병 「풍금소리」· 한 장면

여러분이 연습할 때 쓰게 될 두 개 혹은 세 개의 독백에서, 각자가 상대를 묘사하고, 서로 상대와의 관계를 알게 한다. 각 인물은 상대에게 직접 말해야 한다. 서로의 관계에 대해서 말하고 싶은 대로 말하게 하고, 서로 주관적이게 내버려 둬라. 애증, 분노, 원망, 편견 등 여러 감정적 반응들이 표면에 나올 수도 있다.

이 인물들을 성공적으로 이끌어 가려면, 여러분은 분명하게 객관적이어야 한다. 또 한 가지 명심할 것은 등장인물은 누구든 그들 앞에 있는 관객을 자신의 의견 속으로 끌어들여야 한다. 다시 말하면, 등장인물들은 가능한 모든 방법을 동원해서 관객과 의견을 나누고, 관객을 설득해야 한다는 것이다. 이 연습에서 인물이 말할 때, 그들에게 반드시 더 많은 것을 드러낼 수 있도록 해줘야 한다. 물론, 인물이 말하는 무엇이 아니라, 인물이 말하는 방법 즉 어휘와 어조로 이루어진다.

작가는 '이것이 내가 누구냐. 이것이 바로 내가 세상을 어떻게 보느냐 하는 것이다.' 하는 것처럼 말을 시켜야 한다. 멋스럽고, 재치 있고, 특유한 표현법으로 그들에게 말을 시켜야 한다.

● 연습 포인트

세 인물을 불러내서 서로 적대적 갈등 관계를 만들어라. 그 관계를 바탕으로 각 인물이 관객에게 상대에 대한 생각을 짧은 독백으로 표현하도록 하라. 이 독백에서 상대를 묘사해야 하고, 상대와의 관계가 나타나야 한다.

독백을 끝냈으면 큰 소리로 읽어라. 인물의 대화가 거짓으로 보이는 것은 모두 삭제하라. 가능하면 독백의 배역을 정해서 읽게 하고, 나머지 친구들은 듣게 하라. 그런 다음 모놀로그를 검토하여라.

각 인물의 말이 자연스러운가? 억지스러운가? 그 인물을 확실히 파악했는가? 그들의 어휘는 어떤가? 어조는 어떤가? 그들의 성격은 어떤가? 그들의 사물에 대한 시각은 어떤가? 상대를 묘사하지 않고 설명한 것은 아닌가? 만족한가, 그렇지 못한가? 만일, 만족하지 않으면 서로 토론을 하고, 만족하게 고쳐보라.

5. 세팅이 등장인물에게 어떻게 활용되는가

여러분은 앞에서 세 명의 등장인물을 창조했다. 이제 그들을 무대에 세워야 한다. 인물이 무대에 등장해서 무엇을 하는가, 무슨 말을 하는가에 따라 인격이 드러나는 것이다.

지망생이나 신진작가는 인물의 성격을 창조하는 데 전적으로 대사에 의존하는 경우가 있다. 인물은 육체와 정신이 공간과 연관을 맺고, 그 공간에서 다른 인물과 관련을 맺는다. 사람의 성격을 그 사람의 언어로만 보지 말고 그 사람이 있는 공간과 함께 보아야 한다. 세상의 모든 사람은 그들이 살고 있는 환경이나 그들이 하는 일에서 영향을 받는다. 마찬가지로 무대에 등장하는 모든 인물은 자신이 속한 공간과 그 공간에서 하고 있는 일에서 서로 큰 영향을 받기도 하고 주기도 한다.

극작가는 자신의 인물이 무대공간에서 하는 일, 즉 세팅에서 한 인물과 다른 인물과의 관계를 알아야 한다.

인물이 움직이는 것도 육하원칙이고, 무엇을 해도 역시 육하원칙에 따른다. 다른 인물과 다툴 때도 역시 무엇 때문에 싸우는가에서 육하원칙의 나머지를 알아야 한다.

인물은 그 공간이 어떤 곳인가에 따라 행동이 달라질 것이다. 자유로운 공간에 서로 사랑하는 두 인물이 있다면 매우 유혹적인 장면을 생각할 수 있다. 또한 그 공간에서도 어디에 있는가에 따라 행동을 다르게 할 것이다. 소파에 앉아있는 경우, 의자에 앉아있는 경우, 서 있는 경우, 침대에

있는 경우 등 환경에 따라 서로 다른 행동을 할 것이고, 그러므로 여러 동작을 만들어낼 것이다.

세팅에서 인물의 활동을 '역할'이라고 한다. 경험 많은 극작가들은 종종 대사 없는 무대지시로 절묘하고, 복잡하고, 특별한 역할을 나타내기도 한다. 극작가는 인물과 세팅 묘사를 간략하게 하는 것처럼 무대지문도 가능한 한 최소화해야 한다. 작가는 연출가와 배우에게 자신이 쓴 지시문보다 더 흥미 있는 창조적 동작을 만들어내게 해야 하고, 능력 있는 연출가나 배우는 작가가 믿고 원하는 만큼 그렇게 해낸다. 그러나 지시문을 최소화한다고 해서 작가가 인물의 자세한 동작을 몰라도 된다는 것은 아니다. 인물이 서로 가깝게 모여 있는가, 앉아 있는가, 서 있는가, 한 인물이 이야기할 때 다른 인물이 잡지나 신문을 읽거나, 무심하게 손으로 장난을 하고 있는가 등 전체를 머릿속에 그리고 있어야 한다.

세팅 안에서 인물이 어떻게 행동하는지를 아는 가장 좋은 방법은 실생활에서 인물을 관찰하는 것이다. 공개된 장소에서 화장을 고치는 것, 점심을 먹고 식당 문을 열고 나오는 것, 쇼윈도우의 유리를 보며 머리를 빗는 것, 버스에서 신문을 읽는 것, 옆 사람의 얼굴이나 스카프를 힐끗 쳐다보는 것 등 사소하게 지나칠 수 있는 일이지만 통찰력으로 관찰해야 한다. 발로 뛰면서 많은 사람을 관찰하라.

어떻게 관찰할 것인가. 예를 들어 피자가게에서 피자를 먹는 일행을 관찰한다고 하자. 그들은 피자와 커피를 먹는가, 콜라를 먹는가. 음료수를 먼저 먹는가, 피자를 먼저 먹는가. 양손을 다 써서 먹는가, 한 손만 쓰는가. 피자를 먹기 전에 반으로 자르는가, 네 쪽으로 자르는가. 손으로 찢어서 먹는가, 씹으면서 시선은 어떻게 하는가. 허겁지겁 급하게 먹는가, 천

천히 느긋하게 먹는가. 먹기 전에 피자의 재료나 두께, 구어진 정도를 확인하는가. 포크와 나이프를 사용하는가, 손가락을 사용하는가. 냅킨이나 옷에 손가락을 자주 닦는가, 입으로 핥는가?

질문에 질문을 거듭해야 한다. 질문을 할수록 뭔가가 조금씩 발견된다. 관찰해서 발견한 것은 즉시 수첩에 간단하게 기록해라. 기록은 객관적이면서 확실하고, 가능한 한 간단해야 한다. 세심하게 관찰하되 주관적으로 판단하지는 말라. 두 사람 이상을 관찰하는 경우에는 비교를 해라. 비슷한 점은 무엇이고, 다른 점은 무엇인가?

다음 연습에서는 앞서 만든 인물을 세트에 넣는 것이다. 인물을 등장시켰으면, 발전시키고, 극적 상황을 만들어 가고, 세트와 인물의 조화를 위해서 상상력과 창의력을 발휘해야 한다. 한 공간에서 인물이 어떻게 역할을 하는가에 대한 연습이다. 자신이 작업한 인물을 자신이 만든 세트에 넣고, 인물이 세트의 어느 부분을 활용해서 어떤 역할을 하게 하는 것이다. 단순하지만 특별하고 신선하면 좋을 것이다.

만약 인물이 청소년이고 세팅이 공원이면, 과거에는 사방치기나 제기차기 혹은 고무줄놀이를 할 것이고, 현재는 자전거나 인라인스케이트 혹은 스케이팅 보드 등 스포츠를 활용해서 뭔가를 나타낼 수 있을 것이다. 또 인물이 어머니이고 세트가 주방이라면, 어머니는 싱크대와 식탁에 채소와 고기 등 음식재료를 가득 펼쳐 놓고 남편이나 자녀를 위해 열심히 도마질을 하고, 가스레인지의 불을 켜는 모습을 보여 줄 수 있을 것이다.

● 연습 포인트

여러분의 '창조 인물'을 '존재 세트'에 넣어보라. 세트와 인물이 상호 반응하면서 인물이 누구며, 왜 거기에 있는가를 짧게 묘사하라. 그런 다음

‘존재 인물’이 ‘창조 세트’에서 하는 역할에 대해서도 짧고 간단하게 묘사
하라.

묘사를 끝내고 함께 소리내어 읽어보라. 세트에서 그 인물의 역할이 맞
는다고 생각하는가? 맞는다면 왜 그렇게 생각하는가? 등 서로 의견을 나
누면서 부족한 것은 채우고 넘치는 것은 잘라내라.

6. 인물이 행동의 주체이다

　희곡에서 행동하는 주체는 인물이다. 다시 말하면, 희곡에서 인물은 행동을 해야 한다. 독자 혹은 관객은 이번에는 누구에게 무슨 일이 일어날 것인가를 궁금해 한다. 그들은 그 궁금증을 풀기 위해서 끊임없이 질문을 하고, 극작가는 쉬지 않고 대답을 해야 한다. 이 대답에서 극작가는 그들의 호기심과 지적 상상력을 강하게 자극해야 한다.

　희곡에서 이야기를 만들어내고, 행동하고, 관심과 질문을 이끌어내야 한다. 이 일을 작가는 인물을 통해서 해야 한다.

　인간이 행동의 주체가 되는 것은 희곡이 인간의 행동을 다루기 때문이다. 소설가는 인간의 내면으로 들어가서 그 성격과 심리를 문자로 묘사해서 드러낼 수 있다. 그러나 극작가는 인물에게 행동을 시켜서 그 인물의 심리와 내면의 존재를 외부로 나타내야 하는 것이다. 만약 갓난아이가 배고프거나 아픈데 울지 않으면, 어머니는 아이의 배고픔과 아픔을 모른다. 남편은 아내의 미소에서, 아내는 남편의 콧노래에서 서로의 기쁘고 상쾌한 내면을 알게 된다. 이것이 인물의 희로애락을 행동으로 나타내는 것이다.

실례 1

(하인, 남자에게 봉투를 하나 내민다. 남자는 봉투에서 쪽지를 꺼내 읽더니 아무 말 없이 여자에게 건네준다.)

여　자　"나가라!" 나가라가 뭐예요?

남 자	네. 주인으로부터 온 경고문입니다. 시간이 다 지났으니 나가라는 거지요.
여 자	나가라…… 그럼 당신 것이 아니었어요?
남 자	내 것이라곤 없습니다.
여 자	(충격을 받는다)
남 자	모두 빌린 것들뿐이었지요. 저기 두둥실 떠 있는 달님도, 저 은빛의 구름도, 이 하늬바람도, 그리고 어쩌면 여기 있는 나마저도, 또 당신마저도 …… (미소를 짓고) 잠시 빌린 겁니다.
여 자	잠시 빌렸다구요?
남 자	네. 그렇습니다.

(하인, 엄청나게 큰 구두 한 짝을 가져오더니 주저앉아 자기 발에 신는다. 그 구둣발로 차낼 듯한 험악한 분위기가 조성된다.)

남 자	결혼해 주십시오. 당신을 빌린 동안에 오직 사랑만을 하겠습니다.
여 자	…… 아, 어쩌면 좋아?

(하인, 구두를 거의 다 신는다.)

여 자	맹세는요, 맹세는 어떻게 하죠? 어머니께 오른손을 든 …….
남 자	글쎄 그건……. 이것을 보여드립시다. 시간이 가고 남자에게 남는 건 사랑이라면, 여자에게 남는 건 무엇이겠습니까? 그건 사진 석 장입니다. 젊을 때 한 장, 그 다음에 한 장, 늙구 나서 한 장, 당신 어머니도 이해할 겁니다.
여 자	이해 못 하실 걸요, 어머닌. (천천히 슬프고 낙담해서 사진들을 핸드백 속에 담는다) 오늘 즐거웠어요. 정말이에요. 그럼, 안녕히 계세요.

이강백 「결혼」· 한 장면

여기서 남자는 말로써, 여자는 말과 행동으로, 하인은 침묵과 행동으로 그동안 알지 못하는 사실 즉 사건과 상황을 나타낸다. 이것은 표면적인 행동으로 마음과 의사를 나타내는 것이면서, 침묵, 대사, 동작이 희곡에서는 모두 행동이라는 것을 보여주고 있다. 연극에서는 감정을 행동으로 나타내서 상대와 관객에게 전하고 반응을 얻어낸다. 특히 하인이 나타내는 침묵의 행동이 얼마나 강력한가에 주목하라.

실례 2

(북소리와 노래가 멎고, 풍금소리도 멀어진다.)

천덕이　(술잔을 보는 그대로) 아주머니.

묵호댁　(건성으로) 왜?

천덕이　우리 어머니가요, 나도 자식이라고 씨암탉을 잡아 주셨어요.

묵호댁　장모가 아니구?

천덕이　내게 장모가 있나요?

묵호댁　그걸 내가 어찌 알까.

천덕이　(엉뚱하게) 배가 아파요.

묵호댁　소주를 쏟아 부니 창새기가 질그릇이믄 당하구 사기그릇이믄 당하겠어?

천덕이　우리 어머니는… 무생채 갱엿 즙을 내주셨어요.

묵호댁　어렸을 때나 그렇지 장가 들였으면 즈이들이 알아서 해야지.

천덕이　가끔 술국은 끓여 주대요. 마누라가.

묵호댁　봐. 헌신두 짝이 없으면 아쉬운 거야.

천덕이　그날 술잔에 낮달이 떠올랐어요.

묵호댁　술두 물이니께 구름두 뜨구, 해두 뜨구, 달두 떠오르겠지.

천덕이　지금 낮달이 떠올랐어요.

묵호댁　하늘에두 없는 달이 술잔에 떠올라?

천덕이	내가 막장에 갇히던 날 낮참에 봤어요. (사이) 그년이 가버린 날 아침에도 봤어요.
묵호댁	낮술은 안 좋은 것여.
천덕이	지금 보이잖아요.
묵호댁	뭔 소리여?

(묵호댁이 비로소 관심을 갖고 다가와서 술잔을 이리저리 살펴본다.)

묵호댁	뵈긴 뭐가?
천덕이	보세요. 뵈잖아요.
묵호댁	쯔쯔, 빈속에 취했어. (다시 일을 한다)
천덕이	(흥얼거리듯) 어디로 갔대요?
묵호댁	내가 어떻게 알아.
천덕이	다시는 안 온대요?
묵호댁	빨리 잊는 게 상책이지.
천덕이	(갑자기 큰소리로) 못 잊어! 잡히면 죽일 거야! (가슴에서 칼을 꺼내 번쩍 들어올리며) 죽여!

(묵호댁이 흠칫 놀라 뒷걸음질 치다가 의자에 부딪쳐 넘어진다.)

천덕이	죽여, 죽여! (칼로 심장을 찌르듯 북을 내리찍는다)

(북이 퍽 터진다. 칼을 서서히 당겨 북을 찢는다. 묵호댁은 겁에 질려 떨고, 멀리서 신기료 장수의 외침이 들려온다.)

윤조병 「풍금소리」· 한 장면

여기서 술잔에 낮달이 뜨는 것을 본다. 헛것을 보는 것이다. 그렇게 술을 마시고 칼로 북을 찢어댄다. 이런 행동을 통해서 인물의 상황과 감정을 나타낸다. 막장에 갇혔다가 가까스로 살아나 병신이 된 갱부, 아내가 도망간 사실, 그 아내를 죽이고 싶도록 저주하면서도 한편으로 애절하게 기다리는 분노와 고독을 천덕이의 칼과 북소리의 강도로 나타내고 있다.

7. 세트가 충돌을 돕는다

　연극에서 세트는 충돌을 돕기도 하고, 충돌을 일으키기도 한다. 다시 말해서, 세트가 충돌의 요소로 중요한 역할을 한다는 것이다. 이미 앞에서 세트에 대한 경험을 통해 극작가가 세트를 절묘하게 사용하는 여러 방법이 있다는 것을 알았을 것이다. 당신은 개척하는 정신으로 탐구해서 세트와 충돌의 관계를 찾기도 하고 만들기도 해야 한다.

　세트와 충돌의 실체를 헨릭 입센의 「인형의 집」에서 생각해 보자.

　노라는 인형의 집에서 중심인물이다. 그녀가 행동으로 나타낸 충돌은 선택이다. 자신을 소유물로 다루는 남편과 같이 살 것인가, 아니면 인간 개체로서 자신을 찾아야 하는 것인가. 선택 전후에 갈등을 하는데, 세트가 갈등의 요소를 절묘하게 나타내주고 있다.

　작가는 노라가 등장하기 전부터 세트로 노라의 위상과 선택 대상을 관객에게 암시한다. 노르웨이의 매우 추운 겨울, 창밖엔 눈이 쏟아져 쌓이는 밤, 극이 시작되면서 노라는 '작은 종달새가 행복하게 돌아온다.'고 노래를 흥얼거리면서 쇼핑에서 집에 돌아온다. 그녀의 집은 가구와 카펫이 잘 정리되고, 스토브에는 불이 잘 타서 따뜻하고 아늑하다. 극이 흐르면서 그녀는 남편이 만들어놓은 인형의 집에서 개체가 아닌 인형으로 취급받고 있다는 사실을 깨닫는다. 노라가 집을 나가는 마지막 장면에서 문을 힘껏 닫는 것은 겨울의 거친 세계로 용감하게 뛰어드는 것을 의미한다. 그녀의 강한 선택을 공간 언어 즉, 세트로 매우 강력하게 나타낸 것이다. 입센은 첫 장면의 암시, 마지막 장면의 폭발에서 세트를 확실하게 활용하였다.

　유진 오닐의 「밤으로의 긴 여로」에서는 밝은 아침으로 극이 시작되는

데, 극이 진행되면서 안개의 농도로 타이론 가족이 안고 있는 우울과 어둠의 농도를 나타내고 있다. 테니스 윌리엄스는 「뜨거운 양철지붕 위의 고양이」에서 번개가 치고 불이 타오르는 것을 큰 충돌로 사용했다.

당신은 앞으로 희곡을 읽거나 공연을 볼 때 극작가가 세트를 통해 충돌을 어떻게 나타내는가를 발견해야 한다. 세트가 또 다른 유기적 구조로 충돌과 연관을 맺는 경우를 살펴보자.

세트와 충돌 실례

이 작품은 응접실 또는 아담한 소극장 같은 곳, 그런 실내에서 공연하기 알맞도록 썼다. 음악으로 비교한다면 실내악 같은 것이다.

무대를 따로 만들 필요도 없고 별다른 조명이나 음향효과의 도움을 받지 않아도 된다. 그러나 절대적으로 필요한 것은 그 장소에 모인 사람들이다. 이 연극의 등장인물, 하인은 그들로부터 잠시 모자라든가, 구두, 넥타이 등을 빌려야 한다. 이 빌린 물건들을 단순히 소도구로 응용하기 위해서만이 아니다. 이 작품을 검토하면 알겠으나, 잠시 빌렸다가 되돌려 준다는 것엔 보다 더 깊은 의미가 있고 이 연극에 있어 중대한 역할을 차지하게 된다.

이강백 「결혼」· 작가 노트 일부

이 예문은 「인형의 집」이나 「밤으로의 긴 여로」와는 다른 의미로 세트와 충돌을 그리고 있다. 다른 점은 세트를 작가 노트에서 묘사하고 있다는 것, 극이 진행되는 과정에서 주인공이 관객들에게 소품을 직접 빌리는 것, 세트가 건물이나 풍경으로서의 기능뿐만 아니라 대소도구가 포함된다는

것, 절대적으로 필요한 공간이 시각적 세트에 있기보다는 관객에게 있다는 것 등이다. 관객을 하나의 세트로 보는 것은 특수하면서 다양성과 창의적 아이디어가 들어있는 세트와 충돌의 관계이다. 특히, 의상을 빌리고 되돌려 주고 하는 과정이 극의 진행이고, 그 과정에서 충돌이 발생하기 때문에 매우 확실한 역할을 해내는 세트이다.

● 연습 포인트

여러분은 여러 희곡을 알고 있고, 여러 편의 연극을 보았을 것이다. 그 중에서 한 작품을 선택해서 세트의 어느 요소가 충돌과 유기적 관계를 맺고 있는지 조사하라.

극작가라면 연극에서 충돌을 가장 잘 나타내는 세트가 어떤 것인가 유의해야 한다. 예를 들어 몇 명의 대학 동기가 졸업해서 각기 다른 길을 간다. 그들은 지난 몇 년 동안 만나지 못해 우정이 깨질까 두려워한다. 그들이 우정을 지키려면 만나야 한다. 만나면 무엇을 할 것인가, 어느 장소가 좋을까 생각해야 한다. 아마 그들은 평소에 좋아하는 술 마시기를 생각할 것이다. 술집을 선택해서 모인다. 이제 세팅을 해야 한다. 세트는 가능한 한 객관적으로 보아야 한다.

그들은 정말 오랜만이고 반갑고 해서 시간이 한참 지난 것을 모른다. 문 닫을 시간이 되어 술집 주인은 금전등록기를 닫고, 의자를 뒤집어 세운다. 이제 청소를 해야 한다. 이러한 행동은 더 머물기를 원하는 그들에게 '이제 끝났다. 여러분, 돌아갈 시간이다.' 라는 의사를 강하게 나타내는 것이다. 그래서 그들과 술집 주인 사이에 충돌이 발생한다.

여러분이 사용하고 싶은 충돌이 있는 세트를 묘사하라.

세트를 구상할 때는 생각하는 어느 장면을 초고하고 다듬으면서 시간을 가져야 한다. 산책, 운동, 전시회, 영화, 연극 관람을 하면서 자유로움 속에서 세트를 생각하는 것이 좋다. 어느 순간 빛나는 아이디어가 연인처럼 찾아온다. 이것은 일상에서 잠재의식이 작업을 하는 것으로 이 방법은 어떤 연습에도 통하는 것이고, 여러분이 극작가 생활을 하는 일생동안 계속 이어질 것이다. 물론, 시작하는 순간이나 고민하는 과정에서 번득이는 아이디어가 떠올라 기분이 상쾌 명쾌한 경우도 있다.

이 세트보다 저 세트가 더 좋게 생각되는 경우가 종종 있다. 그러면 쓰려는 이야기와 상황과 인물의 성격을 고려해 보고, 그래도 바꾸고 싶으면 한두 번 정도는 바꾸어도 괜찮다. 그러나 그 다음에는 절대로 바꾸지 말고, 부족한 부분에 대해 보완을 하는 것이 좋다. 여러 번 바꾸면 버릇이 되고, 그 습관된 버릇은 작가를 평생 괴롭힌다는 것을 기억해야 한다. 중요한 것은 구상하고 실험해서 뭔가를 만들어낸다는 가능성에 자신을 가져야 한다는 것이다. 세트가 충돌의 중심이 되는 것은 아니다. 연극의 구성을 돕고, 극의 긴장을 돕고, 미묘한 강조를 더해주는 훌륭한 도우미이다.

8. 인물 더 만들기

희곡에서 등장인물의 성격은 드라마의 생명이다. 연극은 인간 행동의 모방이기 때문에 행동을 수행하는 등장인물의 됨됨이는 구성Plot 못지않게 중요하다. 연극은 인간을 탐구해서 보여주는 것이므로 사람의 됨됨이에 대해 깊이 통찰해야 한다. 반복하건대 신체적·심리적·가정적·사회적 성격 그리고 교육의 특성·성장의 특성을 분명하게 지녀야 한다.

희곡의 인물은 극작가가 만들어내는 것으로 인물 의지와 동기와 행동을 가져야 하고 현실성이 있어야 한다. 반드시 관찰과 탐구를 통해서 그 인물의 본성 즉 본능, 감정, 정신 세 가지를 분명하게 찾아내거나 창조해야 한다. 본능은 기본적이고 생리적인 것이다. 식욕·성욕·애정·증오 그리고 건설·파괴·부·명예·권력 등 우리가 쉽게 아는 것들이다. 감정은 어떤 사물에 대한 반응으로 이것이 행위의 동기가 되고 실제로 행동을 하게 한다. 정신은 이상, 신념, 양심, 사명감, 의무 등으로 극단적 흥분, 극단적 행동을 조절하여 적절하게 또는 가치를 창출하게 하는 능력이다.

이 '인물 더 만들기'는 앞에서 배운 '등장인물 만들기'의 단계를 발전시켜서 역시 생생한 인물을 발견 또는 창조하는 것이다. 여기서 생생하다는 것은 평면인물, 입체인물 모두에게 해당된다.

이번에는 순서를 바꿔서, 네 명의 '입체인물'을 먼저 만들자. 시장, 백화점, 거리, 기차, 버스 등에서 만나는 낯선 두 명의 인물을 관찰해서 '창조인물'을 만든다. 그리고 두 명은 지금 친근하게 교류를 하거나, 과거에 확실한 교감을 해온 사람 중에서 선택하여 '존재인물'을 만든다. 예를 들어 가족, 친구, 동료, 애인, 이웃사촌 등이고, 그들 중 지금은 오랫동안 만

나지 못하는 사람이 포함된다. 그리고 평면인물 한 명을 만든다. 역시 주변 인물 중에서 한 명을 선택하는데 코믹하고, 유형적이고, 희화적 인물 중 앞에서 선택하지 않은 부류를 선택하라. 앞에서 어리석은 인물을 선택했다면 충성스러운 인물을, 앞에서 충성스러운 인물을 선택했다면 청개구리형의 인물을 선택하는 것이다.

다섯 명 중 네 명의 입체인물을 선택할 때 여러 종류의 인물, 즉 개성을 지닌 다양한 인물을 만들어내야 한다. 나이, 성별, 외모, 성격, 교육, 직업, 고향 등 물리적 명세가 서로 다른 인물, 한마디로 인생의 모습과 길이가 서로 다른 인물을 만들어야 한다. 이 다섯 명의 인물과 앞에서 만든 세 명을 합한 여덟 명으로 계속 연습을 하게 된다는 사실을 기억하고, 물리적 인물 기록을 확실하게 작성해야 한다.

● **연습 포인트**
 · 다섯 명의 등장인물을 구체적 관찰과 기억으로 만들어라.
 · 정확하고 확실하게 물리적 명세를 작성하라.
 · 창조한 다섯 인물의 물리적 명세를 나눠서 토론을 하고, 다음 사항에 대해서 검토하라.
 · 인물 선택과 묘사에 있어서 상상력보다는 치밀한 관찰이 선행되었는가?
 · 인물의 외모 묘사가 그 사람의 특징을 잘 나타냈는가?
 · 묘사가 애매하거나 상투적이지 않고 구체적이며 객관적인가?
 · 프로필이 그 인물의 삶을 함축하고 있는가?
 · 공간, 상대와의 관계에서 구체적 행동으로 인물의 특징을 잘 드러나게 했는가?

9. 등장인물과 관객은 대결을 좋아한다

사람은 구경을 좋아한다. 불구경을 좋아하고, 싸움 구경을 좋아한다. 시장이나 주택가에서 불이 나면 안쓰러워서 혀를 차면서도 더 자세히 보고 싶어 몰려든다. 불길이 치솟으면 그 위력을 두려워하면서도 한편으로는 더 다가가려고 안달을 한다. 버스나 거리에서 싸움이 벌어지면 말리는 사람보다는 더 자세히 보려고 비집고 다가가는 사람이 훨씬 많다. 싸움이 시원찮으면 닭싸움이라고 중얼거리고, 싸움이 격렬해지면 역시 속으로 쾌재를 부르면서 즐거워한다. 전쟁이 참혹하다는 것을 알면서도 전쟁영화를 좋아하고, 전투 상황을 실시간으로 중계하는 뉴스에 채널을 고정시킨다. 권투와 K-1 대결이 매우 위험하다는 것을 알면서도 그 경기를 좋아한다. 이것이 인간의 속성이면서 살아가는 한 모습이다.

무대에서 인물과 인물이 말다툼을 하거나, 주먹질을 하거나, 피를 말리는 냉전을 치루면 관객은 관심을 모은다. 관객을 사로잡는 여러 방법 중 가장 확실한 것은 갈등과 충돌 즉, 인물과 인물을 대결하게 하는 것이다. 다시 말해서 냉전이든 실전이든 싸움을 시키는 것이다. 그리스 시대 이후 지금까지 서양은 물론 한국에서도 많은 극작가가 이 방법을 사용해 오고 있으며, 완전무결하게 사용한 사람은 훌륭한 극작가가 되고 있다.

이강백의 「봄날」에서 부자간의 해학적 다툼의 장면이 관객의 시선을 집중시키는 것이나, 「칠산리」에서 어머니의 무덤을 놓고 벌이는 자식들과 마을 사람들의 냉전 장면 또한 관객의 공감을 불러일으켜 현실적, 시대적 시선을 강하게 끌어당기는 것이 그 좋은 예가 된다.

● 연습 포인트

이 시기에 문제작으로 파악되는 희곡과 연극을 선택하라. 선택한 작품이 독자 혹은 관객의 시선을 끄는 이유는 무엇인가?

에드워드 올비의 격렬한 작품 「누가 버지니아 울프를 두려워하랴」는 고단위 대결 기법을 활용하고 있다. 실패한 중년의 교수, 수다쟁이 부인, 젊은 교수, 교수 부인이 게임을 통해 벌이는 비꼬기, 멸시하기, 악담하기 등 놀이가 어느 선을 넘으면서 드러내는 결혼생활의 악몽을 악랄하게 파헤치면서 밤을 새는 장면은 관객의 시선을 놓치지 않는다.

여러분 역시 그간 누구와 격렬하게 싸운 경험이 있을 것이다. 한두 번 혹은 그 이상일 수도 있다. 어떤 사람은 가족이나 이웃들이 수단방법을 가리지 않고 격렬하게 싸우는 것을 목격했을 것이다. 인간관계에서 격렬한 마찰이나 대결은 당사자에게는 심장이 뛰고 입이 타 들어가는 고통이다. 이 연습을 시작하려면 여러분이 경험했지만 기억하기 싫은 싸움 즉, 그때의 마찰과 대결을 분명하게 상기해야 한다.

- 어떤 싸움을 했는가? 기억이 나는가? 그때 그 싸움에서 원인과 대결의 방법과 결과는 무엇인가?
- 어떤 싸움을 구경했는가? 기억이 나는가? 그때 그 싸움은 왜 일어나고, 어떤 방법으로 싸우고, 결과는 어떻게 되었는가?

대결 실례

(묵호댁이 주점으로 가는데, 신기료장수가 술이 철철 넘는 대접을 들고 나와 분이에게 다가간다. 그는 공손히 술잔을 내민다. 분이가 술잔을 받

으려다가 바라본다. 잠시 침묵이 흐른다.)

길 녀 아는 분이여.

분 이 (분노로 손이 떨린다)

길 녀 고향 찾아왔어.

분 이 마을 일곱 처녀가 세도 있는 오라버니라구 찾아갔더니… (숨이
 가빠 말을 잠깐 쉰다) 이왕지사 왜놈병정 헌티 바칠 처녀니께 죄
 한번씩 바치구 가라구 했어. (사이) 말 안 듣는다구 가죽혁띠루
 우리를 쳐대믄서.

 (분이가 실성한 듯 노래를 부른다. 노래는 분출에 발산하지 못하는 자조
 가 섞였다.)

분 이 분이 똥구멍은 나팔똥구멍 나팔을 불다가 코가 깨져
 병원에 갔더니 못 고쳐준다네 경찰에 갔더니 뺨만 때려
 집에 와서 생각하니 분해 죽겠네.

 (분이가 술을 꿀꺽꿀꺽 마시다가 한 모금 입에 가득 문다. 신기료장수를
 바라보다가 그의 얼굴에 힘껏 뿌린다. 신기료장수는 꼼짝 않는다. 분이가
 다시 노래를 한다.)

분 이 분이 보지는 나팔보지 나팔 한 대 불다가 보지 찢어져
 병원에 갔더니 안 고쳐준다네 경찰에 갔더니 구경만 하고
 집에 와서 생각하니 분해 죽겠네.

 (영재네가 "엄니…" 하면서 말리는데, 길녀가 만류한다. 분이가 다시 술을
 꿀꺽꿀꺽 마신다. 이번에도 한입 가득 물고 신기료장수를 바라본다. 그러
 나 그대로 삼킨다.)

길 녀 그때는 억울한 일이 많았어.

분 이	지금두 마찬가지여!

(천덕이가 북을 쾅 치고, 가슴에서 칼을 꺼내들고 소리친다.)

천덕이	죽여!
분 이	그 칼… (입술이 떨려 말이 제대로 나오지 않자, 칼을 달라고 손을 허우적거린다)
천덕이	(이어서) 죽여!
분 이	이놈을 죽여…
천덕이	이년 잡으면… (식탁에 칼을 내리꽂고 허물어져 운다)
분 이	저런 등… 등신… (신기료장수 얼굴을 향해 술잔을 높이 치켜든다)

(길녀가 급히 뺏는다.)

길 녀	(신기료장수에게) 잠시 자리를 피하세요.

(신기료장수가 물러나려고 통을 어깨에 멘다.)

분 이	(말문이 터진 듯) 사람은 무섭구 골목, 다리목, 마당 섦은 무섭잖느냐!

(그 말에 신기료장수가 멈칫 선 채 움직이지 못한다.)

윤조병 「풍금소리」· 한 장면

다음에는 이미 만들어 둔 인물 창고에서 두세 명의 인물을 불러내서 격렬하게 충돌하는 장면을 써야 한다. 장면이 진지할 수도 있고, 코믹할 수도 있다. 또 진지하면서도 코믹할 수도 있다. 어느 쪽이든 장면에서 가장

중요한 것은 충돌이다.

한 장면을 쓰기 위해서는 기본적으로 시놉시스를 만들어야 한다. 시놉시스는 대결의 목표, 동기, 장애물, 전술이 들어있어야 한다. 등장인물이 진실로 중요한 무엇인가를 원해야 한다. 장애물은 매우 압도적이어서 목표를 향해 가는 인물에게 불가항력이어야 한다. 그 불가항력의 장애물을 극복하는 데 사용하는 전술은 매우 인상적이거나 강력하고 성공적이어야 한다. 문제의 목표를 위해서 인물 중 한 명을 다소 평면적 인물을 불러서 사용하는 것도 한 방법이다. 기초계획을 세우고 갈고 닦으면서 인물의 감정을 아주 고조시켜 위험 속으로 몰고 가라.

● **연습 포인트**

인물창고에서 세 명을 불러내어 그들의 대결 장면을 써 보자. 초고를 끝냈으면 함께 읽고 토론을 하고, 함께 혹은 각자가 그 장면의 인물에 대해서 아래 질문을 해야 한다.

· 등장인물의 행동이 그들 사이에 맺어진 관계와 맞는가? 그들의 동기가 선명하고, 초점이 정확하고, 강력하고, 지속적인가? 그들의 목표가 누구도 말리지 못할 만큼 강력한가? 장애물과 전술은 그들에게 합당한 장애물이고 전술인가? 인물이 주위 환경을 적극적으로 사용하는가? 그들은 서로의 강점과 약점 그리고 다른 요소들을 장애물과 전술로 이용하는가?
· 충돌은 논리적으로 구성되어졌는가? 장면의 모든 순간들이 충돌을 더 빛나게 해 주는가? 마지막으로 인물들이 성격에 맞는 행동을 하는가?

만일 토론이나 검토에서 미흡한 점이 발견되면 수정하거나 다시 써야
한다. 초고에서 각 등장인물 사이의 중요한 부분에서 결함이 보이면 그 부
분을 버리고, 반대로 각 등장인물 사이의 중요한 부분 즉, 장면의 중요한
순간이 진실되고, 인물의 성격과 일치하고, 인물 사이의 관계와 일치하면
그 부분을 더욱 강화해라. 그 부분 혹은 그 순간을 더 길게 강화해도 좋다.

이번에는 제 4, 5, 6… 인물을 넣는 연습을 할 것이다. 인물 제 4, 5, 6…
은 이방인일 수 있고, 적당하게 아는 사람일 수 있고, 친밀한 친구일 수도
있다. 어떤 경우 그 충돌에 직접 관련되기도 하고, 어떤 경우는 직접 관련
이 없지만 뜻밖의 관련을 맺을 수도 있다. 이 인물들은 적극적 개입을 위
해서 나타날 수 있고, 단순하게 나타날 수도 있다. 중요한 것은 이 인물들
이 나타날 때 충돌이 어떻게 변하는가 하는 것이다. 제 4… 의 인물이 충돌
에 어떻게 반응하는가? 이미 세 명의 인물이 제 4… 의 인물을 장애물로
이용하는가? 또는 전술로 이용하는가? 제 4의 인물을 무시하려고 하는가?
제 4의 인물의 등장이 이미 충돌하고 있는 인물의 한 명에게 또는 두 명에
게 아니면 세 명 모두에게 어떤 피해를 주는가, 아니면 이익을 주는가?

점증적 대결 실례

프락터 (번민하며) 아냐, 난 내 죄를, 내 죄만을 지고 있어!

엘리자베스 존, 전 언제나 자신을 못생긴 여자라고, 너무나 못생긴 여
자라고 생각을 해서 진정한 사랑이 저완 아무 관계도 없는 건
줄 알았어요. 당신과 키스할 때도 언제나 의심이 따랐어요.
전 언제나 당신에 대한 사랑을 어떻게 표현해야 될지를 몰랐
었어요. 우리 집을 냉랭한 집으로 만든 건 저예요.

(하소온이 들어오자 그녀는 깜짝 놀라 자리를 벗어난다.)

하소온 어떻게 하겠나, 프락터? 해가 곧 뜰 텐데.

(프락터는 가슴이 답답함을 느끼며 엘리자베스에게로 몸을 돌려 그녀를
응시한다. 그녀는 그에게 애원하듯 다가온다. 그녀의 목소리는 떨린다.)

엘리자베스 당신 뜻대로 하세요. 그렇지만 아무도 당신을 심판하지 못
하게 하세요. 이 하늘 아래에서 프락터를 심판할 자는 한 사
람도 없어요! 절 용서해 주세요, 절 용서해 주세요, 존… 이
세상에 당신같이 고결하신 분은 아무도 없어요!

(그녀는 울면서 얼굴을 감싸 쥔다. 프락터는 그녀로부터 하소온에게 몸을
돌린다. 그는 땅을 딛고 서 있는 것 같지가 않다. 그의 목소리는 공허하게
들린다.)

프락터 살고 싶소.
하소온 (전기가 오른 듯이 깜짝 놀라며) 고백을 하시겠단 말이오?
프락터 생명을 택하겠습니다.

(중략)

(하소온이 댄포스를 데리고 들어온다. 이어서 취이버, 패리스, 헤일이 들
어온다. 마치 얼음이라도 깨진 듯 사무적이고 민첩한 걸음들이다.)

댄포스 (깊은 위안과 감사를 동시에 느끼며) 하나님을 찬양, 찬양 합시다.
당신은 이제 하늘의 축복을 받은 게요. (취이버는 펜과 잉크와 종
이를 갖고 급히 벤치로 간다. 프락터는 그를 바라본다) 자, 그럼 시작
합시다. 준비됐소, 취이버 씨?
프락터 (그들의 능률성에 냉랭한 두려움을 느끼며) 꼭 기록해야 되는 이유는

뭡니까?

댄포스 마을에 좋은 교훈이 될 것이기 때문이오, 선생. 우린 그 기록을 교회 정문에 게시할 겁니다! (패리스에게 급한 듯이) 경찰은 어디 있소?

패리스 (문으로 뛰어가서 복도에다 대고 부른다) 경찰! 빨리 오시오!

(중략)

댄포스 그리고 당신은 그에게 충성을 맹세했소? (레베카 너어스가 헤릭의 부축을 받으며 들어오자 댄포스는 몸을 돌린다. 그녀는 겨우 걸을 수 있을 정도이다) 어서 오시오! 어서 오시오, 부인!

레베카 (프락터를 보자 마음이 기뻐져) 오, 존! 아직 무사하군, 응?

(프락터는 얼굴을 벽에 돌린다.)

댄포스 용기를, 용기를 내시오… 당신이 훌륭한 본보기를 뵈줘서 이분도 하나님께 돌아올 수 있도록 해줍시다. 너어스 자매! 잘들으시오! 계속해요, 프락터 씨. 당신은 악마에게 충성을 맹세했소?

레베카 (놀라서) 아니, 존!

프락터 (이를 악물고서 그의 얼굴은 레베카를 피하고 있다) 그랬소.

댄포스 자, 부인, 이 음모를 더 이상 숨기는 게 조금도 이로울 게 없다는 걸 확실히 아셨죠? 부인도 저 사람과 같이 고백을 하시겠소?

레베카 오, 존… 하나님의 은총이 같이 하기를!

댄포스 고백을 하시겠느냐 말이오, 너어스 자매?

레베카 이건 거짓말이에요, 거짓말입니다. 내가 어떻게 나 자신을 더럽힐 수 있겠어요. 난 못 해요, 못 합니다.

(중략)

댄포스	어째서? 그렇다면 당신은 풀려나는 대로 이 고백을 부인하실 참이오?
프락터	아무것도 부인하지 않겠습니다.
댄포스	그렇다면 내게 설명을 좀 해주시오, 프락터 씨. 왜 당신이….
프락터	(온 정신과 육체를 다해 소리 지른다) 그건 내 이름이니까요! 내 평생에 다른 이름을 가질 수가 없기 때문이오! 내가 거짓말을 했고 또 그 거짓말에 서명을 했기 때문이오! 내가 처형될 사람들의 발끝의 먼지만도 못한 존재이기 때문이오! 이름도 없이 나보고 어떻게 살란 말씀이오? 내 영혼을 당신께 넘겼으니 내 이름만은 남겨놓으시오!
댄포스	(프락터가 손에 들고 있는 진술서를 가리키며) 그 고백이 거짓이오? 그게 거짓이라면 받아들일 수 없소! 어떻게 말씀하시겠소? 난 거짓말을 다루는 게 아니오, 선생! (프락터는 그 자리에서 꼼짝도 않는다) 내 손에 당신의 진실한 고백을 쥐어 주시오. 그렇지 않으면 난 당신을 처형으로부터 보호할 수가 없습니다. (프락터는 대답을 않는다) 어느 길을 택하시려오, 선생?
	(가슴은 부풀어 오르고 눈은 한 곳을 응시한 채 프락터는 그 서류를 갈기갈기 찢어 구겨버린다. 그리고 그는 분노에 못 이겨 울음을 터뜨린다. 그러나 그는 똑바로 서있다.)

아서 밀러 「시련」(김윤철 역) · 한 장면

등장인물의 점증적 등장에 따라 죽음, 삶, 죽음으로 바뀌면서 충돌이 격렬해지는 구조로 관객들에게 짧은 시간에 급격한 감정 변화를 준다. 제 4, 5, 6… 인물을 넣는 연습은 긴장감이 점증적으로 고조되는 효과를 알아서 활용하기 위해서이다. 여기서는 인물 제 4, 5, 6…은 이방인이 아니고 충돌에 직간접으로 영향을 받는 인물들이다. 중요한 것은 이 인물들이 점증

적으로 나타날 때 충돌이 강화되었다는 것이다.

● 연습 포인트

앞의 등장인물 세 명이 충돌하는 장면에 제4, 5, 6…의 인물을 점증적으로 증가시키는 장면을 써라. 무슨 일이 어떻게 달라지는가?

충돌의 역동성을 상상하면서 장면을 발전시키고, 폭발시키고, 다듬어라. 이 장면의 첫판에서 여러분이 자신에게 던진 질문을 던져보라. 두 번째 장면이 끝나면 두 가지를 비교하라. 두 장면의 역동성이 어떻게 다른가? 인물과 그들의 관계에서 새로운 무엇이 있는가? 그것이 무엇인가?

장면쓰기 초고가 대체로 만족되면, 서로 나누어서 읽어라. 반응이 기대와 같은가? 그 충돌이 지나치게 과장되었다고 하는가, 너무 약하다고 하는가? 어느 쪽이든 왜일까?

우리는 공생공존으로 다른 사람들과의 관계는 선택이 아니고 필수이다. 이 관계는 개인주체와 객체, 무리주체와 객체로 맺어지며, 주체와 객체 사이에는 상반되는 욕망과 목표가 존재하기 때문에 대립하고 견제하는 갈등이 생긴다. 희곡이 바로 이 갈등을 다루는 것이다. 희곡은 어떤 중요하고 심각한 갈등을 중심반영체로 해서 상황을 조직적으로 만드는 것이다. 갈등은 주인공과 주변 인물이 어떤 결단을 내야 하고, 이 결단은 갈등을 고조시키면서 상황을 진전시켜 충돌을 가져온다. 이 충돌에 의해서 해결이 나타나기도 하고, 해결 없이 생각해야 할 의미를 남기고 끝나기도 한다.

희곡은 우리의 삶을 표현 수단으로 행동예술을 만들어내는 연극의 모태이다. 그런 만큼 희곡은 행동예술을 창조해야 한다. 여기서 행동이란 우리의 삶, 즉 우리의 행동을 말한다. 그런 만큼 행동의 형식화를 갖추어야 한다. 우리가 중요한 사건과 운명을 겪으면서 갈등하고, 좌절하고, 충돌하고, 극복하는 삶을 압축해서 은유적으로 보여주어야 한다. 이것이 연극의

독특한 매력을 만들어 내는 희곡이다.

● 연습 포인트

앞에서 장면쓰기를 한 '3명의 대결'과 '점층적 대결' 두 장면을 다음 요점으로 다시 검토하라. 이 연습은 등장인물이 행동하는 장면쓰기의 총정리이자 마지막 실습이다.

· 대사를 통해 화자의 성격과 목표가 드러나고 있는가? 화자의 언어 습관, 교육정도, 성장배경이 드러나고 있는가? 정보의 중복이 없고, 이야기가 논리적으로 전개되었는가? 충돌의 목표가 구체적이고 강렬하며 논리적인가? 충돌이 곧바로 시작해서 오래 지속되는가? 충돌을 통해 인물들의 관계와 내면이 드러나는가? 인물들의 전략과 방해가 효과적인가?

10. 희곡의 언어

희곡에서 언어는 대사말과 지시문지문이 있다. 희곡의 언어는 여러 가지 역할을 하는데 대사, 인물의 간략한 안내, 공간의 간략한 묘사, 제스처와 동작의 지시, 시청각의 지시, 주석 등이다.

대사는 그 자체가 행동과 함께 내용Contents을 전달하는 미디어Media이다. 대사는 행동과 반응, 감정과 정서, 극의 흐름을 만들어 간다. 대사는 인물과 인물의 관계를 만들고, 갈등을 만들고, 충돌로 달려가게 한다. 대사가 극의 행동과 진전을 만들어내지 못하면 작가가 원하는 효과를 발휘하지 못한다. 대사는 정보, 성격, 플롯, 주제와 사상, 템포, 리듬을 만들어낸다는 것을 명심해야 한다.

대사는 설명이 아니고 말이다. 연극에서 말은 시공의 제한을 받기 때문에 극작가는 경제성, 통일성, 효과성 언어를 선택해야 하고, 명쾌하고 재미가 있으며 자연스러워야 한다. 독특한 화술과 말투, 사투리, 속어는 성격과 신분을 나타내면서 토속적 정감과 색채를 나타내기도 한다. 말에 따라 비극적 효과 혹은 희극적 효과를 주고, 불안과 잔혹성을 그려내기도 한다. 대사는 시적일 수도 있고 산문적일 수도 있다. 그 선택은 그 희곡이 갖는 감각, 정서, 사실성과 부조리 등 여러 요소에 따라 극작가가 선택해야 한다.

1) 대사란 무엇인가

대사는 인물이 무대에서 주고받는 말이다. 세상에 말이 있어 문명과 문화가 존재하고, 역사가 진행되고, 인류가 발전하듯 희곡에는 대사가 있어서 연극이 존재하고, 사건이 진행되고, 상황이 발전하는 것이다. 그만큼 대사는 여러 가지 기능을 갖고 있다.

모든 등장인물의 일상의 감정과 태도, 문화적 정보, 명령과 약속과 설득 등 자신의 목표를 위해서 상대에게 반응을 요구하는 역할을 한다. 그래서 대사는 극적 행동의 중심이라고 한다. 대사를 군이 정리하자면, 표현기능과 지시기능과 사역기능을 통하여 연극을 진전시키는 행동이라고 할 수 있다.

실례

(천장의 둥근 유리창은 어둡다. 두 개의 의자가 너덧 걸음의 거리를 두고 놓여 있다. 조당전과 김시향, 그 의자에 앉아 서로를 마주 바라본다. 전등 불빛이 그들을 각각 나눠 비춘다.)

조당전 왜 말씀이 없으시죠?

김시향 (침묵한다)

조당전 나를 만나러 오신 용건을 말씀해 보세요.

김시향 저어… 알고 계실….

조당전 잘 안 들립니다.

김시향 (고개를 들고 약간 목소리를 높여 말한다) 제가 왜 왔는지는….

조당전 편안히 말씀해 보세요.

김시향 제가 왜 왔는지는 선생님께서 이미 아실 거예요….

조당전 글쎄요, 내가 뭘 알지요?

김시향	선생님, 저는 「영월행 일기」 때문에 왔어요. 무척 오래된 책이어서 비싼 값을 받을 수 있겠구나…. 그래서 인사동의 한 고서점에 팔아 달라 은밀히 부탁했었죠. 그런데… 선생님께서 그 책을 사 가셨더군요.
조당전	(긴장된 태도가 되며) 내가 샀습니다만?
김시향	(다시 목소리가 낮아진다) 그 책을… 되찾고 싶은…
조당전	안 들립니다. 좀 더 크게 말씀하시지요.
김시향	그 책을 되찾고 싶어요.
조당전	「영월행 일기」를 되돌려 달라구요?
김시향	네….
조당전	그렇다면 헛걸음을 하셨군요. 다른 물건이야 사고 판 다음 되물릴 수도 있겠습니다만 고서적은 그럴 수가 없습니다. 일단 거래가 끝나면 판 사람이 누구이며 산 사람은 누구인지 그것마저 불문에 붙이기 마련이죠.
김시향	고서점 주인 역시 같은 말씀을 하셨어요. 그 책을 사신 분을 알려 달라고 하니까 어찌나 심한 역정을 내시던지… 여러 날 애원해서 간신히 알아냈죠. 선생님, 부탁드립니다. 만약 제가 그 책을 되찾지 못하면 저는 정말 큰 곤경에 빠지게 돼요.
조당전	안 됩니다. 되돌려 드릴 수는 없어요.
김시향	그 책은… 제가 훔친 거예요.
조당전	도둑질한 물건이다, 그겁니까?
김시향	(고개를 끄덕인다)
조당전	장물을 사고팔면 법에 걸립니다, 그 정도의 상식쯤은 알고 있습니다. (의자에서 일어나 고서적 넣어 둔 책장으로 간다) 이 책들을 보세요. 여기 가득 차있는 고서적들은, 감옥을 두려워했다가는 모을 수가 없는 겁니다.
김시향	하지만 제가 어디에서 훔쳤는지 아신다면… 놀라실 거예요.
조당전	어디에서 훔쳤는데요?

이강백 「영월행 일기」 · 한 장면

● 연습 포인트

대사는 사건, 상황, 관계, 사상 등 정보를 주고, 인물의 성격, 심리, 감정, 욕망, 목표 등을 나타낸다. 인물의 행동을 극적으로 진전시켜서 갈등과 서스펜스 등을 만들어낸다. 희곡의 플롯, 주제를 드러낸다. 희곡의 개연성과 톤을 달리하면서 비극, 희극, 풍자극, 논리 혹은 추상의 연극을 결정짓는다. 템포와 리듬을 적절하게 조절해서 활기를 넣어준다. 더불어서 등장인물이 '개인 특유 언어'를 사용하게 되는데 이것 역시 매우 중요한 요소이다.

현대극에서는 사회적 관계를 알려주는 기능을 한다. 브레히트나 아서밀러 등의 극 세계에서는 사회적, 정치적 차원과 결부시킨 주제를 드러내는 반면, 베케트나 이오네스코 등 프랑스 부조리극에서는 인간 존재의 문제, 또는 언어로부터 존재가 소외되는 자기상실로 나타나기도 한다. 인간이란 언어로 존재하고, 언어로 자신을 표현할 수 있기 때문에 언어 소외는 매우 비극적이다.

2) 대사의 종류와 기능

대사에는 소리와 내용이 드러나는 대화, 독백, 방백이 있고, 소리는 없으나 내용은 있는 침묵과 함의가 있다. 함의는 어떤 뜻을 모두가 공통적으로 알고 있음이다.

· **대화**는 대사의 가장 중요한 형태로 등장인물들이 말을 주고받는 것이다. 대화는 '말하기'이면서 동시에 '행동하기'라는 인류 보편적 필수요소로 매우 중요한 역할을 한다.

· **독백**은 연극이 진행되는 중에 혼자서 하는 대사이다. 셰익스피어 「햄릿」에서 햄릿의 독백처럼 내면의 풍경을 드러내는 기능을 한다.

· **방백**은 그 형태가 관객에게 들리게 해서 효과를 내는 말이다. 그러니까 독백은 내면의 소리로 자기 자신과 소통하는 내적 대화이고, 방백은 관객에게 들려주는 외적 대화이다.

· **코러스**는 대화나 독백과는 다른 독특한 형태와 기능을 갖는다. 희랍극에서 유래한 것으로 무리지어 암송하고, 춤추고, 노래하는 대사이다. 현대극에서는 많이 활용하지 않지만, 브레히트는 코러스를 서사극에서 잘 활용하고 있다.

· **침묵**은 또 하나의 언어이다. 스타니슬라프스키의 말대로 침묵은 연극에서 언어 이상의 역할을 하기도 한다. 침묵으로 몸짓, 공간, 음악, 조명 등을 강화하거나 대신하고, 침묵으로 인물의 성격을 나타내기도 한다. 침묵은 때, 형태, 길이, 분위기에 따라 여러 의미를 나타낸다. 즉 긍정이 될 수도 있고, 부정이 될 수도 있으며, 보류도 될 수 있다.

· **장광설**은 대사가 매우 긴 형태인데, 연설·재판의 판결·상황설명 등 주로 비극에서 사용된다.

· **횡설수설**은 말의 유희이다. 은어, 반복어, 단어나 절의 열거, 조리 없는 말, 동음이의어, 이음동의어, 말맞추기, 제스처와 어긋나거나 반대되는 말을 사용해서 효과를 낸다. 희극에서 즐겨 사용한다.

*

남 자 네, 날개. 물론 집에 두고 나오셨겠지요. 요즈음의 천사들이
란 겸손하셔서 그 우아한 날개를 살짝 집에 두고 나오는 걸
유행으로 삼고 있다더군요. 당신도 역시 그러시겠지요!

*

김시향 (당나귀에서 내려와 주위를 살펴본다) 저기 핸드백이 떨어져서 열린
채 있군요. 화장품들은 튕겨져 나가 있고 손거울은 깨졌어요.
(흩어진 물건들을 핸드백에 담는다) 아까 멈춰 달라고 했을 때 멈췄
으면 이런 일이 없을 거예요.

*

김반장 앉아, 이 나쁜 자식! 뭐? 고문에 못 이겨 허위로 자백했다구?
우리가 언제 널 고문했어? 대답해! 언제 고문했어?

*

외딴네 지가 까무라치지 않구 벨수 있었어? (사이) 깨어나 보니께 해
걸음인디 춥고 무섬증이 들어 집으루 왔다는만. 그때부팀 깜
박깜박 자지러지잖었어.

이처럼 희곡에서 등장인물은 각 개인의 전사에 따라서 말투, 어휘, 흐
름, 격, 내용 등에서 특유한 언어를 갖는다.

3) 대사는 구어체여야 한다

대사는 인물의 성격과 상황에 맞는 적절하고 자연스러운 구어체야 한
다. 또한 극을 진전시키고 인물의 성격을 변화시키며 사상과 감정을 나타

내야 한다. 극의 의미와 정서를 나타내야 하고, 어법, 화술로 인물이 갖는 성격의 특성을 나타내야 한다. 대사는 인물의 신분, 교육, 직업 등에 따라 사투리와 속어와 전문용어를 사용해서 사회적 문화적 위상을 나타내야 한다. 따라서 명쾌하고, 재미가 있고, 함축성이 많은 것으로 대사를 선택해야 한다.

사실주의 극에서는 사실성이 있는 자연스러운 대사, 비사실주의 극에서는 비일상적인 언어, 희극에서는 극의 상황이나 다른 인물의 대사 및 행동과 어긋나는 언어를 사용해서 효과를 나타낸다.

극은 정확성, 모호성, 불안, 즐거움, 유쾌함, 아이러니 등 특별한 의도를 지니게 된다. 비극은 비극적 효과, 희극은 희극적 효과, 잔혹극은 잔혹한 효과를 나타내려는 목적이 있는 것이다. 따라서 의도나 분위기에 맞추어 그 극에서 성취하고자 하는 효과적 대사를 써야 한다.

대사에는 경험의 뉘앙스가 풍부해야 한다. 극은 인물의 경험을 보여주는 것이니만큼 인물의 경험이 묻어나오고, 그 경험을 해석해서 창조하는 대사를 쓸 때 비로소 성격이 살아난다.

한마디로 모든 대사는 그 상황에 어울려야 한다는 사실이다.

4) 지문이란 무엇인가

지문이란 극작가가 연출가, 배우, 독자에게 대사가 아닌 문장으로 나타내는 지시사항이다. 고대 그리스극에서 작가는 연출과 연기를 동시에 말했기 때문에 지문이 없었다고 보는 견해도 있다. 현대에서도 세계 여러 나라의 여러 작가들이 연출을 겸하는 경우가 있고, 우리나라의 몇 작가도 소위 겸업을 하고 있어 지문을 생략하는 경우가 많다. 그러나 배우의 이름도

일종의 지시문이고, 지문을 생략하는 것이지 지문의 역할을 퇴보 내지 무력화시킨 것이 아니기 때문에 지문이 없는 희곡은 없다.

지문은 무대의 시각, 청각, 행동, 정서 등을 묘사하는 또 하나의 언어이다. 극이 진행되는 공간, 즉 등장인물이 활동하는 장소를 묘사하고, 인물이 공간을 사용하는 모습 즉, 장소의 활용과 인물의 행동, 제스처 등을 알려주고, 극사실성 혹은 허구나 상상적 공간을 구성해서 묘사한다. 비사실주의 극에서는 지문으로 형태를 모두 구성하기도 한다. 크게, 혼잣말로, 중얼거리며, 침묵 등 대사의 방식을 알리고, 경우에 따라서는 텍스트와 시대와 사회와의 관계나 역사적 의미를 알리는 등 폭넓게 활용되고 있다.

11. 구성이란 무엇인가

연극은 사람의 슬픔과 기쁨, 삶과 죽음, 행복과 불행을 행동으로 나타내는 예술이다. 세상의 모든 일 즉, 세상만사는 어떤 구조로 이뤄졌다. 어떤 구조는 공간 속에서, 어떤 구조는 시간 속에 이루어진다. 그림, 조각, 건축은 공간예술이며 음악은 시간예술이다. 그런데 연극은 공간과 함께 시간이 필요한 예술이다.

시간예술은 기억과 관계가 있다. 만약 조금 전에 본 것을 기억하지 못한다면 지금 보는 것들의 의미를 알 수 없고, 앞으로 보게 될 것을 예측할 수 없다. 시간예술은 감정의 흐름이 중요하다. 우리가 음악을 들을 때 감정이 고정되어 있다면 슬프지도 기쁘지도 않은 의식불명 상태일 것이다. 연극은 감정 뿐 아니라 이성이 중요하다. 감정만 있고, 이성이 없다면 우리는 연극의 내용과 주제를 논리적으로 판단하지 못할 것이다.

1) 구성

극의 구성은 기억, 감정, 이성과 밀접한 관계가 있다. 그런데 희곡은 말과 행동으로 이뤄지고, 말과 행동은 인물들의 갈등으로 만들어진다. 따라서 구성은 작가가 인물들의 갈등을 이용해서 조직하는 것이다. 이 조직은 매사가 그렇듯 몇 개의 단계를 거쳐야 한다. 시작, 중간, 끝이라는 큰 틀의 일반법칙에 발단, 전개, 위기, 절정, 결말이라는 응용법칙으로 단계를 만들고 있다. 동서양 수 많은 극작가가 쓴 대부분의 작품들이 이 범주에 해

당된다.

　작품을 구성하는 방법은 크게 점층적이거나 삽화적이거나 상황적이다.
물론 극작가나 작품에 따라서는 두 가지 혹은 세 가지 방법을 함께 활용하
기도 한다. 유의할 점은 극의 구성은 단순해야 하고, 복잡하더라도 유기적
이어야 한다는 것이다. 구성은 여건에 따라 쉬울 수도 어려울 수도 있으나
어느 쪽이든 관객에게 혼란을 주어서는 안 된다.

　이강백「결혼」의 플롯을 실례로 살펴보자.

발단	a. 한 빈털터리 남자가 집과 물건들과 하인을 빌린다. 그리고 부자인 척 행세하며 어여쁜 여자를 기다린다. b. 시간이 지나면 빌린 것들을 주인에게 되돌려 줘야 할 조건이 있다. – 주인공 남자의 성격과 상황으로 갈등발생의 가능성을 제시한다.
전개	a. 여자가 등장하고, 남자는 빌린 것들을 자랑하며 청혼한다. b. 여자는 빈털터리를 경계하는 결혼관을 밝힌다. 부자를 가장한 남자를 뜨끔하게 하고, 관객의 관심을 끌어낸다. c. 하인이 주인을 대신해서 남자에게서 물건을 빼앗기 시작한다. d. 남자가 여자를 설득하는 중에도 하인은 점점 폭압적 행동을 한다. e. 그 과정에서 남자는 결혼에는 물질보다 더 진실한 것이 있다는 것을 깨달아간다. – 남자와 여자 사이의 관계가 진전하는데, 하인의 행동은 점점 거칠어져 긴장을 고조시킨다.
위기	a. 남자는 집에서도 나가라는 최종 명령을 받는다. b. 여자도 당황스럽고 혼란스럽다. –발단부와 전개부를 지나오며 쌓여진 긴장이 더욱 고조된다.
절정	a. 남자는 끝내 하인에게 쫓겨나게 되고, 여자는 결혼관 때문에 남자를 버려야 하는 처지가 된다.

	b. 남자는 걷어차이면서 마지막으로 여자에게 진심을 호소한다. −백수가 여자의 선택을 기다리는 긴장과 위기에 도달한다.
결말	a. 여자는 선택의 갈등에서 자기반성과 남자의 진실을 발견하고 남자를 선택한다. − 하인의 잔인한 횡포, 여자의 선택이 상황을 극적으로 반전시킨다.

희곡에서 구성은 사건이 일어난 순서에 따라 단순하게 나열하는 이야기와는 달리 극적 행동을 한 형식의 통일성과 의미의 일관성에 맞게 묶어주는 사건의 유기적 배열이다. 또한 관객의 호기심을 집중시키는 극적 사건으로 압축하고 집중시키는 배열이다. 이 플롯을 통해서 인물의 관계, 인물의 반응을 나타내는 것이다. 플롯에는 상상과 환상의 지속을 중요시하는 '아리스토텔레스 구조' Aristotelian Structure와 환상을 깨는 '비아리스토텔레스 구조'가 있다.

플롯을 비극의 생명이라고 본 아리스토텔레스는 유기적 통일체인 연극뿐만 아니라 모든 서사문학에서도 플롯을 강조하였다. 이를 더욱 이론화시킨 학자는 독일의 프라이타크인데, 그는 희곡 플롯의 주요 부분은 주인공과 상대역의 대결로 이루어지는 것으로 보고 있다.

세상에서 일어나는 모든 행동은 기−승−전−결, 발단−전개−갈등−위기−절정−결말이라는 단계로 설명된다. 연극 역시 이 일반적 단계를 활용하는데 다만 그 단계가 분명하고 의도적으로 짜임새 있도록 만든 것이다. 앞으로 일어날 사건을 암시하는 발단이 있고, 사건이 벌어지는 전개가 있고, 주인공의 목표가 다른 반대 세력과 부딪치며 긴장을 만드는 갈등이 있고, 주인공과 상대 세력에 결정적으로 맞서 엎치락뒤치락하는 위기가 있고, 주인공이 운명을 좌우하는 결정적 선택을 해야 하는 절정이 있고, 뭔

가 해결을 보이는 결말, 혹은 해결의 여운을 보이고 끝내는 결말이 있는 것이다. 이런 구성이 진행되면서, 관객은 앞에서 보아온 장면들을 끊임없이 기억하면서 새로운 단서와 새로운 인과관계를 발견하며 마지막에는 뭔가 인생의 의미와 인생의 재미를 알아내고, 그것에 공감하게 된다.

2) 점층 구조와 점층 전환

희곡에서 사건과 상황의 크기나 무게를 단계적으로 확대하고 진전시키는 것을 점층 구조라고 한다. 이때 한 단계에서 다음 단계로 넘어가는 것을 전환이라고 한다. 이 두 경우 모두 분명한 이유가 있어야 관객의 신뢰를 얻어낼 수 있는 것이다. 인생 전환 즉, 인생의 흐름을 변화시키고 진전시킬 때는 분명한 이유가 있어야 하는 것과 같다. 점층 구조와 점층 전환은, 이를테면 높은 층계 오르기, 높은 산 오르기를 생각하면 된다. 인물들이 층계나 산을 오르면서 발단 전개 갈등의 높이를 지나면서 헉헉대고, 정상에 이를 때까지 계속 전진을 강화하는 것이다. 오르고 오를수록 되내려오는 선택 범위는 점점 좁아지는데 이때가 위기와 전환점을 향해 가고 있는 것이다.

이 점층 구조는 갈등의 구조, 희곡의 구조와 같이 발단, 전개, 위기, 절정, 결말의 단계를 거친다. 여기에는 어떤 법칙이 있게 마련이다. 관객의 감정과 사상에 어떤 충격을 주되, 논증으로 설득이 이뤄져서 정서를 느끼고 공감을 갖게 해야 하는 것이다.

이 점층 구조와 점층 전환을 성공시키는 것은 사실주의 극작가들의 정교한 극작술이다. 비사실주의 극작가들이 추구하는 다른 구성과 구조도 있다. 그러나 최고의 플롯은 하나에 하나를 보태는 나열이 아니고 통일적인 원리를 적용시켜서 조직하는 것이다. 보은 속리산 법주사 한 가운데에

우뚝 선 대웅전처럼 통일구조로 된 다섯층 높이의 단층이다. 이것이 사실주의 작가들이 주장하고 활용해오는 기본 구성이고 전환이다.

　앞에서 잠시 언급한 인생 전환은 무엇인가.

　인간의 공통적 양극은 탄생과 죽음이다. 그 사이에 전환으로 통과의례가 있다. 탄생에서 유년기, 사춘기, 청년기, 장년기, 중년기, 노년기를 거쳐 죽음으로 가는데 이것이 점층 구조, 점층 전환이고 통과의례이다. 사랑, 우정, 성공, 결혼 등 모든 관계에 전환기가 있고 통과해야 하는 과정이 있다.

　우정에서 증오로 가는 양극 사이의 전환 과정을 살펴보자. 우정에서 이해관계로 다툼이나 배신으로 가고, 실망으로 가고, 짜증으로 가고, 분노로 가면서 악감정이 쌓여 증오로 가게 된다. 이 증오를 풀지 못하고 상호 공격과 반격을 하다보면 최악의 전환으로 살인까지 이르게 된다.

　만일 우리 희곡이 사랑에서 증오로 진행되어 간다면, 우리는 사랑에서 증오에 이르는 모든 단계를 찾아내야 한다. 이 전환 과정을 한두 단계 혹은 서너 단계를 건너뛰면 전환은 매우 불합리하고, 관객은 작위성 비약이라고 비판할 것이다.

　장면 전환은 분명한 내용 전환이 있어야 무대에서 극의 흐름을 분명하게 보여주게 되면서 관객을 설득할 수 있다. 탄생과 죽음의 양극은 시작과 끝으로 인생 가치의 전환이 있고, 사랑과 살인의 양극은 분노와 용서며, 그 사이에 찾거나 만들어야 하는 전환의 요소 혹은 이유가 있는 것이다.

　극작가 박조열은 「오장군의 발톱」에서 오장군의 인생과 희곡 구성에서 적절한 전환의 룰을 관객들에게 보여준다. 오장군이라는 순진무구한 시골 총각이 다른 사람 대신 징집영장을 받아 입대를 하는데, 병영과 전장에서 어리숙하고 순진한 행동을 하면서 비참하게 이용을 당하게 된다. 「오장군의 발톱」이 우화적인 작품임에도 관객들이 사실보다 더 실감있게 받아들

이는 것은, 그 작품이 구조 전환과 인생 전환의 룰을 지키고 있기 때문에 자연스럽게 공감할 수 있는 것이다.

사람은 어떤 일에 곧바로 반응을 하기도 한다. 누가 욕을 하면 즉시 욕으로 대응하고, 슬픈 이야기를 들으면 즉시 눈물을 흘리고, 좋은 말을 들으면 매우 기뻐하고, 비판을 받으면 그 자리에서 주눅 들고 마는 경우가 있다. 그것은 어떤 사건 혹은 어떤 기억 때문에, 그런 감정에 바로 들어갈 정신적 전환 과정이 준비되어 있는 것이다. 이미 준비된 감정이 있기 때문에 순간적으로 상대의 말이나 태도에 즉각 반응하는 것이다. 이미 준비된 이러한 정신적 과정은 갑작스런 반응이라도 비약이 아니고 룰에 따른 전환이다. 그러나 연극에서는 보여주는 과정 없이 즉각 행동을 나타내어 관객의 눈에는 비약으로 보여 극의 효과를 상실할 수 있으니 유의해야 한다.

12. 갈등과 충돌

우리가 일상 속에서 가장 견디기 힘든 것 중 하나가 해묵은 사건이다. 이해관계일 수도 있고 자존심일 수도 있다. 어떤 것은 해결해서 깨끗이 잊고 싶은데 쉽게 해결이 안 되고, 노력하면 할수록 더욱 엉켜서 엄청난 갈등을 안겨준다. 우리는 이것을 한恨, 원망, 앙금, 생각하기도 싫은 일, 물 건넌 감정 등 여러 가지로 부른다. 이 일은 지금이 아닌 지난 어느 때에 시작해서 지금까지 계속되어 오는 것이다. 우리가 처해있는 환경의 어떤 것들이 우리가 갈등을 해결하려고 노력하는 것을 막기 때문이다.

예를 들어 보기로 하자.

영희는 가장 친한 미선을 배신한다. 미선이가 영희의 그 행동을 따지려는데 영희가 어딘가 멀리 가버린다. 미선의 분노가 커지면서 슬픔으로 변한다. 미선은 시간이 흐르면 잊어버릴 줄 알았는데 오히려 세월이 흐르면서 더 큰 응어리가 되어 간다. 반면, 영희는 미선에게 느끼는 죄의식이 시간이 흐르면서 감소되어 미안한 정도로 변하다가 끝내는 뭐 그럴 수도 있지 라는 상태로 바뀐다. 두 사람이 수십 년 후, 친구 장례식에서 만난다. 미선은 영희를 보고, 그녀의 태도에서 옛날 응어리가 떠올라 감정을 더 억제하지 못한다. 그런데 영희는 오히려 아무 일도 없었다는 듯 태연하다. 미선의 응어리가 폭발한다. 옛날에 해결해야 할 갈등이 수십 년 후에 폭발하는 것이다.

이 폭발이 무대에서 일어나면 관객은 해묵은 갈등 혹은 원한으로 그 응어리를 받아들이게 된다. 해묵은 원한 혹은 해결되지 않는 갈등이 연극을

만들어주는 것은 다음 두 가지 요소 때문이다.

하나는, 시간이 감정을 삭여주는 것이 아니라 더욱 곪게 하는 경우이다. 일반적으로 감정은 발산하지 않으면 우리를 힘들게 한다. 우리의 자문자답과 확실하지 않는 의심은 우리를 에워싸면서 더 크고 단단해진다. 풀어내려고 애쓰면 애쓸수록 더 단단한 덩어리가 된다. 미선의 경우가 바로 그렇다. 그러므로 여러분이 장면쓰기에서 감정을 최후로 나타낼 기회가 되면 아주 강하게 나타내는 것이 좋다.

다른 하나는, 처음 있던 사건을 시간이 왜곡시키는 경우이다. 해묵은 원한 혹은 해결되지 않는 갈등은 처음 사건에 대한 나쁜 기억을 더욱 부풀린다. 시간이 흐르면 흐를수록 사람의 지각은 왜곡되어 간다. 사람은 자신을 향해 유리한 쪽으로 기억하려는 경향이 강하기 때문이다. 사람은 보답이나 사과를 받아야 할 사건에 대한 기억은 불기둥처럼 더욱 키우고, 은혜를 입거나 사과해야 할 것에 대한 기억은 시간이 갈수록 엷게 되어 잊어버린다. 미선은 전자의 경우이고, 영희는 후자의 경우가 된다. 그러니 미선과 영희의 경우, 해묵은 사건이 떠오르면 결국에는 극대 극이 되어버린다.

아서 밀러의 작품 「세일즈맨의 죽음」에서 우리는 그 예를 볼 수 있다.

영업을 위해 출장 중인 아버지 윌리 로만이 다른 젊은 여자와 호텔에서 밀회하는 현장을 아들 비프가 목격한다. 이 사건으로 아들은 아버지를 불신하고, 아버지는 그러는 아들을 야속하게 생각해서 부자간에 큰 균열이 생긴다. 이 사건은 아들이 미래를 버리고 생활을 낭비하는 원인이 된다. 로만과 비프가 이 문제를 풀려고 하지만 어긋날 뿐이다. 오랫동안 해결하지 못하다가 해결하려는데 엄청난 갈등과 충돌을 한다. 아직 읽지 않았으면 「세일즈맨의 죽음」을 읽고, 더 좋은 것은 공연까지 보는 것이다. 이 작품은 갈등으로 강하게 충돌하는 아버지와 아들의 자화상을 그리고 있다.

돌 쇠 우린 문서가 읎어. (사이) 땜에 수문이 꽂히구, 지렁내가 물에 잠기믄 떠나야 허는디, 우리나 어르신네나 마찬가지여.

상 만 옛기 망할 자석, 우리헌틴 말 한 마디 읎이 어른네헌티 가세유 가세유 했어?

덕 근 어른네가 양지짝에 별장을 세우믄 돌쇠 자네헌티 음지짝을 줄 것 같은감? 음지짝에 들어가 봉답떼기 붙여 먹구 살 것같여?

상 만 지금이 어느 땐디… 달나라 발써 댕겨오구 별나라꺼정 가는 시상이여. 덤쇠… 씨, 한쇠…씨 선대가 당헌 것두 지긋지긋허게 원혼이 맺혔을 틴디 속알갱이두 읎어?

점순네 아저씨들, 아부님을 너무 닦달허지 마세유. 헐 수 읎응께 그러셨쥬. 옛말에두 밭을 살라믄 변두리를 보구, 논을 살라믄 두렁을 보라고 헸는디… 그걸 못헌 게 한이구먼유.

돌 쇠 내헌티 궁성들 대는 건 괜찮은디 조상꺼정 말칠렵시키믄 못써.

상 만 허, 효자 났구먼. 선대가 종살이해서 맹그러준 땅두 뺏기믄서!

돌 쇠 내두 그분들이 워치기 살아오셨는지 알구 있어. 아부지 한쇠씨가 말짱 얘기허셨구, 내 눈으루다가 똑똑허게 보기두 했응께….

(무대의 불이 서서히 꺼지면서 북소리와 대나무 두드리는 소리가 들려온다. 솟을대문 앞에 빛이 떨어지면, 어른이 의관에 포의를 입은 더큰어른으로 서 있고, 두 사나이가 패랭이와 혹의에 박달방맹이를 든 종으로, 수건과 겉옷으로 덤쇠가 된 돌쇠를 엎드려 놓고 닦달질하고 있다.)

더큰어른 네 이놈, 덤쇠야. 게을러 폐농한 상것들을 잡아들이라 했는데 어찌 거역하느냐?

덤　쇠　나으리, 쇤네가 죽을죄를 졌구먼유. 하오나 폐농한 연유는 작
　　　　인에 있지 않구….

더큰어른　말대꾸로구나! 애들아, 이 덤쇠놈 볼기를 찢어지게 쳐라.

(종들이 패랭이를 흔들거리며 신나게 친다. 곤장소리, 덤쇠 신음소리가 빨
라지면서 무대가 어두워진다. 완전히 어두웠다가 북소리와 대나무 두드리
는 소리가 들려오면서 뒷마당 한 곳에 빛이 떨어지면, 패랭이를 감춰 든
두 종이 겁에 떨면서 망을 보고, 포의는 벗고 의관만 쓴 더큰어른이 덤쇠
에게 뭔가 사정을 한다.)

더큰어른　이건 노비문서야. 이걸 태우겠네. 덤쇠 자네와 자네 아들 한
　　　　쇠를 종에서 풀어주는 걸세. 석산도 자네에게 주겠네. (속삭이
　　　　듯) 한 가지 부탁이 있어. 지금 전라도 고부에서 동학란이 일
　　　　어나 관아와 양반을 들고 친다네. 내 노비 중에서 덤쇠 자네
　　　　만이 상것들을 해치지 않았으니까… 동학들이 쳐들어 와서
　　　　묻거든 작인을 괴롭힌 건 내가 아니고 마름 녀석들이라고 증
　　　　언하게. 내가 구해지면 옥답 몇 두럭을 더 주겠네. 여보게, 덤
　　　　쇠, 부탁하네.

(덤쇠의 손을 더큰어른이 잡고 흔들고 덤쇠는 어리벙벙해 한다. 무대가
서서히 어두워지면서 함성이 들리다가 멀어지고, 앞마당 솟을대문에 빛이
떨어진다. 의관에 포의를 입고 은장죽을 든 더큰어른이 종을 데리고 덤쇠
를 다시 닦달질한다.)

더큰어른　이놈 덤쇠야, 상전의 은혜도 모르고 동학패가 들이 닥치면 나
　　　　를 밀고해서 죽이려는 음모를 꾸몄것다! 놈들은 관군과 일군
　　　　에게 모두 도살되었다. 폐일언하고, 너를 당장 관아에 보내
　　　　목을 베게 할 것이나, 너를 가엾게 여기는 상전의 마음으로
　　　　용서할 터니 더욱 부지런해야 하느니라. (종이를 내놓는다) 노비
　　　　문서를 다시 만들어야 하니 그 위에 손바닥과 발바닥 도장을

찍어라.

(덤쇠가 종이 위에 손바닥과 발바닥을 찍는다. 무대의 불이 서서히 꺼진다. 매미 소리가 들리면서 무대가 밝는다.)

돌　쇠　(아직 회상에서) 아부지 한쇠씨두 해방을 맞으므면서 할아부지 덤쇠씨허구 똑같은 일을 당허셨어. 육이오 때는 나두 당허구… 애비 울배두 그래서 죽구. 창열이두 언젠가는 당허는 거여.

상　만　낫 들어. 괭이 들구! 달려가서 죄 쳐 죽여!

덕　근　가세…가자구!

점순네　야, 가유…가유….

(점순네가 앞서 낫을 들자 모두 연장을 한두 개씩 찾아 든다.)

모　두　가! 가자구! 악만 남었으니께… (돌쇠에게) 밸두 읇어? 가! 가자구!

윤조병 「농토」 · 한 장면

　　이 장면의 쟁점은 주인과 종 사이로 수대에 걸쳐 풀리지 않는 돌쇠와 어른네의 원한이다. 이 원한이 근현대사를 거치면서 돌쇠나 그 조상의 의지가 아니라 역사 상황 때문에 풀릴 기회가 몇 번 다가온다. 그러나 어른네는 위기를 넘기면 식언을 일삼아 원한이 풀리기는커녕 더 커진다. 이 장면에서 갈등과 충돌은 어른네와 돌쇠 사이에 일어나야 옳은데, 돌쇠가 일방적으로 당하면서 받아들이기 때문에 충돌이 일어나지 않는다. 이유는 외모만이 아니고 심성이 황소를 닮은 돌쇠의 성격이다. 그래서 이웃들이 대신 나선다.

해결되지 않는 사건의 갈등이 포함된 장면을 쓰려면, 그간 여러분의 생활에서 해결되지 않는 사건을 기억해내야 한다. 모든 오감을 사용해서 가능한 한 여러 사건과 감정을 다음에 유의해서 기록하라.

· 처음 갈등과 현재까지는 어느 정도 시간이 지났는가?
· 그 상대를 우연히 만난 것인가, 필연적 이유로 만난 것인가?
· 어느 쪽이 어떤 동기로 만날 기회를 만들었는가?
· 과거가 어떤 영향을 어떻게 주는가?
· 현재는 각 인물의 감정적 상태가 어떠한가?
· 각 인물이 원하는 목표가 무엇인가?
· 장면이 얌전하게 시작해서 조용하게 진행되는가?
· 혹은 주먹을 날리고 머리를 뜯고 하는 과격한 상태에 이르는가?
· 인물이 만나는 순간부터 서로 싫어하는가?
· 인물이 과거를 그들의 수단과 전술로 어떻게 유리하게 사용하는가?
· 인물이 과거를 왜곡하는 것이 고의적인가 억제해온 감정 때문인가?
· 갈등이 해결되는가? 그렇잖은가?

짧은 장면에서는 갈등이 해결되지 않는 것이 사실적일 수도 있다.

과거를 항상 깊은 갈등으로 활용해야 한다. 여기서 장애와 전술을 사용해야 한다. 한편에서는 목적을 성취하려 하고, 다른 편에서는 방해를 해야하는 것이다. 어떤 일이든 행동이 있는 곳에는 동기, 목적, 장애, 전술이 있다는 것을 명심해야 한다.

인물이 과거 사건에 대해서 어떻게 기억하는가가 해결되지 않는 갈등이 있는 장면의 열쇠이다. 때때로 모호하게 해서 관객을 호기심으로 이끌어 가는 것도 좋은 방법일 때도 있다.

● 연습 포인트

여러분의 인물창고에서 다섯 명 안팎의 인물을 불러내서 해결되지 않은 일이 갈등하고 충돌하는 장면을 써라. 그리고 자신이 쓴 장면을 아래 요령으로 검토하자.

여기서는 해묵은 사건의 구체적 요소와 그것들이 인물에게 주는 충돌의 강도와 전략을 알아보는 질문이다. 우선 육하원칙으로 인물들이 왜, 어디서, 어떻게, 무엇 때문에, 누가, 언제 다시 모이는가, 살펴보아라. 다음에는 모이는 환경이 믿을 만한가, 인물의 정보가 얼마나 나타나고 있는가, 갈등이 특별한 강도를 지녔는가, 과거의 사건이 명확하며 구체적인가, 인물들의 목표가 명확하고 강렬한가, 과거의 사건이 인물들에게 어떤 영향을 미치는가, 현재까지 얼마만큼의 시간이 흘렀는가, 인물들이 같은 과거의 사건을 놓고 다른 기억으로 충돌하고 있는가, 자신들의 목표를 위해 과거를 변화시켰는가, 목표를 위해 방해물과 전략을 어떻게 이용하는가, 마지막으로 장면이 관심을 끄는가도 살펴보기 바란다.

13. 의식의 변화에서 오는 갈등과 충돌

의식儀式은 의례, 의전, 행사 등 여러 이름과 형태로 진행되면서 발전되어 왔다. 의식을 사전적으로 풀이하면, 어떤 행사를 치르는 예법이기도 하고, 정해진 방식에 따라 치르는 규범이기도 하다.

특히, 종교의식, 민간신앙의식, 전통제사의식, 통과의례의식 등에서 보듯 의식은 그 형식으로 보면 매우 엄격하고 규칙적으로 진행되어 오고, 그 정신으로 보면 충성과 헌신으로 수행해야 하는 것이다.

의식과 연극의 관계를 이해하는 것은 희곡을 쓰는 하나의 열쇠가 된다. 연극의 기원을 종교의식과 제사의식에서 시작되었다고 보는 것도 의식이 분명한 목적과 절차를 갖고 있기 때문이다. 지금 우리가 접촉하는 현대 희곡은 많은 부분에서 종교의식에서 일상의식 즉 국가의식, 사회의식, 가족의식, 개인의식으로 옮겨왔다.

● **연습 포인트**

종교의식, 민간신앙의식, 전통제사의식, 통과의례의식의 종류와 절차와 정신을 조사하고, 역사가 흐르면서 어떻게 변천되어 왔는가에 대해서 조사하라.

국가의식, 사회의식, 가족의식, 개인의식의 종류와 절차와 정신을 조사하고, 시간이 흐르면서 어떻게 변화되어 오고 있는가에 대해서 조사하라.

다음은 위 두 의식의 그룹 사이에 무엇이 같고, 무엇이 다른가에 대해 비교해서 탐구하라.

의식이라는 것은 우리 생활에 어떤 형식을 주고, 질서를 만들어 주고, 뜻을 세워준다. 때때로 우리는 의식을 의식적으로 혹은 무의식적으로 우리 생활을 구성하는 크고 작은 행동의 정체 혹은 규범으로 사용한다. 우리는 어떤 의식은 그 목적이 중요해서, 어떤 의식은 절차가 경건해서, 어떤 의식은 친숙하고 편하기 때문에 좋아한다. 우리가 의식에서 뭔가를 기대하고 행하면서 내가 누구고, 어디에 있어야 하고, 특정한 상황이나 시간에 내가 무엇을 해야 하는가에 대해서 조금씩 깨닫게 된다.

실례

(개구리 울음소리가 들려오기 시작한다.)

혜숙　개구리가 잠을 깼어. (사이) 우는 거야, 노래하는 거야? (사이) 다들 운다고 하는데 이상해. 개구리는 울기만 하나? 울 때도 있고, 웃을 때도 있고, 노래할 때도 있을 텐데… (사이) 대답해.

태진　(사이) 듣기 나름이겠지.

혜숙　지금 어떻게 들려?

태진　구별이 안 돼. 정신이 혼미해.

혜숙　뭐라구?

태진　예식장, 하객, 주례사, 피로연, 신혼여행 그리고 내 장래에 대한 기대가 너무 황홀했어.

혜숙　난 무슨 얘긴지 모르겠어. (생각해 보고) 그래서 결혼식을 하다 말고 튀쳐나온 거야?

태진　소릴 꽥꽥 지르면서 서 있는 것보다 낫잖아.

혜숙　뭐라구?

태진　그건 미친 짓이지.

혜숙　소린 왜 질러?

태진	(사이) 그건 벽이야. 허구의 벽… 그 벽이 너무 단단했어. 그 입구부터가 너무 단단했어.
혜숙	통곡의 벽이 아니고 허구의 벽이라구?
태진	통곡의 벽이 차라리 낫지.
혜숙	(사이) 어머니와 아버질 이해해 줘. 그분들이 그만한 것을 이룩해 놓았다는 사실은 인정을 해야잖아.
태진	개구리가 웃어.
혜숙	(흠칫하며) 저게 웃는 소리야?
태진	개구리가 우릴 비웃는 거야. 개골개골개골 구려구려구려.

(개구리 소리가 점점 가까워진다.)

| 혜숙 | (두려운 듯) 가까이 몰려오고 있어. 왜 우릴 비웃지? 왜 몰려오지? |

(개구리 소리가 두 사람을 삼켜버릴 듯 몰아쳐 온다.)

| 혜숙 | (공포를 느끼며) 어떻게 해. 무서워. 저 소리, 저 소리, 아. (귀를 막고 비명을 지른다) |

(태진이 다가가서 혜숙을 감싸준다. 사이. 개구리 소리가 낮아진다.)

윤조병 「휘파람새」· 한 장면

신랑신부가 예식장에서 많은 하객 앞에서 결혼식을 하다가 주례사가 진행되는 도중에 뛰쳐나온다. 신랑이 주도하고 신부는 자의반 타의반으로 따른 것인데 결혼식 절차가 깨져버린 것이다. 그 때문에 양쪽 혼주와 하객들이 혼란을 겪고, 신랑과 신부가 갈등과 충돌을 일으킨다. 또 하나는 초

야의식 절차가 깨진 것이다. 과거 전통혼례에서는 초야를 신부 집에서 치르다가, 현대는 전통혼례든 신식혼례든 여행지 호텔에서 치르고 있는데, 이 신혼부부는 밤하늘과 별과 바람과 자연의 소리를 들으면서 반딧불의 신호로 들판 풀밭에서 초야를 치른다. 물론, 이 작품의 주제가 결혼의식을 바꾸려는 것은 아니지만 절차가 파괴되면서 많은 갈등과 변화가 일어나고 있음을 보여준다.

종교의식이든 제사의식이든 사회의식이든 의식은 우리들에게 여러 가지 규범을 갖게 한다.

무엇이 의식인가? 의식의 절차는 무엇인가? 의식이 진행될 때 단계적으로 일어나는 것은 무엇인가? 언제 어떻게 시작하고 어떻게 끝나는가? 의식의 기본 절차에 어떤 변화가 있는가? 각 인물들이 의식에 대해서 어떻게 반응하는가? 별다른 의미가 없는 사람도 있고, 중요하게 반응하는 사람도 있는가?

다음에는 이런 것에 대해서 탐구해보자.

· 일상의식과 제의식의 파괴는 무엇을 가져오는가?
· 무엇이 의식을 파괴하는가?
· 사람인가, 사람이면 누군가? 사회인가? 사회이면 사회의 무엇인가?
· 언제 어떻게 의식이 파괴되는가?
· 특별한 환경은 무엇인가?
· 파괴 결과 어떻게 바뀌는가?
· 파괴가 의식에 어떤 영향을 주는가?
· 파괴가 무슨 충돌을 만들어내는가?
· 오래된 의식이 아직 남아있는가?
· 완전히 사라졌는가?

· 새로운 의식이 옛 의식을 대신해서 서서히 발전해 가는가?

● 연습 포인트

여러분의 인물창고에서 세 명에서 다섯 명을 불러내어 의식의 파괴로 일어나는 갈등과 충돌 장면을 써라.

장면쓰기를 끝냈으면 서로 읽고 토론을 하는데, 아래 요령으로 검토하기 바란다.

· 파괴 대상으로 선택한 의식이 명확하고 구체적인가?

· 의식을 파괴하는 주체와 취지와 목적이 명확한가?

· 파괴가 인물 개인 혹은 집단에게 확실하게 반응해서 갈등과 충돌을 일으켰는가?

· 그 결과가 보전 또는 새로운 의식 창조로 발전되었는가?

14. 이야기 · 사건 · 서스펜스

모깃불 옆 들마루에 앉아서 입담 좋은 감나무 집 아저씨가 이야기를 하면 사람들이 다음에는 무슨 일이 일어날까 시선을 떼지 못하는 풍경을 쉽게 연상할 수 있다. 이런 추억이 먼 이야기로 들리는 세대는 만화나 게임에서 이야기의 맛을 보고, 야구나 축구에서 맛을 발견했을 것이다. 만일 청중이나 시청자가 다음 이야기를 알고 있거나 추측할 수 있으면 잠이 들거나 떠들어대거나 그 자리를 떠나 버릴 것이다.

천일야화에서 이야기꾼 세헤라자데가 죽음을 면한 것은 서스펜스 때문이다. 그녀는 왕의 호기심을 지속적으로 자극해서 아침 해가 떠오를 때까지 이야기를 끌어 간 것이다. 이처럼 대부분의 관객과 독자와 시청자는 이야기의 서스펜스에 관심을 갖는다.

1) 희곡의 근본은 이야기이다.

희곡의 근본은 이야기이다. 이야기는 관객이 다음에 무슨 일이 일어나나 알고 싶게 하는 매력을 지니고 있다. 이야기는 희곡의 기초적 단순한 요소 중 하나면서, 희곡의 무척 복잡한 구조 전반에 걸쳐 최고의 요소가 된다.

희곡의 이야기는 귀에 들리고, 눈에 보이고, 아울러 상상 속의 후각과 촉각 그리고 미각까지 동원해서 감상하는 것이니 그 점을 충분하게 활용해야 한다.

여러분이 과거에 들었던 이야기, 영화, 만화, 소설에서 지금까지 기억하고 있는 이야기를 간추려서 써라.

이야기를 다 썼으면 거기에 나오는 인물, 사건, 시간에 대해서 검토하고, 가장 강한 매력이 무엇인가 함께 검토하라.

2) 장면이나 희곡에는 반드시 핵심체가 있다.

희곡의 중심에는 강력한 그 무엇이 자리잡고 있다. 또한 하나 하나 짧은 장면의 중심에도 강한 무엇이 있어야 한다. 이 강한 무엇을 핵심체라고 한다. 이슈Issue, 아이디어, 인물, 물체, 장소, 사건 등이 핵심체로 사용되는데, 등장인물이 이 핵심체를 둘러싸고 서로 다른 관점에서 격렬한 토론을 벌이는 것이다.

핵심체가 사회적 이슈라고 하면, 개발과 자연보호 또는 줄기세포와 복제인간에 대한 찬반양론의 문제일 수 있고, 어떤 아이디어라고 하면 라면을 맛있게 끓이기, 빵과 떡을 맛있게 섞어 먹기 같은 개인 취향 문제일 수도 있다. 핵심체가 어느 인물이면 애인이나 가족, 친구나 원수, 역사적 인물, 명사일 수도 있고, 어머니 혹은 아버지, 아니면 어느 작가나 연예인, 노숙자나 도둑이나 부패정치인일 수도 있다. 핵심체가 어떤 물체라면 누구의 것이냐 혹은 개인이 활용하느냐 공공적으로 활용하는 것이냐 하는 소유와 활용의 문제일 수도 있고, 땅이나 물 또는 만년필이나 컴퓨터일 수도 있다. 핵심체가 하나의 장소라면 어느 도시이거나 섬일 수도 있는데, 예를 들어 아내는 도시에서 그대로 살기를 원하고 남편은 섬으로 이사 가기를 원하는데 딸이나 아들은 어느 쪽에 동조하거나 또 다른 장소를 선택

해서 강하게 주장할 수도 있다. 지상주차장이나 지하주차장일 수도 있다. 핵심체가 한 사건이라면 허리케인이나 카트리나 피해에서 생긴 여러 가지 참혹한 모습과 복구에 동참하는 세계인의 휴머니즘일 수도 있고, 지도자 혹은 권력자의 청렴성이나 부패행위일 수도 있다.

　좋은 '핵심체'는 장면의 중심에서 토론, 논쟁, 갈등, 충돌을 일으킨다. 만일 중심반영과 관계가 없는 엉뚱한 여러 의견이 무대에 돌아다니게 하면 관객은 혼동에 빠지게 된다. 무엇을 말하는지, 누구를 말하는지, 어디로 흘러가고 있는지 모르게 된다. 하나의 확실한 대상에 대해서 논쟁이 되어야 장면의 집약을 이룬다.

　하나의 좋은 예로, 농구경기나 야구경기를 놓고 그 장면을 생각해보자. 관객은 운동선수들이 어떻게 공을 다루는가, 호기심을 갖고 본다. 이 경기에서는 공이 핵심체이다. 이 핵심체로서의 공은 장면을 위한 구심점을 구축하는 이외에도 선수 간에 충돌을 일으키고, 선수들이 누구인가를 드러내주면서 서로의 실력과 작전을 보여주고, 끝내는 무승부를 포함해서 승패를 가려 준다.

실례

(파수꾼 나 퇴장, 촌장은 편지를 꺼내 다에게 보인다.)

촌장	이것, 네가 보낸 거냐?
다	네, 촌장님.
촌장	나를 이곳에 오도록 해서 고맙다. 한 가지 유감스러운 건 이 편지를 가져온 운반인이 도중에서 읽어 본 모양이더라. '이리 떼는 없고 흰구름 뿐' 그 수다쟁이가 사람들에게 떠벌리고 있

단다. 조금 후엔 모두들 이곳으로 몰려올 거야. 물론 네 탓은 아니다. 몰려오는 사람들은 말하자면 불청객이지. 더구나 그들은 화가 나서 도끼라든가 망치를 들고 올 거다.

다　도끼와 망치는 왜 들고 와요?

촌장　망루를 부수려고 그러겠지. 그 성난 사람들만 오지 않는다면 난 너하구 딸기라도 따러 가구 싶다. 난 어디에 딸기가 많은지 알고 있거든. 이리떼를 주의하라는 팻말 밑엔 으레 잘 익은 딸기가 가득하단다.

다　촌장님은 이리가 무섭지 않으세요?

촌장　없는 걸 왜 무서워하겠냐?

다　촌장님도 아시는군요?

촌장　난 알고 있지.

다　아셨으면서 왜 숨기셨죠? 모든 사람들에게. 저 덫을 보러간 파수꾼에게, 왜 말하지 않은 거예요?

촌장　말해주지 않는 것이 더 좋기 때문이다.

(이 장면의 핵심은 '이리떼는 없지만 있는 것으로 해야 한다' 는 것이다.)

다　거짓말 마세요. 촌장님! 일생을 이 쓸쓸한 곳에서 보내는 것이 더 좋아요? 사람들도 그렇죠? '이리떼가 몰려온다!' 이 헛된 두려움에 시달리고 사는 게 그게 더 좋아요?

촌장　애야, 이리떼는 처음부터 없었다. 없는 걸 좀 두려워 한다는 것이 뭐가 그리 나쁘다는 거냐? 지금까지 단 한 사람도 이리에게 물리지 않았단다. 마을은 늘 안전했어. 그리고 사람들은 이리떼에 대항하기 위해서 단결했다. 난 질서를 만든 거야. 질서, 그게 뭔지 넌 알기나 해? 모를 거야, 너는. 그건 마을을 지켜주는 거란다. 물론 저 충직한 파수꾼에겐 미안해. 수천 개의 쓸모없는 덫들을 보살피고 양철북을 요란하게 두들겼다. 허나 말이다, 그의 일생이 그저 헛되다고만 할 순 없어. 그는 모든 사람들을 위해 고귀하게 희생한 거야. 난 네가 이

러한 것들을 이해해 주기 바란다. 만약 네가 새벽에 보았다는 구름만을 고집한다면, 이런 것들은 모두 허사가 된다. 저 파수꾼은 늙도록 헛북이나 친 것이 되구, 마을의 질서는 무너져 버린다. 애야, 넌 이렇게 모든 걸 헛되게 하고 싶진 않겠지?

다 왜 제가 헛된 짓을 해요? 제가 본 흰구름은 아름답고 평화로웠어요. 저는 그걸 보여 주려는 겁니다. 이제 곧 마을 사람들이 온다죠? 잘 됐어요. 저는 망루 위에 올라가서 외치겠어요.

촌장 뭐라구? (잠시 동안 굳은 표정으로 침묵) 사실 우습기도 해. 이리떼? 그게 뭐냐? 있지도 않는 그걸 이 황야에 가득 길러놓고, 마을엔 가시 울타리를 둘렀다. 망루도 세웠고, 양철북도 두들기고, 마을 사람들은 무서워서 떨기도 한다. 아하, 언제부터 내가 이런 거짓놀이에 익숙해졌는지 모른다만, 나도 알고 있지. 이 모든 것이 잘못되어 있다는 걸 말이다.

다 그럼 촌장님, 저와 같이 망루 위에 올라가요. 그리고 함께 외치세요.

촌장 그래, 외치마.

다 아, 이젠 됐어요!

촌장 (혼잣말처럼) … 그러나 잘 될까? 흰구름, 허공에 뜬 그것만으로 마을이 잘 유지될까? 오히려 이리떼가 더 좋은 건 아닐지 몰라.

(이 장면의 핵심은 '이리떼의 공포로 평화가 유지된다.'는 것이다.)

다 뭘 망설이시죠?

촌장 아냐, 아무것두…. 난 아직 안심이 안돼서 그래. 사람들은 망루를 부순 다음엔 속은 것에 더욱 화를 낼 거야! 아마 날 죽이려고 덤빌지도 몰라. 아니 꼭 그럴 거다. 그럼 뭐냐? 지금까진 이리에게 물려죽은 사람은 단 한 명도 없었는데. 흰구름의 첫날 살인이 벌어진다.

다 살인이라구요?

촌장	그래, 살인이지. (난폭하게) 생각해 보렴, 도끼에 찍히고 망치로 얻어맞은 내 모습을. 살은 찢기고 피가 샘솟듯 흘러내릴 거다. 끔찍해. 애, 너는 그런 꼴이 되길 바라고 있지?
다	아니예요, 그건!
촌장	아니라구? 그렇지만 내가 변명할 시간이 어디 있니? 난 마을 사람들에게 왜 이리떼를 만들었던가, 그걸 충분히 설명해줘야 해. 그럼 그들도 날 이해할 거야.
다	네, 그렇게 말씀하세요.
촌장	허나 지금은 내가 말할 틈이 없다. 사람들이 오면 넌 흰구름이라 외칠 거구 사람들은 분노하여 도끼를 휘두를 테구, 그럼 나는, 나는… (은밀한 목소리로) 애, 네가 본 그 흰구름 있잖니, 그건 내일이면 사라지고 없는 거냐?
다	아뇨, 그렇지만 난 오늘 외치고 싶어요.
촌장	그것 봐, 넌 내가 끔찍하게 죽는 것을 보고 싶은 거야. 더구나 더 나쁜 건, 넌 흰구름을 믿지도 않아. 내일이면 변할 것 같으니까, 오늘 꼭 외치려고 그러는 거지. 아하, 넌 네가 본 그 아름다운 걸 믿지도 않는구나!
다	(창백해지며) 그건, 그건 아니예요!

(이 장면의 핵심체는 '사실을 밝히면 소동으로 살인이 일어난다.'는 것이다.)

이강백 희곡 「파수꾼」의 마지막 장으로 짧은 두 장면이 더 이어지는데, 파수꾼 다를 공포에 떨게 해서 평화로운 흰구름은 없고 이리떼가 몰려온다고 외치게 해서 주민을 안심시키고, 파수꾼 다를 영원한 하수인으로 만드는 핵심체를 보여주고 있다. 이처럼 장면마다 핵심체가 있고, 이 핵심체는 점층 전환 역할까지 해서 전체 핵심에 대해서 관객이 공감을 갖게 하는 것이다. 그렇다면 희곡 「파수꾼」의 전체 핵심체는 무엇인가.

「파수꾼」의 전체 이야기와 전체 핵심체는 이렇다. 각 장면에서 다룬 핵심체와는 어떤 연관성이 있을까 살펴보자.

이 마을은 이리떼의 습격으로 늘 불안에 떨고 있다. 파수꾼 가가 이리떼 출현을 외치면 파수꾼 나는 양철북을 쳐서 온 마을에 알린다. 신참 소년 파수꾼이 호기심으로 망루에 올라갔다가 놀라운 사실을 발견한다. 그가 망루에서 본 것은 무서운 이리떼가 아니고, 평화롭게 둥실둥실 떠다니는 흰구름이다. 이 사실을 마을에 알리려고 한다. 그러자 촌장이 찾아와 이리떼의 공포가 마을의 질서와 평화를 유지하고 있다고 소년 파수꾼을 회유한다. 더구나 마을 사람들이 살인을 저지를 것이며, 흰구름이 내일도 그대로 평화로우면 촌장 자신이 함께 사실을 외친다고 거짓으로 소년의 마음을 돌린다. 그 회유에 소년은 마을 사람들 앞에서 망루에 올라가 선배 파수꾼이 한대로 이리떼! 를 외친다. 동시에 촌장은 그 기회를 이용해서 소년을 영원히 격리한다.

이 장면의 핵심체는 이리떼 공포심을 이용해서 마을을 다스리는 통치행위이다.

● 연습 포인트
여러분의 인물창고에서 여덟 명 모두를 불러내서 갈등하고 충돌하는 장면을 만들어라. 초반에 세 인물을 가지고 한 것처럼 여덟 명의 관계를 발전시키는 재능을 마음껏 발휘하라. 핵심체를 사용하여 그것이 인물과 상호관계를 드러내고 그들의 의도를 잘 나타내야 한다.

여러분이 쓴 것이 얼마만큼 만족스러우면, 다른 사람들과 나누어라. 인

물의 배역을 맡아서 편안하게 읽고, 자신은 관객이 되어 주의 깊게 듣는다. 그런 후 토론을 하고 다음 문항으로 검토하기 바란다.

- · 장면에 반영하는 소재가 구체적이며 명확한가?
- · 소재가 토론을 위한 촉매작용을 하는가?
- · 소재가 장면 전체를 통해서 갈등에 초점이 맞춰지고 있는가?
- · 갈등 과정에서 등장한 인물 모두의 관계가 드러나고 있는가?
- · 장소, 상황, 시간, 사건이 구체적이며 명확한가?
- · 인물들의 목표가 뚜렷하고 강렬한가?

극작가가 작품을 성공시키기 위해서 희곡 창작에 핵심체를 어떻게 활용하는지 알아보자.

안톤 체홉 「세 자매」는 장소로써 '모스크바', 아이디어로는 '시대', 이슈로는 '일'이라는 세 가지가 교차해서 관련을 맺는 핵심체를 가지고 있다. 물론 이 희곡 역시 여러 장면으로 이루어져 있고, 전체 핵심체로 도달하기 위해서 장면마다 전환역할을 하는 핵심체가 들어있다.

지금부터, 여러분이 희곡을 읽거나 공연을 관람할 때는 극작가가 어떤 핵심체를 어떻게 사용하는지를 주의 깊게 관찰하라.

3) 심각하면서 우습고, 우스우면서 심각하다.

여기서 우리는 같은 장면에 심각과 웃음이 함께 균형을 이루면서 공존하는 효과와 방법을 배울 것이다. 다시 말해서, 인물의 외형과 내면의 코믹 요소와 비장하거나 심각한 요소를 연구해서 한 장면에 희극성과 비극

성이 함께 균형을 이루는 장면을 쓸 수 있는 능력을 키우는 것이다.

우리는 시장이나 전철이나 버스에서 사람들이 다투는 것을 가끔 목격한다. 그들이 주고받는 이야기를 들어보자. "비싸고 물건도 좋지 않다. 아니다, 매우 싱싱한 걸 싸게 팔았는데 무슨 소리냐? 봐, 이게 싱싱해? 어제는 싱싱했어. 내가 산 건 오늘이야. 어제나 오늘이나! 뭐야?" "좀 좁혀 앉으면 함께 앉겠는데요. 7인석에 일곱이 다 앉았는데 어떻게 좁혀…. 아기를 무릎에 앉히면…. 젠장할! 뭐? 당신…말 다했어!" "저 여자 모자는 남패션이야. 아냐, 천이 고급스런 게 메이커야. 바보, 틀렸어. 모르면서 무식하게 우기긴? 무식한 게 누군데? 메이커 구별도 못하니까 무식하지. 당신은 백화점에 가봤어? 나는 팬티까지 백화점에서 산다, 보여줘? 그래 까봐!" 이런 아주 어처구니없는 대화를 듣고 웃음을 참느라고 애를 써야할 때가 있다. 당사자들은 심각해서 열을 내는데 듣는 사람은 그 엉터리 대화에 웃음이 나오기 마련이다. 그들의 말에서만 아니고 생김이나 동작에서도 우리는 웃음과 심각이라는 두 가지를 발견하게 된다.

이런 일화가 있다.

하나) 시어머니가 도시에서 시집온 며느리에게 메주가 떴나 보라고 했다. 며느리가 밖에 나가 한참 하늘을 바라보고 들어오더니, "어머님, 비행기는 두 대나 떴는데 메주는 뜨지 않았어요."라고 말했다. 그렇지 않아도 도시의 말괄량이 며느리가 못마땅하던 시어머니는 기회다 싶어 혼을 내려고 하는데 오히려 웃음이 터지더란 것이다.

둘) 아직 냉장고가 흔하지 않은 때, 여름에 열무김치를 담으면 한숨 재워서 쉬지 않게 김칫독을 찬물에 담가놓고 먹곤 했다. 이날도 큰며느리는 시동생 부부를 맞이하는 잔치에 쓰려고 아침에 열무김치를 담갔다. 바빠서 깜빡 잊고 있는데, 마침 시동생부부가 신혼여행에서 막 돌아왔다. 큰며느리는 급한 김에 새색시에게 열무김치를 물에 담그라고 했다. 새색시가 돌아와서 형님

말씀대로 김치를 물에 담갔다고 상냥하게 보고까지 했다. 음식을 모두 마련하고 상을 차리느라고 김치를 뜨러 갔다. 아뿔싸! 이게 웬일인가. 열무김치를 물통에 폭삭 쏟아버린 게 아닌가. 이런 경우 화를 낼까 웃어야 할까.

이런저런 예는 찾아보면 많이 있다. 두 사람이 마치 죽일 듯 싸우다가 어느 순간에 기가 막혀 웃어야 하는 경우가 있다. 세상은 별별 사람들이 다 살고 있어서 웃어야 할지 울어야 할지 모르는, 우습기도 하고 고통스럽기도 한 순간으로 가득 차 있다. 서로 기억 속에 있는 일화를 찾아내서 이야기를 나누어 보아라.

이처럼 웃음과 고통이 함께 있는 장면은 변함없이 관객들을 재미있게 해 준다. 웃음과 신중함이 적절하게 밀고 당기는 장면은 감정을 팽팽하게 변화시키는 원동력이 된다. 유능한 극작가는 이런 순간을 활용해서 훌륭한 작품을 만들어 낸다. 아주 재미있는 희극과 비장한 비극일지라도 좋은 연극은 긴장과 웃음을 섞음으로써 희곡 전체에 균형과 안정감을 준다.

● **연습 포인트**
여러 희곡에서 웃음과 심각함이 공존하는 장면을 찾아라.

다음 예문은 기존의 희곡에서 심각함과 웃음이 공존하는 짧은 장면을 찾아본 것이다. 심각한 장면을 만드는 상황은 어떤 것인가, 코믹한 장면을 만드는 상황은 어떤 것인가 살펴보자. 비극이든 희극이든 강요되거나 부자연스러워서는 안 된다는 것을 확실하게 인식하자.

소년형상 어서 오라, 그대여. 나는 덕분으로 만면에 가득 웃음을 짓는
도다. 보아라, 그대여. 그대가 나에게 주었던 가위로 옷감을
자르고, 바늘과 실로 사람 형상으로 꿰매었더니 비록 안에는
톱밥을 채워 넣고 사지는 줄로 매달았으나 능히 살아있는 듯
움직이도다. 성삼문아, 박팽년아, 하위지, 이개, 유성원, 유응
부야, 나를 위해 죽은 사육신이여. 내 앞으로 가까이 오너라.

(부천필과 이동기, 여러 인형들을 움직여서 웃는 얼굴 앞으로 옮겨 세운
다.)

소년형상 김시습, 성담수, 조여, 이맹전, 원호, 남효원, 나를 위해 자취
감춘 생육신이여. 그대들도 오늘은 내 앞으로 나오너라.

(부천필과 이동기, 또 다른 인형들을 웃는 얼굴 앞에 옮겨 놓는다.)

소년형상 어서 오너라, 나를 핍박한 한명회도 반가웁고, 나를 동정한
신숙주도 반가웁구나. 오랫동안 쓸쓸한 공백, 텅 비었던 시야
가 문무백관으로 가득 찼으니 내 어찌 기쁘지 아니하랴. 왕후
여, 그리운 왕후여, 내 옆에 와서 좌정하십시오. 만조백관들
이 엎드려 절을 하니, 흔쾌한 웃음 짓고 이 절을 받으십시다.

(염문지, 왕후의 의복으로 성장을 한 조그만 인형을 소년 형상 옆에 앉힌
다. 부천필과 이동기는 수많은 신하 인형들을 움직여 절을 드린다.)

소년형상 보아라, 그대여. 내 몸은 비록 왕관 빼앗기고 곤룡포 벗김 당
하였으나, 내 마음은 헝겊으로 만든 만조백관들을 바라보며
흡족하도다. 들어라, 봇짐장수여. 그대는 돌아가서 그대를 보
낸 자들에게 내 말 전하여라. 내 마음이 진정 왕과 같거늘, 어

찌 구차한 왕관을 쓰기 바라고, 구태여 곤룡포를 입기 바라겠
느뇨? 나는 나를 왕좌에 복위시키려는 그 어떤 것도 관심이
없고 그 어떤 사람과도 관련이 없으니, 그대는 돌아가 이 사
실을 명명백백 전할지어다.

(벌어졌던 미닫이문이 닫힌다. 조당전은 당나귀와 함께 돌아선다. 그러나
김시향은 조금 전 봤던 광경에 사로잡힌 듯 제자리에 멈춰 서있다.)

조당전 뭘 해, 가질 않고……?
김시향 아…….
조당전 우린 돌아가야지. 돌아가서 본 대로 들은 대로 전해 주자구.
김시향 네…… 가요…….

(조당전과 김시향, 미닫이문 앞에 떠난다. 그러자 염문지, 부천필, 이동기
가 문을 열고 서재로 나온다.)

이동기 쉽지 않더군. 인형들을 살아있는 듯 움직인다는 게…….
부천필 어때? 자네 부탁이어서 잘 해보려고 애는 많이 썼는데?
조당전 아주 잘 했어.
염문지 정말인가?
조당전 나중엔 스스로 살아 움직이는 거처럼 보였지.
친구들 실감나게 보였다니 다행이군.
조당전 (김시향에게 친구들을 소개하며) 고서적 연구 동우회 회원들이죠.
 염문지씨, 부천필씨, 이동기씨입니다.
친구들 안녕하십니까.
김시향 안녕하세요.
조당전 (친구들에게 김시향을 소개한다) 이분은 〈영월행 일기〉를 나에게
 파셨었지.
부천필 언젠가는 직접 뵙고 싶었습니다. 이 친구하고 영월에 갔다 오
 곤 하신다는 건 알고 있었지요.

김시향	저도 선생님들 말씀은 많이 들었어요.
염문지	그럼 우리가 〈영월행 일기〉를 연구한다는 것도 아시겠군요?
김시향	네.
염문지	오늘은 우리와 자리를 함께하십니다. (구석에 놓인 원탁을 가리키며) 저기, 원탁 위에 여러 자료들이 있어요. 영월에 다녀온 뒤의 결과가 어떠했는지, 저 자료들을 살펴보면 알게 됩니다.

(고서적 동우 회원들, 원탁과 의자들을 서재 한가운데 옮겨 놓는다. 염문지가 먼저 원탁에 앉고, 부천필과 이동기가 좌우로 나눠 앉는다. 조당전과 김시향은 부천필 옆 의자에 앉는다.)

염문지	영월에서 돌아온 날짜가 언제였지?
조당전	(원탁 위에 놓여 있는 〈영월행 일기〉를 집어 들고 날짜를 확인한다) 음……. 우린 구월 그믐날 돌아왔어.
염문지	(《세조실록》을 펼쳐서 페이지를 넘기며) 어전회의는 그 이후에 열렸겠군.
김시향	무슨 책이 그렇게 두툼해요?
염문지	〈세조실록〉이죠. 모두 사십오 권이나 되는 방대한 규모입니다.
조당전	이 일기에 쓰여 있기를 어전회의는 시월 열여드레 날 열렸다는군.
염문지	그렇게 늦게……?
조당전	회의를 늦추며 뭔가 대관들끼리 의견 절충을 하려고 했던 모양이야.
이동기	나 같으면 절대로 절충은 안 해.
부천필	저 고집 좀 봐.
염문지	아, 여기 찾았어. "세조 삼년 시월 십팔일, 노산군의 기쁜 표정에 대해서 논의하였다."
이동기	(《해안지록》을 펼쳐서 부천필에게 밀어 주며) 〈해안지록〉의 마지막 장이야. 자네가 먼저 읽게.

부천필 〈해안지록〉을 이동기에게 밀어 준다) 아냐, 자네가 먼저 읽어.

이동기 "소신 한명회, 전하께 아뢰옵니다."

염문지 〈세조실록〉에는 그날 임금은 늦은 보고에 몹시 기분이 상했다고 적혀 있군.

이동기 "영월에 다녀온 자들이 말하기를 노산군의 얼굴은 만면에 웃음 지은, 기쁨의 표정이라 하나이다. 이는 날이 갈수록 그가 오만불손해지고 있음이니, 전하께선 더 이상 지체 마옵시고 그를 처형하소서."

(이동기, 〈해안지록〉을 부천필에게 밀어준다.)

부천필 "전하…… 영월에 다녀온 자들이 말하기를, 노산군은 왕권에는 관심이 없고, 복위에도 관련이 없다 하였나이다. 노산군의 기쁨은 무욕에서 우러나오는 것, 그의 웃는 얼굴은 욕망을 버린 증거인데, 어찌 죄가 되오리까? 전하께선 부디 그를 살려주옵소서."

김시향 저렇게 주장하는 분은 누구시죠?

조당전 신숙주입니다.

이동기 (부천필에게) 그 책 이리 줘. 내 차례야.

부천필 (이동기 앞으로 책을 밀어주며) 좀 부드럽게 읽어.

이동기 부드럽게 안 되는 걸 어떻게 해?

염문지 그래, 자네 성질대로 해.

이동기 "전하, 하늘에는 두 개의 태양이 있지 아니하며, 땅에는 두 명의 제왕이 있지 않나이다. 그러함에도 노산군은 방자하게 자신이 왕의 마음을 가졌다 하였으니 이는 전하와 동격이라는 주장인 바 결코 용납해선 안 될 것이옵니다."

염문지 여기 실록에는…… 세조가 노기 충천하여 그 말이 사실인지를 재차 물었어.

이동기 "의심 마옵소서, 전하. 소신과 신대감이 함께 들었나이다."

부천필 (이동기 앞에 놓인 〈해안지록〉을 황급하게 가져가서 읽는다) "전하 통촉

염문지 (《해안지록》을 자신의 앞으로 당겨 놓고 세조의 발언 대목을 찾아 읽는다)
"경들은 들으라. 노산군의 무표정을 견뎠던 내가, 슬픈 표정
도 견뎌냈던 내가, 기쁜 표정만은 도저히 견딜 수가 없도다.
만약 노산군의 기쁜 표정을 그대로 두면 온갖 시정잡배마저
제왕과 다름없다 뽐낼 터인즉, 대체 짐이 무엇으로 그들을 다
스릴 수 있겠느냐?"

이동기 "소신의 주장이 처음부터 그 뜻이었나이다. 전하, 속히 처단
하소서."

염문지 "노산군을 죽여라"

김시향 (놀란 표정으로 의자에서 벌떡 일어나며) 죽여요?

염문지 "당장 영월로 사약을 보내라. 하늘에는 오직 한 태양만이 빛
을 내고, 땅에는 오직 짐만이 웃는 얼굴임을 보여 줘라.

이강백 「영월행 일기」· 한 장면

이 장면은 심각함과 웃음이 공존하는 정도가 아니고 극대화되어 있는
장면이다. 그 이유를 찾아서 발표하고 토론을 통해서 자신이 장면 읽기를
얼마만큼 하는지를 파악하라.

실례 2

옥돌네 에그 시상두…. (침묵이 흐른다)

덕 근 사람이 살고…죽는 게…팔자소관이거니…맴…먹으믄…편
혀… (침묵이 흐르다가)

진 모	죽는 게…썩는 건디…그중 편헌갑데유…공동뫼지 시신이 수
	백 수천 되두 힘들다, 슬프다, 피곤허다, 배고프다, 정이 그립
	다…말 한 마디 안 허드구먼유…. (사이, 침묵이 흐르다가)
갑 석	그려두…사람은…살아 있어야… 죽으믄 헛일이여… (침묵이 흐
	르다가)
옥돌네	매암이두 지쳤는지 울지 않는구먼….

(덕근, 갑석, 진모가 생각난 듯 오동나무에 시선을 보낸다.)

진 모	점순일 산루 보내믄서 매암이두 이별이 서러워 억세게 울
	어쌋드니….
점순네	흑….
옥돌네	아저씨는… 점순인 좋은 시상으로 갔응께 잊어버리구… 인전
	창열일 찾어갖구 아저씨 뫼시구 살아야지 워치켜….

(점순네의 흐느낌이 서서히 잔잔해지고, 다시 침묵이 흐른다. 옥돌네가 슬
그머니 일어서서 담배건조장 탑으로 올라가 석산을 망연히 바라본다.)

진 모	(생각난 듯) 인저봉께 일수가 안 보이는디?

(모두 옆을 둘러본다.)

덕 근	점순이만 혼자 산에 놔두고 훌쩍 떠나오기가 어렵것지.
진 모	아닌디? 여울목꺼정 같이 내려왔는디.
덕 근	여울목꺼정? (뭔가 불길한 생각을 하고) 그러믄 맴 약허게 먹
	구…?
진 모	설마 그러것이유?
덕 근	다리 땜에 늘 비관했잖여. 다리뼈가 맏아들인디 지는 병신잉
	께 사람 구실을 못한다믄서….
진 모	맴이사 징건허것지. 그려두 우지기가 보통은 넘응께 그런 일

	은 읈을 거구먼유.
갑 석	여울목에 잠간 앉은 건 사실인디 뱀산 모퉁이서 돌아본계 뒤
	따라 오드만유. 아마 갈림길서 읍내루 갔는 갑네유.
덕 근	읍내는 왜?
갑 석	글씨유….

(모두 궁금한 듯 읍내 쪽으로 시선을 보낸다. 그때 탑에 올라간 옥돌네가
노래하듯 헛소리를 한다.)

옥돌네	점순이가 보이네유. 점순이가 돌산에서 호미루다 땅을 파구
	있어유. (서러워지며) 점순이가 대처서 울매나 읈임을 당했으믄
	저러 것어유… 땅떼기 읎는 설움이 울매나 컸으믄 저러 것어
	유… (울먹이며) 땅이 울매나 갖구 싶으믄 저러 것어유… (통곡하
	며) 점순아, 점순아, 아이고, 아이고…점순아, 점순아….
갑 석	옥돌 에미, 왜 그려? 왜 그러냔 말여.
옥돌네	(더욱 서럽게 운다) 점순아, 니가 울매나 원통허구 복통허것니…
	할아부지, 엄니 두구 죽은 니가 울매나 원통허것니… 점순아,
	아이고 점순아. (드디어 몸부림을 친다)
진 모	쯧쯧….
갑 석	옥돌 에미, 왜 그려어?
덕 근	가만 둬어. 서러운께 우는 거여. 한집서 살았는디 안 서럽겄
	어. 이우지 설움 보구 울다가 보믄 내 설움이 되서… 실컨 울
	게 놔둬.
진 모	그려, 놔둬….
갑 석	야…. 지두 술이나 징건허게 마셔뿌렸으믄 싶구먼유….

(옥돌네의 통곡이 흐느낌으로 변하더니 서서히 멎는다. 덕근이가 담뱃대
에 불을 붙여 돌쇠에게 내민다. 돌쇠는 전연 반응을 않는다. 덕근이가 담
뱃대를 물고 서서히 깊게 빨아들인다.)

옥돌네 (천연덕스레) 울구 난께 그려두 맴이 쬐끔은 뚫러지는구면유….

(덕근, 진모, 갑석이 쳐다본다.)

옥돌네 왜유? 왜들 쳐다본대유? 그럼 지가 미안허잖유. 저 돌산을 바라봉께 갑자기… (하다가) 저게 누구여?

(덕근, 진모, 갑석이 동시에 그쪽으로 시선을 보낸다.)

윤조병 「농토」·한 장면

이 장면은 댐 건설로 소작 농민들이 밀려가야 하는 돌산에 땅주인이 별장을 짓기 위해서 산을 폭파하는데, 그 돌에 맞아 죽은 점순이를 묻고 돌아온 직후이다. 슬퍼 기막힌 상황에 매미조차 울지 않는 뜨거운 한여름 오후, 이웃 옥돌네가 담배건조장 탑으로 슬그머니 올라가서 울기 시작한다. 넋두리로 시작하더니 서러워지고, 이웃 서러움을 받아내다 보니 내 설움이 돼서 통곡으로 변하고, 드디어는 몸부림을 친다. 그러다가 느낌으로 변하고 어느새 민망해하면서 천연덕스런 웃음을 짓는다.

한국 작품이나 외국 작품이나 이런 방법을 활용하는 경우가 많이 있다. 유진 오닐은 「밤으로의 긴 여로」에서 타이론 가의 황당한 자화상을 그렸다. 희곡이 어둡지만 희극적 요소가 많이 있기 때문에 코미디라고 부른다. 무거운 주제 연극에서 가벼운 웃음을 던져주는 순간은 관객들에게 비극적 장면에서 휴식을 갖게 해준다. 그것은 극의 전체 장면을 되돌아보면서 생각하는 시간이 되기도 한다.

극작가가 관객이 웃음거리 속에 숨겨진 심각한 것을 느끼고, 심각한 것

에서 웃음을 느끼는 순간을 만들어내는 것이다.

이렇듯이 장면에 신중함과 웃음이 함께 있는 기술을 습득하는 것은 이야기를 만들 때 변화와 대조의 효과를 살리는 데 도움이 된다. 인물이 울부짖어야 하는데도 감정은 웃지 않을 수 없게 바뀌고, 죄의식을 느끼고 경건하게 행동하려는데 다시 웃음에 말려들고, 큰 소리로 화를 내야 하는데 돌아서서 웃어야 하는 경우가 있다. 관객들 입장에서는 무대 인물들과 일치해서 웃고, 울고, 다시 웃고 하면서 슬픔과 즐거움을 함께 맛보는 것이다. 희곡이나 공연에서 무겁고 슬픈 감정만 다루면서 눈물과 긴장을 강요하면 지루하고 따분한 작품이 된다.

● **연습 포인트**

여러분의 인물 창고에서 다섯 명 내외의 인물을 불러내서 웃음과 심각함이 공존하는 장면을 써라. 여기서도 장면의 내용과 배열을 포함하는 시놉시스를 거친 후에 장면쓰기에 들어가고, 인물의 점증적 증가에도 신경을 써야 한다.

장면쓰기 초고를 끝냈으면, 함께 읽고 토론하는데, 아래의 요령을 활용하라.

· 장면에서 인물들이 처한 상황이 진지한가?

· 겉으로는 코믹한가? 그 반대로 겉은 진지하고 상황은 코믹한가?

· 장면을 심각하게 하는 요소는 무엇인가?

· 심각한 장면을 만드는 상황이 대립인가? 이별인가? 다툼인가? 복수인가? 아니면 다른 무엇인가?

· 코믹하게 만드는 요소는 무엇인가? 위트와 지혜를 사용했는가?

· 희극적 요소와 비극적 요소를 섞은 이유가 분명한가?

· 인물이 화가 나는 것을 나타내는가, 나타내지 않는가?

· 말로 웃기는가, 육체로 웃기는가?

· 장면에서 심각함과 코믹함이 충돌에 도움을 주는가?

· 심각함과 코믹함으로 밀고 당기는 것이 장면에 생명력을 주는가?

· 충돌에 변화를 주는가?

· 희극성이 그 상황에서 나온 것인가?

· 인물 혹은 그들의 관계에서 나온 것인가?

· 희극성이 강요되거나 부자연스럽지 않는가?

4) 이야기와 시간은 서로 업고 업혀서 움직인다.

이야기와 인물이 변화하는 과정에는 시간이 있다.

우리는 여기서 시간을 배우게 되는데, 우선 시간을 일상생활과 관계시켜 생각할 수 있다. 예를 들면, 달력에서 어제 다음은 오늘이며 오늘 다음은 내일이다. 그러나 인생에는 달력의 일상적인 시간 말고도 무엇인지 다른 것, 특별히 의미를 지닌 시간이 있다. 우리가 과거를 돌아볼 때, 중요한 사건이나 경험을 했던 시간은 잊혀지지 않고 남아 있다. 미래를 내다보면 벽에 걸린 달력으로는 셈할 수 없으나 무슨 일이 어떻게 일어날지 모르기에 더욱 가능성이 커 보이는 시간이 흐르고 있다.

일상생활의 흐름은 두 개의 시간으로 이루어졌다. 일상적인 달력시간과 의미있는 가치시간이다. 우리의 행동은 어느 하나가 아니고 두 가지를 다 포함하는 이중성을 가지고 있다. 희곡에서는 가치시간을 활용해야 창작이 가능하다. 사람들이 일상생활에서 시간의 존재를 부정할 수 없듯이 극작가는 창작에서 가치시간을 부정할 수가 없다. 그것을 부정할 경우 극작가는 희곡의 구조와 의미 전달에 실패한다.

연극은 시간의 제한을 받는다. 대략 한 시간 반에서 두 시간 사이에 무엇인가를 재현하는 예술이다. 연극의 시간은 관객이 참여하는 공연의 시간과 극작가가 만든 허구의 시간이 겹쳐 있다. 전자는 연극의 시작에서 종료까지 무대에서 끊임없이 흐르는 시간이고, 후자는 극작가가 구성해서 형태와 필연성을 부여한 가치시간이다. 이 가치시간은 과거의 부활, 순간의 포착, 미래의 투영 등 여러 가지 창조적 활용이 가능하다.

● 연습 포인트

희곡에서 시간의 상징적 의미를 나타낸 장면을 찾아보아라.

시간에는 상징적인 의미가 있다. 즉, 아침의 의미와 저녁의 의미, 낮의 의미와 밤의 의미는 다른 것이다. 예를 들어 해가 솟아오르는 아침에 임종하는 노인이 있다고 하자. 그 노인은 앞으로 할 일이 많이 남아 있는데도 죽는다는 느낌이 든다. 반대로 해가 뉘엿뉘엿 저무는 저녁에 임종하는 노인은 그 동안 기나긴 인생을 다 살고 이제 안식의 죽음을 맞이하는 것 같다.

도깨비불은 밝은 낮에 나타나는 것이 아니고, 궂은비가 내리는 어둠에서 춤을 추면서 나타난다. 유령 역시 한밤중인 자정부터 첫닭이 울기 전 시간에 나타난다. 만일, 이들이 나타날 시간이 아닌데도 무리하게 나타나면 관객은 터무니없는 상황에 의아해 할 것이고, 관객이 알고 있는 그 시간에 나타나면 관객은 마치 약속한 듯 작품이 의도하는 분위기로 빠져들어 줄 것이다.

이처럼 낮이 현실이나 실제적 사실을 확실하게 보여주는 시간이라면, 밤은 비현실, 비사실의 환상을 보게 하는 시간이다.

5) 이야기는 공간에서 일어나고, 공간은 이야기에서 존재한다.

희곡 특징의 또 하나는 등장인물과 불가분의 관계에 있는 특정한 공간이다. 사람이 살아가는 공간이 필요하듯 등장인물이 행동하는 공간이 필요하다. 이 극공간은 이미지이기도 하고, 실제 공간의 묘사이기도 하다. 희곡에서는 공간의 묘사를 간략하게 하거나, 때로는 생략하기도 한다. 이 묘사는 시적일 수도 있지만, 그보다는 기능적인 경우가 많다. 상상적 구조를 설정하기도 하지만, 무대 공간과 공간 연출을 위해 설정하는 경우가 대부분이다.

연극의 공간은 시간의 이중성처럼 사실적 본질이면서 연극 양식의 장소라는 이중성이다. 무대는 대부분이 현존하는 무엇인가를 모방해서 꾸민다. 무대를 구성하는 것은 앞서 말한 공간 구조물과 대소도구이다. 연극의 무대는 그것이 상징주의이든, 사실주의이든, 표현주의이든, 다른 어떤 것이든 우리가 체험한 세계를 재생산하는 것으로 토론마당, 놀이마당, 의식마당이다.

어느 쪽이든 모든 공간은 각각 나름대로 상징을 지니고 있다. 예를 들어 벌판, 해안, 북극, 바다, 연못, 망루, 지하실 등은 각각의 의미가 있다. 시장, 고속버스 터미널, 유람선, 철길, 오솔길, 전장, 정미소, 대장간, 부두, 대합실, 산장, 카페, 거실, 안방, 사무실, 화재현장, 응급실 등 공간마다 갖고 있는 시청각적이면서 상징적 의미를 탐구해야 한다.

다음 예문은 극작 수업에서 한 학생이 작성한 공간 탐구이다. 자신이 좋아하거나 싫어하는 공간 일곱 곳을 선정해서 간단명료하게 묘사하라는 과제였다.

실례

1. 엘리베이터 - 문을 제외한 삼면 상단이 거울로 되어있다. 아가씨는 거울을 보며 간단히 화장을 고치기도 하고, 어린아이는 코를 후비기도 하고, 주정뱅이는 거울 속 상대에게 술주정을 하기도 한다. 부착된 감시 카메라가 이들을 본다. 엘리베이터 안에 불은 항상 켜져 있다. 어디쯤 있는지는 숫자가 알려준다. 땡 하는 신호음과 함께 자동으로 문이 열린다. 현대적, 도시적, 관음증적인 공간이다.

2. 컨테이너 박스 - 설치가 간편하다는 이유로 주로 공사장이나 주차장에서 볼 수 있다. 비교적 쉽게 생겼다가 사라진다. 그래서 오히려 무관심할 수 있다. 미래의 단독 감옥을 보는 듯하다.

3. 놀이터 - 모래가 깔려 있고 그네, 미끄럼틀, 시소 등의 기구가 있다. 주로 아이들이 이곳을 장악하고 논다. 벤치에 앉은 노인이 유희에 골몰하는 아이를 바라본다. 밤에는 교복을 입은 학생이나 연인들이 무언가를 속삭인다. 젊음과 늙음, 시끄러움과 조용함이 이곳에 공존한다.

4. 다리 밑 - 시멘트 다리 벽면에 붉은 글씨로 음란한 낙서가 적혀 있다. 무시하고 걷는데 남자 목소리가 크게 들린다. 반대편으로 걸어가는 사내가 핸드폰으로 통화하는 것이 에코로 울린다. 어릴 적에 어른들이 "너 다리 밑에서 주워왔다."며 놀려 울음을 터트리곤 했다. 천장을 올려다보니 답답하다. 어두운 밖을 향해 발걸음을 서두른다. 그림자가 먼저 다리를 빠져나간다. 억압받는 기분이다.

5. 부엌 - 물과 불 그리고 칼이 있다. 집안에 무기가 될 법한 것들이 여기 모

여 있다. 재료들이 요리된다. 때로는 재료의 피를 보기도 한다. 대표적인 여자들의 일터이자 음식을 먹는 가족 친밀성의 공간이기도 하다. 허나 요리도구들이나 음식 재료들에 어떤 위험성이 내포되어 있는 것만 같은 의혹이 든다.

6. **수영장** - 물이 몸을 감싼다. 물에 뜨는 몸은 자유롭지만 호흡을 잊으면 안된다. 몸이 물의 흐름을 타면 편안하지만 그렇지 않으면 힘들고 불안해지면서 물을 먹게 된다. 엄마의 양수에 있었을 나를 상상해 본다. 내가 몸인 것과 몸으로 살아있다는 것을 느낀다. 동시에 노출된 몸이 왠지 부끄럽기도 하다.

7. **풀밭** - 풀냄새가 난다. 꺼칠한 표면의 풀을 뜯다보면 손에 풀물이 들어 지문이 도드라진다. 풀은 여기저기 쉽게 자라고 뿌리까지는 잘 뽑히지 않는다. 풀들은 강한 생명력을 풍기지만 나는 풀 속에서 끝없는 형벌 같은 것을 느낀다. 인간이 풀 뽑는 자라면 끝은 있는 것인가. 풀밭에 서면 돌을 밀어 올리는 시지프의 신화가 떠오른다.

제 2 부

단막희곡 쓰기

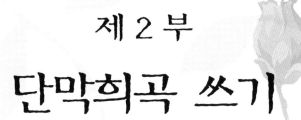

· 사건의 시간과 공연의 시간
· 시놉시스는 선택 아닌 필수
· 단막희곡 쓰기 탐구여행
· 단계별 과정정리

이 과정은 기본적으로 단일 장면에서 한 시간 이내 길이의 공연을 할 수 있는 단막희곡을 창작하는 과정이다. 여기서는 기초과정에서 배운 모든 단계를 종합해서 활용해야 한다. 오감으로 사물을 관찰하는 것을 시작으로, 인물과 대사를 만들고, 세트를 유용하게 사용하고, 갈등과 충돌을 다루면서 인생의 여러 순간을 관찰하고, 인간관계를 발전시키고, 세상을 바라보는 능력과 덕목을 키워 단막희곡을 쓰는 것이다.

여러분 스스로가 어느 만큼의 자유를 가지고 적극적으로 작업을 하는 곳이다. 작가의 덕목(morality)을 키우고, 지금까지 배운 기술(techniques)을 발전시키고 다듬는 일이다. 스스로 세상을 향해서, 관객을 위해서 무엇을 어떻게 해야 하는가에 대한 큰 사상을 담고, 명료한 답을 얻어가면서 창작하는 곳이다.

어려움이 있으면 앞의 과정에서 습득한 것을 돌아보면 된다. 오감을 열고, 등장인물을 생동감 있게 만들고, 갈등을 발전시켜 충돌을 일으키고, 인생을 넓고 깊게 바라보고, 많은 희곡을 읽고 공연을 보고, 토론을 하면서 무엇을 어떻게 해야 하는가, 스스로 터득하면 되는 것이다. 그러나 무엇보다도 중요한 것은 단순함과 압축성이다.

1. 사건의 시간과 공연의 시간

희곡을 처음 쓰는 사람에게 가장 먼저 부딪치는 문제는 무엇일까. 그것은 '사건의 시간'과 '공연의 시간'을 어떻게 맞춰야 하느냐는 문제이다. 사건의 시간이란 몇십 년에 걸쳐 일어난 것일 수도 있고, 두 달, 혹은 일주일, 며칠 동안에 일어난 것일 수도 있다. 그런데 공연의 시간이란 단막희곡의 공연은 길어야 1시간 이내이다. 즉, 십 년에 걸쳐 일어난 사건을 1시간 정도의 공연에 맞춰서 써야 하는 것이 문제이다.

소설이나 영화는 시간의 흐름에 따라 연속적 서술, 또는 여러 장면들을 만들 수 있다. 바닷가에 갔던 주인공이 스포츠카를 타고 고속도로를 달려 집에 돌아왔다가 가족과 함께 외국행 비행기를 타러 공항에 간다는 사건이 있다고 하자. 소설, 영화는 이 사건을 서술하는 데 별다른 어려움이 없다. 그러나 무대에서 공연해야 할 희곡은 '시간'과 '공간'의 변화에 제한을 받는다. 그래서 희곡은 '시간'과 '공간'의 압축이 필요하다.

● **연습포인트**

여러분은 누구나 효녀 심청 이야기를 잘 알고 있다. 심청의 생애는 '사건의 시간'이다. 태어나자마자 어머니는 죽고 맹인 아버지가 동네 젖동냥을 해서 길렀다. 심청은 아버지를 봉양하기 위해 온갖 일을 하였고, 제물로 팔려 인당수에 빠졌다가 연꽃과 함께 다시 떠올라 왕비가 되었으며, 맹인잔치에서 아버지를 만나 눈을 뜨게 했다. 이제 여러분이 심청을 소재로 '공연 시간' 50분짜리 단막희곡을 써야 한다면 어떻게 할 것인가.

태어나는 시간의 사건부터 시작해서는 안 된다. 그랬다가는 아버지를 만나는 마지막 사건까지 너무 많은 장면이 필요하고, 그러한 장면들 때문에 50분짜리 (200자 원고지 100매 분량) 단막희곡을 쓸 수 없다. 그렇다면 어디서부터 시작해야 좋은가. 심청의 생애에서 가장 극적인 시간은 인당수에 몸을 던져야 하는 때이다. 과거의 결과로서 인당수에 빠져야 하고, 그것이 원인이 되어 미래의 맹인잔치에서 아버지를 만나게 된다.

심청은 지금 인당수의 뱃머리 위에 서 있다. 제물을 바칠 시간이 되자 선장은 용왕에게 고사를 지낸다. 선원들 중에는 심청을 제물로 사서 온 사람도 있고, 배에 남아있던 사람도 있다. 그들은 인당수에 뛰어들어야 할 심청에게 동정과 연민을 느낀다. 배에 남아 있었던 선원들이 제물을 사서 온 선원들에게 심청에 대해 묻는다. 제물로 사온 선원들은 심청의 아버지가 맹인이며, 심청은 아버지의 눈이 보이도록 하기 위해 몸을 팔았다고 한다. 그러면서 맹인 심학규, 뺑덕어멈, 공양미 300석을 받은 스님, 마을 사람 등이 언급되면서 그들의 말투, 행동, 생긴 모습 등이 대사와 몸짓으로 나타난다. 즉 심청의 과거가 축약 표현된다.

고사를 마친 선장은 북을 두드린다. 심청이 인당수에 투신하도록 재촉하는 북소리이다. 그러나 심청은 망설인다. 죽는 것이 두려워 망설이는 것은 아니다. 죽는 것은 결코 두렵지 않다. 아버지의 눈 뜬 모습을 한번만 볼 수 있다면, 저 성난 바다로 기쁘게 뛰어들 수 있다.

그러자 환상 속에서 심청의 미래가 보인다. 소용돌이치는 파도가 연꽃의 형상으로 보이며, 바다 속에 뛰어든 자신이 다시 떠오르는 광경이 보인다. 뱃사람들이 그 연꽃을 꺾어 임금께 가져가는 광경도 보이고, 자신이 왕비가 되는 것도 보인다. 맹인잔치를 벌이자 몰려오는 파도가 전국에서 몰려오는 맹인들로 변하며, 파도 소리는 맹인들이 두드리는 지팡이 소리로 변한다. 마침내 심청은 아버지를 만나고, 딸을 확인하고자 아버지는 눈을 번쩍 뜬다. 심청은 환상 속에서 미래에 일어날 사건을 미리 본 것이다.

심청은 서슴없이, 기쁘게, 배 위에서 아래로 뛰어내린다.

심청의 생애를 한 장면으로 압축하고, 한 공간으로 압축한다. 바로 그것이 단막희곡을 쓰는 비결이다.

● 연습포인트

'사건의 시간'을 어떻게 '공연의 시간' 속에 집어넣을 수 있는가. 그 방법에 익숙해지도록 몇 번이나 연습하라. 여러분이 읽은 소설들의 이야기, 경험한 사건, 보았던 영화, 그 무엇이든 연습의 대상이 된다. 50분~1시간짜리의 단막희곡을 쓰려면, 어떻게 압축해야 가장 좋은가를 연습하라.

아래의 짧은 이야기는 이강백의 콩트 「사람들은 생선과 소문을 즐긴다」이다.

실례

생선가게 주인 박씨는 퀭한 시선으로 시장에 온 사람들을 바라보았다. 저 남자는 명태를 즐겨먹고 저 여자는 오징어를 좋아한다, 그렇게 구분할 수 있을 정도로 모두가 친숙한 단골들이었다. 그러나 그들은 약속이라도 한 듯이 박씨의 생선가게를 외면하고 지나갔다. 결국은 소문 때문에 망하는구나, 박씨는 깊은 절망에 빠지면서 탄식하였다.

소문은 지난 여름부터 장난처럼 시작되었다. 생선가게 주인 박씨의 외동딸이 처녀가 아니라는 것이었다. 읍내 농협에서 회계를 맡고 있는 외동딸은 어느 모로 보나 소문과는 어울리지 않았다. 혼자서 그 많은 사무를 처리하면서도 단 한 번의 착오가 없듯이, 그녀의 행실에는 빈틈이 없었다. 정확한 시

계추 마냥 집과 농협사무소 사이를 오고 갈 뿐, 읍내에 새로 생긴 노래방이나 디스코텍에 얼굴을 내밀지도 않았다. 제발 박씨의 외동딸 본을 좀 받으라는 것이 딸 가진 부모들의 한결같은 입버릇이었다.

처음 그 소문을 들은 사람들은 어이가 없다는 표정이었다. 박씨의 외동딸이 워낙 정숙한데다 용모마저 아름다워서 누군가 시기심 때문에 만든 소문인 줄 여겼고, 박씨가 생선이나 파는 힘없는 사람이라 얕잡혀 보여서 그런 소문이 퍼지는 것이라고 동정을 하였다. 하지만 가을이 되어도 소문은 가라앉지 않았다. 오히려 소문이 떠돌아다니는 동안 여러 가지 내용들이 보태졌다. 어떤 사람은 박씨의 외동딸이 청계산 유원지에서 남자와 함께 노는 것을 보았다 하였고, 또 어떤 사람은 으스름한 새벽녘에 남자와 함께 여관에서 나오는 것을 보았다는 것이었다.

소문이 퍼지는 동안 박씨의 생선가게는 나날이 번창하였다. 소문의 진위를 확인하러 온 사람들이 그냥 갈 수는 없다면서 고등어도 샀고 꽁치도 샀다. 식사 때마다 사람들은 박씨의 생선을 먹으면서 박씨 딸의 소문을 즐겼다. 생선과 소문은 사람들 입맛을 돋우는 데 빠져서는 안 될 존재였다.

박씨는 그러한 소문이 딸의 나이 탓이라고 생각했다. 혼기가 된 딸을 시집보내지 않고 뒀기 때문에 사람들이 입방아를 찧는 것이라고 여겼다. 그래서 평소에 알고 있던 매파를 불러 중매를 부탁하고는, 하루라도 빨리 서둘러 달라는 말을 덧붙였다. 매파 역시 박씨의 생각에 동감이었다. 딸을 결혼시키면 헛소문은 자연히 사라질 것이라고 매파는 말하였다.

그러나 박씨의 외동딸 혼사는 쉽지 않았다. 소문을 믿지 않던 사람들마저 박씨가 딸의 결혼을 서두르는 품에 의심을 냈다. 박씨의 딸을 며느리로 삼고 싶다던 사람들이 정작 매파가 왔을 때는 고개를 내저었다. 시외버스 정류장의 불량배가 헛걸음을 하고 다니는 매파를 찾아왔다. 자기 밖에는 박씨의 외동딸을 맞이할 남자가 없다면서, 그 소문의 남자 주인공이 자기라고 했다. 청계산 유원지에서 박씨의 외동딸과 함께 자주 놀았음은 물론, 여관에서 여

러 번 같이 잤다는 것이었다. 매파는 중매보다는 이 놀라운 사실에 흥미를 느꼈다. 그리고는 밤낮으로 열심히 사람들에게 퍼트리고 다녔다.

생선가게 박씨는 기가 막혔다. 정숙한 딸을 부정한 딸로 낙인 찍는 그 소문에 맞서서 무엇을 어떻게 해야 할지 몰랐다. 대신 영리한 딸이 한 방법을 생각해 냈다. 그녀는 매파를 만나서 자신의 배꼽 밑에는 바둑돌만한 검정 점이 있다, 그러니 이 말을 사람들에게 퍼트려 달라는 것이었다. 소문은 서로 만나 뒤섞여지게 마련인지 마침내 하나의 소문으로 완성되었다. 그것은 시외버스 정류장의 불량배가 박씨의 딸과 동침했을 때 그 배꼽 밑의 검정 점을 봤다는 것이었다.

그런지 며칠 후 시장의 상인들이 재판을 열었다. 불량배와 외동딸이 불려 나오고 수많은 사람들이 그 재판을 지켜봤다. 불량배가 동침의 증거로써 외동딸의 배꼽 밑 점을 증언하였다. 그러나 외동딸이 상의를 치켜 올려 배꼽 밑을 보여주자 그곳은 눈부시게 흴 뿐 검정 점은 없었다. 의기양양하던 불량배는 고개를 떨구고, 소문을 즐겼던 사람들은 부끄러운 듯 침묵하였다.

그 재판으로 박씨의 외동딸 소문은 깨끗이 사라졌다. 하지만 그때부터 박씨의 생선은 단 한 마리도 팔리지 않았다. 사람들은 푸줏간 김씨에게 몰려갔는데, 김씨 부인과 관계된 소문이 점점 커지고 있었다.

이 콩트를 희곡으로 쓴다면 어떻게 해야 할 것인가. 장막희곡으로 쓸 경우 10개~15개 장면으로 구성할 수 있고, 정통적인 5막으로 구성할 수도 있다. 하지만 단막희곡인 경우, 한 장면 한 공간으로 압축해야 한다. 여러분은 심청을 소재로 이미 압축하는 방법을 배웠다. 그러나 이 세상에 희곡의 소재는 다양하다. 그래서 압축하는 방법도 오직 하나일 수는 없다.

그리고 단막희곡으로 쓴다면, 시장에서의 재판 장면으로 압축하는 것이 방법 중의 하나다. 그 재판과정을 통해서 과거의 사건이 재현되고, 판결

뒤의 미래가 제시된다. 낙관적인 작가라면 진실이 드러난 다음의 미래를 화해-소문을 즐긴 사람들과 박씨의 외동딸-로 제시할 테고, 비관적인 작가는 진실 때문에 사람들과 박씨의 외동딸의 관계가 더욱 불편해져 결국 생선가게는 폐업하고 외동딸은 멀리 다른 곳으로 떠나는 모습을 제시할 것이다.

● 연습포인트

여러분은 단막희곡을 쓸 때 부딪히는 문제가 무엇인지, 어떻게 해야 하는지를 알게 되었을 것이다. 또한 기초과정에서는 인물설정에 대해서도 배웠다. 「사람들은 생선과 소문을 즐긴다」를 단막희곡으로 쓴다면, 몇 명의 등장인물이 필요한가. 꽁트에는 생선가게와 정육점만이 언급되어 있는데, 오직 두 상점만으론 시장 분위기가 날 것인가. 야채가게, 철물점, 옷가게 등이 더 필요한 건 아닌가. 그리고 박씨의 외동딸은 아버지에게 차마 알리지 못한 애인은 없는가. 그 애인이 소문을 견디지 못해 약속했던 결혼을 취소하는 에피소드를 추가하면 어찌될 것인가.

자신의 이야기를 꽁트나 소설처럼 산문으로 쓸 때와 희곡으로 쓸 때 상당히 다르다는 것을 체득하였을 것이다. 작성한 시놉시스를 희곡으로 쓰기 전에, 꼭 필요한 인물을 확인하라. 숨어 있는 인물이 확인과정에서 발견되기도 하고, 필요하다고 여긴 인물이 그렇지 않아서 삭제해도 좋을 수 있다.

● 연습 포인트

이번에는 자신이 갖고 있는 추억에서 한두 가지, 기억에서 한두 가지를 꺼내어 활용하자. 기억은 매우 주관적이기 때문에 긍정이나 부정의 감정

을 버리고 객관적이 되어야 한다. 선택한 추억과 기억에 대한 세부사항을 모두 써본 후 세부사항을 취사선택하여 그 추억 혹은 그 기억을 효과적으로 짚어내는 짧은 글을 써라.

글을 다 쓰면 여러 사람 앞에서 크게 읽어라. 소리를 내서 읽는 습관을 들여야 한다. 관객은 대본을 가지고 관극하는 것이 아니고, 연극은 공연 순간에는 여기에 있지만 곧 흘러가버린다. 당신이 쓴 것을 타인에게 들려주고 의견을 듣는 것은 아주 좋은 실기연습이다. 그들의 반응이 어떤가, 여러분이 바라던 대로 반응하는가, 그렇다면 계속 같은 방법으로 연습을 하라. 그렇지 않으면, 그 추억 혹은 기억의 사건이 여러 사람의 흥미를 끌어내도록 다른 사항을 넣거나 표현 구성을 바꿔야 한다.

자신의 작품을 함께 발표하고 토론하는 것은 배우, 감독, 디자이너와 공동 작업을 하는 연습이고, 관객들 앞에서 공연하는 연습이다. 앞으로는 함께 발표하고, 함께 토론해서 공연을 위한 희곡 쓰기 방법과 정신을 연마해야 한다.

2. 시놉시스는 선택 아닌 필수

누구나 작품을 쓸 때 지금 당장 대사대화를 써 나가고 싶어 한다. 급한 마음에 설계도 즉 시놉시스 쓰기를 귀찮은 단계로 여겨 뛰어넘으려고 한다. 그러나 희곡을 성공적으로 쓰려면, 시놉시스가 잘 만들어져야 한다는 사실을 알아야 한다. 소설이 하나의 이야기인 것처럼 연극도 하나의 이야기이다. 그런 만큼 희곡은 하나의 이야기로서 시작에서 중간을 거쳐 끝에 이르는 경로를 거쳐야 한다. 이 경로가 사건의 연결이다. 확실한 경로를 위해서 미리 시놉시스를 작성하는 것이다.

여기서 다시 기억해야 하는 것은 장면이 쌓여서 희곡을 이루는 것이고, 좋은 희곡을 위해서는 장면이 생동해야 하는 것이고, 장면이 생동하기 위해서는 갈등과 충돌이 있어야 한다는 것이다. 성공한 모든 장면, 성공한 모든 희곡의 중심에는 강한 갈등과 충돌이 있다. 갈등과 충돌에는 반대, 알력, 논쟁, 대치, 싸움, 침묵 등 여러 가지가 있다. 짧은 장면도 사랑에서 증오, 말쌈질에서 멱살잡이를 거쳐 주먹질에 이르고, 국가 간에도 비난하는 성명전에서 유도탄까지 주고받는 충돌이 있다. 갈등과 충돌은 어느 쪽이 어떤 작전을 쓰고, 우열이 언제 어떻게 가려질 것인가 궁금하게 한다. 이 궁금증과 호기심이 장면과 희곡을 이끌어간다.

갈등과 충돌이 무엇인가? 한 인물과 다른 인물이 서로 다른 목적으로 다투는 것이고, 서로의 목적을 달성하려고 지략이나 폭력을 사용하는 것이다. 목적과 방해가 갈등과 충돌을 일으키는데, 여기서 목적은 물건, 사

람, 상황, 사건 등 다양하다. 어느 인물의 목적은 결혼, 자동차, 상속권, 부동산, 새 직장 혹은 아이디어, 평안, 행복, 승리, 쾌유 등 종류가 매우 많다. 다른 인물은 이것을 훼방하거나 빼앗는 것이다. 이 두 인물이 서로 자신의 뜻을 이루려고 한다면 방어와 방어, 공격과 방어, 공격과 공격 등 여러 작전을 짜내고, 행동으로 실전에 활용한다. 이 경로가 갈등이고 충돌이다. 갈등과 충돌이 제대로 이뤄지려면 목적, 동기, 장애, 전술이 있어야 한다.

3. 단막희곡 탐구 여행

단막희곡 쓰기의 모델이 될 좋은 작품은 많다. 국내 극작가의 단막희곡으로는 윤대성 「출발」, 오태석 「교행」, 이재현 「제10층」, 장정일 「실내극」등을 꼽을 수 있으며, 외국 극작가의 작품은 에드워드 올비 「동물원 이야기」, 헤롤드 핀터 「풍경」, 뒤렌마트 「황혼녘에 생긴 일」, 아돌 후가드 「보스맨과 레나」, 닐 사이먼 「제2장」 등이 있다. 물론 지금 예로 든 작품들 이외에도 이하륜 「의복」, 사무엘 베케트 「오, 행복한 날」 등 참으로 훌륭한 작품들은 많고 많다.

그 많은 작품들 중에서 자신의 취향과 적성에 맞는 것을 모델로 삼아 극작술을 배울 필요가 있는데, 그 모델과 똑같이 생긴 작품을 쓰라는 것이 아니다. 이 세상 모든 일이 그러하듯이 초기과정에는 지침이 될 모델이 필요하다는 뜻이다. 다시 말해 모델은 어디까지나 잠시 머무는 곳이지 평생 살아서는 안 된다. 그리고 오직 하나의 모델만이 전부라고 생각해서도 안 된다.

이 책의 제4부에는 이강백 「결혼」과 윤조병 「휘파람새」가 전재되어 있다. 「결혼」은 단막희곡의 모델이며, 「휘파람새」는 장막희곡 모델이다. 단막희곡 쓰기 과정에서는 「결혼」을, 그리고 장막희곡 쓰기 과정에서는 「휘파람 새」를 읽고 참고하기 바란다.

작업-1.
작가는 이렇게 시작했다.

작가가 「결혼」을 어떻게 시작했을까? 무슨 이야기를 할 것인가? 결혼 이야기… 그 중에서 청혼… 가난한 젊은이와 부자 젊은이의 청혼은 어떨까? 결혼에서 사랑과 물질은? 물질 조건이 아닌 진정한 청혼이란 무엇인가? 고민하고… 이런 저런 탐구를 하면서, 논증을 위해서 비전을 나타내는 주제를 선택하고… 인물을 만들고… 무대를 설정한다.

어쨌든 결혼은 인생의 하이라이트이다. 그것은 행복일 수도 있고, 불행일 수도 있다. 극작가는 이 두 가지 가능성을 동시에 인물에게 던져주었다. 등장인물에게 선택권과 함께 시험과 위기를 주어 각자가 스스로 결정하도록 하기로 마음을 굳혔다. 왜냐하면 등장인물 역시 자신이 삶의 주인이기 때문이다.

극작가는 무엇을 쓸 것인가를 정하고, 시놉시스를 작성하였다. 작품의 설계도인 시놉시스를 어떻게 만들었는가, 함께 짚어보자.

작업-2.
시놉시스 (구성) 얼개를 짜다

장면 1 : 주인공 남자의 독백으로 자신의 성격과 상황을 제시한다.

장면 2 : 여자가 등장하고, 남자가 청혼하고, 하인이 방해하면서 긴장을 유발한다.

장면 3 : 남자와 여자의 관계가 발전하는데 하인이 훼방을 하자 남자의 태도가 바뀐다.

장면 4 : 두 사람의 관계가 발전하는데, 하인이 훼방하고, 청혼에 대한 위

기감을 만든다.

장면 5 : 주인의 최종 명령으로 긴장을 고조시켜 위기감을 만든다.

장면 6 : 주인공이 하인과 여자에게 버림받아 절망의 상태를 만든다.

장면 7 : 여자가 많은 갈등 끝에 극적 선택을 하게 한다.

물론 위는 완성된 희곡에서 추출해낸 것이니까 일목요연하게 명확하지만, 처음으로 시놉시스를 쓸 때는 어설프기도 하고, 거칠기도 하고, 복잡하게 엉키기도 할 것이다.

다음에는 각 장면에 들어갈 이야기, 상황, 삽화… 등을 짚어보자.

작업-3.
시놉시스에 여러 이야기, 상황, 삽화로 보충하다

장면 1에서 남자 주인공이 잠시 빌린 것으로 치장을 하고 여자를 기다리면 재미있지 않을까.

장면 2에서 여자가 등장하고, 기다렸던 남자가 자신을 자랑하면서 청혼한다. 여자는 자신의 결혼관을 반드시 부자와 결혼해야 한다는 어머니의 당부로 빗대서 나타내고, 하인이 남자가 빌린 물품을 빼앗아 가는 것으로 하면 긴장과 웃음이 함께 나타날 것이다.

장면 3에서 그들이 이런저런 대화를 통해 친밀해져서 심정적으로 끌리게 하고, 그때 하인이 남자의 주머니 소지품까지 꺼내게 하면 재미있고… 뭔가 다른… 진실한 것을 느끼게 될 것이다.

장면 4에서 두 사람의 관계를 속내를 드러내는 동질성을 갖는 정도로 발전시켜 놓고, 하인을 시켜 남자를 완전히 빈털터리로 만든 다음 진지하게 청혼하게 한다.

장면 5에서 주인의 추방명령으로 남자를 완전히 오갈 데 없게 하면 여자의 갈등과 혼란이 최고조에 이를 것이다.

장면 6에서 여자가 남자를 떠나게 해서 절망에 이른 남자가 진심을 다해 여자를 붙잡는데, 하인이 남자를 쫓아내서 남자는 절망을 여자는 선택의 기로에 서게 한다.

장면 7에서 여자가 남자의 청혼을 받아들이는 극적 선택을 하게 한다.

이것을 다시 발전시켜서 완전한 구성을 만들면 다음과 같다.

작업-4.
시놉시스를 장면별로 완성하다

장면 1 : 주인공 남자의 독백으로 자신의 성격과 상황을 제시한다.

　　　　a. 남자는 여자를 기다리고 있다.

　　　　b. 남자는 빌린 것들로 자신을 치장하고 있다.

　　　　c. 일정한 시간이 지나면 남자는 빌린 것들을 되돌려 주어야만 한다.

장면 2 : 여자가 등장하고, 남자가 청혼하고, 하인이 방해하면서 긴장을 유발한다.

　　　　a. 남자가 자신의 치장을 자랑하면서 청혼한다.

　　　　b. 여자는 빈털터리를 조심하라는 어머니의 당부를 말한다.

　　　　c. 하인이 남자의 물품을 빼앗아가기 시작한다.

장면 3 : 남자와 여자의 관계가 발전하는데 하인이 훼방을 하자 남자의 태도가 바뀐다.

　　　　a. 여자가 '덤' 이라는 자신의 별명과 얻게 된 연유를 말한다.

b. 남자는 여자에게 동질감을 느끼며 심정적으로 끌리기 시작한다.

c. 하인이 남자의 호주머니 속 소지품을 모두 가져간다.

d. 남자는 물품보다 더 진실한 것이 있다는 것을 느낀다.

장면 4 : 두 사람의 관계가 발전하는데, 하인이 훼방하고, 청혼에 대한 위기감을 만든다.

a. 사진 놀이로 여자 역시 시간에 매어있는 것을 나타내어 두 사람의 동질성을 형성한다.

b. 남자가 완전히 빈털터리가 된 상태에서 진지하게 청혼한다.

장면 5 : 주인의 최종 명령으로 긴장을 고조시켜 위기감을 만든다.

a. 주인의 추방명령이 날아들게 한다.

b. 여자에게 갈등하도록 혼란을 만든다.

장면 6 : 주인공이 하인과 여자에게 버림받아 절망의 상태를 만든다.

a. 여자가 남자를 버리고 떠나게 한다.

b. 남자가 자신의 진심을 다해 여자를 붙잡는다.

c. 하인이 남자를 쫓아낸다.

장면 7 : 여자가 많은 갈등 끝에 극적 선택을 하게 한다.

a. 여자가 다시 남자에게로 돌아온다.

그렇다면 '결혼'의 시놉시스에서 갈등과 충돌은 무엇인가? 충돌의 정의는 한 인물이 무엇목적을 원하는데동기 다른 인물이 그것을 방해장애하고 그래서 두 인물은 서로 승리하려고 여러 가지 수단전술을 쓰는 것이다. 즉, 충돌에는 목적, 동기, 장애, 전술이 있다. 남자는 결혼 성사를 목적으로 선을 보는데 빈털터리라서 집을 포함한 필요한 모든 것을 빌려서 사용한다. 그런데 여자가 도착해서 결혼 약속이 이뤄지기 전에 시간이 다가온다. 하인이 대여물을 하나씩 거둬들이는데 그 행동이 남자의 목적을 방해한다. 남

자는 방해하는 것을 막으려 하지만 약속 시간과 하인의 완강한 임무수행 때문에 어쩔 수 없다. 방법은 여자를 빨리 설득해야 한다. 그런데 여자는 어머니의 과거 경험에 의한 충고 때문에 남자가 빈털터리라는 사실을 알고는 결혼을 승낙하지 못한다. 등장하지 않는 어머니가 방해를 하는 것이다. 결국 하인은 목적을 달성하려고 모든 물리적 방법을 동원하다가 드디어는 폭력을 사용한다.

남자와 하인의 목적은 처음부터 상호 이해관계 때문에 갈등을 일으키고 충돌을 일으키게 되어 있는 것이다. 그러나 남자가 진실을 선택하자 여자는 마음이 흔들리기 시작한다. 그러다가 하인의 폭력이 강해지자 여자는 심리변화를 일으켜서 결혼을 선택한다. 반전을 이루게 끌고 간 것이다.

위 예문은 매우 짧게 쓴 기본 시놉시스이다.

처음에는 이같이 '행동'으로 이야기의 얼개를 만들고, 다음에 요소마다 매듭마다 더 자세하게 써나가야 한다. 이 '행동'만 있는 장면 작업은 곧 하게 될 대사의 완전한 골격, 즉 판을 짜는 것이다. 대사를 한 줄 쓰기 시작하기 전에 동기, 목적, 장애, 전술을 먼저 생각해야 한다.

성공하는 대사는 대사 저변 혹은 행간에 진행되고 있는 것이 더 많다. 좋은 시놉시스는 여러분이 쓸 장면과 희곡을 확실하게 흘러가게 한다.

시놉시스 없이 인물, 관계, 배경 등 많은 재료를 한 이야기에 넣기는 어렵다. 희곡에 담을 이야기를 대사부터 서둘러 쓰는 것보다 시놉시스를 써서 희곡을 구성하는 것이 확실히 유리하다. 대사가 아무리 재치 넘치고 발랄해도 목적과 방향의 제시가 없으면 실패한다. 이제 가공과정으로서 시놉시스가 얼마나 중요한가를 알았을 것이다.

4. 단계별 과정 정리

한 편의 희곡을 쓰기 위해서 거치는 과정을 그 작업의 성격에 따라 몇 단계로 구분해서 정리하면 다음과 같다. 물론 그 단계마다 몇 개의 작은 단계들이 있다. 이것은 단막희곡, 장막희곡 구분 없이 동일하다.

단계 1 : 주제를 정하기 전에 무엇을 어떻게 써야 할 것인가 폭넓게 파악하는 과정이 필요하다. 자신이 중요하게 생각하는 것, 즉 관심사가 무엇인가, 무슨 말을 해야 할 것인가에 대해서 생각한다. 그러기 위해서 아래의 작업을 해야 한다.

1) 감정적으로 영향을 끼친 모든 것들을 채집한다. 초기에는 직접 체험이 가장 좋다. 그러나 감명 깊게 읽은 책이나 영화, 음악, 역사, 전쟁, 잊혀지지 않는 사건 등 폭넓게 관심을 가져라.

2) 각자 자신의 인생관vision을 간결한 문장으로 정리한다. 관념이 아니다. 위에서 채집한 구체적 사항들을 토대로 찾아내야 한다. 또한 자신의 인생관이 어떤 식으로 작품에 반영될 수 있고, 어떤 식으로 반영하려고 하는지 기록해야 한다.

단계 2 : 각자가 자신의 과거를 돌아보면서 희곡의 기초가 될 인물, 인간관계, 이야기 등 자료를 찾아낸다.

1) 주제를 정하는 과정이다. 논쟁할 수 있는 주제를 선택해야만 극을

전개시켜 나갈 수 있다. 희곡이 진행되는 동안 자신이 신념을 버리거나 바꾸지 않기 위해서 주제를 미리 구체적 언어로 정할 필요가 있다.

2) 스토리라인story line을 만들어야 한다. 지금까지 감정적으로 큰 동요를 주는 사건, 미해결된 사건을 회고하면 일화가 많이 잡힐 것이다. 이때 기억나는 모든 것, 예를 들어 세팅이나 인물, 신체 활동, 언어 등 기록한 모든 것을 활용한다.

단계 3 : 기본 시놉시스를 만든다. 이 기본시놉시스는 이미 배운 시놉시스의 초고라고 생각하면 된다. 실제로 대사를 써서 장면을 만들기 전에 자세한 플롯을 짜야 한다.

1) 소재를 선택해서 압축한다. 선택한 소재에서 주제와 관련된 것만을 남겨두고 나머지 것은 과감하게 버린다. 시간의 압축과 인물의 압축을 통해서 극을 간결하고 흥미진진하게 이끌어간다. 실제로 발생한 일을 보지 못했으면 스스로 창조해야 할 사건도 있을 것이다. 이 과정에서 가장 중요한 것은 과거에 일어난 실제 사건은 모두 버리고, 극을 위해 필요한 것만을 선택해야 한다는 사실이다.

2) 작업을 위해서 제목 혹은 가제목을 정한다. 소재와 주제에 대한 충분한 이해에 바탕을 둔 제목 혹은 가제목을 선택한다면 희곡의 진행 방향에 도움을 줄 것이다.

단계 4 : 시놉시스를 만든다. 이 시놉시스는 이미 만든 기본시놉시스를 더 구체적으로 행동위주로 정리하는 것이다. 플롯의 각 단계가 행동으로 되어있는지도 확인한다.

1) 첫 단계와 마지막 단계를 특별히 행동묘사로 써 놓는 것이 좋다. 만일, 제5단계에서 해야 하는 장면쓰기가 곤란하면 이 묘사를 옆에 두고 출발과 방향에 대해서 자주 경각심을 가져야 한다.

단계 5 : 첫 장면과 마지막 장면을 먼저 써서 연극이 어디서 시작해서 어디로 가려고 하는지 방향을 확실하게 해야 한다.

1) 여기서 각 인물에 대해 다시 검토하면서, 그 인물이 여러분이 쓰려는 희곡에서 왜 필요한지 생각해 본다.
2) 갈등에 대해서 중심 갈등이 무엇이고 이차적 갈등이 무엇인지 서술한다.
3) 첫 장면과 마지막 장면을 먼저 쓴다.

단계 6 : 이제 비로소 희곡의 초고를 써야 한다. 첫 장면과 마지막 장면은 이미 쓴 상태니까 두 번째 장면부터 마지막 장면 전까지를 마저 쓰는 것이다.

1) 장면을 배열한다. 장면의 순서를 결정하고 사건을 약술한다. 이때부터는 희곡을 극적으로 만들기 위해서 여러분의 자료를 달리 해석하고 수정할 수 있다.
2) 각 장면Scene을 스케치한다. 각 장면마다 시간과 공간을 묘사하고 등장인물을 밝힌다.
 · 무슨 일이 일어나는가?
 · 이야기를 어떻게 진전시키는가?
 · 중심인물이 성장하는 걸 어떻게 보여주는가?
 · 주제가 어떻게 대립되고 있는가?

· 논쟁이 어떻게 충돌하는가?

단계 7 : 초고를 쓰는 동안에는 기초과정과 단막희곡 쓰기 과정에서 배운 것을 수시로 복습해야 한다. 동시에 가능한 한 어떤 장면도 고쳐 쓰지 말라.

1) 만일, 고치는 것이 핵심 도움이 되고, 고치느라고 사용한 시간적 정서적 피해가 그리 크지 않다고 판단되는 경우에 한해서 한 차례 정도 고치도록 한다.

단계 8 : 각자가 쓴 초고를 객관적으로 파악해서 보완해야 한다.

1) 객관적 파악을 위해 동료와 함께 읽기를 한다.
2) 초고에는 항상 문제가 있기 마련이다. 그것을 다시 고쳐 써야 한다. 수정하기 전에 기초과정, 단막희곡 쓰기과정에서 습득한 것을 기억하라.

단계 9 : 시간과 정열을 아끼지 말고 계속 다듬어 완성시켜야 한다.

1) 끈기와 객관성을 유지해야 하면서 여러 번 수정하여 완성해야 한다.
2) 사상과 안목을 높여주고 정신적 자극을 주는 어록이나 인접예술을 가까이 하면서 시야를 넓혀야 한다.
3) 많은 것을 받아들이고 참고로 하되 자신의 개성은 끝까지 지켜야 한다.

제 3 부

장막희곡 쓰기

· 극작가와 세상
· 오감을 활짝 열어라
· 막 구성과 장 구성
· 희곡의 구조
· 작가의 인생관은 등장인물의 비전
· 직간접 경험에서 자료수집
· 갈등과 충돌은 연극의 생명
· 비전의 제안과 논증
· 복습을 위한 정리
· 장면 쓰기
· 여러 장면 쓰기
· 장막희곡 탐구여행

이 과정은 기본적으로 한 시간 반에서 두 시간 길이의 공연을 할 수 있는 장막희곡을 창작하는 과정이다. 여기서는 기초와 단막희곡 쓰기 과정에서 배운 모든 단계를 종합해서 활용해야 한다. 오감으로 사물을 관찰하는 것을 시작으로, 인물과 대사를 만들고, 세트를 유용하게 사용하고, 갈등과 충돌을 다루면서 인생의 여러 순간을 관찰하고, 인간관계를 발전시키고, 세상을 바라보는 능력과 덕목을 키워 장막희곡을 쓰는 것이다. 한 마디로, 기초과정에서 배우고, 단막희곡 쓰기에서 경험한 것을 토대로 장막희곡을 쓰는 과정이다.

1. 극작가와 세상

R.롤랑은 "태양이 없을 때, 그것을 창조하는 것이 예술가의 역할이다." 라고 했다. F.W.니이체는 "예술가는 인간의 목표를 창조하고, 대지에 그 의미와 그 미래를 주는 사람이다."라고 했다. A.프랑스는 "창조는 항상 불안전한 것으로서 부단한 변전變轉 가운데 계속된다."라고 했다. 이 세 마디가 여러분이 앞으로 할 일에 대한 사명과 정신을 말해주고 있다.

이 장막희곡 쓰기 과정 역시 여러분 스스로가 자유를 가지고 적극적으로 작업을 하는 곳이다. 작가의 덕목morality을 키우고, 지금까지 배운 기술techniques을 발전시키고 다듬는 일이다. 스스로 세상을 향해서, 관객을 위해서 무엇을 어떻게 해야 하는가에 대한 큰 사상을 담고, 가능한 답을 얻어가면서 창작하는 곳이다.

그간 많은 준비를 했기에 보다 빠른 속도로 발전할 것이다. 그러나 수학이나 물리학 풀이가 아니기에 여러 가지 어려움이 있을 것이다. 어려움이 있으면 앞의 과정에서 습득한 것을 돌아보기 바란다. 오감을 열고, 등장인물을 생동감 있게 만들고, 갈등을 발전시켜 충돌을 일으키고, 인생을 넓고 깊게 바라보고, 많은 희곡을 읽고, 공연을 보고, 토론을 하면서 무엇을 어떻게 해야 하는가 스스로 터득해 나가야 한다.

이 과정의 신경 써야 할 두 가지 중요한 점이 있다.

하나는, 자신의 생활에서 연극의 재료를 얻어야 한다는 것이다. 철학자 안병욱은 저서 「인생을 말한다」에서 "인생은 예술 이상의 예술이다. 우리

는 저마다 자기의 인생을 조각하는 생의 예술가다. 우리 앞에는 생의 대리석이 놓여 있다. 그것은 하나의 풍성한 가능성의 세계다. 이 가능성은 성실한 빛의 생애로 아로새겨질 수도 있고 치욕의 어두운 생애로 형성되는 수도 있다. 이 가능성에다가 어떤 내용의 현실성을 부여하느냐, 그것은 각자가 스스로 결정할 문제다. 우리는 저마다 자기 인생의 주인이다."

우리가 경험하는 어떤 것에는 예술 이상의 무엇이 들어있다. 그간 관계를 맺어온 가족과 친족과 이웃, 스쳐온 모든 사람이 풍성한 가능의 세계다. 그간 사용해온 숟가락과 책과 가방, 전기와 불과 물과 모자와 옷 등 모든 물건이 풍성한 가능의 세계다. 그간 생활해온 집과 학교와 사무실과 빌딩, 버스와 전철과 편의점과 시청과 막사와 교도소와 침실 등 모든 장소가 풍성한 가능의 세계다. 그간 가거나 가고 싶은 서울과 대전과 대구와 부산과 광주와 목포와 인천을 거쳐 평양과 신의주 등 모든 지역과 국가가 풍성한 가능의 세계다. 그간 겪거나 알아온 해방과 분열과 동족상쟁과 4 · 19 혁명과 5 · 16 쿠데타와 6 · 3 시위와 5 · 18 광주민주화 운동과 남북교류 통일운동과 FTA 가입 찬반논쟁과 양극화해소와 부동산문제 등 모든 역사적 시사적 사건이 풍성한 가능의 세계다. 이 풍성한 가능의 세계에서 희곡의 재료를 얻되 당신과 가깝고 익숙한 것에서부터 활용해야 한다.

2. 오감을 활짝 열어라

오감의 활용은 희곡에 물리적으로 나타나기도 하고 화학적으로 나타나기도 한다. 전자를 외형에 나타난다는 의미에서 오감의 직접효과라 하고, 후자를 내용에 스며있다는 의미에서 오감의 간접효과라고 부르기로 하자. 사실 오감의 간접효과는 그 범위가 전체에 퍼져있어서 예를 들기가 어렵고, 여기서는 직접효과의 예를 들어보자.

첫째, 어릴 때처럼 감각을 모두 열고 주변의 모든 것을 받아들인다. 둘째, 관찰로 일상생활에서 연극의 소재를 얻을 수 있다. 셋째, 관찰로 우리의 경험을 생생하고 명확하게 묘사할 수 있다는 확신을 갖는다.

우리가 관찰하거나 기억할 때는 오감 중 하나 또는 두 가지 이상이 함께 움직인다. 관객을 사로잡으려면 그들이 현실에서 느끼고 기억한 것으로 호소해야 한다. 일상생활의 구체적 이미지가 들어있지 않는 막연한 아이디어, 추상개념, 애매한 감정은 희곡에 도움이 되지 않는다. 연극은 무대에서 인물이 움직이고, 플롯이 진전하는 것이기 때문에 확실하게 잡히는 생생한 이미지만이 관객과 소통할 수 있다. 그것들이 관객의 뇌와 심장에 강한 자극을 주고, 정서적 반응과 지적 반응을 불러일으킨다. 작가의 오감과 관객의 오감이 서로 반응을 하는 것이다.

희곡에서 오감을 활용한 부분을 살펴보고 시각, 청각, 촉각, 후각, 미각 등 오감을 잘 활용하는 방법을 연구하자.

1) 시각-보기

실례

a) 신숙주 대감의 하인인 나는 걷기로 하고, 한명회 대감의 여종은 당나귀를 타기로 하였다. 당나귀는 작은 몸매에 비해 두 귀가 유난히 크고, 털은 샛노란색이며, 어깨와 다리에 줄무늬가 있는데, 꼬리는 길다. 당나귀의 온순하면서도 영리한 눈은, 사람 마음을 훤히 꿰뚫어 보는 듯하다.

b) 풀과 나무마다 파릇파릇 새싹이 돋고, 예쁜 꽃들이 피었어. 지금은 여름이야. 나무마다 풀마다 이파리만 시퍼렇게 무성하지.

c) 발갛게 상기된 얼굴. 흘러내린 머리카락, 흐트러진 옷자락 사이로 엿보이는 뽀얀 가슴. 지난번 이 길을 달려왔을 때, 임자 얼굴은 발갛게 상기되어 있었지. 검은 머리카락은 물결처럼 흘러내리고….

이강백 「영월행 일기」의 등장인물 조당전 대사 중 극히 일부분의 예문이다. a)의 대사는 당나귀의 생김새와 성격까지 시각으로 구사해서 가상의 당나귀에게 생명을 넣어주고 있으며, b)의 대사는 영월 가는 풍경묘사를 통해서 갈 때마다 계절이 바뀌는 것을 드러내고, 가상의 여행에 구체성을 주고 있으며, c)의 대사는 책 속 하인이 하녀에게 연모의 감정을 갖는 과정을 시각으로 표현하였다. 과거 허구 인물과 현재 실제 인물 조당전이 김시향에게 갖는 감정을 동일화시키는 효과를 발휘하고 있다. 이것은 가상의 과거를 이중으로 겹쳐 생생하게 보여주는 것이다.

● 연습 포인트

자주 접촉하는 생물을 포함한 물건 중 한 가지와 자주 가는 장소 한 곳을 골라라. 물건은 일상적으로 사용하거나 접촉 또는 사육하는 것이면 된다. 만년필, 자전거, 자동차, 동물, 식물 등 무엇이든 괜찮다. 장소는 대중적으로 사용하는 사무실, 식당, 편의점, 공원, 지하철, 카페 등, 개인적으로 사용하는 서재, 침실, 쉼터 등이다. 선택했으면 그 물건 혹은 그곳에 대해서 기억을 더듬거나, 다시 가서 확인하여 세밀하게 관찰하라. 새롭게 발견되는 것 또는 보다 깊이 보이는 무엇이 있을 것이다. 그것이 무엇이든 더 관찰하라. 충분히 관찰했으면 시각을 이용한 대사를 써보기 바란라.

2) 청각-듣기

(어둠 속, 문갑 위의 전화벨이 요란하게 울린다.)

김시향 저의 주인 전화예요. 세 번 울린 다음 끊어지고… 다시 두 번 울린 다음… 반복해서 세 번 울리고… 저에게 빨리 돌아오라는 신호죠. (허공을 향해 외친다) 네, 네, 알았어요. 알았으니 곧 집으로 가겠어요.

(전화기의 울림이 멈춘다.)

조당전 안타깝군요. 이번에도 기회를 놓칠 겁니까?
김시향 저는 살고 싶어요. 옛날이나 지금이나 제가 바라는 건, 불안한 자유보다는 안전한 목숨이거든요. 보세요, 우리 마음속의 마지막 풍경을요. 두려움을 느낀 저는 슬픈 얼굴인데, 당신은 정반대의 기쁜 얼굴이군요.

이 전화벨 소리는 무엇인가. 정체불명인 김시향의 남편관객들에게는 보이지 않는 권력자에게서 걸려오는 이 전화벨 소리는 등장인물뿐만 아니라 관객들에게도 불안감을 불러일으켜 긴장감을 고조시키는 기능을 한다. 더구나 김시향이 허공을 향해 응답을 하는 청각과 시각의 반응, 그러자 멎는 전화벨 소리는 뛰어난 활용이다.

● **연습 포인트**

자주 듣는 인공의 소리나 자연의 소리 중 한 가지씩을 선택하라. 선택했으면 그 소리에 대해서 기억을 더듬거나, 다시 들어보자. 새롭게 들리는 무엇이 있는가? 그 소리에 대해서 더 자세하게 듣고 관찰하라. 충분히 파악했으면 청각을 이용한 한두 마디 대사를 써본다.

3) 미각-맛

> **부천필** 이 술맛을 느껴 봐. 그런 외로움, 슬픔의 맛이 나잖아.
> **이동기** 자네 혀가 잘못된 모양이군. 난 한 잔 다 마셨어도 그런 맛은 못 느꼈어.

「영월행 일기」에서 술맛이 외롭고 슬프다는 것은 아주 특이한 의외성을 준다. 미각은 대상에서 느끼는 객관적 정보의 맛이 있고, 주체의 심리에 따라 다르게 느끼는 맛이 있다. 이것은 후자로서 부천필에게 영월에서 주조된 술에서 외롭고 슬픈 맛을 느끼게 설정해서 단종에 대한 연민을 나타내었다. 이동기는 그렇지 않다는 것을 보여서 두 인물의 성격 및 대상에

대한 반응의 차이까지 맛으로 드러내었다.

● 연습 포인트

우리의 미각은 나이가 들면서 손상되어 간다. 신체의 자연노후, 많은 맛으로 미각의 예봉이 닳아버리기 때문이기도 하다.

- 맛이 어떻게 느껴지는가?
- 음식이 입에서 어떻게 움직이는가?
- 씹는 속도나 시간에 따라 음식의 조직과 맛이 어떻게 변하는가?
- 뒷맛이나 깊은 맛이 있는가?
- 짜고, 달고, 시고, 부드럽고, 뜨겁고, 차가운 것에 따라 맛과 기관이 어떻게 반응하는가?

좋아해서 자주 먹는 음식 한 가지와 싫어하지만 주변의 강요나 건강을 위해 어쩔 수 없이 먹은 음식 한 가지를 선택하라. 음식물이야 주변에 널려있으니까 더 설명하지 않아도 될 것이다. 선택했으면 그 음식에 대해서 기억을 더듬어라. 이번에는 기억의 맛을 버리고 다시 먹어보면서 맛을 확인하라. 그간 알지 못한 새로운 맛이 있는가. 맛이 새롭게 발견되는 것이 있거나 보다 깊은 다른 맛이 있을 것이다. 충분히 파악했으면 미각을 이용한 한두 마디 대사를 써라.

4) 촉각-만지기

> 김시향 맨발이 어때요? 봄날 포근포근한 땅을 밟는 감촉이 좋잖아요!

김시향은 서재 바닥을 걸으면서 마치 봄날의 들판을 걷는 듯이 촉각 이미지를 주어서 관객에게 허구 세계를 실제처럼 느끼게 한다. 이는 조당전의 허구 여행 제안에 마지못해 응하다가 상쾌함에 마음을 바꾸는 진전이기도 하다. 촉각 표현이 허구 여행에 구체성을 부여한 것이다.

● 연습 포인트

당신이 자주 만지는 인공물과 자연물 중에서 한 가지씩 선택하라. 물건은 일상적으로 사용하거나 접촉하거나 사육하는 것이면 된다. 만년필, 자전거, 자동차, 동물, 식물 등 무엇이든 괜찮다. 그 물건에 대해서 기억을 더듬어라. 이번에는 그 물건 혹은 생물에 대한 선입견을 버리고 다시 만져 관찰하라. 느낄 수 있는 한 많은 것을 느껴라. 새롭게 느껴지는 것이 있거나 보다 깊이 느껴지는 것이 있을 것이다. 그 물건의 크기, 무게, 질감을 느껴라. 이를테면 표면이 매끄러운가, 거친가, 구멍이 있는가, 없는가, 딱딱한 고체인가, 액체인가, 사용한 적이 있는가, 없는가, 더 많은 질문을 하면서 살펴야 한다. 충분히 관찰했다면 촉각을 이용한 한두 마디 대사를 써라.

다음에는 누군가가 여러분의 등 뒤에 일상의 작은 물건을 놓는다. 그 물건을 보지 않고 자세하게 묘사하라. 묘사가 끝나면 그 대상을 보아라. 여러분의 묘사와 실질은 정확하게 같은가, 아니면 어떤 차이가 있는가?

5) 후각-냄새

실례 1

(늦은 저녁. 자식들이 모여서 무엇인가 수군거리며 아버지 오기를 기다리고 있다.)

육 남 (사립문 앞에서 마을 보고 있다) 저기, 아버지 온다!

차 남 어두우니깐 잘 봐. 아버지야?

육 남 맞어. 형님이 아버지를 업고서 오는데!

차 남 (부엌을 향하여) 그 특효약은 다 끓었어?

삼 남 솥에서 부글부글 끓고 있어.

차 남 냄비 속에 든 것은?

삼 남 그것도 잘 끓고 있지.

차 남 (사남과 오남에게) 너희들 준비는?

사 남 염려 마!

오 남 곡괭이는 곧 쓸 수 있게 준비해 놨어.

차 남 모든 일이 잘 되거든 우리 아버지 방에 들어가서 항아리를 파내자구! 그래서 돈을 꺼낸 다음… 그 다음은 어떻게 하면 좋을까? 각자 흩어지겠어? 아니면 다들 붙어 다닐까?

사 남 각자 흩어지기로 하지.

오 남 그게 좋겠어. 다들 붙어 다니면 수상하게 보일지도 모르구…….

차 남 그래. 항아리 속 돈을 꺼내 가진 다음은 각자 가고 싶은 대로 가라구…….

육 남 쉬잇— 아버지가 들어오셔.

(아버지, 장남의 등에 업혀서 집 안으로 들어온다.)

아버지 이게 무슨 냄새냐?

자식들	(침묵)
아버지	이놈들, 이 집안에 진동하는 이 냄새가 뭐냐니깐?
자식들	(침묵)
아버지	너희들, 닭 잡아먹었지?
자식들	(고개를 가로저으며) 아, 아뇨.
아버지	그럼 이 고기 삶는 냄새 같은 게 뭐냐?
자식들	(침묵)
아버지	시치미 떼도 소용없다. 솥뚜껑을 열어 보면 다 알아!
차 남	저어, 솥 안엔 구렁이를 잡아서 삶고 있어요.
아버지	구렁이를 삶았어?
차 남	네. 아버지께 약으로 드리려구요.
아버지	이놈들이 미쳤구나! 애비한테 구렁이를 삶아 먹여?
차 남	백운사 스님들이 가르쳐 줬어요. 허물 벗는 구렁이 잡아먹으면, 늙은 사람이 다시 젊어진다구요. (자식들에게 동의를 구하듯이) 백운사 스님들이 그랬었지?
자식들	그럼, 백운사 스님들이 가르쳐 줬지!

이강백 「봄날」· 한 장면

실례 2

할 멈	여기야, 여기! 그쪽은 구멍이 작아서 못 올라왔어!
문재 처	(할범을 발견하고 달려가며) 할머니, 저예요! 제가 또 왔어요!
할 멈	글쎄…… 언제 왔었는데?
문재 처	왜, 삼 년 전인가…… 서울로 이사 갈까 말까 물으러 왔었잖아요.
할 멈	가도 좋고 안 가도 좋고…… 그런데 왜 또 왔나?
문재 처	이번엔 정말 월출리를 떠나야 할 것 같아서요. 너무나 창피하

	게, 얼굴 못 들고 살 일이 생겼거든요.
문수 처	할머니를 찾기 쉽게, 무슨 표시라도 해놓지 그러세요?
할 멈	저기 사방에 표시해 뒀잖아.
문수 처	어디요?
할 멈	내가 똥 누어 둔 걸 못 봤어? 그게 나 있다는 표시야. 짐승들은 킁킁 냄새 맡고 금방 아는데, 임자들은 냄새도 못 맡는군. (손짓을 하며) 이리 가까이 와. 이리 가까이 와서 나이 먹은 순서대로 앉아.

(세 형들의 아내들과 영자, 할멈에게 다가가서 앉는다. 문재 처가 가족을 소개한다.)

문재 처	맨 앞의 두 분은 우리 형님들이구요, 뒤에는 막내동서예요.
할 멈	나도 알아.
문재 처	어떻게요?
할 멈	아까 눈 좋고, 귀 좋다고 자랑하던 걸. 그런데 코는 나쁜 모양이야. 나 있다는 냄새도 못 맡더라구.
문수 처	죄송해요, 할머니.
할 멈	죄송할 건 없어. 사람이란 누구나 뭔가 모자란 게 있거든. (문열 처에게) 그래, 뭘 알고 싶어 왔나?

이강백 「뼈와 살」· 한 장면

이 후각 역시 나이를 먹으면 무뎌진다. 젊은 시절에는 오래 전 맡은 냄새라도 생생하게 기억할 것이다. 식당 앞을 지나갈 때, 커피숍을 스쳐갈 때, 한약방을 지날 때, 피자가게를 지나갈 때 각기 다른 냄새를 맡게 된다. 버스를 기다리는데 앞에서 향기가 바람을 타고 오기도 하고, 주택가를 지나는데 악취가 나기도 한다. 고구마 굽는 냄새, 밤 굽는 냄새, 사과 냄새,

오징어 냄새 등 수많은 냄새를 맡게 된다. 이 냄새는 우리를 어느 기억 속으로 끌어들이기도 한다. 왜냐하면 우리는 냄새와 관련되는 기억을 갖고 있기 때문이다.

지금 연습을 하자. 이 순간 어디에 있든 잠깐 행동을 멎고 냄새를 맡아라.

- 어떤 냄새가 나는가?
- 그 냄새가 특별한가?
- 무슨 냄새인가?
- 전에 맡은 적이 있는가?
- 어디서 맡았는가?
- 연상되는 것이 있는가?
- 그게 무엇인가?

냄새 맡은 모든 것을 간결하고 정확하게 묘사하라.

● **연습 포인트**

여러분이 자주 맡는 인공 냄새와 자연 냄새에서 한 가지씩을 선택하라. 물건이든 장소든 접촉할 수 있으면 된다. 물건은 일상적으로 사용하거나 접촉하거나 사육하는 것이면 된다. 잉크, 커피, 컴퓨터, 동식물 등 무엇이든 괜찮다. 장소는 대중적으로 사용하는 식당, 공원, 카페, 극장 등이나, 개인적으로 사용하는 서재, 침실, 욕실, 흡연쉼터 등이다. 선택했으면 그 물건 혹은 그곳에 대해서 기억을 더듬거나, 가서 다시 확인하거나 해서 여러분이 맡을 수 있는 것은 모두 들여 마셔라. 새롭게 맡아지는 것이 있거

나 보다 깊이 맡아지는 무엇이 있을 것이다. 충분히 파악했으면 후각을 이용한 한두 마디 대사를 써라.

6) 오감의 화학적 용해는 인생이다.

오감을 열고 관찰해서 희곡에 활용하면 관객들에게 여러 가지 효과를 전달할 수 있다는 것을 알았다. 시각, 청각, 미각, 후각, 촉각 등 오감은 따로 떼서 활용하기도 하고, 두 가지 이상의 감각이 합쳐져서 효과를 나타내기도 한다.

극작가는 희곡에서 오감을 단순하게 활용하기도 하자만, 오감을 열어얻은 결과를 희곡 전반 요소에 화학적으로 용해시켜 사용하기도 한다.

극작가의 작품을 읽고 어떻게 활용하는지를 찾아내라. 가능하면 극작가의 자서전, 주변기록, 작품의 앞뒤소리 등을 구해서 읽는 것도 큰 도움이된다. 그런 정보를 서로 나누는 시간을 가져라. 이런 뒷이야기를 읽는 것은 극작가가 사물을 어떻게 관찰하는가, 관찰한 것을 어떻게 보관하는가, 그것을 어떻게 사용하는가 등을 아는 방법이다.

이것은 또 여러분의 생활 하나하나가 희곡 쓰기를 위한 훌륭한 소재로사용할 수 있다는 것을 말해주고, 그 활용 방법까지 알려줄 것이다.

마샤 노만Marsha Norman의 「엄마, 안녕Night Mother」에서, 제시Jessie가 자신이 자살해야 하는 이유를 어머니에게 설명해야 한다. 자살에 대해 대화를 할 경우 관념적이고 수사적일 수밖에 없는데도 이 극작가는 관객이 받아들이기 좋은 구체적 이미지를 선택했다. 가장 강력한 이미지는 제시가 그녀의 어머니에게, 만약 자신이 아침에 먹을 푸딩을 만들 이유를 한 가지라도 가지고 있다면 자살하지 않겠다고 말하는 결말 부분이다.

사랑이니 성취욕이니 고독이니 하는 삶의 근원이나, 삶의 가치를 내세우는 관념적 표현이 아니다. 아침에 일어나서 전기밥솥에 밥을 하고, 가스레인지에 국을 끓이고, 오븐에 생선을 굽는 단순한 것이다.

이 연극이 대학로의 소극장에서 공연될 때, 이 장면에서 관객들이 자살의 단순한 이유에 잠시 웃었다. 그러나 순간 관객들은 이 매우 단순한 이유야말로 실질적이고 진실한 이유라는 걸 알아차리고 곧바로 숙연해졌다. 극작가는 이런 구체적 사실을 찾아내야 한다. 그게 바로 인생에 대하여 꾸준히 넓고 깊게 여러 감각으로 받아들인 것을 중추에서 통합한 그야말로 오감을 잘 활용한 것이다.

여러분의 경험에는 희로애락과 관련되는 여러 가지 사건이 있다. 생일잔치, 입학식, 졸업식, 결혼식, 회갑 등 통과의례나 설, 추석 등 명절, 생일, 마스게임, 축구 월드컵, 붉은 악마 응원, 꼭지점 댄스 등 즐거운 행사의 추억이 있는가 하면 싸움, 이별, 실연, 사고, 죽음 등 슬프고 고통스러운 기억이 있을 것이다.

오늘부터 '추억과 기억 그리고 현재의 기록장'을 만들어서 생각날 때마다, 일어날 때마다 메모를 하라. 그 메모가 쌓이는 것이 앞으로 여러분이 극작가가 되는 데 있어 매우 가치 있는 자료 창고가 될 것이다.

이제, 앞에서 배우고 연습한 오감을 모두 동원해서 그 추억과 기억에 관계되는 감각적 서사적 세부사항을 기록하기 바란다. 추석 가족 모임 분위기, 겨울 설악산 등산, 어머니의 노래, 할머니의 된장국 맛, 할아버지의 여행, 소풍, 가족이나 이웃의 죽음, 여러 사건 등에 어떤 사람들이 오고, 어떤 일이 벌어지고, 차려진 음식은 어떻고, 가랑비가 내렸는가, 소나기가 쏟아졌는가 하는 것 등 메모할 것이 무한하다. 보통 하찮은 것이라고 버리는 것에 의외로 활용할 미소와 환희와 눈물과 후회 등 건져낼 것이 많다.

3. 막 구성과 장 구성

현대의 장막극은 한 개의 막에서 다섯 개의 막으로 쓰이거나, 열 개 혹은 서른 개의 장scene으로 쓰여지는데, 지금은 전자보다 후자가 더 우세하다. 이 경향에는 이유가 있다. 글쓰기에서 점차 증가되는 자유로움과 편이함, 그리고 관객의 속도감과 작가의 변화욕구 때문이다. 그래서 현대 극작가들은 영화 화면의 크로스 컷 등 영화의 기법에 영향을 받아 무대에 활용하고 있다.

오랜 스타일의 막이나 새로운 스타일의 장으로 이루어지는 방식이나 모두가 옳다. 두 가지 방식이 그것의 장점과 단점을 지니고 있기 때문이다. 막으로 구성하는 기법을 선택하거나 여러 장면으로 구성하는 기법을 선택하거나 개개인의 체질, 감성에 따라 자유롭게 선택하면 된다.

실례

두 가지 구성법의 장단점을 구체적으로 생각해 보자.

1. 장으로 구성하면 장면과 장면의 사용이 자유롭고 속도감이 있다. 장면은 봄, 여름, 가을, 겨울을 서로 넘나들고, 여러 공간을 겹치거나 이동하면서 다루어도 된다. 그러면서 한 중심 이야기에 여러 개의 부수적 이야기가 어울려 들어갈 수 있다.

2. 막으로 구성하면 막과 막을 연속시키는 것이 장과 장을 연결시키는 것

보다 까다롭다. 왜냐하면, 극중 행위가 연속적이어야 하고, 연극의 리얼리티가 곡해되지 않으면서 무대 위나 밖의 등장인물들을 고려해야 하기 때문이다. 그러나 소포클레스 「오이디프스 왕」, 셰익스피어 「맥베드」, 입센 「유령」 등 기승전결의 점층적 극 구조에서 볼 수 있듯이 5막 구성은 극적 긴장을 구축해 나가는데 있어 탁월하다.

3. 막으로 구성하면 수정작업을 하는 데 매우 힘들다. 만일의 경우, 필연적으로, 막 전체가 개작되어야 하는 경우가 생긴다. 여러 장의 희곡을 쓴다면, 독립된 단위로 갈등의 과정을 그리면 된다. 한 단위의 부분적 갈등이 끝나면 암전을 이용해서 다른 장면으로 들어간다. 만일 한 장면이 못 마땅하면 그 장면을 빼내서 그걸 고치거나 그것만 다시 써서 대치시키면 된다. 이렇게 자유롭게 조성해서 조립하는 과정이 희곡 쓰기의 하나가 될 것이다.

4. 장막희곡을 처음 쓰는 경우에는 5막 구성보다 여러 장 구성을 권유하고 싶다. 장으로 희곡을 쓰면 지금까지 배운 기술과 도구를 자유롭게 활용할 수 있다. 예를 들어 여러분은 각 장을 서로 다른 세팅setting에 놓을 수 있다. 그리하여 세팅을 창조하는 연습을 할 수 있다. 한 장면은 두 등장인물에 대해서 중요하게 반영하고, 다음 장면은 여러 등장인물에 대해서 중요하게 반영하는 것으로 이어질 수도 있다. 아니면 심각하거나, 코믹한 장면으로 이어질 수도 있다. 우리가 지금까지 배운 것을 가지고 여러 가지 실험할 수 있다.

● **연습 포인트**

이 과정을 시작하기 위해서는 장막희곡을 이해하여여 한다. 좋은 희곡을 선택해서 읽어야 하고, 공연을 많이 보아야 한다. 연극을 보러 가기 전에 먼저 희곡을 읽고 관람하라. 관람한 후에 희곡을 다시 읽어라. 창작에 많은 도움을 받을 것이다.

4. 희곡의 구조

1) 점층적 극 구조

고전극과 현대극에서 가장 보편적으로 사용되는 극 구조로서 도입부→발단→분규→위기→해결부의 절차를 밟는다. 이 과정들을 거쳐 감에 따라 극 속의 인물은 점점 선택권의 범위를 잃어가고 '위기부'에서는 불가항력적인, 딜레마에 당도하게 된다.

좀 더 상세히 설명을 하자면 첫째 도입부에서는 극이 시작되기 전의 과거, 또는 어떠한 일이 벌어질 것인지, 어떠한 인물이 등장할 것인지를 보여준다. 그 방법은 전화가 온다든가, 대화를 이용하는 등 다양한데 관객들은 이로 인해 앞으로 펼쳐질 일에 대한 예상과 기대를 할 수 있다. 두 번째로 발단, 이곳에서부터 비로소 사건은 전개되기 시작한다. 예를 들면 입센의 「인형의 집」에서 발단부분은 남편의 부하직원이 노라에게 찾아와 협박을 하는 것부터이다. 세 번째 분규에서는 새로운 인물이나 새로이 알게 되는 사실, 즉 전환을 시도하기도 하며 이는 다음 위기부를 형성하는데 자극제로 적용한다. 극이 고조로 치닫게 되기 직전, 그 갈등과 딜레마를 강조하게 되는 부분이다.

위기에서는 극 중 인물은 사면초가의 되돌릴 수 없는 지경이 되어버린 상황이다. 아내를 죽여버렸지만 그 모든 것이 음모로 인한 것이라는 걸 알게 된 오셀로처럼 이미 물은 엎질러진 상태다. 그리하여 결국 해결부에서는 그들의 마지막 결말이 나온다. 이 결말은 죄를 지은 인물의 처벌, 또는 관객에게 판단을 맡기기도 하는 등 그 형식은 다양하지만 극적인 상황을

정리해주는 것에서는 모두 같다.

2) 삽화적 극 구조

이 극 구조는 에피소드를 나열함으로써 관객들이 좀 더 객관적 사고를 할 수 있도록 도와주는 구조이다. 가장 대표적인 예로 브레히트의 「코카서스의 백묵원의 재판」을 들 수 있는데, 각각의 다른 이야기에피소드를 엮어서 보여주고 있다. 이는 서사극 형태로서 감정에 몰입되지 않는 **태도소외효과**로 극을 이해할 수 있게 하며, 그로 인해 이성적 판단을 도모하는 극 형태이다. 그러므로 이 삽화적 극 구조는 점층적 구조와는 다르게 갈등, 전환, 감정적 고양을 중시하지 않는다.

3) 상황적 극 구조

'순환적 극 구조'라고도 부르는 이 극 구조는 처음과 끝이 맞물리는 형태를 가지고 있다. 베케트의 「고도를 기다리며」나 이오네스코의 「대머리여가수」를 예로 들어보자. 그들의 말과 행동은 일관적인 것의 반복이고 극의 처음 모습으로 마지막 또한 맺는다. 이는 부조리극에서 쓰이는 극 구조로서 언뜻 보면 무료하고 혼란스러운 형태를 취하고 있지만 사실 처음도, 끝도 모호하기 짝이 없는 현시대의 현실모습을 가장 적나라하게 드러내는 극 구조이다. 이와 같은 구조 속에서는 정상적인 사고나 행동은 통하지 않으며, 오히려 그러기에 정상과 비정상의 구분마저 불가능하다.

4) 액자식 극 구조

극 속에 극을 개입시키는 형태의 극 구조이다. 셰익스피어의 「햄릿」 속에 등장하는 극중극이라든가, 「한여름 밤의 꿈」 극중극을 예로 들 수 있다. 또한 이강백 「칠산리」는 자식들이 어미의 무덤을 옮기는 것에 대해 의논하기 위해 모이는 현재로부터 시작하여 극은 과거–현재–과거–현재–과거–현재가 반복 진행된다. 즉, 현재 속에 과거가 극으로 재현되고, 과거 속에 현재가 극으로 재현된다. 이렇게 극중극 형태를 그림과 액자그림틀에 비유하여 액자식 극 구조라고 한다.

5. 작가의 인생관은 등장인물의 비전(vision)

희곡은 극작가의 경험에서 나온다.

우리가 살아오면서 겪는 여러 가지 경험이 희곡의 소재를 만들어 주고, 그것들이 이야기와 사건과 상황으로 발전해서 활력을 불어 넣어준다. 이것이 예술의 생명이다. 이 생명은 오직 우리의 삶이 가져오는 것이다. 우리의 인생에서 스쳐간 모든 것이 상상의 일부가 되고, 희곡을 창작하는 중요한 요소를 이룬다.

우리가 방문한 장소, 목격한 사건들, 만난 사람들, 여러 해 동안 배우고 익힌 생각과 편린 등 우리의 경험이 우리의 인생관을 만든다.

사람들의 경험이 겉으로는 모두 비슷하게 보일지 몰라도 사실은 엄청나게 다른 것이다.

예를 들어, 여러분이 어느 소도시의 중류층 가정에 뿌리를 둔 사람이라고 하자. 그렇다면 시골 가난한 농부의 집에서 자란 사람과는 다를 것이다. 반대로 상류층 사회에서 풍족하게 자란 부자의 누군가와도 다르다. 중류층 가정이지만 대도시의 번화가에서 자란 사람과도 다르다.

만일, 아버지가 실직한 노동자이고, 어머니는 사무실 혹은 식당에서 일을 하고, 아르바이트를 하는 두 형제와 한 여동생과 함께 살아왔다고 가정하자. 동시에 위와 같은 환경에서 살고 있는 또 다른 어느 누가 길 건너에서 자라고 있다고 가정해보자. 어떻겠는가? 어느 누구와 또 다른 어느 누구는 서로 다른 경험과 인생관을 가지게 된다.

만일, 일란성 쌍둥이가 극작가가 되었다고 상상해 보자. 같은 집안의 같은 환경, 같은 교육을 받고 자라지만 쌍둥이 형제는 서로 다른 희곡을 쓸

것이다. 왜냐하면 쌍둥이 형제는 형과 동생이라는 위치, 경험하는 사물에서 발견하는 각자의 덕목이 쌍둥이의 성격과 기억을 구별시키면서 발전하기 때문이다.

흥미로운 일은 어떤 사람은 자신이 놀랍도록 특별하다는 생각을 하고, 어떤 사람은 그 반대이다. 어떤 사람은 서로 다르게 보이지 않으려고 무척 애를 쓰고, 어떤 사람은 서로 다르게 보이려고 노력한다.

우리는 쉽게 자신을 결정지어 버린다. '나는 그냥 그런 사람이야. 나는 특별한 사람이 아냐.'

이렇게 자신이 어떤 인간인지를 쉽게 규정해 버리지 말고, 서로 다르다고 생각해야 한다. 인간은 결코 똑같지 않다는 것, 서로 다른 습관, 편견 그리고 체질을 가지고 있다는 것, 이것이 인간의 특별한 점이다.

우리는 기초과정의 '인물-성격'에서 주위 사람들을 '특별하고 개성적'으로 파악하는 것을 연습했다.

이제는 여러분 자신을 특이하고 개성 있는 극작가로 만들어야 한다. 이제 여러분은 세상을 특이하고 특별한 방식으로 바라보는 특이하고 특별한 극작가이다. 경험이 많거나 적거나 희곡을 쓰기 위해 책상 앞에 앉으면, 자신이 가진 특별하고 중요한 것을 관객과 나누어야 한다는 정신을 가져야 한다.

세상을 바라보는 특이하고 독특한 자신의 관점을 항상 유지해야 한다.

"뭐라고? 내가 작품을 써? 말도 안 돼! 나는 누구처럼 놀라운 경험을 하지 못했어. 누구는 작품을 가득 채우고도 남는 파란만장한 경험을 했어. 내가 상상도 못할 엄청난 경험을 했어."

이렇게 생각하는 것은 극작가가 되는데 가장 큰 장애물이 된다. 세상을 보는 '특이하고 특별한 눈'이 바로 자신의 비전이다.

비전은 실제로 무척 복잡하다. 우리가 경험한 모든 사람들이고, 장소들

이고, 물건들이다. 우리가 경험한 모든 생각이다. 비전은 우리가 경험한 사물의 유형적 무형적 집합체이다.

우리가 어떤 희곡을 쓰든지 각자의 비전이 개입하게 된다. 그래서 희곡에서는 자연히 작자의 비전이 드러나게 되는 것이다. 희곡을 쓰기 위해서 우리는 자신의 여러 경험과 사건에서 각자의 비전으로 재료를 걸러내게 된다. 우리가 경험한 모든 것에서 증류수처럼 각자의 생각을 걸러내는 것이다.

우리는 자신이 보기 원하는 것만 보는 것이다!

영희와 미선이라는 두 극작가를 상상해보자.

그들이 저녁식사에 관한 어느 가족들의 이야기를 쓴다고 하자. 같은 가족, 같은 저녁식사, 같은 분위기로 시작하겠지만 그들이 쓴 글의 마무리는 완전히 다를 것이다. 비전은 자기가 보는 방식대로 자신의 인생에 관해 글을 쓰게 한다. 한 극작가는 다른 작가가 놓쳐버린 어떤 특정한 것을 강조하게 된다.

영희는 긍정적 눈으로 인간관계를 바라보는 성격이어서, 한 가족이 모여 식사를 같이 한다는 아름다운 유대관계를 강조할 것이다. 미선은 비판적 관점을 가지고 있어서 가족 사이의 분열을 찾아내 삭막한 가족관계를 강조할 것이다.

이런 것이 두 사람이 보고 선택한 어느 가족 저녁 식사시간의 한 측면이고, 이것이 그들의 서로 다른 비전이다. 현실은 무척 복잡하고, 문제가 많고, 그리고 다면적이다. 따라서 다양한 비전에 의해서 파악되어야 한다.

비전은 단순히 긍정적이거나 부정적인 것보다 무척이나 복잡한 것이다.

영희가 정치적 여성운동가라고 상상하자. 그녀는 그 저녁 식탁에서 어떤 남성우월주의를 무척 민감하게 느낄 것이다. 그녀는 엄마나 딸이 저녁

식사를 차리고, 음식을 준비하고 설거지까지 하는 걸 본다. 부인이 동의하지 않으면서도 남편의 의견에 한마디 반대도 못하고 순종하는 걸 본다. 영희의 긍정적인 면과 동시에 여성주의도 그녀의 비전의 한 부분을 이룬다.

미선은 문제가 많은 어린 시절을 보냈다. 그녀는 아버지와 자녀 사이의 단절감과 소외감의 잠재의식에 특히 민감하다. 그녀는 아버지가 자녀와 친근한 대화를 나누는 걸 보지 못했다. 아버지는 자녀의 말을 못들은 척하거나 무시한다. 그녀는 디저트도 나오기 전에 식탁을 떠나 자신의 방으로 뛰어 들어가 아버지가 싫어하는 음악을 시끄럽게 틀어놓는다.

이 두 극작가가 쓴 두 편의 희곡은 서로 다른 것을 강조하기 때문에 차이가 난다. 두 가지의 서로 다른 비전이 "실제로 무슨 일이 있었는가?"로 설명된다.

극작가는 인생을 있는 그대로 기록하는 카메라가 아니다. 자신의 관점 즉 비전을 가지고 본다. 의식적이든 무의식적이든 상황을 선택하고 강조하는 감정과 편견과 성향을 가지고 있는 것이다.

극작가는 자신의 시선으로 사물을 독특하고 특이한 관점으로 바라보면서 관객이 그 독특하고 특별한 시선에 적극적으로 동조하기를 원하는 것이다. 극작가가 중요하다고 생각하고 다루는 인물에 대해, 장소에 대해, 사건에 대해서 작가가 느낀 만큼 관객도 느껴서 그 중요성을 인정해주기를 바라면서 글을 쓰는 것이다. 다시 말하면 극작가는 관객을 위해서 희곡을 쓰는 것이다.

극작가로서 자신의 비전을 절박하고 강하게 다른 사람에게 전달할 수 있는 장소로 극장보다 더 좋은 장소는 없다.

가장 좋아하는 극작가를 생각해 보아라. 그 극작가가 쓴 모든 대사에서, 모든 등장인물에서, 모든 상황설정에서 그 극작가를 확실하게 볼 수 있다. 맞아! 이건 아무개 대사야! 이 대사는 분명 아무개의 비극 혹은 희극에 있

어….

우리가 보는 것은 극작가의 비전이다. 극작가는 '이것이 내가 바라보는 세상이다!' 라고 말하는 것이다.

● **연습 포인트**

국내외 극작가의 희곡을 읽고 작가의 인생관과 인물의 비전을 찾아보자.

지금부터 탐구하는 자료에는 어떻게 비전이 관련되어 있는지를 생각하자. 앞으로 희곡을 통해서 논쟁하고, 충돌하고, 진행하는 데 동력이 될 전제를 찾아 발전시키는 방법에 대해서도 생각해보자.

시간을 가지고 자신의 비전을 명확하게 하라. 비전이 사회나 시대적으로 낯선 것이면 그 반응이 매우 냉담할 것이다. 그러나 겁을 먹지 말라. 시대는 변하고 발전한다. 오로지 진실을 담은 것이면 평론가를 포함한 누가 뭐라든지 눈치를 볼 필요가 없다.

6. 직간접 경험에서 자료 수집

과거 경험에서 감성을 강하게 두드리는 시간, 공간, 사건, 인물을 돌아
보면 가장 놀라웠던 기억은 신체적 자극이면서 정신적 자극일 것이다.

과거 어느 시기에 겪은 사건으로 심한 고통을 받았다면, 그것은 지금까
지 잊혀지지 않고 있을 것이다. 과거의 고통이 현재까지 이어져오는 것은
그 자체가 어떤 방법으로도 도저히 풀리지 않는 것이기 때문이고, 여러분
의 인생관, 즉 비전에 치명적 영향을 끼쳤기 때문이고, 그것을 생각하면
여러 극적 사건이 줄달아 떠오르기 때문이다. 그 고통을 해소하려고 하면
할수록 의문이 쌓여 더 어려워지고, 인생관을 성장 혹은 변화시켰는데도
쉽게 해결되지 않으며, 그것을 시작으로 수많은 일들이 고구마 뿌리처럼
줄지어 쏟아져 나오기 때문이다.

반대로 과거 어느 시기에 신체와 정신이 어떤 사건으로 강한 기쁨을 받
아서 그것이 지금까지 이어지고 있는 경우가 있을 것이다. 시간이 많이 흘
러 과거 관계가 단절되었는데도 그때의 기쁨은 달콤하고 아름다운 추억으
로 남아있어 그립고 흥분되는 경우이다. 그것 역시 여러분의 인생관, 즉
비전에 가치 있게 작용을 했기 때문이고, 그것을 생각하면 즐거운 극적 사
건이 줄달아 떠오르기 때문이다. 이런 관계는 해소하려고 하기 보다는 간
직하고 싶은 것이라 더욱 현란하게 구성되고, 그 간직하려는 노력 때문에
어떤 문제가 발생하게 되기도 한다.

이 과거의 관계가 극작의 필수요소다. 알려진 바에 의하면 테네시 윌리
엄스는 모친과 여동생과 자신과의 불편한 관계를 소재로 해서 「유리동물

원」을 창작하고, 입센은 자신의 절친한 여자 친구와 그녀의 남편과의 관계를 세밀하게 관찰해서 「인형의 집」을 창작했다고 한다.

● **연습 포인트**

당신이 경험했던 이야기, 사건, 상황에 대해서 자세한 목록을 만들어라. 공간배경, 시간배경, 인물의 특징, 언어의 특징, 갈등과 충돌 그리고 절정을 염두해 두고 기억하는 모든 것을 찾아내라.

예를 들면 이렇다.

· 공간배경은 집안 식탁인가, 밖 뒷마루인가? 식탁은 원형인가 사각형인가? 뒷마루는 바닥이 삐걱거려 신경이 쓰였나, 단단했나?
· 시간배경은 한낮인가, 깜깜한 밤인가, 먼동이 트는 새벽인가? 비가 왔나, 몹시 추웠나, 더웠나?
· 인물의 특징은 키가 작은가 큰가, 말랐는가, 뚱뚱한가, 건강한가, 신체에 결함이 있는가, 얼굴은 어떤가, 무슨 옷을 입었나, 자신은 무엇을 입고 있었나? 재미없는 장난에 낄낄거렸는가, 신경전을 벌였는가, 돌아앉았는가, 마주 앉았는가, 표정은 어땠는가, 동작은 어땠는가, 불안할 때는 어떻게 하는가, 기쁠 때는 어떻게 하는가, 슬플 때는 어떻게 하는가?
· 언어의 특징은 상대가 재미없는 농담을 속삭였는가, 떠들어댔는가, 표준말을 쓰는가, 사투리가 심한가, 말투가 거친가, 욕을 잘 하는가, 얌전하고 가냘픈가, 말할 때 더듬는가, 왜 서로 동시에 말을 마구 해 대는가, 침묵하는 시간이 많은가, 대화가 일방적인가 쌍방적인가, 목소리는 어떻고, 특별한 다른 버릇이 있는가?
· 갈등과 충돌로 무엇을 바라는가, 얼마나 간곡하게 원하는가, 바라는

것을 얻으려고 어떻게 하는가, 상대는 어떻게 제지했는가, 그런 행동이 얼마나 계속되는가, 얼마나 강렬했는가?

좋은 작가가 되기를 원하면, 기억을 정확하게 되살려서 광맥을 캐듯 상세하게 캐서 기록해야 한다. 기억에서 하나의 세부사항이 다른 세부사항을 생각나게 일깨워 줄 것이다. 그런 연상 작용을 발전시켜라. 발전에 발전을 거듭 시키는 것이 극작가가 하는 일이다. 다음에는 사용할 소재에 대한 철저한 지식, 객관적 정보를 조사해야 한다. 조사했으면 그것을 이해하고 발전시키는 것이 희곡을 만드는 것이다.

희곡 쓰기를 위해서 탐구와 답사는 매우 중요하다. 극작가가 희곡을 쓰면서 소재를 대충 훑어보거나 자기 위주로 파악하면 실패하게 된다. 이야기를 흥미롭게 끌어가고, 인물을 훌륭하게 묘사하고, 장면을 멋지게 만들고, 대사를 생생하게 시키려면 탐구와 답사는 필수적이다. 한마디로 진지하고 철저한 연구만이 희곡을 성공적으로 창작하는 길이다.

지금 이 단계에서는 구체적 사항을 많이 수집해야 한다. 자신이 쓸 희곡의 범위를 성급하게 정하지 마라. 완성된 희곡은 처음 의도한 것과 아주 다른 것이 될 수도 있다. 노련한 작가에게도 이런 일은 늘 일어나며, 그것은 좋은 것이다. 소재를 개발하면서 더 좋은 희곡을 쓸 수 있는 여러 가지 길이 보인다. 모든 가능성을 열어 채집해야 한다.

● 연습 포인트

여러분이 쓸 희곡의 기초가 될 자료를 가능한 한 많이 모아라. 해결되지 않은 과거의 관계, 충격을 준 여러 사건에서 희곡의 소재로 사용할 재료를

모아야 한다. 많이 모았으면 그것들을 이야기, 사건, 아이디어, 사상, 내면적 통찰력 등의 세부사항을 구체적으로 기록하면서 살펴라. 이것이 소재 모으기와 탐구이다.

이제 소재 모으기와 탐구를 끝냈으면, 각자의 비전에 맞는 재료를 골라서 따로 모아라. 이 따로 모은 재료가 각자의 인생관에 영향을 준 것들이다.

당신의 인생관과 쓰고 싶은 인물의 비전^{vision}을 간결한 문장으로 정리하라. 위에서 채집하고 관찰한 여러 가지 사항을 토대로 찾아낼 수 있다. 다음에는 자신의 인생관을 어떤 인물을 통해서 어떤 식으로 작품에 반영할 것인가 정리하라.

모든 것을 충분하게 기록하고 정리했다면, 리스트를 반복해서 훑어보자.

· 충돌이 있는가? 충돌이 발전하겠는가?
· 해결이 가능한가? 가능하다면 어떻게 해결하겠는가?
· 중심인물은 누구고 중심 충돌은 무엇인가?
· 누가 방해를 하고 누가 방해를 받는가? 왜 방해를 받고 어떻게 방해를 하는가? 그 방해에 어떻게 대항을 하면 되는가?

이렇게 여러 의문을 계속 던지고 그 대답을 찾아라.

7. 갈등과 충돌은 연극의 생명

해묵은 관계 즉, 풀리지도 않고 해결하기도 어려운 관계가 충돌을 가져 온다는 것은 이미 앞에서 확실하게 알았다. 그래서 해묵은 원한은 장막희 곡 창작에 필수적 요소로 작용한다.

깨어진 결혼, 우정 속의 사건들, 가족 사이의 다툼, 이해가 상반하는 이웃 사이의 분쟁 등 인생에서 개인으로, 조직으로, 사회로, 국가로, 복합적으로 풀리지 않고 해결하기 어려운 관계는 한없이 많다. 이런 것을 생각할 때마다 우리는 과거로 돌아가서, 무언가 그것을 바꾸거나 다시 하기를 매우 간절히 바란다. 예를 들면 그 결혼은 실수였어, 절친한 친구사이인데 사소한 오해로 크게 싸운 건 정말 바보였어, 왜 그때는 형제자매 사이에 그렇게도 양보를 못했을까, 이웃 간에 그게 뭐라고 그렇게 열을 냈을까, 지역발전계획으로 생긴 그 많은 땅값을 종친이 고르게 나누고 일부는 사회를 위해 사용해야 하는데 왜 한없는 욕심에 사로잡혔던가, 환경폐기물이나 원자로폐기물 처리장으로 왜 지역이기주의를 고집했던가, 무역마찰이나 과거사로 국가간에 왜 등을 돌렸는가, 기회가 오면 다시는 그렇게 하지 않겠어 등의 후회들이다. 이 돌이킬 수 없는 관계를 작품에서 찾아보자.

실례

분 이 (술로 힘을 얻어) 내력 부끄러운 줄은 아는구나. 그때 덕대면 같은 덕대냐? 니 애비 이 덕대는 상것이구 내 친정아버지 김 덕

대는 양반이었어.

영재네 그게 지금 무슨 상관이래유?

분 이 뭣여? 요 주리를 틀 년! 내 친정아버지하고 큰 오라버니가 저년 애비 꾐에 넘어가서 왜놈들한티 북해 탄광에 끌려갔다. 품값은 저년 애비 이 덕대한테 사기 당했다. 큰 오라버니는 도망치다가 붙들려 타고베야에 갇혀 죽었어. 타고베야가 뭔지 아냐? 지옥보다 무서운 데여. 우리 집안뿐 아녀. 우리 마을 광부들만이 아니구 인근 광부들 수십 명이 당했어.

묵호댁 할머니, 그게 왜놈들 짓이지 왜 저 할머니 선대들 잘못이겠어유.

분 이 (힘겨워) 우리도 죄 그런 줄만 알았다. 해방되면서 저년 애비만 왔으니께. 헌디, 아랫말에서 한 명이 살아왔어. 저년 에비가 왜놈헌테 구전 처먹은 거, 노임 전해준다고 받아다가 떼먹은 것이 죄다 들통 났어. 아랫말 사람들이 몰려와서 저년 애비를 몰매질 쳐서 죽여갖구 굿문 안창에다가 묻어버렸다.

(모두 두려움에 조용하다.)

분 이 내가 처녀적에 왜놈들헌티 머리를 깍기구 도카시키 왜놈 수비대…

길 녀 (앉은 그대로) 그만, 그만, 그만! (절규하며 건반을 내리친다. 풍금소리가 무대 가득 퍼진다. 사이, 애원하듯) 분아, 그건 잊어야 해. 되새기면 안 돼. 봄 꿩이 제 울음에 죽는다는 말을 어렸을 때 분이 네가 내게 해줬잖니. 이제 와서 왜 제 허물을 드러내니, 분아.

분 이 (더욱 기세를 올려) 내만 당한 거냐? 점분이, 옥순이, 순덕이, 형자, 춘자, 옥자, 일곱이서 끌려갔다. 길녀 너만 쏙 빠지고 이년아. 막걸리 한 잔 더 다구.

영재네 네, 엄니.

(천덕이가 잠에서 깨어난다.)

분 이	네 애비가 왜놈 앞잽이구, 네년은 왜놈네 식모노릇 하믄서 풍금 배워서 유식한 척 하는 게다, 이년아. 그때 세도 당당하다구 우리네를 깔봤어. (막걸리를 꿀꺽꿀꺽 맛있게 마시고) 내가 죽기 전에 네년 그 잘난 낯짝에 죄 뿌릴게여, 이년아. 우리 일곱은 강제로 그 짓을 당했지만 네년은 좋아서 일본놈하구 붙어갖구 애까지 낳아서 매장했어, 이년아.
천덕이	할머니, 노망이 아니구 참말을 하시는 거요?
분 이	이등신아, 내 말이…
천덕이	(소주병으로 탁자를 치며) 욕은 빼요! 내가 왜 등신이야. 팔이 하나 없는 병신이야.
분 이	(지지 않고) 예편네 뺐겼으니께 등신이지 팔이 없어 등신이냐? (천 덕이도 말을 못한다) 내가 거짓말인지 파봐라. 그 속에 왜놈 새깽이가 들었어. 해방이 되고 내가 왔을 때, 저년이 있었으면 가랭이를 찢어 죽였다. 요년아! (울부짖듯) 점분이, 옥순이, 순덕이, 형자, 춘자, 옥자가 죽으면서 원수를 갚아달라고 했다. 누구든 살아남아 고향에 가면 저년을 죽여서 원수를 갚기로 했는데 저년이 일본에 가구 없었어.

(전화가 울린다. 옥희가 받는다.)

옥 희	여보세요… 네? 할머니, 현장사무소요!
길 녀	(서서히 다가가 수화기를 받는다) 네, 네, 네.

(그녀는 감정 없이 수화기를 놓고 제자리로 돌아와 앉는다. 모두 무슨 말이 나오기를 기다린다. 그러나 길녀는 풍금에 손을 올려놓고 앞을 바라볼 뿐이다.)

분 이	(심정이 뒤틀려서) 저년은 일본서 해방 다음 해에 돌아왔어. 이젠 됐구나 했는데, 저년 큰 오라비가 만주서 독립운동을 했다구 해서 원수를 못 갚았다.

묵호댁	그분도 막장서 돌아가셨다면서요.
분 이	아녀, 이년아. (다시) 난리가 났을 때 인제는 됐구나 했어. 내가 저년하구 저년 큰 오라비를 인민군 내무서에 밀고했다. 저년은 왜놈 첩살이 하구, 오라비는 팔로군에서 도망왔다구. 저년 큰 오라비는 붙잡혀서 총살당했어.
묵호댁	원 시상에.
분 이	저년은 얼굴이 반반하니께 요것들이 딴 생각으로 안 죽이구 요리조리 미루다가 저년 막내 동생 말녀 년이 로스케놈허구 나타나는 바람에 살아났다. 해서 원수를 못 갚았어.
영재네	엄니, 아범두 죽기 전까지 그러구, 아버님께서두 그 웬수 갚음 땜에 마을이 쑥밭이 되구, 집안일도 안 된다구 하시잖어요.
분 이	왜놈병정 수백 수천 놈이 내 몸둥이에 제놈 새끼들 그걸 마구 꽂았어!

(영재네가 찔끔해서 물러선다. 천덕이가 다시 술을 마시며 버릇대로 북을 두드리는데, 그 소리가 분이의 욕설과 아귀를 맞춘다.)

분 이	국군이 왔다. 이참은 됐다 싶었다. 말녀 년이 해방군 여성장교였으니 갈 데 있냐. 내가 고자질했다. 저년하고 저년 올케가 잡혔다. 저년 올케는 부역한 죄루 총살을 당했는데 저건 용케두 또 살아나드라. 코쟁이가 양갈보 맨들구 싶어서 빼내 갔어.
묵호댁	설마 죄가 없으니께 살려줬겠지유.
분 이	이년아, 그 판국에 죄 없는 연놈이 있나?

(길녀가 일어서더니 밖으로 나온다. 모두의 시선이 길녀를 따른다.)

윤조병 「풍금소리」 · 한 장면

김 덕대의 딸 분이와 이 덕대의 딸 길녀는 태어난 때부터 친구로서 왜정시대, 해방, 육이오동란, 수복, 휴전 그리고 현재를 살아오는 동안 원한이 만들어지면서 서로 다른 처지가 되었다.

첫째 원한은 분이의 부친과 오빠가 길녀의 부친 꾐에 넘어가 북해도 탄광에 끌려가서 혹사당하다가 죽었는데, 임금마저 중간에서 길녀 부친이 가로챘다는 것이다. 둘째 원한은 분이는 처녀로 친구 일곱 명과 정신대에 끌려가고, 길녀는 일본인 식모노릇 하면서 풍금 배워서 유식한 척하는 것이다. 셋째 원한은 해방된 해에는 길녀가 일본에 가서 없고, 다음해에 돌아왔으나 길녀 오빠가 만주서 독립운동을 한 탓으로 원수를 못 갚은 것이다. 넷째 원한은 육이오동란이 나자 길녀와 그녀의 오빠를 인민군 내무서에 밀고했는데 오빠는 반동으로 총살당했으나 길녀는 막내 동생 말녀가 인민군장교로 소련군과 나타나는 바람에 살아난 것이다. 다섯째 원한은 국군이 수복하자 길녀와 길녀 올케를 고발해서 올케는 부역한 죄로 총살됐으나 길녀는 미군이 양갈보 만들려고 살려줬다는 것이다.

분이는 세월이 흐르고 삶이 고단할수록 모든 것이 길녀 선대의 잘못에다가 길녀의 잘못이 되어 원한이 더욱 커져 사사건건 갈등하고 충돌하는 것이다. 풀리지 않아 해묵은 원한이 얼마나 강력한 폭발이 될 것인가는 그것을 풀어내려는 두 주체 즉 두 인물 사이의 기억에 달려있다.

이번에는 해묵은 원한이 아니고, 여러분이 모은 재료 목록에서 최근 갈등과 충돌을 일으킬만한 사건을 찾아내라. 직접 겪은 것만이 아니고, 그동안 관찰한 것을 모두 포함시켜라. 갈등과 충돌 역시 사람의 비전 형성에 많은 영향을 준다. 비전은 발견의 시간, 충돌의 시간, 변화의 시간에서 만들어지는 것이다.

소재raw material에서 '나는 이런 저런 장소, 사람, 사건을 기억한다.' 는 관점도 필요하다. 그보다는 '나는 무슨 일이 어떻게 일어났는지 기억한다.'

는 관점이 더 좋은 소재이다. 영화, 소설에는 흥미로운 이야기가 있어야 관객과 독자의 흥미를 끄는 것처럼 희곡 역시 흥미로운 이야기가 있어야 관객에게 흥미롭게 전달되는 것이다.

희곡, 소설, 영화, 연극 중 성공한 작품의 대부분이 사랑이나 권력 또는 그 두 가지를 동시에 소재로 다룬 것들이다. 사랑이나 권력은 기본적으로 갈등을 지니고 있으며, 누구든 그 속에 빠져들고 싶어 한다. 자신이 좋아하는 희곡, 연극에 이 공식을 대입시켜 보아라. 정확히 맞아떨어질 것이다. 여러분이 좋아하는 희곡의 소재가 사랑과 권력이고, 여러분이 쓰려는 희곡 역시 사랑과 권력으로 다가가는 것을 알게 될 것이다.

● **연습 포인트**

극작가는 자신이 제시한 비전에 대해서 관객이 호응해주기를 원한다고 했다. 그렇다면 비전을 관객과 나누는 데 좋은 방법은 무엇일까. 앞의 연습 포인트에서 여러 의문을 계속 던지고 그 대답을 찾아본 자료를 활용해서 한 편의 콩트를 써서 미리보기를 하기 바란다.

이 연습은 막연한 재료로 구체적 서사를 만드는 것이고, 자신의 비전을 정확하게 제시하는 것이고, 그 속에 변화, 반전, 발전, 충돌, 절정을 생기게 해서 관객에게 흥미를 갖게 하는 것이다.

8. 비전의 제안과 논증

극작가가 관객과 함께 나누고 싶은 비전을 제안하고, 그 제안을 관객에게 설득하기 위해서 논증을 하는 것이 희곡이다. 이 논증은 문자 논문이 아니다. 세팅, 인물, 대사, 사건, 갈등과 충돌, 행동, 장면의 연결 등이 잘 짜여서 극작가의 제안을 무대에서 입체적으로 보여주는 것이다. 이런 요소들이 희곡을 잘 뒷받침해줘야 관객이 주제를 충분히 이해하고 공감해서 설득되는 것이다. 다시 말해서, 희곡은 여러분 각자의 비전을 관객 앞에 놓고 토론을 해서 관객을 사로잡아야 하는 것이다. 그러나 토론 시간을 충분하게 사용할 수 없다는 것을 명심해야 한다. 한 시간 내지 두 시간이 주어진 시간인 만큼 연극에는 거품이 없어야 한다. 이 소리 저 소리 늘어놓을 수가 없다. 주제가 정해지면, 여러분이 관찰 탐구해서 모은 소재에서 주제를 가장 잘 그려줄 수 있는 것을 골라야 한다.

입센의 「인형의 집」을 생각해 보자. 입센의 중심 비전은 절대 정직의 믿음이다. 타협하지 않는 정직성이 인간정신을 해방한다는 것이다. 입센은 「인형의 집」에서 그의 이 비전을 사람은 진정으로 정직해야 하고, 스스로 서지 못하면 타인과의 진정한 관계는 이루어질 수 없다는 전제로 바꾸어서 주인공 노라에게 논증을 시킨 것이다. 관객은 그녀가 자신을 직시해서 성장하고 변화해서 그 편에 설 때까지의 과정을 지켜보는 것이다. 이 변화 과정이 논증이고, 희곡이고, 연극이다.

각자가 희곡을 쓸 때는 먼저 주제를 압축해서 간결하게 작성해야 한다. 주제는 어떤 주장이다. 희곡은 그 주장에 대해 논쟁하고, 초점을 맞추고,

통일성을 지키며, 충돌을 제공해서 진전하는 것이다.

● **연습 포인트**

전제는 확실하게 나타나기도 하고, 희미하게 나타나기도 한다. 어떤 경우이건 전제는 다음처럼 매우 중요한 역할을 한다.

첫째, 플롯을 명확하게 해서, 희곡의 초점을 정확하게 집중시킨다.

둘째, 모든 요소가 전제를 원심력으로 회전하기 때문에 통일성을 준다.

셋째, 전제에 대한 논쟁으로 충돌이 일어나고, 그 충돌이 결론을 논증하기 때문에 작품을 진전시킨다.

한 작품 혹은 당신이 쓰려는 작품의 전제에 대해서 중요한 점을 기준으로 토론하고 정리하라.

9. 복습을 위한 정리

이제부터 복습과 쓰기를 함께 하는 방법을 활용하자. 그간 공부한 희곡의 여러 가지 요소가 논증을 어떻게 돕고 있나 살피면서 쓰기를 시작하는 것이다. 그러니까 지금 이 과정에서 우리는 이미 장막희곡 쓰기에 들어가 있는 것이다.

1) 무대(setting)는 어떻게 전제를 도와주고 있는가?

노라는 귀엽고, 인형 같고, 매력적이다. 그러나 연극이 진행되는 동안 노라가 정신적으로 성장하면서 잘 꾸민 집은 점점 숨이 막히는 공간이 된다. 세팅은 노라의 교육에 중요한 역할을 한다. 노라가 파티를 위해서 춤을 연습하는 장면은 무얼 말하고 있는가? 노라가 레슨을 강요당할 때 거절하기 시작한다. 그녀가 독립 의지를 나타낸 것이다. 그녀는 두려우면서도 뭔가 힘을 얻는다.

여러분이 열심히 찾아보면 「인형의 집」에서 입센은 전제를 세상에 내놓기 위한 모든 요소들이 논쟁하는 실체와 관계를 알아낼 것이다. 여러분이 쓰려는 희곡의 논쟁을 도와주는 무대를 설정하고, 어떻게 돕는가, 그에 대해서 토론하고 정리하라.

2) 희곡 창작은 기본적으로 소재를 선택하고 다시 압축하는
 과정이다.

관객을 설득하는 시간과 공간은 연극의 특성상 매우 짧고 제한적이다. 따라서 희곡은 강력한 초점을 향해서 진행시켜야 한다.

인생은 파도가 심한 넓은 바다이다. 인생에서 흥미롭고 복잡한 관계가 짧은 시간과 제한된 공간 안에서 이루어지지는 않는다. 관객은 여러 해에 걸쳐 일어나는 이야기를 길게 늘어놓으면 좋아하지 않는다. 관객은 하나의 위기가 왔다 가면 바로 다음 위기가 오기를 바란다. 이유가 무엇일까? 연극에서 이야기가 길게 늘어지면 갈등이 분산된다. 갈등이 분산되면 충돌 역시 분산되어 약해진다.

관객은 몇 년에 거쳐 일어난 해결되지 않은 관계를 시간과 공간을 압축해서 보여주어야 좋아한다. 압축이야말로 이야기의 초점을 맞추는 지름길이다. 또한 압축이야말로 연극이고, 연극을 더욱 사실로 보이게 한다. 그래서 여기에 극작가의 고민이 있는 것이다.

「인형의 집」에서 입센은 노라 이야기 중 하이라이트만 선택했다. 여러 사건과 긴 시간을 하나의 긴장되는 이야기로 압축해서 크리스마스 휴일 중에 일어나게 한 것이다. 여러분은 창의력의 총명한 기술을 발휘할 능력이 있다. 그 능력으로 소재 중에서 활용할 시간의 하이라이트를 선택하고 토론하며 정리하라.

3) 연극에서는 시간과 공간만 압축하는 것이 아니다.
 필요하면 다른 모든 요소도 압축해야 한다.

희곡에서 등장인물이 너무 많다고 생각되면 인물을 줄여야 한다. 이때

필요한 것이 인물 압축과 역할 압축이다. 두 인물이 해야 하는 역할을 상상력과 창의력으로 다른 인물에게 넘기는 것이다. 당신이 만들어주면 그들은 연극에서 두 가지 일을 모두 할 수 있는 인물이 되는 것이다.

사건의 압축을 장면 압축과 동시에 하는 경우가 있고, 사건은 그대로 유지하면서 장면만 압축하는 경우도 있다.

두 개의 사건이 두 개의 장면에서 일어나고 있는데, 그것을 한 개의 장면으로 처리해야 할 필요가 있다고 하자. 이를테면, 첫째 장면에서 사건 a가 일어나고, 둘째 장면에서 사건 b가 일어나고 있는 것이다. 이럴 때는 첫째 장면과 둘째 장면을 고집하지 말고 한 장면에서 사건 a와 b가 일어나게 하면 되는 것이다. 이 기술의 효과는 경제적이면서 흥미로운 요소가 된다.

무엇이든 압축할 수 있고, 방법은 다양하다. 그 효과 역시 무한하고, 여러분이 극작하는 동안은 항상 압축이 필요하다.

압축에서, 인물의 생애를 한 해, 한 달, 한 주일 혹은 하루로 압축시켜야 할 경우가 있고, 아예 새로운 사건과 새로운 이야기를 만들어야 할 경우가 있다. 그러니 희곡의 모든 것은 사실에 근거하더라도 그야말로 실제 일어난 것이 아니고 여러분이 만드는 것이다.

우리는 희곡이라는 창작예술로 실제의 인생을 해석하는 것이다. 우리의 희곡 창작에 영감을 주는 여러 사건 모두가 실제 인생일 수는 없으며, 그렇게 만들 필요도 없다. 압축을 위해서 소재를 드러내기도 하고, 변형하기도 하고, 창조해서 보태기도 하는 것이다. 희곡에 사용할 소재를 압축하라. 특히 인물, 사건, 장면을 압축하여 선택하라. 선택한 것이 흥미롭고 탄탄한 요소를 지녔으면 그에 대해서 많은 것을 찾아내고 기록하라.

4) 사건과 인물을 효과적으로 선택하고 압축하였으면 필요한 자리를 찾아 배치해나가야 한다.

자신이 탁월한 이야기꾼이라는 믿음을 가져라. 자신의 직관을 믿어라. 사람은 대개 이야기꾼 재능을 가지고 세상에 태어난다. 이 타고난 재능을 마음껏 활용하라. 세상의 모든 사물은 아무리 하찮은 것이라도 이미 이야기를 가지고 있다. 여러분이 모은 소재 자체가 세상을 향해서 속삭이고 있다. 귀와 직관을 열고 그들의 이야기를 잘 들어라.

장면마다 주제를 반영해야 한다는 것도 잊지 말라. 관객은 한 장면에서 다른 장면으로 옮겨갈 때마다 그들도 함께 따라가면서 장면의 전개를 주시한다. 장면 진행이 주제를 설득하는 논쟁이면서 이야기를 극화시키는 과정이다. 그렇기 때문에 당연히 중심충돌 그리고 중심인물의 성장이나 변화가 연결되어야 한다.

첫 사건을 무엇으로 시작해야 하는가. 이 문제 역시 자신의 직관에 맡겨야 한다. 이 직관이 거저 나오는 것은 아니다. 그간 많은 관찰과 탐구를 끝냈으면 어느 순간에 튀어 나온다. 이것이 우리가 흔히 말하는 영감이다. 영감! 얼마나 황홀하고 신비스러운가! 그런데 주의할 것은 영감에 속는 경우도 있다는 것이다. 기가막힌 영감일 수록 의심해야만 속지 않는다.

여러분은 정작 하고 싶은 얘기를 하기도 전에 관객의 관심을 잃어서는 안 된다. 첫 장면에서 중심충돌을 위한 준비를 해야 한다. 첫 장면이 좋으면 관객은 다음에 무슨 일이 일어날까 알고 싶어 한다. 다만, 관객의 반응을 너무 염려해서 충돌의 절정을 먼저 내놓지는 말아라. 한눈에 사로잡을 수는 없다. 설사 한눈에 사로잡는다고 해도 계속 그 뒤를 감당하기는 어렵다.

이제부터는 현실이 아니고 연극 속에서 생각하고 작업하는 것이다. 현실에서 있는 각각의 사건은 연극의 장면이 되는 것이다. 어떤 장면은 길어

지고 어떤 장면은 짧게 되는데 결과적으로는 모두 유용한 것이니까 염려할 필요가 없다.

장면을 배치하는 것은 계획된 어떤 순서이다. 관객이 쫓아갈 수 있는 이야기를 만드는 순서, 세상사 모든 것이 그러하듯 이야기에는 시작과 중간과 끝이 있다. 이것을 구조 또는 틀이라고 부르자. 연극을 극적으로 흥미롭게 만들기 위해서 우선은 개략적 설계도, 즉 시놉시스를 만들어야 한다. 이야기가 어디로 가는지 방향을 잡는 것이다. 먼저 감을 잡고 나서 다시 구체적 장면을 만들 때 세부적 작업을 하면 된다.

● 연습 포인트

여러분이 쓸 희곡의 장면사건을 배열하라.

- · 장면이 그럴듯하게 진전하는가?
- · 이야기가 한 장면에서 다른 장면으로 논리적이고 효과적으로 옮겨가는가?
- · 틈이 생기지 않는가?
- · 중복되거나 불필요한 장면이 없는가?
- · 주제가 변하지 않으면서도 발전하여 어떤 결론에 도달하는가?
- · 중심인물이 성장하는가?
- · 주된 충돌이 진전되는가?

5) 시놉시스는 다음의 요령으로 만든다.

작업을 진행시키기 위해서 가제가 있어야 한다. 사물에는 이름이 있고,

이름은 그 주체를 알리는 중요한 수단이다. 희곡의 제목 역시 매우 중요한 역할을 하는데, 처음부터 확실한 제목을 찾아 사용한다면 좋지만, 그게 쉽지 않은 경우가 많다. 그렇다고 이름을 찾기 위해 많은 시간을 소모할 수는 없는 것이니까 작품의 방향을 제시해주는 임시 제목을 정해서 사용하는 것이다. 극작가는 창작과정에서 몰두, 집착, 회피, 심리변화, 환경변화 등의 유혹으로 방향이 흔들리는 실수를 한다. 그때 가제가 기특하게도 유혹을 막아 작품의 방향을 지켜준다.

다음에는 등장시킬 인물에 대해 간단한 묘사를 해야 한다. 인물과 인물 사이의 관계도 간단하게 묘사해야 한다. 충돌에 대해서도 역시 간략한 묘사를 해야 한다. 첫 장면에서 마지막 장면까지를 배열하고, 각 장면에 대해서 간단하게 묘사를 하는 것이다. 여기까지는 이미 앞에서 배웠고, 어느 정도 준비가 되어 있을 것이다.

연극에는 중심이 되는 인물, 이른 바 주인공이 있어야 한다. 많은 희곡은 중심인물에 대해서 쓰는 것이다. 주인공의 활동을 통해서 희곡의 주제를 비롯한 모든 것이 드러난다. 관객 입장에서 주인공이 자신과 같다, 어느 부분이 자신의 어느 부분과 같다고 하면 이것이 공감이고 성공이다.

주인공이 겪는 일을 관객은 간접적으로 자신의 경험으로 여겨야 하고, 주인공이 자각하고 선택하는 것을 관객도 함께 자각하고 선택해야 한다. 이것이 관객이 작품의 주제를 정서적으로 이해하는 것이다. 이 감성적 이해는 지적 이해보다 훨씬 효과적이다.

입센은 「인형의 집」에서 관객이 자신을 노라로 느끼게 하고 있다. 그렇지 않은 관객에게는 적어도 노라의 자각에 반응을 보이게 해서 노라의 편을 들게 하고 있다. 노라가 연극의 구성을 통해서 깨달아가면서 성장하는 사이에 관객은 그녀와 함께 깨닫고, 함께 성장하고, 함께 선택하는 것이다. 그리하여 관객은 입센의 주제를 이성이 아니고 감성으로 깨닫게 된다.

대개의 희곡이 인물을 중심반영체로 활용한다. 그러나 중심인물이 없는

희곡도 있다. 특히 안톤 체홉의 희곡이 그렇다. 그러나 희곡 창작 교육을 목적으로 하는 이 과정에서는 중심인물이 희곡을 꾸려나가게 하라. 그것이 훨씬 쉽고 효과적이다. 그렇지 않은 창작 방식은 나중에 사용해도 늦지 않는다. 그러니까 희곡에 등장하는 인물이 주인공인지 조역인지 단역인지를 정해야 한다.

선택한 인물이 꼭 필요한 등장인물인가 생각해 보라. 만일, 뺄 수 있는 인물이 있으면 빼라. 창작의 경제성은 극작가의 덕목 중 하나이다.

충돌은 연극의 백미이다. 연극을 끌고 가는 것은 충돌의 힘이다. 자료 채집을 통해서 여러분이 쓰려는 작품에 몇 개의 충돌을 준비했을 것이다. 그 여러 개의 충돌 중에서 중심 충돌을 무엇으로 할 것인가 정해야 한다. 만일, 갈등과 충돌을 이야기 속에 넣는 것을 소홀하게 하면 결국엔 추상적 추억 찾기, 감상적 회상 그리고 그런저런 만남이나 잡담으로 끌고 가게 된다. 인물 사이에 소통이 이루어지지 않고, 서로 멀리 떨어져 있는 어설픈 관계 혹은 그런 상황은 도움이 되지 않는다. 희곡은 여러분의 인생에서 체험한 것을 기초자료로 활용해서 이야기를 만든다. 그것처럼 필요하다면, 그 이야기들 중 필요한 부분을 바꾸거나 사건을 더 만들어서 살을 찌게 하는 것이 현명한 방법이다. 그러나 이미 만들어진 흥미로운 이야기와 과거와의 관계를 여러분 자신에게 공정한 시각으로 만들어 한다.

6) 장면의 배열이 이상적으로 이루어졌다면, 각 장면을 아래 요령으로 묘사한다.

a. 세팅을 한두 줄로 간단하게 묘사한다. 장소, 계절, 시간으로 분위기를 나타내면 된다.

b. 장면에 등장하는 인물을 기록한다.

c. 일어나는 사건을 묘사한다. 특별한 사건인가?

d. 이야기가 어떻게 진행되는가, 혹은 진행시킬 것인가 설명한다.

e. 중심인물이 어떻게 성장하고 변화할 것인가를 설명한다.

f. 전제를 어떻게 다루고 발전시킬 것인가 기록한다. 인물들의 목적이 전제를 도와주는가?

● **연습 포인트**

· 어떤 세부사항을 강조하기 원하는가?

· 어떤 세부사항을 가지고 놀아보겠는가?

· 어떤 세부사항이 전혀 중요하지 않은가?

세부사항의 리스트를 작성하면서 수정할 수는 있다. 시간이 지나면서 이 희곡이 무엇인지, 어디로 가는지, 어떤 부분이 더 선명하게 되어야 하는지에 대해서 알게 되기 때문이다.

자, 지금까지 배운 것들을 사용해서 시작하자! 스토리를 지도처럼 그려보자. 사건의 연속, 관계의 연속, 그 속에서 충돌이 돌출하는 절정, 그 모든 부분을 상세히 그려라. 만약 절정이 오랫동안 지속되면 그렇게 상세히 나타내고, 시간의 문제가 생기면 잘라내고 합쳐서 압축시킬 수 있으니까 걱정할 것 없다.

초기에 의도한 것과 상당히 다르게 나타날 수도 있다. 자신의 마음을 열어놓고 생생한 세부사항을 할 수 있는 한 탐구하고 재빠르게 기록하면서 시작해라.

· 아이디어를 관찰하라.

· 그 세부사항 속을 들여다보면서 관찰하라.

· 작성한 목록을 재검토하라.

· 어떤 패턴을 파악하기 시작하라.

· 충돌은 어떻게 발전하는가?

· 어떻게 풀려나가는가?

· 중심이 되는 반영체가 있는가?

· 등장인물의 중심은 누구인가?

· 어떤 등장인물이 덜 중요해지는가?

· 그들 중 어느 누구의 성격이 방해되는가?

· 어떻게 방해를 받는가? 왜 방해를 받는가?

여러분이 더 이상 파고들어 고민할 수 없을 만큼 고민하라.

10. 장면쓰기

이제 장막희곡의 한 장면을 쓰기로 하자. 단막희곡이 한 장면으로 구성되는 것이라면, 장막희곡은 여러 장면으로 구성된다. 그 여러 장면 중에서 한 장면을 쓰는 것이다. 장막희곡「영월행 일기」는 모두 8개의 장면으로 구성되어 있다. 그 장면들 중에서 제6장 하나를 골라 분석해 보자. 이것을 통해 여러분의 장면 쓰기에 참고가 되기 바란다.

1) 제6장 이야기 줄거리

노산군의 운명을 놓고 한명회와 신숙주가 충돌한다. 더 자세하게 설명하면 한명회 역을 맡은 이동기와 신숙주 역을 맡은 부천필의 충돌이다. 이 장면 이전에 있는 제1장에서 이동기가 구입한 고서적 〈영월행 일기〉의 재질분석을 위해서 가위로 자르는 과정에서 현실의 반목이 있는데 해소되지 않고 잠복되었다. 그 현실의 반목과 역사 속 반목이 극중극으로 한명회와 신숙주 대결과 이동기와 부천필의 대결로 겹쳐 이뤄진다. 그들은 전부터 쌓아온 감정을 폭발시킨다. 노산군을 죽여야 하는 쪽, 죽일 수 없다는 쪽의 갈등과 충돌이다. 그것은 극중 배역에 대한 몰입이면서, 동시에 현실에서 그들 모습이다.

2) 한 장면 속의 배열

위 이야기의 내용으로 장면을 쓰기 위한 배열을 다음과 같이 구성할 수 있다.

1) 조당전이 원탁에서 〈영월행 일기〉와 다른 고서적들을 대조한다.
2) 염문지를 비롯한 고서적 연구회 회원들이 들어와 서로 인사한다.
3) 조당전의 집 밖에서 도청 안테나를 달고 감시하는 자동차가 있다.
4) 책장에서 술병과 잔을 꺼내다가 술맛을 음미하면서 영월은 외진 곳, 슬픈 곳이라 술맛이 외롭고 슬프다고 한다.
5) 염문지가 가져온 상자에서 조선왕조의 옥새를 꺼내면서 당시의 분위기를 만든다.
6) 그들이 '세조실록' 과 '해안지록' 을 펼쳐 놓고, 세조 3년 팔월 열이틀날, 노산군의 슬픈 표정에 관한 어전회의를 재현하는데, 감정 몰입으로 서로 한명회와 신숙주로 혼동해서 다투는 극중극을 벌인다.
7) 조당전이 영월에 가게 되면서 조건을 내놓는데, 누가 엿들을까 염려해서 종이에 은밀하게 써나가자 모두가 시선을 집중한다.

여러분도 처음에는 이같이 '행동' 으로 배열한 얼개를 만들고, 이어서 거기에 필요한 것을 조사 채집해서 더 자세하게 써나가야 한다. 이 '행동' 만 있는 장면과 재료 채집은 곧 시작하게 될 대사와 지문 쓰기의 완전한 골격을 만들고, 판을 짜는 것이다. 여러분은 대사를 쓰기 시작하기 전에 동기, 목적, 장애, 전술을 생각해야 한다. 성공하는 대사는 대사 저변 혹은 행간에 진행되고 있는 것이 더 많다. 좋은 시놉시스는 여러분이 쓸 장면을 잘 흘러가게 하는데 확실하게 도움을 준다.

● **연습 포인트**

여러분이 쓰고 싶은 희곡의 시놉시스를 만들어라. 그리고 각 장면마다 다음 요령으로 살펴보라.

· 동기, 목적, 전술, 장애가 전체적으로 어떻게 발전했나?
· 한 장면의 내용이 빗나가지는 않았는가?
· 어떤 점이 부족한가?
· 아무것도 일어나지 않는 건조하고 길기만 한가?
· 재미있는가, 정직한가, 이야기가 매끄럽게 진전되고 있는가?

검토를 끝내고 갈등과 충돌이 미약하거나 억지스러우면 바꾸기도 하고 없애기도 하고 보태기도 해서 수정하라.

어떤 희곡이든 분석해 보면 독립된 장면의 연결로 이루어져 있다. 장면 쓰기는 초고draft를 두세 번 써야 한다. 이 과정은 무엇보다 처음 희곡 형태를 갖춘 장면을 쓰는 것이니 처음 쓴 것에 만족하지 말고 다시 쓰는 것을 마땅하게 생각해야 한다. 다만, 지나친 강박관념으로 두려워하거나 포기하지 말고, 두세 번 쓰면 제법 만들어질 것이다. 자신의 능력을 믿고 충실하게 실천하면 된다.

3) 비교

긴 장면을 '행동' 으로 얼개를 만들었다. 이번에는 그것과 「영월행 일기」 제6장을 보면서 자신이 쓸 작품의 장면은 어떻게 쓴 것인가 비교하라.

실례

제6장

(조당전, 원탁에 앉아 〈영월행 일기〉와 다른 고서적들을 대조해 보고 있다. 출입문이 열린다. 염문지를 비롯한 고서적 연구회 회원들이 들어온다. 염문지는 보석함처럼 생긴 상자를 갖고 있다.)

조당전 어서들 오시게.
염문지 자네 집 앞에 수상한 자동차가 있는데.
이동기 안테나가 달렸어, 기다란.
조당전 나도 알고 있어.
부천필 안다구? 알면서도 그냥 둬?
조당전 기분은 나쁘지만… 쫓아내면 또 다른 방법을 사용하겠지. (원탁에 앉기를 권하며) 자, 다들 앉게.

(조당전의 친구들, 경직된 태도로 원탁에 앉는다.)

조당전 저녁식사는 했나?
염문지 저녁이야 먹었지.
조당전 나한테 좋은 술이 있는데… 기분 전환으로 어때?
염문지 무슨 술인데?
조당전 옛날 영월에서 만든 술이야.

(조당전, 고서적 책장으로 다가간다. 그는 고서적들 뒤에 감춰두었던 도자기 형태의 술병과 조그만 잔들을 꺼내 와서 친구들에게 술을 따라 준다.)

조당전 마셔 봐, 맛이 기가 막혀.
부천필 색깔도 곱군.
조당전 향기도 좋아.

(조당전과 친구들, 술맛을 음미하듯 조금씩 마신다.)

조당전　자, 한 잔씩 더….

이동기　영월은 물이 좋아 술이 좋은 거야.

부천필　자넨 영월에 가봤었나?

이동기　아니.

부천필　가보지 않고 술 좋은 건 어떻게 알아?

이동기　술맛을 보면 물맛도 알지. 그런데 자넨 영월에 가봤어?

부천필　가보진 않았지. 하지만 영월은 세상에서 가장 외진 곳, 슬픈 곳이야. 이 술맛을 느껴 봐. 그런 외로움, 슬픔의 맛이 나잖아.

이동기　자네 혀가 잘못된 모양이군. 난 한 잔 다 마셨어도 그런 맛은 못 느꼈어.

염문지　요즘 자네들은 이상해. 영월만 나오면 사사건건 싸워.

조당전　〈영월행 일기〉때문이겠지.

염문지　그래, 그 책 때문이야. 사실은 나도 이상해졌어. 자네들, 내가 이런 걸 가져 왔다고 놀라지 말게.

(염문지, 상자 뚜껑을 열고 그 속에서 조선왕조 시대의 옥새를 꺼낸다.)

염문지　옥새야. 옛날 나랏님들이 쓰시던 진짜 옥새라구.

조당전　이걸 어디에서 구했나?

염문지　쉬잇, 묻지 말아.

부천필　합법적으로 구한 것이 아닌가 본데….

이동기　어쨌든 굉장하군. 이런 옥새를 손에 넣으려면 큰 돈이 들걸?

염문지　그 빌어먹을 자식이 너무 비싼 값을 요구했어. 그 자식이야 어디에서 슬쩍 훔친 물건일 텐데, 나에겐 제값을 다 받아먹으려고 했거든. 아이구 이런. 내가 흥분해서 소리를 질렀잖아.

조당전　괜찮아. 옥새를 들고 큰소리치는데 말릴 수 없지.

(염문지, 옥새를 높이 들었다가 원탁 위에 쾅 눌러 찍는다.)

염문지 눈을 크게 뜨고 바라봐. 죽느냐, 사느냐가 이 도장 찍기에 달렸어.

부천필 이럴 땐 이렇게 말해야 하겠군. "고정하소서, 전하"

염문지 (조당전에게) 〈세조실록〉은 찾아 놨나?

조당전 노산군 표정에 대한 두 번째 어전회의 기록이야. (두툼한 〈세조실록〉을 펼쳐 놓는다) "세조 3년 팔월 열 이튿날, 노산군의 슬픈 표정에 관한 어전회의가 열렸다." (또 한 권의 서적인 〈해안지록〉을 펼쳐 놓는다) 구체적인 회의 내용은 여기 〈해안지록〉을 참고하자구.

염문지 어디야, 내가 읽을 곳이? (조당전이 손가락으로 가리키는 대목을 낭독한다) "영월에 다녀온 자들이 뭐라더냐? 여전히 아무 표정이 없다 하더냐?"

이동기 (한명회의 발언 구절을 읽는다) "신, 한명회 아룁니다. 노산군의 표정이 달라졌다 하옵니다."

염문지 "무표정이 달라졌다…?"

이동기 "노산군의 얼굴은 슬픈 표정이라 하나이다. 자고로 간악한 자는 표정을 바꾸는 법, 무표정도 믿지 못하였거늘, 어찌 슬픈 표정을 믿을 수 있으리이까? 노산군의 슬픈 표정은 세상 사람들의 동정을 사서 역모를 꾀하려는 술수임이 분명하옵니다."

부천필 "전하, 통촉하옵소서. 노산군의 슬픈 표정을 역모술수라 함은 합당하지 않나이다."

이동기 (부천필에게 힐난하는 어조로써 말한다) "대감은 어찌 그렇게도 노산군을 감싸시오? 일찍이 노산군을 동정하여 성삼문, 하위지, 박팽년 등이 역모를 꾀하다가 형장의 이슬로 사라졌었소. 노산군은 그 먼 영월에 유배당하고서도 제 버릇 고치지 아니하고 슬픈 표정을 지어 또다시 역모의 무리를 모으려는 것이오."

부천필 (이동기를 마주 바라보며 말한다) "대감, 영월이란 어디이오니까?

이 세상의 가장 외진 곳이 영월이외다. 노산군은 그곳에 홀로 유폐되었거늘, 어찌 세상 사람들이 그의 얼굴을 볼 수 있으며, 어찌 그를 동정할 수 있겠소이까?"

염문지 "판단은 짐이 한다. 경들은 서로 다투지 말라."

이동기 "전하, 영월이 멀고 외진 곳이라 한들, 그곳 역시 전하의 땅이나이다."

염문지 "그곳도 짐의 땅임을 누가 모른다 하는가?"

이동기 "전하의 땅에 사는 자가, 더구나 지난번 모반 때 전하의 은덕으로 목숨을 구한 자가 슬픈 표정을 짓는다니 무슨 해괴한 짓이옵니까. 이는 도저히 용납해선 안 될 줄 아옵니다."

염문지 "듣고 본즉 경의 말이 옳도다."

이동기 "전하, 노산군의 슬픈 표정을 반역죄로 다스리소서. 그 슬픈 얼굴을 가만 두시면 제왕의 위엄을 업신여기는 자들의 모반이 끊이지 않을 것이옵니다."

염문지 (옥새를 허공 위에 높이 들어올린다) "노산군을 죽여라!"

부천필 "황공하오나, 전하, 재삼 숙고하여 주옵소서. 슬픈 표정을 반역죄로 처형하시면, 전하께서는 도리어 제왕의 위엄을 잃게 되나이다."

염문지 "제왕의 위엄을 잃는다…?"

부천필 "노산군의 슬픈 표정은 다만 그의 외로운 심사를 나타낸 것일 뿐 결코 역모지사는 아니옵니다. 하온데 전하께서 그 외로운 마음마저 용납 못하시고 죽여 버리시면, 이는 제왕의 위엄을 지나쳐 제왕의 포악이 되옵니다."

염문지 "짐에게 그 슬픈 표정을 견디란 말인가?"

이동기 "주저 마옵소서, 전하. 어서 속히 그를 처형하소서."

부천필 (원탁의자에서 뒤로 물러나며) 살인자 같으니.

이동기 뭐라구?

부천필 더 이상 저런 자와 상대 못하겠어.

이동기 (원탁의자에서 벌떡 일어나며) 저런 자…? 지금 나한테 하는 말이야?

염문지　어, 왜들 이래?

이동기　저 친구가 나를 욕하잖아. (부천필에게 다가가서 따지듯이) 살인자라구? 날 어떻게 보고 하는 소리야?

부천필　자넨 그냥 책을 읽는 게 아냐.

이동기　난 적힌 대로 읽었어.

부천필　아주 잔인한 감정을 드러내며 읽었다고.

조당전　(이동기와 부천필 사이를 떼어 놓으며) 진정해. 실감나게 읽다 보니까 그런 오해가 생긴 거야.

이동기　오해라니, 천만에. 저 친구는 정말 나를 잔인한 인간으로 아는 걸.

염문지　흥분하지 말고들 앉아. 어쨌든 결정을 내야지, 옥새를 든 채로 있자니까 팔이 아파 죽겠어.

조당전　(부천필에게) 자네가 먼저 사과해.

부천필　(이동기에게 손을 내밀며) 미안하네, 괜히….

이동기　진심으로 미안한 거야?

부천필　자네를 한명회와 혼동했어. 하지만 자넨, 나를 신숙주와 혼동했는지, 무섭게 치켜뜬 눈으로 노려보더군.

이동기　내가 자네를 노려봤다고?

부천필　그래, 내가 신숙주를 읽을 때마다 무섭게 째려봤어. 허튼소리하지 말라, 너 같은 샌님은 차라리 입을 닥치고 있어라, 그런 시선이었지.

(부천필과 이동기, 각자의 의자에 돌아와서 앉는다.)

염문지　원래 강경파와 온건파는 대립하게 되어 있다고. (옥새를 원탁 위에 내려놓는다) 어이구, 팔이야. 한명회와 신숙주도 그렇지. 한명회가 신숙주를 보기엔 말만 할 뿐 결정은 전혀 않고, 신숙주가 한명회를 보기엔 생각없이 그저 행동만 하는 것 같거든.

이동기　(부천필에게) 난 자네 사과는 안 받아.

부천필　그렇다면 미안할 필요도 없군.

이동기	날 오해해도 좋아. 나는 한명회야.
염문지	(내려놓았던 옥새를 다시 집어들고) 우리가 어디까지 읽었더라…?
이동기	"전하, 노산군의 슬픈 표정을 반역죄로 다스리소서."
염문지	그건 이미 읽었던 것 같은데?
부천필	"노산군의 슬픈 표정은 다만 그의 외로운 마음을 나타낸 것일 뿐 결코 역모 행위는 아니옵니다."
염문지	그것도 이미 읽었어. (《해안지록》에서 세조의 발언을 찾아내 읽는다) "짐은 결정을 유보한다. 다시 영월로 사람을 보내 노산군의 표정을 살펴 오도록 하라."
조당전	또 나는 영월에 가야 하는군.
염문지	책을 봐. 언제 가게 될지.
부천필	(원탁으 자기 잔에 술을 따라 마시며) 여봐, 영월에 가거든 이런 술 한 병 가져 와.
조당전	그러지.
부천필	그 말투가 뭔가, 주인한테?
조당전	네, 구해 드리겠습니다.
이동기	내 것도 가져 와. 한 병이 아니라 열 병쯤….
조당전	알겠습니다.
염문지	난 많을수록 좋아. 당나귀 허리가 휘어지게 실어 와.
조당전	날 완전히 종처럼 부려먹을 모양이군. 좋아, 그 대신 나도 부탁이 있어.
부천필	(웃으며) 뭔데?
조당전	(잠시 머뭇거린다)
이동기	말해 봐, 어서.
염문지	어떤 부탁이야?
조당전	친구로서 꼭 들어주게. 그런데 누가 엿듣지 않도록, 여기 종이에 내 부탁을 적겠어.

(조당전, 원탁 위에 있는 종이에 글자를 쓴다. 친구들이 조당전의 등 뒤에 모여와 종이 위에 써나가는 글자들을 바라본다. 무대조명, 서서히 암전한다.)

● 연습 포인트

위 장면에서 살핀 것처럼 장면쓰기를 할 때는 다음 사항에 유의해서 능력을 발휘하여야 한다.

첫째, 그간 준비한 자료가 장면을 쓰는데 부족하거나 익숙하지 않으면 더 준비하고 더 친해져야 한다.

둘째, 시놉시스를 반드시 써야 하고, 이때 장면마다 핵심체를 찾아내야 한다.

셋째, 갈등이 한 아이디어를 원심력으로 해서 돌아가게 써야 한다.

넷째, 그 핵심체가 충돌의 촉매로 충분한가, 충돌의 초점을 모으는가를 살피면서 써야 한다.

다섯째, 충돌이 등장인물 상호간의 관계를 꿰뚫고 있는가, 막연하게 중언부언하는가, 확인하면서 써야 한다.

II. 여러 장면 쓰기

여러분은 이제 장막희곡의 한 장면 쓰기 연습을 끝냈으니 여러 장면들을 쓰기로 하자. 여러 장면 쓰기의 모델은 윤조병「휘파람새」이다.

이 작품은 작가가 무려 10여년에 걸쳐 같은 주제와 내용으로 세 번이나 가다듬어 썼다.「축제」제목의 작품이 첫 번째,「한여름 밤의 축제」가 두 번째,「휘파람새」가 세 번째이다.

10년간의 과정에서 작가는 점점 시원적始原的 인 쪽으로 시선을 옮겼다. 시詩의 행간行間에 무지개를 찾는 작업이리라. 누가 꺼내다가 함부로 팽개쳐버릴까봐 험한 세상이 두려워 언어와 언어 사이의 빈 곳에 은밀하게 감춰 둔 무지개를 찾는 일이다. 이 무지개는 도심 고층빌딩 옥상에서 시작해서 저 멀리 벌판에 닿아있다고 생각한 것이다. 그래서 짓궂게도 한 쌍의 신혼부부를 예식 중에 탈출시켜 한여름 밤에 벌판에서 비를 맞으며 무지개의 다른 끝을 잡게 해야겠다고 생각한 것이다.

장막희곡「휘파람새」는 일곱 개의 장면으로 구성되어있다. 예식 중에 탈출한 신혼부부가 시원적인 '무지개'를 찾아가는 과정이 쓰여 있다. 이 일곱 개의 장면들은 하나로 연결되어 있기도 하고, 각각 장면마다 독특하며 독자적인 내용이 담겨 있다.

12. 장막희곡 탐구 여행

장막 희곡 「휘파람새」를 모델로 장막희곡 쓰기의 탐구 여행을 하자.

| 작업- 1.
| 작가는 이렇게 시작했다.

작가는 의식儀式에 대해서 회의를 가졌다. 통과의례通過儀禮의 외형절차에 대해 매우 부정적이다. 판에 박힌 결혼식, 세월이 갈수록 복잡해지는 결혼식 주변, 웨딩산업은 미풍양식이라는 이름으로 상업화와 호화판으로 치달고, 혼주와 하객 사이는 거래가 되고, 신혼여행은 똑같은 코스와 사진의 박제 이상이 아니고, 신랑신부는 청년시절의 정체성 만들기보다 세속의 흐름에 빠져들었다. 이것은 뭔가 잘못되어 가는 것이 아닐까 하는 걱정이 생겼다. 개성과 진실이 빠져있다고 생각했다. 이건 아니다. 이건 꼭두각시 노릇이다. 예식장 풍경은 축하의식이 아니고 치례의식이고, 떠들썩한 시장판이고, 피로연은 아우성에 바가지 쓰기이다. 신랑신부, 혼주, 하객 모두의 낭비다. 신혼여행과 여행지는 미래에 대한 사색思索의 터가 아니고 낭비와 유치찬란한 프로그램이 판을 치는 것에 지나지 않는다. 이것은 미래를 위한 시작이 아니다. 젊음이 있을 때는 누구나 같은 생각을 할 텐데, 현실이 그들 선남선녀를 저렇게 밀고 가는 것이리라. 그래서 비판의식이 매우 강하게 작가를 자극해서 결혼식과 신혼여행의 허구에서 탈출하는 작품을 쓰려는 욕구가 일었을 것이다.

작업-2.
우수(憂愁) 사유(思惟) 인물이 요구되는 시대가 그립다.

사람은 평균 수명을 살 때 한 인생에서 탄생, 성장, 결혼, 회갑, 죽음의 다섯 고비 통과의례를 치르게 된다. 이 다섯 고비 통과의례에서 오로지 결혼만이 자신의 의도가 어느 정도 허용된다. 그래서 결혼은 젊음과 사랑이 한껏 깃든 한 편의 시요, 노래요, 그림이다. 그곳엔 영원히 기억하고 싶은 숱한 일화와 별보다 더 아름답게 빛나는 꿈이 있다. 여기서 시는 청춘으로 거듭 성장하는 우주적 존재가치이고, 노래는 희망과 기쁨이며, 그림은 삶의 성실하고 뚜렷한 자국이다. 신랑신부는 젊음과 사랑과 축하메시지를 가지고 오는 여신을 기다리면서 초야를 감격과 흥분으로 지새운다. 그러나 오늘의 결혼은 변색을 거듭하고, 젊은이는 시대적 흐름으로 당연하게 받아들여 시작부터 물신의 현란한 색채에 마취되었다. 사회는 전후좌우를 돌아보지 않는 인간형을 필요로 하고, 그런 인생이 출세가도를 저만큼 앞서 달리기 시작했다.

이제는 그늘이 얼룩처럼 눈언저리에 머물고, 현실이 양어깨를 내리누르더라도 자연의 고향과 어머니의 자궁을 동경하는 우수 사유 인생人生이 다시 요구되어야 한다고 생각했으리라.

작업-3.
극작법을 변형 운영한 시놉시스를 만들다.

희곡의 구성에 문제가 생겼다. 극작법의 정론은 '희곡의 생명은 갈등이고 충돌'이다. 그런데 갈등과 충돌을 살리려면 결혼 절차를 파괴하고, 그 때문에 신랑신부 사이, 가족 사이, 양가 사이의 갈등과 충돌을 보여야 한

다. 그러나 작가가 인물을 통해서 얻으려는 비전이 앞에서 밝혔듯이 다르다. 사건보다 분위기, 대립이나 갈등보다는 자연고향과 인생고향에 대한 열망의 메시지를 잔잔한 숨결로 나타내고 싶은 것이다. 그래서 갈등과 충돌이 될 요소를 버리기로 한 것이다. 삶의 가치는 바라보는 마음이라는 것을 자연 풍경에 연극적 상징으로 나타내서 일상이 무한히 귀중한 것이라는 삶의 가치를 표명하기로 한 것이다.

갈등과 충돌을 버리면서 소박한 전래놀이, 도시 언어 동작, 농촌 언어 동작 등을 대위시켜 이해와 발전하는 모습과 정서를 그리는 데 중점을 두었다. 그간 언어중심의 전통적인 리얼리즘을 벗어나는 전환을 생각한 것이다. 대사의 간결, 시적 긴장, 관객의 연극적 상상력을 자극하는 시청각 활용 등 극적 이미지나 일루젼 형성에 중심을 두어 비 갈등구조의 약점을 극복하기로 한 것이다.

위의 시도와 유기적 배열을 위해서 작가는 시놉시스를 작성했다.

희곡 '휘파람새' 시놉시스 ————————

① 들길(한낮)

신랑 태진과 신부 혜숙이 예식 도중에 식장을 탈출해서 어딘가에 있을 천연의 마을을 찾아 들길을 헤맨다. 상여군, 햇살과 그늘, 냇물, 나무와 들풀을 만난다.

- **이미지**- 1. 샛강 여행 2. 죽살이 3. 이상과 현실 4. 물수제비뜨기 5. 풀 물방울 만들기
- **핵심반응**- 통과의례에서 방황의 날개를 펴게 한다.
- **갈등효과**- 신랑에게는 상실한 원초적 생명력을 회복하려는 노력이고, 신

부에게는 애초에 상실을 자각하지 못하고 있어서 거부와 고통이 된다.

② 철길(저녁)

신랑신부가 맑은 하늘, 뭉게구름, 김매는 농부를 만난다. 고추잠자리와 놀다가 불타는 노을 속에서 철교를 건너다가 달려오는 기관차와 마주친다. 위기를 현명하게 벗어나자 밤하늘에서 별이 다가온다.

- **이미지** - 1, 기차 2, 아이들이 부르는 노래 '앉을 꽁 질 꽁' 3, 노을 4, 별이 보이네.
- **핵심반응** - 문명의 일상 속에 함몰되어 나를 잊으면 얼마나 외로운 것인가.
- **갈등효과** - 유년시절을 자연환경에서 자란 신랑의 정서와 풍요 도시에서 자란 신부의 정서가 충돌을 한다.

③ 강나루(밤)

신랑신부가 강어귀에 이르러 사공과 외딴네를 만난다. 신랑은 황토마을의 유월제六月祭 사연을 듣고, 신부는 바람, 강물, 휘파람새, 귀곡새를 만난다. 신랑신부는 천연의 삶으로 어렴풋이 다가간다.

- **이미지** - 1, 황토 2, 강나루의 어둠과 바람소리 3, 유월제와 꽃뱀과 소녀 4, 감꽃목걸이 5, 꽃이구먼!
- **핵심반응** - 유월제 사연에 대한 신랑의 질박한 반응과 신부의 두려운 반응.
- **갈등효과** - 소박한 삶과 천연의 정이 알 듯 보일 듯 다가온다.

④ 강(밤)

신랑신부, 사공, 외딴네가 거룻배를 타고 강을 건너다가 물 돌기에 말려 위기를 맞는다. 그들은 죽음과 삶의 갈림길에서 인생의 시원적 모습을 느낀다.

- **이미지** - 1, 물 돌기 2, 귀곡새 3, 휘파람새 4, 이승 강, 저승 강 5, 탄생

·**핵심반응** - 물 돌기에서의 필사적 대결과 자연과 생에 대한 외경심의 발로.

·**갈등효과** - 죽음의 위기에서 벗어나는 과정에서 얻어지는 자각.

⑤ 호숫가(밤)

신랑신부가 눈타리네 가족을 만나 그들의 삶을 체험하고, 만삭으로 위험한 외딴이의 해산을 도와주고, 공동묘지 근처 호숫가에서 밤비를 맞으면서 천연의 놀이를 한다.

·**이미지** - 1, 반딧불, 반딧불, 반딧불! 2, 대나무 웨딩드레스 우산, 우산살 팔랑개비 3, 웨딩드레스 우산 왈츠!

·**핵심반응** - 붕어, 개구리, 반딧불과 더불어 초야 준비를 한다.

·**갈등효과** - 결혼식장의 탈출, 아직 남아있는 소유욕에 대한 반성.

⑥ 철길(밤)

태진과 혜숙이 철길 풀밭에서 초야를 치르고 잠이 든다. 두 사람은 꿈에서 일생의 충돌을 여러 분신을 통해서 격렬하게 겪는다. 잠에서 깬 그들은 드디어 자신을 초월하는 사랑놀이를 아담과 이브를 통해서 받아들인다.

·**이미지** - 1. 분신들, 분신들, 분신들! 2. 비 3. 에덴동산의 아담과 이브 4. 뱀과 선악과 5. 뱀

·**핵심반응** - 초야 치르기, 빛과 어둠의 명제로 일생의 다툼을 격렬하게 보여준다.

·**갈등효과** - 신랑신부가 사랑과 지혜를 터득하고, 문명의 밤보다 아름다운 자연의 밤을 알게 된다.

⑦ 철길(새벽)

신랑 태진과 신부 혜숙이 철교에서 새벽을 맞이한다. 두 사람이 걸어야 할 길의 시작에 서서 열정과 자각으로 방황을 정리하고, 서로를 이해하는

조화를 이룬다.

- · **이미지** - 1, 불곰과 태양 2, 달팽이와 향기와 아침 3, 이슬, 우주 4, 창조자 5, 휘파람새와 아침빛!
- · **핵심반응** - 샛강이 모듬강(合江)을 이룬다.
- · **갈등효과** - 방황 끝에 공동의 우주와 천연의 길을 발견하고, 그 길을 걷는다.

제 4 부
작품수록

· 단막 희곡 「결혼」
· 장막 희곡 「휘파람새」

결 혼

단막희곡 | 이 강 백

등장인물
남자
여자
하인

작가 노트

이 작품은 응접실 또는 아담한 소극장 같은 곳, 그런 실내에서 공연하기 알맞도록 썼다. 음악으로 비교한다면 실내악 같은 것이다.

무대를 따로 만들 필요도 있지 않고 별다른 조명이나 음향효과의 도움을 받지 않아도 된다. 그러나 절대적으로 필요한 것은 그 장소에 모인 사람들이다. 이 연극의 등장인물, 하인은 그들로부터 잠시 모자라든가 구두, 넥타이 등을 빌려야 한다. 이 빌린 물건들을 단순히 소도구로 응용하기 위해서만이 아니다. 이 작품을 검토하면 알겠으나, 이 잠시 빌렸다가 되돌려 준다는 것엔 보다 더 깊은 의미가 있고 이 연극에 있어 중대한 역할을 차지하게 된다.

하인, 그는 빌린 물건들로 한 남자를 치장한다. 구색이 맞지 않고 엉뚱한 다른 물건들로 남자는 좀 우스꽝스럽기는 하지만 그럭저럭 부자처럼 보이게 된다.

남자, 그는 의자에 앉아 얼굴을 다 가리는 커다란 이야기책을 읽기 시작한다.

하인은 그 남자의 곁에 부동자세로 선다. 그의 손엔 거의 쟁반만큼이나 커다란 회중시계가 들려져 있는데 실제로 하인은 가끔 그것을 쟁반으로 사용하기도 한다. 몹시 꼼꼼하게 시간을 재는 그의 모습은 무뚝뚝하고 건장하다.

남자 (이야기책을 낭독한다) 옛날에, 옛날에, 한 사기꾼이 살고 있었습니다. 그는 젊고 잘 생겼으나 땡전 한 닢 없는 빈털터리였습니다. 어느 날 그는 외로워졌으므로 결혼하고 싶어졌습니다. 누구나 젊음의 한 시기엔 외로워지기 마련입니다. 그래서 그런지 누구나 결혼한다고들 합니다. 하지만 그 사기꾼에겐 엄청난 고민이 있었습니다. 그 고민은 이렇습니다. 이 세상의 어떤 처녀가, 자기 같은 빈털터리 남자와 결혼해 줄 리 있겠습니까? 없습니다. 아무도 없다고 생각했습니다. 그래서 그런지 그는 몹시 절망적인 기분이 들었습니다. 그런 기분은 좋지 않습니다. 저절로 한숨이 나오고, 정신에도, 몸에도 해롭습니다. 빨리 심호흡을 해서 그런 기분을 몰아내야 합니다. 그래서 그런지 젊은 사기꾼도 심호흡을 했습니다. 그리고는 벌떡 일어섰습니다.

한탄하지 말자!
근심 걱정도 말고!
곤란하면 운명에 맡겨 버리자!
지금은 한때 푸짐히 즐기되
지나간 옛날은 생각지 말자.
슬프게 보여도 무슨 일이나
그대의 행복이 되거늘
모든 건 신(神)의 뜻
신의 뜻을 따라 해보자!

그는 온종일 돌아다녔습니다. 정원을 갖춘 집과 훌륭한 옷과 그리고 그 밖에 부자로 보일 수 있는 여러 가지 물건들을 빌리러 다닌 것입니다.

젊은이의 아름다움에 행운이 있어라!
신(神)께서 정하신 바에 행운 있어라!

마침내 그 젊은 사기꾼의 소망은 이루어졌습니다. 정원이 있는 최고급 저택, 모자와 넥타이, 호사스런 의복, 그리고 이 건장한 하인까지 빌렸던 것입니다. 단, 조건이 있었습니다. 이 저택은 사십오 분 동안만 그가 주인이며 다음엔 되돌려 줘야 합니다. 넥타이는 이십팔 분, 모자는 십구 분 오십 초, 그 밖에 다른 물건에도 제각기 정해진 시간이 있었습니다. 그러나 젊은 사기꾼은 매우 만족했습니다. 그래서 즉시 여성 잡지를 뒤져 사교란에 주소를 낸 여자에게 전보를 쳤습니다. 여자로부터 즉각 답신이 왔습니다. 맞선을 볼 의향이 있다는 것입니다. 바로 그것은 이쪽이 바라는 바이기도 했습니다. (혼잣말처럼) 왜 아직 안 온담? (다시 책을 낭독한다) 오겠다 약속한 시간이 벌써 지났습니다. (하인, 시계를 본 채 손가락 다섯 개를 펼친다) 딱 오 분 지났습니다. 그는 초조해졌습니다. 책을 읽어 마음을 달래보려 하였으나 초조해지기만 했습니다.

(하인, 아무 말 없이 책을 빼앗아 버린다. 감정이 전혀 나타나지 않는 사무적인 동작이다. 남자가 항의하려 하자 하인은 무뚝뚝하게 자기의 회중시계를 내밀어 보일 뿐이다. 그리고는 남자가 미처 수긍하기도 전에 돌아서더니 빼앗은 물건을 가지고 나간다. 잠시 후, 하인은 돌아와서 남자 곁에 서서 부동자세를 취한다.)

남자 여봐, 자네는 인정사정도 없긴가?

하인 (묵묵부답)

남자 그래? 아 참, 자넨 말을 않는다며? 자네 주인께서도 그러시더군. '빌려는 드리지요. 하지만 아무 것도 묻지는 마십시오. 이 하인은

절대 대답하지 않습니다.' 난 그걸 잊을 뻔 했네. 그러나 저러나 웬일이야? (하인의 회중시계를 들여다본다) 이제 십분 째 지나가구 있어. 황금 같은 내 인생이 이 꼴로 그냥 허무하게 지나가다니 안타깝지 뭔가?

(남자, 어떻게 했으면 좋을지 모르겠다는 듯 낭패한 표정으로 관객석 사이를 어슬렁거리며 왔다 갔다 한다. 그는 한 여성 관객에게 말을 건다. 언뜻 무슨 생각이 떠오르는 듯 미소를 짓고 있다.)

남자 하긴… 그럴지도 몰라요. 여자란 그렇다면서요? 이쁘게 보이려구, 일부러 약속 시간보다 오 분쯤은 늦는다죠? 하지만 이건 너무 심합니다. 굉장히 미인인가? 그러니까 두 곱이나 시간을 낭비하는 것 아니겠어요? 만약 온다는 그 여자가 당신처럼 어여쁘시다면야 이야긴 퍽 달라지죠. 십 분 아니라 난 이십 분도 기다릴 수 있다 이겁니다.

(남자, 다시 자기 의자에 돌아와 앉는다. 초조해서 옷을 매만지고 모자를 썼다 벗었다를 반복한다. 결국 그는 모자를 벗어 탁자 위에 놓고 벌떡 일어선다. 힐끔 하인의 시계를 본다. 마른침을 꿀꺽 삼킨다. 그는 남자 관객에게 다가간다.)

남자 이거 초조해서 원, 담배 한 대 주시겠어요? 거저 달라는 건 아닙니다. 다만 빌려달라는 거죠. 네, 고맙습니다. 아, '은하수' 군요. (다른 남자 관객에게) '청자'를 가지구 계신가요? 그러시다면 한 대 빌립시다. (그는 호주머니에서 납작하게 눌러진 빈 담배갑을 꺼내 남자 관객들로부터 받은 담배를 차곡차곡 집어넣는다) 누구, '샘' 없으세요? '샘'? 요즘 나온 담배론 '샘'이 괜찮더군요. 물론 '한산도'도 좋긴 좋죠. 어느 분 '파고다' 있으시면 그것도 한 개피 빌립시다. 꼭 담배를 콜렉션하는 것

같습니다만 초조할 때 이러는 게 내 버릇이라서요. (담배에 불을 붙인다) 라이터, 이거 최고품이죠. 쓸데없이 금으로 만들고, 진주를 붙였습니다. (하인에게) 이거 정해진 시간이 얼마지? (하인, 오른손의 손가락 하나, 왼손의 손가락 네 개를 펴 보인다) 알았네, 알았어. 십 분 정도가 지났으니까, 앞으로 사 분 후엔… 그러나 아직은 이 호사스런 물건이 내 겁니다. 내 라이터다, 이거지요. 그건 그렇고, 담배는 고맙습니다. 다아 이럴 땐 상부상조해야죠. 안 그래요? 그런 의미로 한 대만 더 빌려가도 좋겠지요?

(문 두드리는 소리가 들린다.)

남자 들었지?

하인 (묵묵부답)

남자 여봐, 누가 문 두드리잖나?

하인 (쳐다보려고도 않는다)

남자 어서 문 좀 열어 드리게.

하인 (침묵)

남자 할 수 없군, 내가 여는 도리밖엔.

(남자, 문을 연다. 여자, 들어온다.)

남자 하인은 저쪽입니다. 난 주인이구요.

(여자, 하인 쪽으로 달려가 인사를 한다.)

남자 주인은 이쪽이에요, 이쪽.

200

(여자, 당황해서 남자 쪽으로 되돌아온다. 미술품을 감상하듯이 남자는 여자를 주시하며 그 둘레를 두어 바퀴 돈다.)

남자　그러실 줄은 미리 짐작했었습니다.

여자　… 짐작하시다니요?

남자　네, 아름다우시리라, 그걸 말입니다. 다 아는 수가 있죠. 기다리는 시간을 많이 낭비할수록 오시는 님은 아름답다. 그렇지요, 시간이란 그런 점에서 매우 정확한 측량도구입니다. 물론 결과가 나쁠 때는 아무 쓸모없는 도구이긴 합니다만. 저어, 담배 피워도 괜찮겠지요?

(남자, 담배를 입에 물고 라이터를 꺼내 든다. 슬그머니 자랑하고 싶은 기분이 든다. 그는 라이터를 공기놀이 하듯 허공에 던졌다가 받곤 한다.)

남자　라이터, 최고품입니다. 금제, 그리고 진주가 박힌.

하인　(허공에 올라간 라이터를 툭 채어간다)

남자　이리 줘.

하인　(자기의 시계를 가리킨다)

남자　그렇게 됐나? 벌써 사 분마저 지났어? 시간 하나 빨리 간다. (여자에게) 어디 두셨습니까?

여자　네?

남자　내 라이터.

여자　라이터?

남자　아, 아니구, 날개 말입니다.

여자　날개…?

남자　네, 날개. 물론 집에 두고 나오셨겠지요. 요즈음의 천사들이란 겸손하셔서 그 우아한 날개를 살짝 집에 두고 나오는 걸 유행으로 삼고

있다더군요. 당신도 역시 그러시겠지요!

(여자가 무어라고 하기 전에 재빨리 말을 잇는다.)

남자 당신은 날개만 없다 뿐이지 천사시다 이겁니다. 더욱 나아가서는 소유권 문제인데 나의 천사시다, 내 것이다, 이런 겁니다.

여자 벌써 그런 결론이 나왔어요?

남자 (단호하게) 네. 방금 들으셨듯이.

여자 너무 빨라요.

남자 왜요? 내 결론이 혹시 마음에 안 드시기라도?

여자 아뇨, 하지만요, 우린 아직 인사도 않은 걸요. 처음 뵙겠어요.

남자 (재빠르게) 더 처음 뵙겠습니다.

여자 안녕하세요?

남자 더 안녕하십니까?

여자 제 이름은…

남자 아, 우리 소갠 나중에 하십시다. 요즈음의 인간관계는 결론이 시작이 되구, 서로의 신상 소개는 맨 끝으로 돌리는 걸 새로운 관습으로 삼고 있으니까요.

여자 그런 관습도 생겼군요!

남자 네. 그건 별로 자랑거리 없는 남자가 첫눈에 반할만한 여자를 만났을 때 응용하는 방법입니다. 왜냐하면 그 남자가 별 신통찮은 자길 소개할 경우 상대편 여자는 몹시 실망하게 됩니다. 그럼 두 사람의 관계는 뭐가 되겠습니까? 그 즉시 끝장입니다. 우리는 이런 유감스런 사태를 피하자는 겁니다. 우리 둘 사이의 관계를 결정지은 다음 소개는 그때 가서 하십시다. 좋겠지요, 그게?

여자 (엉겁결에) 네, 좋아요.

(두 남녀는 의자에 앉는다. 동시에 남자가 청혼을 한다.)

남자 결혼하십시다.

여자 결혼? 누가 누구하구요?

남자 그야 내가 당신하구지요.

여자 만난 지 몇 분 됐다구 그러시죠?

남자 시간을 따진다면야 나도 할 말이 없죠. 내가 얼마나 오래 기다린 지
아십니까? 짐작이 안 가시면 여기 계신 분들께 물어 보십시오. 내
인생의 황금 같은 시간을, 그 삼분지 일이나 덧없이 보내고서야…

(하인, 느닷없이 덤벼들어서 남자의 구두를 벗겨간다. 여자는 몹시 당황한다. 남자
는 만류하지만 하인은 행동의 정당성을 과시하려는 듯 시계를 가리킨다. 남자는
구두를 빼앗기고 하인은 벗겨낸 구두를 가져간다.)

남자 내 하인의 무례함을 용서하십시오.

여자 뭐죠?

남자 구두가 내 발에서 떠나갔습니다. 시간이 지났기 때문입니다.

여자 전 뭐가 뭔지 모르겠어요.

남자 어찌 아시겠습니까? 인생이 그런 거리라곤…

여자 인생이 그런 거라뇨?

남자 아, 아니요. 제발 알려고는 마십시오. 여자는 그걸 모르기 때문에 남
자를 사랑하게 되고, 남자는 그걸 알기 때문에 여자를 사랑하게 되
는 겁니다.

여자 (현기증이 나서) 뭐가 뭔지…

남자 부디 모르십시오.

여자 물 한잔 주시겠어요?

남자 그러십시다. (하인에게) 자네 물 한잔만 주게.

하인 (부동자세)

남자 그럼 물 한잔만 빌려 주게.

(하인, 물 한잔을 가져온다.)

남자 그냥 달라고 할 때엔 꼼짝도 않더니 빌려달라고 하니까 가져오는군.
(여자에게) 드십시오.

여자 고마워요.

남자 뭘요. 빌린 건데요.

(여자, 물을 마신다.)

남자 정신 좀 드십니까?

여자 여전해요.

남자 (미소를 짓고) 익숙해지면 좀 나을 겁니다.

여자 저는요, 솔직히 말씀드려서…당신이 이렇게 부자리라곤 꿈도 못 꿨
죠. 전보에 알려 주신 대로 찾아왔더니… 이건 너무 어마어마한 저
택이잖겠어요? 문 앞에서 저는요, 한참이나 망설였어요.

남자 어려워 마시고 그냥 들어오실 걸.

여자 아뇨, 황홀해서 망설였던 거예요.

남자 (미소를 짓고) 아, 그랬어요?

여자 네. 당신의 전보를 받았을 때요, 저희 어머닌 말씀하셨답니다. 애야,
어서 가 봐라. 가 봐서 빈털터리 같거든 아예 되돌아오렴. 그러나 부
자거든 꼭 붙들어야 한다.

남자 그래 당신은 뭐라 했습니까?

여자	알았어요, 어머니. 오른손을 들구서 그렇게 대답했죠.
남자	내 원 참! 오른손을 들다, 그러니까 맹세를 하셨군요?
여자	그렇죠!
남자	그 잔에 물 좀 남았습니까?
여자	아뇨, 다 마셨는데요.
남자	유감입니다. 내 몫을 남기시지 않구서.

(하인, 또 다시 남자에게 달려들어서 넥타이를 풀어낸다. 남자는 빼앗기지 않으려 힘껏 저항하지만 하인의 억센 힘을 당해내지 못한다. 하인은 무뚝뚝한 동작으로 빼앗은 넥타이를 가지고 나간다. 여자는 두 남자의 다툼에 놀란다.)

여자	왜들 그러시죠?
남자	(씩씩거리면 계면쩍게 웃고 있다) 이번엔 넥타이가 내 목에서 떠나갔습니다.
여자	네에?
남자	뭐, 놀랄 게 못 됩니다. 그저 시간이 지난 것뿐이니까요. 안심하십쇼. 만약 내 목이 떠나가고 넥타이만 남았다면… (이해 못하겠다는 듯 바라보고 있는 여자의 관심을 돌리려고) 그건 그렇구요, 당신 어머니 퍽 재미난 분이시군요. 나는 깊은 관심을 갖게 됐어요. 당신의 어머니에 대해서, 그 맹세를 시키셨다는 어머니, 어떤 분인지 더 듣고 싶습니다. 어떠신가요? 어머니 성품이 너그러우시다든가… 왜 그렇게 쳐다만 보십니까?
여자	넥타이를….
남자	그것엔 관심 없습니다.
여자	왜 빼앗기셨죠? (옆에 와 부동자세로 서 있는 하인을 훔쳐보며) 그것두 난폭하게.

남자 그렇지요. 난폭하게 주인을 덮치는 그런 하인에겐 난 전혀 관심 없어요. 오히려 당신 어머니의 성품이 너그러우신지….

여자 하지만요, 저는…. (입을 다물어 버린다)

남자 알았어요. 문제는 빼앗긴 물건인가 본데, 그야 되돌려 받기 어렵지는 않습니다. (하인에게 큰소리로) 여봐, 가져 와! (묵묵부답인 하인에게 다가가서 그의 귀에 속삭인다) 여봐! 그 가져간 것 오 분만 더 빌려 주게.

하인 (대답이 없다)

남자 딱 오 분만 더. 사정해도 안 되겠나, 응?

하인 (반응이 없다)

남자 좋아, 좋다구.

여자 뭐래요, 하인이?

남자 네, 날더러 잘 해보라구 그럽니다.

(남자, 관객석을 투덕투덕 걸어 다니다가 넥타이를 맨 남성 관객 앞에 앉는다.)

남자 물론 그래요. (속상하다는 듯 담배를 피워 물고, 상대방에게도 권하며) 저 인정사정도 없는 하인이 날더러 잘 해보라구 그런 말 한마디 하진 않았어요. 하지만 말입니다. 나도 그래요, 기죽을 필요야 없는 겁니다. 그렇잖아요? 도대체 지가 뭐라구 겨우 심부름이나 하는 주제에… 속 좀 상합니다만, 그야 뭐 그건 당신에게도 마찬가지니까 말해보나 마나겠구… 저어, 당신 넥타이 참 좋습니다. 정말 좋아요. 아름다운 색깔, 기막히게 멋진 무늬, 딱 오 분만 빌립시다. 정확하게 오 분만. 더 이상은 어기지 않겠습니다. 빌려 주시렵니까? (남성 관객으로부터 넥타이를 빌려 착용하며) 고맙습니다. 빌린 동안에는 소중히 다룰 겁니다. 사실 이건 내 것이 아니라 당신 것인데… 혹시 모르긴 하지요, 당신도 누구에게서 빌려온 건지는 아무튼 잘 사용하고 돌려 드리겠

어요. 자아, 그럼 당신은 시간을 재고, 난 이만.

(남자, 급한 걸음으로 여자에게 돌아간다.)

남자 어때요, 이 넥타이?

여자 네, 당신은 멋진 분이셔요.

남자 (웃으며) 뭘요.

여자 아니, 정말 그래요.

남자 (넥타이를 빌려 준 남성 관객을 향하여) 이 영광을 당신에게 돌려 드립니다. (여자에게) 그런 그렇구요, 우리 하다만 이야기, 그것 좀 계속해 봅시다.

여자 어디까지 이야길 했었죠, 우리?

남자 당신의 어머니에 대해서, 아직은 거기까지입니다.

여자 (작게 한숨을 쉬고) 그럼 저 자신에 대한 건 아직 멀었군요.

남자 그렇죠. 나도 직접 당신의 이야길 듣고 싶습니다만, 어머니 다음 딸, 이런 순서니까 계속 진행해 봅시다. 당신 어머니 성품은 어떻습니까? 난폭하십니까? 상냥하십니까?

여자 글쎄요.

남자 정확히 대답하십시오.

여자 (잠시, 생각하더니) 난폭에다 상냥을 겸하신 분이에요.

남자 (자기 이마에 손을 얹는다)

여자 왜 그러시죠?

남자 뭐, 별건 아닙니다. 벽에 부딪쳤다고나 할까요, 뭐가 복잡하고 어려워서요. 하긴 당신을 얻는다는 것이 그렇게 쉽지는 않겠지요. 첫눈에 반한 사람들도 결혼에 이르기까진 험난한 과정을 겪는다고들 합니다만. 그런데 우리는, 겨우 처음에서 서성거리고 있는 것 같거든

요. 아직 이야기도 당신의 어머니에게서 머물고 있구….

여자 용기를 내셔야 해요.

남자 네, 어디 힘 좀 내보겠습니다.

여자 갑자기 이런 말을 하면 놀라시겠지만요….

남자 말해 봐요, 뭐든지.

여자 저는 이 세상에 태어나서요.

남자 놀랬습니다, 갑자기.

여자 네. 태어난다는 건 언제나 갑자기죠. 그래서요, 저는 태어날 때 제 기분이 어떠했는지 모르겠어요. 아무튼 그냥 그렇게 이 세상에 나온 거죠. 그리구, 어렸을 때 제 별명이 뭔지 아시겠어요? 덤이에요, 덤.

남자 덤?

여자 네. 왜 조금 더 주는 것 있잖아요. 그거래요, 제가. 아버진 어머니에게 사랑을 주고, 그리고 또 덤으로 저를 주었죠. 그러니까 덤 아니겠어요? 덤, 이 말 속엔 뭔가 그리운 게 있어요. 덤, 덤, 덤… 아버진 덤이 태어나자 달아나셨대요. 말하자면 뺑소닐 치신 거죠. 나중에 알고 보니 사기꾼이었구 어머니에게 보여줬던 그 많은 재산은 모두 다 잠시 빌렸던 거래요.

남자 덤, 덤, 덤….

여자 하지만요, 저는 아버질 미워 안 해요. 덤, 혹시 그분도 그렇게 이 세상에 태어나셨던 건 아닐지… 안 그래요?

남자 덤, 덤, 덤….

여자 어머니에겐 안됐지만요, 덤이라는 그 점이 저에겐 좋아요. 이런 말을 하면 어머닌 화를 내시곤 한답니다. 하긴 그렇죠. 고생 많으셨어요. 홀로 덤을 낳아 키운다는 건… 그만둘까요, 제 이야기?

남자 덤, 더해주세요.

여자 그래서 어머니는요, 단단히 벼르시는 거예요. 이 덤을 키워서는 결

코 사기꾼에겐 주지 않겠다구요. 전 어머니 말을 이해해요.

남자　나두 알 만합니다.

여자　고마워요

남자　뭘요, 고맙기는요.

여자　사실 이런 덤 이야긴 처음인 걸요. 남자한테는 말하지 않았답니다. 그냥 가슴 속에 덮어 두었었죠. 그러고보면 당신은 참 이해심 많고 친절하신 분이에요.

남자　덤.

여자　네?

남자　아, 아뇨. 그저 불러 본 겁니다.

여자　그 목소린 그저 불러 본 건 아닌데요?

남자　저어, 아닙니다.

(남자는 일어나 넥타이를 풀어 그것을 빌렸던 남성 관객에게 가서 되돌려 준다.)

남자　빌린 건 되돌려 드립니다. 시간은 정확하게 지켰습니다. 그런데 왠지 모르게 슬퍼지는 건 무슨 까닭일까요? (관객석을 거닐며 그는 나지막하게 중얼거린다) 덤, 덤, 덤, 난 당신을 사랑해. 덤, 덤, 난 당신을 사랑해….

(여자, 남자에게 다가온다.)

남자　덤… 저어, 내 재산이 얼마쯤 될까, 그걸 생각하고 있었습니다.

여자　하필 이럴 때 그런 걸 생각하셔요?

남자　부자의 인색한 버릇입니다. 그런데 난 재산이 너무 많아서 차라리 생각지도 말자, 그렇게 마음먹었습니다. 이젠 됐습니까?

(여자, 남자의 어깨에 기댄다. 사이. 하인, 위압적으로 한 걸음씩 남자에게 다가온다. 두려워지는 남자, 그 꼴을 여자에겐 보이고 싶지 않다.)

남자 눈을 감아요.

여자 감고 있는 걸요, 이미.

남자 난 지금 행복합니다.

여자 저두 행복해요.

(하인, 남자에게 덤벼든다. 호주머니를 뒤져서 소지품들을 몽땅 털어간다.)

남자 이번엔 자질구레한 여러 가지 것들이 떠나가고 있습니다. 그런데 난 자꾸만 행복해집니다.

여자 (눈을 감은 채 미소를 짓고 있다)

남자 그렇습니다, 덤. 여러 가지 것들, 헤아릴 수 없이 많은 것들이 떠나 갔습니다. 뭐, 놀랄 건 못되지요. 그저 시간이 지난 것뿐이니까요. 어떤 나무는요, 가을이 되자 수천 개의 이파리들을 몽땅 되돌려 주고도 아무 소리 없습니다. 덤, 나는 고양이 한 마리를 길러 봤었습니다. 고양이는 차츰 늙어지고, 그래서 시간이 다 지나가자 그 생명을 돌려주고도 태연했습니다. 덤, 덤, 덤… 난 뭔가 진실한 걸 안 것 같습니다. 덤, 덤, 그래요. 난 이제 자랑거리 하나가 생겼습니다. 그런 진실을 알았다는 것, 나에게는 그게 유일한 자랑이 될 겁니다.

여자 너무 겸손하신 자랑이에요.

남자 뭘요, 그런데 덤, 당신에겐 자랑거리가 없으십니까?

여자 있구말구요, 보시겠어요?

남자 봅시다, 어디.

(여자, 남자와 함께 의자로 돌아간다. 의자 위에 놓여 있는 핸드백을 열고 그 속에서 얼굴만을 커다랗게 찍은 사진 석 장을 꺼낸다. 하인, 시계를 보더니 탁상 위에 놓였던 남자의 모자를 냉큼 집어간다.)

남자 이번엔 모자가 의자에서 떠나갔습니다. 여간 다행이군요. 모자는 작습니다. 의자는 크구요. 만약 의자가 모자에게서 떠나갔더라면 얼마나 큰 손실이겠습니까?

여자 이걸 좀 보세요.

남자 뭔데요, 그게?

여자 할머니, 어머니, 그리고 제 사진이에요. 저희 집 가문의 여인들은 대대로 미인이라는 걸 증명하는 거죠.

(남자, 사진들을 바라본다. 하인, 모자를 가져가다가 멈춰 선다. 그의 시선이 아래로 움직여서 사진을 들여다본다. 남자, 하인을 밀어낸다.)

남자 뭘 봐? (여자에게) 당신이 가장 아름답습니다.

여자 제일 젊으니까 그렇죠.

(남자, 사진 중에서 여자 본인의 것을 들어 여자의 얼굴에 대고 한참 동안 바라본다.)

남자 그러니까, 이게 지금의 당신이군요?

여자 네.

남자 몇 살인가요, 실례지만?

여자 스물 둘이에요.

남자 스물 두울. 꽃다운 처녀시군요.

(남자, 다음엔 여자 어머니의 사진을 얼굴에 대어 준다.)

남자 시간이 좀 지났습니다. 그럼 어떻게 될까요?

여자 조금 늙지 어떻게 돼요?

남자 이젠 이 얼굴이 당신입니다. 몇 살이십니까?

여자 (조금 쉰 목소리로) 마흔 다섯이에요.

남자 마흔 다섯. 중년 부인이시군요.

(남자, 할머니의 사진을 여자의 얼굴에 대어 준다.)

남자 시간이 더욱 지났습니다. 이젠 이 얼굴이 당신입니다. 몇 살이시죠?

여자 (푹 쉰 목소리로) 일흔 살이 넘었어요.

남자 일흔 살이 넘으셨다, 늙으셨군요.

(남자, 얼굴에 대었던 사진들을 탁상 위에 내려놓는다.)

남자 재미난 놀이를 해봤지요?

여자 네, 재미있었어요.

남자 짐작하셨겠지만, 이 놀이의 재미는 시간이 지나간다는 데 있습니다.

여자 (사진들을 가리키며) 그래두요, 이렇게 곱잖아요? 늙어서도 어여뻐야 정말 미인이래요.

남자 그렇지요. 잘 말씀했습니다. 정말 재미라는 거는요, 시간을 초월하는 데 있습니다. 시간, 흥, 지나가라지요. 우리는 그저 재미있음 그만입니다. 아, 덤! 당신은 어여쁘고, 거기에다 또 인생의 참된 재미가 뭔지 아십니다! 덤, 난 완전히 당신에게 매혹되었습니다. 아, 지금 나는 내 정신이 아닙니다!

여자　저두 그래요!

남자　난 너무 황홀합니다.

여자　그렇다니까요, 저두!

남자　바로 이겁니다. 행복이란 이런 거예요! 그런데 덤, 만약 이 순간에 (곁에서 시간을 재고 있는 하인을 가리키며) 이 고약한 하인이 내 옷을 벗겨 간다면….

여자　왜 벗겨가요?

남자　만약입니다, 만약에….

여자　그래도 옷을 벗겨가선 안돼요.

남자　그러니까 만약입니다. 만약에, 내 옷을 벗겨간다면 당신은 어찌 하시겠습니까? 지금 가지고 있는 그 참된 재미를, 그 행복을, 그 황홀을 따악 깨셔야 하겠습니까?

여자　(어리둥절해지며) … 글쎄요.

남자　참된 건 영원하다지요?

여자　… 글쎄요.

남자　어디 그럼 시험해 봅시다.

(남자는 이미 저고리를 하인에게 빼앗기고 있다. 당황한 여자는 '… 글쎄요'만 연발하고 있다. 하인, 벗겨낸 저고리를 들고 나간다.)

남자　얼마나 다행입니까? 아직 바지가 남았습니다.

여자　바지가….

남자　네. 비록 맨발에다 윗저고리는 안 입었습니다만 당신을 사랑하기에 전혀 부끄럽지 않은 모습입니다. 정식으로 청혼하겠습니다. 결혼해 주시겠습니까?

여자　왜 난폭한 하인을 그냥 두시죠? 당장 해고하세요.

남자	하인은 아무 잘못도 없습니다.
여자	그냥 두시니까 자꾸 빼앗기잖아요.
남자	빼앗기는 건 아닙니다. 내가 되돌려 주는 겁니다.
여자	당신은 너무 착하셔요.
남자	글쎄요, 내가 착한지 어쩐지는 잘 모르겠습니다만, 내 태도 하나만은 분명히 좋다구 봅니다. 이렇게 하나 둘씩 되돌려 주면서도 당신에 대한 사랑은 줄어들지 않았습니다. 아니, 줄기는커녕 오히려 불어나고 있습니다. 아, 나의 천사님, 아니 덤이요! 구두와 넥타이와 모자와 자질구레한 소지품과 그리고 옷에 대해서 내사랑은 분산되어 있었습니다. 그런데 지금은 어떤지 아십니까? 오로지 당신 하나에로만 모아지고 있는 겁니다! 내 청혼을 받아 주지 않으시겠습니까?

(하인, 돌아와서 두 남녀에게 우뚝 선다.)

여자	어마, 또 왔어요!
남자	염려 마십시오. 나도 이젠 그의 의무를 방해하지 않겠습니다.
여자	그의 의무? 의무가 뭐죠?
남자	내가 빌린 물건들을 이 하인은 주인에게 가져다주는 겁니다.

(하인, 남자에게 봉투를 하나 내민다. 남자는 봉투에서 쪽지를 꺼내 읽더니 아무 말 없이 여자에게 건네준다.)

여자	'나가라!' 나가라가 뭐예요?
남자	네. 주인으로부터 온 경고문입니다. 시간이 다 지났으니 나가라는 거지요.

여자	나가라… 그럼 당신 것이 아니었어요?
남자	내 것이라곤 없습니다.
여자	(충격을 받는다)
남자	모두 빌린 것들뿐이었지요. 저기 두둥실 떠 있는 달님도, 저 은빛의 구름도, 이 하늬바람도, 그리고 어쩌면 여기 있는 나마저도, 또 당신마저도… (미소를 짓고) 잠시 빌린 겁니다.
여자	잠시 빌렸다구요?
남자	네. 그렇습니다.

(하인, 엄청나게 큰 구두 한 짝을 가져오더니 주저앉아 자기 발에 신는다. 그 구둣발로 차낼 듯 험악한 분위기가 조성된다.)

남자	결혼해 주십시오. 당신을 빌린 동안에 오직 사랑만을 하겠습니다.
여자	… 아, 어쩌면 좋아?

(하인, 구두를 거의 다 신는다.)

여자	맹세는요, 맹세는 어떻게 하죠? 어머니께 오른손을 든….
남자	글쎄 그건…. (탁상 위의 사진들을 쓸어 모아 여자에게 주면서) 이것을 보여 드립시다. 시간이 가고 남자에게 남는 건 사랑이라면, 여자에게 남는 것은 무엇이겠습니까? 그건 사진 석 장입니다. 젊을 때 한 장, 그 다음에 한 장, 늙고 나서 한 장. 당신 어머니도 이해하실 겁니다.
여자	이해 못하실 걸요, 어머닌. (천천히 슬프고 낙담해서 사진들을 핸드백 속에 담는다) 오늘 즐거웠어요. 정말이에요… 그럼, 안녕히 계세요.

(여자, 작별인사를 하고 문전까지 걸어 나간다.)

남자　잠깐만요, 덤….

여자　(멈칫 선다. 그러나 얼굴은 남자를 외면한다)

남자　가시는 겁니까, 나를 두고서?

여자　(침묵)

남자　덤으로 내 말을 조금 더 들어 봐요.

여자　(악의적인 느낌이 없이) 당신은 사기꾼이에요.

남자　그래요, 난 사기꾼입니다. 이 세상 것을 잠시 빌렸었죠. 그리고 시간
이 되니까 하나 둘씩 되돌려 줘야 했습니다. 이제 난 본색이 드러나
이렇게 빈털터리입니다. 그러나 덤, 여기 있는 사람들에게 물어봐
요. 누구 하나 자신 있게 이건 내 것이다. 말할 수 있는가를. 아무도
없을 겁니다. 없다니까요. 모두들 덤으로 빌렸지요. 언제까지나 영
원한 것이 아닌, 잠시 빌려 가진 거예요. (누구든 관객석의 사람을 붙들고
그가 가지고 있는 물건을 가리키며) 이게 당신 겁니까? 정해진 시간이 얼
마지요? 잘 아꼈다가 그 시간이 되면 돌려주십시오. 덤, 이젠 알겠
어요?

(여자, 얼굴을 외면한 채 걸어 나간다. 하인, 서서히 그 무서운 구둣발을 이끌고
남자에게 다가온다. 남자는 뒷걸음질을 친다. 그는 마지막으로 절규하듯이 여자에
게 말한다.)

남자　덤, 난 가진 것 하나 없습니다. 모두 빌렸던 겁니다. 그런데 덤, 당신
은 어떻습니까? 당신이 가진 건 뭡니까? 무엇이 정말 당신 겁니까?
(넥타이를 빌렸던 남성 관객에게) 내 말을 들어보시오. 그럼 당신은 나
를 이해할 거요. 내가 당신에게서 넥타이를 빌렸을 때, 그때 내가 당
신 물건을 어떻게 다뤘었소? 마구 험하게 했었소? 어딜 망가뜨렸
소? 아니요, 그렇진 않았습니다. 오히려 빌렸던 것이니까 소중하게

아꼈다간 되돌려 드렸지요. 덤, 당신은 내 말을 듣고 있어요? 여기 증인이 있습니다. 이 증인 앞에서 약속하지만, 내가 이 세상에서 덤 당신을 빌리는 동안에, 아끼고, 사랑하고, 그랬다가 언젠가 끝나는 그 시간이 되면 공손하게 되돌려 줄 테요. 덤! 내 인생에서 당신은 나의 소중한 덤입니다. 덤! 덤! 덤!

(남자, 하인의 구둣발에 걷어차인다. 여자, 더 이상 참을 수 없다는 듯 다급하게 되돌아와서 남자를 부축해 일으키고 포옹한다.)

여자	그만해요!
남자	이제야 날 사랑합니까?
여자	그래요! 당신 아니구 또 누굴 사랑하겠어요!
남자	어서 결혼하러 갑시다, 구둣발에 채이기 전에!
여자	이래서요, 어머니도 말짱한 사기꾼과 결혼했었다던데….
남자	자아, 빨리 갑시다!
여자	네, 어서 가요!

– 막 –

작품 이해 · 결혼

장성희 (극작가 · 연극평론가)

이야기를 어떻게 극적으로 다룰 것인가?

연극의 재료가 될 수 있는 이야기가 따로 있을까? 희곡 역시 다른 이야기 장르와 마찬가지로 세 가지 기본요소 '배경/ 인물/ 사건'을 지닌다. 그러나 희곡은 무대화를 전제로 한 글쓰기라는 점에서 독특한 이야기 전개방식을 갖는다. 희곡은 시간의 흐름을 압축하고 사건과 장면의 수를 제한한다. 그리고 극을 보고 있는 관객의 반응을 선명히 의식한다. 이강백의 「결혼」은 우리에게 이러한 극적 글쓰기의 특수성을 엿볼 수 있게 한다. 구체적인 작품 분석을 통해 희곡이 어떻게 이야기의 서술적 제시를 넘어 극적 제시를 성취하고 있는지를 살펴보기로 하자.

시간을 선택하고 제한한다.

이강백 작 「결혼」의 줄거리를 요약하면 다음 세 문장으로 가능하다. 빈털터리인 한 남자가 있다. 아름다운 한 여자에게 청혼한다. 여자는 망설이지만 받아들인다. 곧 결혼이라는 목표를 향한 주인공 남자의 액션(action)이 성공하는 것이다. 이렇게 단순하게 요약 가능한 이 이야기를 작가는 어떻게 흥미롭게 제시하고 있는가?

우선 '시간'을 제한하는 전략을 발견하게 된다. 통상 스토리를 전개한다는 것은 시간의 흐름대로 순차적으로 사건을 배열하는 것으로 이해한다. 그러나 극은 시간을 일상에서 지각하는 흐름 그대로 가져다 쓰

지는 않는다. 극은 의미 있는 시간을 선택하고 압축해 제시하거나 도치, 교란하기까지 한다. 심지어는 시간을 빠듯하게 제한하여 관객에게 기대감과 함께 긴장감을 주려 애쓴다. 한정된 시간 안에 주어진 과제, 제시된 문제적 상황을 해결해야 하는 주인공이 얼마나 많은가. 「결혼」의 주인공 남자 역시 그러하다.

이 연극은 막이 오른 순간부터 연극이 끝나는 순간까지 객석에서 관객이 경험하는 현실 시간과 극이 다루는 시간 진행이 정확하게 일치한다. 관극하는 동안의 실시간이 누적되면서 극 행위도 함께 끝나는 것이다. 무도회장에 발을 디딘 신데렐라처럼 제한된 시간 안에 행색이 들통나기 전에 어떻게든 청혼에 성공해야만 한다. 이 시간에 쫓기는 액션을 보다 능동적으로 부각하기 위하여 작가는 시간을 아예 극중 인물로 창조해냈다. 하인이 바로 그것이다.

도입부, 어떻게 쓸까?

극은 (비유하자면) 시작한 지 십분 안에 자신의 형식과 미학적 목표를 각인시킨다. 희곡은 이를 해설 지문 안에 밝힐 수 있다. 이강백의 희곡에서 특히 주목할 것은 '해설'을 쓰는 방식이다. 희곡은 상연을 전제로 한 글쓰기이기도 하지만 한편 독립적인 읽을거리이기도 하다. 이강백 희곡의 해설부는 작가의 미학적 목표 및 의도를 충실히 담고 있으며 독자에게 친절한 연극안내서 노릇을 하고 있다. 공간에 대한 사실적 묘사와 설명을 넘어 미학적인 품새까지 넓힌다는 점에서 초보 작가에게는 하나의 길잡이가 될 수 있을 것이다. 이는 희곡이 연극의 일부가 아니라 '전체 연극을 틀 짓는 주체'임을 강조하는 작가의 입장 표현이기도 하다.

해설은 희곡의 맨 앞에 위치하는 지시문이라는 점에서 과거 '전치지

문'이라고도 일컬어왔다. 「결혼」의 해설 지문을 보면 극은 막을 열기 전 관객에게 하인이 모자, 구두, 넥타이 등을 빌리는 행위로 이미 시작되어 있다.

도입부 또한 연극의 양식을 각인하는 역할을 한다. 사실적인 세계를 재현하고자 하는가 아니면 사실을 넘어 다른 방식을 제안하고 있는가. 그리고 또한 관객은 도입부를 통해 앞으로 진행될 사건에 대한 정보, 인물이 처한 상황, 관계와 갈등 등을 제시받는 한편 연극이 말을 거는 방식을 감지한다.

아리스토텔레스는 희곡이 사건을 재현하는 방식으로 두 가지를 사용할 수 있다고 했다. 곧 이야기하기(diegesis/telling)와 극적제시(mimesis/showing), 두 가지 방식을 통해 사건을 진행해 나간다는 것이다. 결혼은 이 두 가지 방식을 효과적으로 채택한다.

남자가 동화책을 읽음으로써 극장의 시간은 허구적 시간으로 도약하고, 극 중 인물의 상황과 심리가 경제적으로 요약된다. 또한 이 연극이 다루는 사건이 인류 경험에 있어서 반복적이고 순환적이며 보편적으로 일어날 법한 일임을 자연스럽게 시사한다.

어떻게 관객을 참여시킬까? 두 가지 대표적인 극적 전략 : 알레고리와 극적 아이러니

「결혼」은 매우 '연극적인' 희곡이다. 극을 보고 있는 관객의 존재를 분명하게 인식하고 극 진행 안으로 적극 끌어들인다는 의미에서 그렇다. 관객의 현실 시간과 극 진행상 필요한 시간을 일치시키는 실시간 설정, 그리고 객석에서 소품을 직접 조달해오는 재치 있는 발상 외에도 이 작품에는 매우 본질적인 극작술의 전통이 스며있다. '알레고리' 와 '드라마틱 아이러니' 가 그것이다.

알레고리(allegory)란 무엇인가? 어원에 의하면 알레고리는 'other speaking' 곧 '다르게 말하기'를 뜻한다. '작가가 이야기 하고자 하는 정돈된 주제나 사건을 단순화하여 현실과 다른 비유적인 가상의 사건과 인물을 통해 요약적으로 드러내는 기법'이라 할 수 있다. 연극이 알레고리를 채택했을 때 누릴 수 있는 최대 효과는 무엇보다도 관객에게 연극의 적극적인 해독자의 지위를 부여한다는 데 있을 것이다. 관객은 사건과 인물의 표면에 감춰진 의미를 캐기 위해 극에 집중한다. 이로써 주어진 이야기를 좇아가는 수동적 위치에서 연극의 능동적인 참여자의 지위를 누리게 되는 것이다.

「결혼」은 시간에 예속된 존재로서의 인간을 말하기 위해 아예 시간을 극중 인물의 옷을 입혀 무대 위에 세운다. 시간은 주인공(프로타고니스트)이 청혼을 성사하려는 목표행동에 가장 큰 장애물로 작용하는 안티고니스트가 된 것이다. 작가는 하인이라는 보조관념으로 시간을 제시할 뿐 그 원관념이 '시간'이라는 설명을 한 마디도 하지 않는다. 극이 진행되어 감에 따라 점차 관객이 암호를 해독해가듯 역할의 의미를 발견해낼 뿐이요, 역할의 의도를 읽어내는 순간 관객은 인간 존재의 본질을 깨치는 통찰의 쾌감을 느낀다. 자발적으로 주제에 도달하게 된 것이다. 하인, 곧 시간은 신의 대행자로서 신 외에는 어느 누구도 마음대로 부릴 수도 막을 수도 없다. 시간이 행하는 액션은 '되가져가기', 곧 '상실과 소멸'의 액션이다. 하인이 맡은 극 행동 또한 꼭 그러하다.

또 한 가지 작가가 관객을 극에 적극 참여시키는 방식으로 '극적 아이러니(dramatic irony)'를 유발하는 상황 창조를 들 수 있다.

극적 아이러니는 무엇인가? 우선 아이러니는 '위장된 말하기'라는 뜻을 품고 있다. 위장에 가려진 의미, 아이러니 역시 해석을 기다리고 있다는 점에서 알레고리와 유사한 속성을 갖는다. 누군가 해독을 해내야만 그 효과가 나타나는 것이다. 희곡의 등장인물은 그 형식상 필연적

으로 극작가, 연출가, 배우, 플롯, 관객 등에 대해 무지하며 이는 잠재적인 아이러니를 성립 하는 바 극작가로 하여금 이를 활용하고 구현하도록 항시 유도하는 결과를 낳는다. 작가는 등장인물을 아이러니의 희생자로 만들고 관객을 아이러닉한 관찰자로 만든다. 여기에서 극적 아이러니라는 매우 연극적인 상황이 발생하는데 이를 요약하자면 다음과 같다. '관중들이 알고 있는 사실을 한 사람이나 또는 그 이상의 등장인물들이 같이 알고 있을 때 현저하게 나타나며, 특히 아이러니의 희생자가 무대상의 그러한 인물의 존재를 모르고 있을 때에 더 현저하게 드러난다.'

「결혼」에서 관객은 남자가 치장하는데 동원한 물건들이 모두 빌려온 것임을 잘 알고, 그가 결혼하기 위해 사기행각을 벌이고 있다는 것을 안다. 그러나 뒤에 등장하는 여자는 이 사실을 모른다. 관객은 알고, 극중 인물의 일부 또는 전체가 모를 때 발생하는 효과를 작가는 분명히 계획하고 있는 것이다. 이처럼 관객을 참여시키는 극작술이라는 것은 관객에게 말을 걸거나 극 진행과정에 직접 개입시키는 것을 의미하는 것이 아니라 관객을 의미 해독 작용 안에 적극 참여하게 하는 것임을 알 수 있다.

모든 것은 연결 된다: 주제, 구성, 인물, 대사

인간은 시간이 거는 액션 앞에서 어떻게 반응(reaction)하는가? 시간은 침묵하는데 인간은 내내 떠들어댄다. 죽음과 소멸의 공포 앞에서도 인간은 까불며 놀 수 있는 존재다? 「결혼」속의 인간은 인간 조건의 부조리함을 그린다. 소멸과 상실, 유한성 앞에 선 인간은 생의 이러한 속성에 파국을 향한 정면충돌로 저항하는 것이 아니라 외려 이를 유희함으로써 시간의 침묵에 대응한다. 「결혼」에 나타난 인간은 확실히 시

간에 강박되어 있지만 역설적으로 이 시간의 제한을 흠씬 유희하고 이로써 소멸을 이겨내고자 한다. 여기서 부조리한 인간 조건을 조리있게 이해하고자 하는 작가의 고유한 비전이 솟아난다. 인간 존재의 이러한 이중성이 이강백이라는 작가에게 아이러니에 찬 대사를 쓰게 하고 이 아이러니는 유희와 의미 사이에서 끊임없이 길항하며 생동감과 긴장감을 발생시킨다.

극 전개상 전환이 일어나는 지점, 곧 여자가 빈털터리임에도 불구하고 남자의 청혼을 받아들이는 장면에 앞서 작가는 그 충분한 개연성을 만들기 위해 여자 역시 마찬가지로 시간에 종속된 존재라는 점을 들춘다. 여자가 여인 삼대의 사진을 자랑거리로 내놓는 장면이 그것이다. 세 장의 사진은 스물 둘, 마흔 다섯, 일흔 살 여자가 궁극 도달하고야 말 생의 종착역을 폭로한다.

이 극의 액션은 주인공의 입장에서 보자면 청혼을 시도하고 청혼에 성공하는 것이지만 관객 입장에서 목격하는 액션은 계속해서 '빼앗고 빼앗기는' 행위다. 이 빼앗고 빼앗기는 행위의 반복을 통해 극은 역설적으로 모든 것을 빼앗겼을 때 얻고자 하는 것을 얻게 되는 것으로 구성해놓았다. 이러한 이야기 얼개와 결말, 주제에 도달하게 하는 것은 작가의 독특한 대사 쓰기, 곧 개성적인 말하기 창조다. 빼앗기는 것이 아니라 되돌려준다는 인식, 그리고 시간의 유한성 때문에 우리는 사랑할 수 없는 것이 아니라 잠시 빌린 생이기에 보다 더 소중히 할 수 있다는 역설이 주인공의 대사를 통해 전달되는 것이다.

이처럼 주제는 구성을 계획하는 출발점이 되고, 구성은 인물의 기질과 성격이 선택하는 바의 배치임을 알 수 있고, 이는 (침묵과 휴지를 포함한) 대사의 누적에 의해서만이 구현될 수 있다. 그리고 이 구성과 대사를 통해 비로소 주제에 도달하게 된다. 주제, 구성, 인물, 대사는 서로 연결되어 있는 것이다.

휘파람새

장막희곡 | 윤 조 병

등장인물
이태진– 신랑, 서른 살.
김혜숙– 신부, 스물다섯 살.
상여군– 마흔 살쯤.
사 공– 서른다섯 살쯤.
외딴네– 쉰 살쯤의 아낙.
신랑 a,b,c– 서른 살의 신랑들, 필요에 따라 증가시킨다.
신부 a,b,c– 스물다섯 살의 신부들, 필요에 따라 증가시킨다.

곳: 들길, 철길, 강나루, 호수, 황토고갯길.

때: 현대

무대
들길, 철길, 강나루, 호수, 황톳길이다. 무더운 여름의 어느 오후에서
이튿날 새벽 사이에 일어나는 잔잔한 사건과 분위기로 구성되기 때문에
미루나무가 있는 들길, 평야를 가로지르는 철길, 거룻배가 왕래하는
나루, 묘지 근처의 호수, 잡목 숲 사이를 넘어가는 황토 고갯길이
뙤약볕, 노을, 어둠, 새벽과 잘 어우러져서 시적이면서
환상적 분위기가 잘 나타나야 한다.

1장

(산과 강, 풀과 나무, 꽃과 새가 어우르는 경쾌한 음악이 흐른다. 무대가 서서히 밝아지면, 광활한 평야에 한여름 하오의 뙤약볕이 내려쬐고, 냇가 미루나무에서는 매미가 요란스레 울어댄다. 예복 상의를 벗어든 신랑 태진과 맨발에 웨딩드레스를 입은 신부 혜숙이 먼 길을 걸어 피로한 모습으로 들어온다. 태진의 예복상의 윗주머니에는 아직 예식장의 꽃이 꽂혀 있다.)

혜 숙　아직 멀었어?

태 진　…

혜 숙　종일 걸었잖아!

태 진　…

혜 숙　햇볕이 너무 뜨겁단 말이야.

태 진　볕이 만물을 성숙시켜.

혜 숙　내겐 그늘이 필요해.

태 진　…

혜 숙　지금 당장 말이야…

태 진　(하늘을 본다) 태양도 쉬려고 잠깐씩 구름 속으로 숨기도 하고, 햇살을 바람에 흐트러뜨리기도 하는 거야.

혜 숙　이럴 생각이면 미리 말을 해 줘야 하잖아. 작업복에 운동화는 준비 해야지. 양산하고 화장품하고… 이게 뭐야. 첫날부터 골탕 먹일 계획이 아니면 이럴 수 있어?

태 진　이럴 생각은 아녔어.

혜 숙　일생에 단 한번뿐인 결혼식과 신혼여행을 이런 꼴로 망쳐 놓다니…

태 진　미안해.

혜 숙	결혼식이나 신혼여행이 한순간의 짧은 예식에 불과해도 여자들에겐 가장 위대한 꿈이고 행복이야.
태 진	알아.
혜 숙	알면서…아, 이 낭패…
태 진	봐, 바람이 햇살을 흐트러뜨려.

(태진은 마치 바람에 흐트러지는 햇살이 눈에 보이고 손에 잡히기라도 하는 듯 혜숙에게 알려 준다. 혜숙이도 태진에게 현혹된 듯 두 손을 들어 바람을 만지듯 느껴본다. 이번에는 해가 구름에 가리면서 엷은 그늘이 생긴다.)

태 진	봐, 그늘이 왔어.

(혜숙이 그늘을 느끼면서 하늘을 본다. 그러나 곧 구름이 벗겨지고 다시 볕이 내려쬔다.)

혜 숙	(아쉬운 듯이) 그늘이 갔어…
태 진	또 와.
혜 숙	목이 타. 물이 마시고 싶어.
태 진	마을이 나올 거야.
혜 숙	마을은 많았어. 우리가 머물지 않아서 그렇지 마을은 많았단 말야.
태 진	머물 수가 없었어.
혜 숙	쉬고 싶어.

(태진이 '휘파람새'를 노래한다. 노래가 끝날 무렵, 저쪽에서 만가가 처량하게 들려온다.)

상여군 (소리만) 가네가네 돌아가네/ 북망산으로 돌아가네/ 어허이어허 어허이어허

혜 숙 (퍼뜩 놀라며) 상여 아냐? (사이) 이리 오고 있어.

상여군 (소리만) 오늘 가면 언제 오나/ 오실 날을 알려주소/ 어허이어허 어허이어허/ 병풍 속에 그린 닭이/ 화를 쳐도 못 온다네/ 어허이어허 어허이어허/ (거나해서 등장한다) 지저귀는 산새들도 서러운 듯 눈을 감네/ 어허이어허 어허이어허/ 일락서산에 해 떨어지면/ 서러움이 더하리라/ 어허이어.···

(상여꾼이 태진과 혜숙을 발견한다. 그는 술에 취해 게슴츠레한 눈으로 두 사람을 바라보면서 정신을 차리려고 긴장했다가, 뜻밖의 일에 헛것을 보는 게 아닌가, 눈을 의심했다가, 결국은 사람 좋은 얼굴로 씩 웃는다.)

상여군 지 소원은 요령잽이 되는 것이구먼유. 만가를 구성지게 뽑으믄 더 서러워지는디 고게 맴을 말끔허게 씻어 주지유. 망인은 황천길 펜히 가시구, 남은 사람은 펜히 보내구유. 죽살이가 저 구름 흘러가는 이 친디 안 가겄다 안 보내겄다 아둥버둥헌다구 될 일인가유. 혀서 내두 이승저승 인연 끊지 않구 기쁜 맴루 왔다갔다 허게 허구 싶어서 구숙헌 만가에 요령 흔드는 벱을 부리나케 배우는 중이먼구유.

혜 숙 강촌을 아세요?

상여군 이게 냇물이니께 이 줄기만 따라 가믄 강이 나오지유.

혜 숙 합강인가요?

상여군 샛강인디유?

혜 숙 (태진을 바라본다)

태 진 냇물이 모이는 데라 모듬내라고도 하고 합강이라고도 하죠.

상여군 그야 냇물도 즈이들끼리 오손도손 모아져야 강이 되니께 그렇게 부

228

르기도 허겄지유.

태 진 강 한가운데는 늘 닻을 내린 고깃배 두세 척이 돛대를 팽팽하게 세
우고 떠 있어요.

상여군 야거리지유.

태 진 네.

혜 숙 야거리?

상여군 외돛배지유.

태 진 낚시질하는…

상여군 주낙밴디, 있지유.

태 진 강폭은 반마장이 채 못되고, 이쪽 양지골하고 저쪽 음지골을 거룻배
가 다녀요.

상여군 야.

태 진 물목엔 은빛 세모래가 쌓여 모래톱을 이루고요.

상여군 야, 잘 아시느만유.

태 진 물목에서 한참 나가면 다박솔하고 물참나무가 숲을 이룬 벼랑이 있
구요.

상여군 조피낭구허구 떡갈낭구두 듬성듬성 섞여 있구면유.

태 진 강물이 그 벼랑을 돌아가는 가장자리에 물 돌기가 있구요.

상여군 야, 물살이 엄청나게 쎄지유.

태 진 그 물 돌기에 처녀 원혼이 있어서 해마다 미역을 감으러 오는 아이
들 중 불알이 영근 아이만 골라 홀려가서… 유월이면 제사를 지내
요.

상여군 자세한 건 모르겠구면유. 뭔 일루다가 게를 찾아가는지는 몰러두 게
가믄 사공 영감하구 그 아들 내외가 있으니께 물어보시믄 되겠구면
유.

혜 숙 아저씨, 목이 마른 데 근처에 마을이 없나요.

229

상여군 내 집에두 우물이 있구먼유. 내 집이나 게나 서너 마장되는디 어차
피 게 갈 것이믄 그리루 가는 게 좋을티지유. 내두 상여 지구 갔다가
막걸리를 마셨드니 목이 타긴 타느만유.

(상여꾼이 다시 흥얼거리면서 걷기 시작한다.)

상여군 꽃 같은 각시신랑 어인 일로 예왔나
인생살이 허무하다 어허이어허 어허이어허
일락서산 해떨어지면 서러움이 더하리라
어허이어허 어허어이허 어허이어허

(상여꾼의 만가가 멀어진다.)

혜 숙 (굳어져서) 난 몰라…

태 진 왜?

혜 숙 우리가 예식장에서 나와 처음 탄 게 장의차였어. 지금 상여꾼을 만
났단 말야.

태 진 (웃는다)

혜 숙 웃을 일이 아니잖아. 불길한 징조야.

태 진 우연이야.

혜 숙 저 상여군 만가를 듣고도 그래?

태 진 구성져.

혜 숙 구성지다고?

태 진 합강도 알아내고.

혜 숙 (주저앉는다)

태 진 이제부턴 들길이야.

혜 숙	왜 태진씨를 좇아 나섰나, 후회뿐이야. 태진씨를 헬리오스나 아폴로로 생각했어. 백마가 끄는 황금마차를 타리라… 머리에 쓴 투구는 눈부시게 빛나고, 웨딩드레스를 바람에 나부끼면서 하늘을 나르리라… 활 통을 매고, 은 화살과 황금 리라를 든 청년 아폴로… 이렇게 허망하게 깨지고 마는 꿈을 간직하고 있었다니…
태 진	신화 속의 그들이 천상의 대우주에서 영원히 미화되는 존재라면, 우리 인간은 지상의, 소우주에서 구체적으로 왜소해지는 존재야.
혜 숙	그러니까 결혼을 했잖아. 사랑으로 왜소해지지 않으려고.
태 진	신화 속의 그들은 만날수록 위대해지고, 혜숙이나 나는 만날수록 왜소해지는 거야.
혜 숙	뭐라고?
태 진	우리는 발가벗겨지고 분해되는 거야.
혜 숙	후회해?
태 진	그런 약점을 갖고 있는 인간끼리의 만남을 강물에 휩쓸리듯 세습에 휩쓸려 치루고 싶지 않은 거야.
혜 숙	무슨 말인지 모르겠어.
태 진	가자.
혜 숙	쉬어서 가.
태 진	쉬었잖아.
혜 숙	더.
태 진	(갈 길을 본다)
혜 숙	이리 와서 앉아.
태 진	(하늘을 본다)
혜 숙	어서.
태 진	(앞을 본다)
혜 숙	여름은 해가 길어.

(태진이 서서히 다가가서 혜숙의 옆 풀밭에 앉는다. 매미의 울음소리가 크게 들려 온다.)

혜 숙	소풍을 나온 것이라면 좋겠다.
태 진	… (풀을 뜯어 잘근잘근 씹는다)
혜 숙	(발을 본다) 스타킹이 찢어졌어.
태 진	… (여전히 풀잎을 뜯어 씹는다)
혜 숙	발이 부었어.
태 진	… (역시 대꾸를 않는다)
혜 숙	어머, 정말 퉁퉁 부었네. 이것 봐. 이것 보라니까.
태 진	(본다) 예뻐.
혜 숙	(어이없어) 뭐라고?
태 진	예쁘다고.
혜 숙	예쁘다고!?
태 진	발이 예뻐. 다리도 예쁘고.
혜 숙	정말!
태 진	정말이야.

(혜숙이 기분이 조금은 상쾌해진 듯 미소를 띠면서 자신의 발과 다리에 마음을 쓴다.)

태 진	안 아프지?
혜 숙	몰라…
태 진	곧 풀려.

(혜숙이 다시 발과 다리에 마음을 쓴다. 그러다가 웨딩드레스에 시선이 간다. 아

까운 마음이 든다. 태진에게 웨딩드레스에 대해 뭔가 항의를 하려고 한다.)

태 진 냇물이 맑지?

혜 숙 (냇물에 시선만 줄 뿐 말을 않는다)

태 진 더운데 발을 담글까?

혜 숙 (고개를 젓는다)

태 진 세수도 하고.

혜 숙 (역시 고개를 젓는다)

태 진 (일어서며) 피로가 풀릴 거야.

혜 숙 아무 것도 안 가져 왔어. 달랑 이것뿐이야. 빈 지갑… (하다가 퍼뜩 생각난 듯 지갑을 열고 여권, 항공권 등을 꺼내 확인한다. 그러나 더욱 허전해서) 엄마 아빠 공항 대기실에서 기절하셨을 거야. 친구들도 지치다 못해 돌아갔을 테고. 여권, 비행기 표, 호텔 예약권… 이제 쓸모없는 휴지야.

태 진 (돌을 주우며) 물수제비뜰까.

혜 숙 지금 비행기는 우리 좌석을 비운 채 태평양 상공을 날아가고 있겠지.

태 진 돌로 수면에 팔매치는 거야.

혜 숙 어디쯤 날아가고 있을까.

태 진 얇고 둥근 돌이 물 위로 담방담방 뛰어가면 재미있어.

혜 숙 오, 내 생각은 조금도 않잖아…

태 진 돌은 얇고 둥글고 매끄러운 게 좋아. (돌을 준다)

혜 숙 싫단 말이야. (돌아선다)

태 진 자, 고집부리지 말고 받아. 잔잔한 수면에서 일곱 번이 내 기록이야. 던진 돌이 파문을 일으키면서 뛰어오르는 걸 보면 기분이 상쾌해. 실로폰이나 피아노 건반을 뚜르르 밀어 올리는 기분이야. 자, 받아.

	(받는다) 그래, 재미있어!
혜 숙	아래로 내려 가야잖아?
태 진	(가늠해 보며) 멀까?
혜 숙	멀어.
태 진	조금만 내려가지. 그만, 됐어.
혜 숙	(객석을 향해 부끄럼 없이) 물에 풍덩 뛰어들었으면 좋겠다!
태 진	정말?
혜 숙	정말!
태 진	좋아!

(그들은 팔을 벌려 손을 잡고 뒤로 한두 걸음 물러서서 뛰어들 태세를 한다.)

함 께	하나, 둘, 셋, 까르르.
혜 숙	웨딩드레스 버리면 어떻게 해?
태 진	물수제비뜨기나 해. 힘껏 던져야 돼. 돌이 나가면서 수면을 치는 각도가 중요해. 힘껏 날려서 돌의 배가 수면을 사뿐 차면서 튀어야 해.
혜 숙	(돌을 매만지면서 객석을 응시한다. 팔을 힘껏 돌린다. 그러나 호흡조절이 안 되는 듯 멈추고는) "결혼을 하는 것이 좋은가 안 하는 것이 좋은가 어느 쪽이든 너희는 후회할 것이다." 소크라테스… 우린 아냐. (다시 팔을 힘껏 돌리며) 우린 서로 사랑하고, 오래 사귀면서 충분히 생각하고, 건강하고… (팔 돌리기를 멈추며) 소크라테스도 오늘 우리처럼 난감했나?
태 진	글쎄.
혜 숙	(다시 팔 돌리기를 하며) 우리 결혼은 빠르지도 늦지도 않아. 결혼을 불장난으로 생각할 만큼 어리지 않고, 까다롭게 생각할 만큼 나이 들지 않았어. 난 스물다섯이고 자긴 서른이잖아. (팔 돌리기를 멈추며) 태진 씨가 좀 늦었어. 결혼은 새장과 같다는데 갇힐 생각을 하면 답답

할 거야. (다시 팔을 돌리며) 새장이래도 우린 아직 새장에 갇히지 않았어. 겨우 새장 앞에 섰을 뿐야. 그간 얼마나 들어가고 싶었는데! 고독에서 벗어나려고, 짝을 찾으려고 얼마나 발버둥을 쳤는데!

태 진 어서 던져.

혜 숙 (흥분에서 깨어난다) 안 되겠어. 먼저 던져…

태 진 좋아, 잘 봐. (앞을 응시한다)

혜 숙 치, 야구 투순가?

태 진 잘 세야 해. 일곱 번은 뛸 테니까. (힘껏 던지는데)

혜 숙 (갑자기) 잠깐! 태진씨, 지금 그 생각하고 있는 거지? "현명한 인간이 되고 싶으면 결코 결혼하면 안 된다. 결혼이라는 건 미꾸라지를 잡으려다 뱀이 들어 있는 자루에 손을 집어넣는 것이다." 그렇지?

태 진 (고개를 젓는다)

혜 숙 그 사람 웃기는 사람이야. 뱀 자루에 손을 넣고 싶으면 자기나 넣지, 그 못된 저주를 하다니… 그 사람 평생 결혼을 못하고 늙다가 갔을 거야.

태 진 결혼을 안 했으면 그런 걸 모르겠지.

혜 숙 뭐라고? (생각해 보니 그렇다 싶어) 그래. 했겠네. 잘 됐지 뭐. 그런 사람은 결혼을 해서 뱀 자루에 손을 넣어야 해.

태 진 (어이없다는 듯) 우린 뭐지?

혜 숙 뭐야? 아냐, 아냐, 우린 아냐. 우린...

태 진 잘 세기나 해. (힘껏 던진다)

함 께 하나, 둘, 셋…

혜 숙 퐁당! 호호호. 겨우 세 번이야.

태 진 처음이니까. 이제 혜숙이 차례야.

혜 숙 (준비를 갖추며) 나도 세 번은 해. 자신 있어. (던진다)

함 께 하나…

235

태 진	퐁당! 핫하하.
혜 숙	(뽀로통해서) 시시해.
태 진	(준비를 하고) 슛!
함 께	하나…
혜 숙	퐁당! 호호호, 겨우 한 번이야. 이번엔 내 차례야! (준비를 갖추고) 슛!
함 께	하나, 둘, 셋…
태 진	놀라운데!
혜 숙	세 번이야! 세 번! 처음엔 연습이었어! 호호호.
태 진	큰소린 너무 빨라.
혜 숙	문제없어. 지금까진 동점이야.
태 진	자, 이번엔 어렸을 때 기록을 찾는 거야. 슛!
함 께	하나, 둘, 셋, 넷, 다섯, 여섯, 일곱!
혜 숙	(팽 토라지며) 아이, 시시해.
태 진	실력 알았지!
혜 숙	몰라!
태 진	차례야.
혜 숙	싫어.
태 진	누가 알아? 열 개가 될지.
혜 숙	시시해서 안 해! (갑자기 태진을 꼬집으며) 뭐야? 우리 결혼도 뱀 자루에 손을 넣는 거라고?
태 진	아…아파…
혜 숙	대답해. (꼬집으며) 그래 안 그래?
태 진	알았어, 알았어…
혜 숙	(세게 꼬집으며) 행복해, 안 행복해?
태 진	행, 행, 행… (그러나 너무 아프기도 하고 어이가 없기도 해서 오히려 웃음이 나올 뿐이다)

혜 숙　(비틀면서) 날 비웃는 거지? 어리석은 여자라고 비웃는 거지?

태 진　아냐, 아니라니까…

혜 숙　행복한 거지? 그렇지? 그렇지?

태 진　그래, 그래, 행복해…

(혜숙이 태진을 풀어 준다.)

태 진　(애써 아픔을 참는다. 사이) 행복은 억지로 만드는 게 아냐.

혜 숙　사는 재미지 뭐.

태 진　살아가는 데는 의미가 필요한 거야.

혜 숙　재미가 필요한 거야.

태 진　의미…

혜 숙　재미!

태 진　의미…

혜 숙　재미!

태 진　의… (하는데 혜숙이 다시 꼬집는다) 그래그래 재미야, 재미.

혜 숙　(놓고) 그게 좋아. 뭣 땜에 어렵게 의미를 찾아? 의미나 재미나 그게 그건데 말이야.

태 진　아이스크림을 맛있게 먹는다. 그게 사는 재미이다, 그게 사는 의미이다, 한다면 구태여 구별할 필요가 없지.

혜 숙　재미라는 게 재미있잖아. (갑자기 입맛을 다시며) 아이스크림이 먹고 싶어. 어쩜 그렇게 멋진 생각을 했지! 아, 달콤하고 시원한 아이스크림! 인류의 위대한 승리야. 무덥고 따분한 때 아이스크림이 내 앞에 놓이다니… (실망해서) 아냐, 아무 것도 없어. 냉수 한 컵도 없어.

(태진은 대꾸를 않고 곁에 있는 풀줄기를 뽑아 물방울 만들기를 한다.)

혜 숙　(바라보다가) 아, 답답하고 따분해.

(태진은 계속해서 방울 만들기를 한다. 그러나 잘 안 만들어지는 듯 풀을 뽑고 또 뽑는다. 혜숙이 처음과는 달리 호기심을 갖고, 다가간다. 태진이 몇 번인가 실패하다가 드디어 성공한다.)

혜 숙　(속삭이듯) 하난 나 줘.

태 진　쉿.

혜 숙　하난 내가 할 테야.

태 진　쉿.

혜 숙　치, 겨우 풀쌈을 갖고 그래.

태 진　풀쌈이 아냐.

혜 숙　풀줄기에서 뽑아낸 물방울끼리 싸움을 붙여 따먹기를 하는 거지 뭐야.

태 진　따먹기라고?

혜 숙　따먹기야.

태 진　이건 우주야.

혜 숙　우주?

태 진　작은 내 우주… 난 어렸을 때 이걸 많이 했어.

혜 숙　하난 나 달란 말이야.

태 진　풀을 뽑아서 만들어.

혜 숙　정말 안줄 테야? (꼬집는다)

태 진　아얏.

혜 숙　정말 안 주는 거지.

태 진　꼬집는다고 내 작은 우주를 포기할 순 없잖아.

혜 숙　좋아. 나도 할 수 있어. (풀을 뽑아 든다) 난 못할 줄 알지. 할 수 있다

고… 이런… 끊어졌어. 이번엔 문제 없어! 에그, 굴러 떨어져버렸어. 이건 풀물이 나오지 않잖아.

(그러는 동안 혜숙과 태진은 서로 반대쪽으로 멀어진다.)

태 진 쉽지 않을 걸.

혜 숙 천만에. 해낼 거야.

태 진 하나 줄까?

혜 숙 싫어. (풀을 다시 뽑아 조심스레 물을 훑는다) 이번에도 안 될까… 자, 됐어! 누구 우주가 더 큰가 대볼까?

태 진 좋아. (조심스레 한 걸음 떼놓는다)

혜 숙 (역시 조심스레 한 걸음 떼놓으며) 난 한 줄기에서 뽑았지만 여러 개를 합친 것보다 커.

태 진 내 우주는 아침 이슬만 해. (한 걸음)

혜 숙 내 우주는 빗방울만 해. (한 걸음)

(무대 양쪽에서 예복을 입은 신랑 a,b,c와 신부 a,b,c가 태진과 혜숙의 그림자(분신)처럼 간격을 두고 나타난다.)

태 진 난 구슬만 해. (한 걸음)

혜 숙 난 왕 구슬한 해. (한 걸음)

태 진 난 탁구공만 해. (한 걸음)

혜 숙 난 야구공만 해. (한 걸음)

태 진 난 축구공만 해. (한 걸음)

혜 숙 난 농구공만 해. (한 걸음)

태 진 난 보름달만 해. (한 걸음)

혜 숙	난 지구만 해. (한 걸음)
태 진	내 우주는 태양만 해. (한 걸음)
혜 숙	내 우주는 우주만… 몰라… 난 몰라…
태 진	내 우주는…
혜 숙	방울이 떨어져 버렸어…
태 진	(말을 바꿔)… 이슬만 해.
혜 숙	내 건 떨어졌단 말이야…
태 진	내가 이겼지.
혜 숙	그래, 이겼어, 이겼다고.

(혜숙이 풀을 홱 던져버린다. 그 동작에 맞춰 피아노 소리가 방울처럼 굴러 들어 온다. 혜숙이 웨딩드레스 자락을 들어 올리며 태진에게 소리친다.)

혜 숙	이 꼴이 뭐야? 이 웨딩드레스 꼴 좀 봐!

(태진의 시선이 혜숙의 시선과 마주치고, 신부 a,b,c와 신랑 a,b,c의 시선도 마주 친다. 그 동작에서 시간이 정지하듯 그들의 동작도 정지한다. 휘파람이 피아노 연 주로 바람처럼 스며든다.)

2장

(기적이 빠른 속도로 달려온다. 이윽고 기관차가 무서운 힘으로 달려와서 달려간다. 객차의 쇠바퀴소리와 선로의 이음마디를 지나는 소리가 규칙적이면서 선명하게 들려온다. 그 소리가 철교를 건너 멀어진다.

무대가 밝아진다. 태진과 혜숙이 철교 머리에서 기차가 달려가고 있는 곳을 바라보고 있다. 그들의 그림자가 선로 위로 길게 누워있다.)

혜 숙 모두 기차를 타고 편안하게 여행을 하는데 우린 이게 뭐야.

태 진 우리도 가야 해.

혜 숙 기차는 가버렸어.

태 진 여긴 정거장이 아냐.

혜 숙 손을 흔들어 구원을 청하면 세워주었을 거야.

태 진 우린 더 걸을 수 있어.

혜 숙 걸어, 걷자고. 걸어, 걸어, 걸어… (하면서 팽 돌아선다)

(초소에 앉은 잠자리가 놀라 날아오른다.)

태 진 쉿. 잠자리야.

혜 숙 (어이없어) 뭐라고?

태 진 고추잠자리야. 내가 잡아줄게.

혜 숙 아니, 고추잠자리 잡으러 왔어? 잠자리나 잡아 줄려고 장가든 거야?

(멀리서 아이들이 부르는 '앉을 꽁 질 꽁' 이 배음으로 들려온다.)

태 진 앉을 꽁 질 꽁 앉을 꽁 질 꽁/
잠자라 잠자라 고기고기 앉아라/
쌀밥에 미역국 말아 주께 고기고기/
앉아라 멀리 가면 배곯는다.

(잠자리가 선로에 앉는다. 태진이 조심스레 다가간다. 다시 날아오른다.)

태 진 앉을 꽁 질 꽁 앉을 꽁 질 꽁/
잠자라 잠자라 고기고기 앉아라/
누룽지 박박 긁어 주께 고기고기/
앉아라 멀리가면 배곯는다.

(잠자리가 철교 머리 풀숲에 앉는다. 태진이 조심스레 다가간다. 손으로 꼬리를 잡으려는 순간 혜숙이 소리친다.)

혜 숙 잠자라 잠자라 멀리멀리 날아가라/ 앉으면 잡힌다 앉으면 잡힌다.

(잠자리가 높이 떠오르더니 멀리 날아가 버린다.)

혜 숙 고것 봐!

(태진이 날아가는 잠자리를 바라보는데, 저 만큼 하늘에 노을이 보인다.)

태 진 저길 봐. 석양이 타올라.
혜 숙 몰라.
태 진 불꽃이 바람처럼 타오르고, 파도처럼 너울져.

혜 숙	싫어.
태 진	저게 그림일까, 훨훨 타오르는 불꽃일까. 기억하지. 육사의 시 '황혼' 말야.
혜 숙	몰라.
태 진	내 골방의 커튼을 걷고/ 정성된 마음으로 황혼을 맞아들이노니 바다의 흰 갈매기들같이도/ 인간은 얼마나 외로운 것이냐.
혜 숙	싫어.
태 진	오렌지 빛이고 사과 빛이야. 하늘에서 쏟아져 내리는 것일까, 땅에서 솟아오르는 것일까.
혜 숙	몰라.
태 진	천사들의 화려한 행렬이야. 꽃뱀처럼 아름다우면서 화사하고 꽃뱀처럼 미우면서도 오색찬란한 여인의 몸부림이야. 꽃뱀들이 서로 엉겨 하늘을 오르고 있어. (혜숙이 귀를 기울인다) 들판 풀밭에 선 내 연인의 모습이야.

(혜숙이 밝게 웃으며 돌아선다. 그녀는 꿈을 꾸듯 하늘을 바라본다. 그녀는 심호흡하듯 두 팔을 벌려 가슴을 펴고 사뿐사뿐 걸어간다.)

| 혜 숙 | 노을이 저렇게 아름다운 걸 몰랐어. '황혼아 네 부드러운 손을 힘껏 내밀라/ 내 뜨거운 입술을 맘대로 맞추어 보련다. / 그리고 네 품안에 안긴 모든 것에/ 나의 입술을 보내게 해다오." |
| 태 진 | "황혼아 네 부드러운 품안에 안기는 동안이라도/ 지구 반쪽만을 나의 타는 입술에 맡겨다오." |

(혜숙과 태진이 손을 맞잡고 빙글빙글 돈다. 드디어, 두 사람의 가슴이 열리면서 힘껏 포옹한다. 물새 소리와 뻐꾸기 소리가 바람에 실려 스며든다. 맑고 투명한

악기에서 비눗방울과 풍선들이 나풀나풀 날아오르는 소리이다.)

태 진 노을이 미루나무 가지에 머물렀어.

혜 숙 (파고들며) 내 노을이야, 내 노을이야.

(농부들의 김매는 소리가 산모퉁이를 돌고 강물을 건너 가까스로 들려온다.)

앞소리 얼러러 상사뒤야.

뒷소리 얼러러 상사뒤야.

앞소리 서경에 해는 지고/ 월출동령에 달이 돋네.

뒷소리 얼러러 상사뒤야.

혜 숙 (듣다가) 무슨 소리야?

태 진 논에서 김매며 부르는 거야.

앞소리 서마지기 논배미가/ 반달만큼 남았구나.

뒷소리 얼러러 상사뒤야.

혜 숙 김을 다 매면 저 소리도 끝날 거 아냐.

태 진 (고개를 끄덕여 대답한다)

혜 숙 벌써 끝났나 봐. 소리가 안 들려.

태 진 바람을 타고 들려오기도 하고, 바람에 쓸려 흩어지기도 하는 거야.

혜 숙 (귀를 세우며) 그래… 또 들려… 저 소리가 오래 들려줬으면 좋겠어…

태 진 여름 노을은 한참 길어.

혜 숙 (가슴으로 파고들며) 어두워질 때까지 말이야. 그때 떠나. 그땐 다리 아래 강물이 뵈지 않으니까 덜 무서울 거야.

태 진 (꼭 안아주며) 그땐 아무 것도 뵈지 않아. 지금 건너야 해.

혜 숙 (더욱 파고들며) 괜찮아. 조금만 더 있다가 떠나.

태 진 여름밤은 더 캄캄해. 지금 떠나지 않으면 예서 밤을 새워야 해.

244

혜 숙 (아쉬워서) 아…

태 진 (포옹을 풀며) 자…

(그들이 철교로 간다. 김매는 소리가 계속해서 배음으로 들려온다. 태진이 성큼성큼 철교를 건넌다. 혜숙은 첫발을 들여놓다가 저 아래에 흐르고 있는 강물을 바라보고는 겁에 질린다.)

혜 숙 난 못 가겠어…

태 진 (돌아본다) 왜 그래?

혜 숙 물이 너무 깊어.

태 진 해가 기우니까 깊어 보이는 거야. (다시 간다)

혜 숙 물이 빨개.

태 진 (다시 돌아보며) 강물에 노을 조각이 담겨서 그래. (간다)

혜 숙 새빨개.

태 진 (가며) 노을이 짙어서 그래.

혜 숙 무서워.

태 진 아름답잖아.

혜 숙 피야, 피가 흘러.

태 진 (돌아본다) 원색을 좋아하잖아.

혜 숙 아냐, 지금은 아냐. (태진은 간다) 신부가 됐단 말야.

태 진 (돌아본다) 불꽃 강물이 우리의 사랑이라고 생각해.

혜 숙 검붉어지고 있어.

태 진 노을 사이로 어둠이 스며드는 거야.

혜 숙 무서워.

태 진 어둠이 빛을 몰아내지.

혜 숙 떨어지겠어.

태 진	땅거미가 떼를 지어 몰려오는군!
혜 숙	날 붙잡아 줘.
태 진	어서 와. 포기하면 예서 밤을 새워야 해.
혜 숙	(한 걸음 나간다. 휘청한다) 나 몰라…
태 진	허허벌판이야.
혜 숙	상관없어. 예서 밤을 새워도 좋아.
태 진	어서 오라고. (다 건너간다)
혜 숙	(다시 한 걸음 나간다. 휘청한다) 나 몰라. 물에 풍덩 빠져버릴 테야.
태 진	좋아. 그런 결심으로 오는 거야. 어서.
혜 숙	(한 걸음 나간다. 휘청한다) 안 되겠어. 안된단 말야.
태 진	돼!
혜 숙	(한 걸음 더 나가려다가 휘청하고 주저앉는다) 앗…
태 진	왜 그래? 괜찮아?
혜 숙	(악을 쓴다) 몰라! 나 빠져버릴 테야. 정말야. 이 옷자락을 뒤집어쓰고 풍덩 뛰어든단 말이야. 정말… (하면서 웨딩드레스를 들여다보다가) 난 몰라! 엉망이 됐어… 엄마가 이 웨딩드레스를 아꼈다가 은혼식에 입으라고 했는데 엉망이 됐단 말이야.
태 진	뭐라고?
혜 숙	은혼식 말이야.
태 진	그때 혜숙인 몇 살이지?
혜 숙	쉰 살.
태 진	나는?
혜 숙	쉰다섯.
태 진	쉰 살의 중년여인과 쉰다섯 살의 중년 신사… 어울릴 거야.
혜 숙	금혼식 때도!
태 진	그때 혜숙인 몇 살이지?

혜 숙 일흔 다섯 살.

태 진 나는?

혜 숙 여든.

태 진 일흔 다섯 살의 할머니와 여든 살의 할버지… 역시 어울릴 거야.

혜 숙 싫어. 안 입을 거야. 안 입는단 말이야.

태 진 왜?

혜 숙 강물에 빠져버릴 거야. 정말이야.

(멀리서 기적이 울려온다. 혜숙이 옷자락을 들어 올려 머리에 쓴다. 서녘의 또 다른 장관이 그녀의 눈에 들어온다.)

혜 숙 (황홀한 듯 바라보다가) 저걸 봐! 짐승이 노을을 먹고 있어! 불곰이 해를 삼키고 있어.

태 진 그래, 어둠이 내렸어. 회색빛 노을을 앞세워 땅거미가 달려올 때 어둠은 시작된 거야.

(기적이 울려온다.)

혜 숙 기차가 오고 있어.

(기적이 가까워진다.)

혜 숙 기차가 오고 있다니까!

태 진 (달려오며) 혜숙이 피해!

혜 숙 (손 사래질을 해대며) 태진씨 피해!

(태진이 외치며 달려와서 혜숙을 끌어안는데, 어둠이 짙게 깔리면서 기적이 더욱 요란스레 울려대고, 기관차의 피스톤 소리와 함께 불빛이 몰아쳐 온다. 혜숙의 흰 웨딩드레스 자락이 휩쓸려간다. 기관차가 무서운 쇳소리를 쏟아대고 객차의 불빛이 명멸하면서 전속력으로 달려간다. 기차가 멀어졌는데, 태진과 혜숙은 보이지 않고, 웨딩드레스의 한 끝이 선로에 걸린 듯 삐죽 솟아 나와 마지막 한 점 노을빛을 받으면서 바람에 나풀거린다. 주검의 정막이 흐른다. 극히 맑은 멜로디가 조용하게 스며든다. 청음의 관악기나 타악기 한두 가지로 내는 단순한 멜로디, 마치 별빛이 소리로 들려오는 듯하다. 멜로디가 배음으로 흐르면서, 두런거리는 소리가 들려온다.)

태 진	혜숙아, 눈을 떠 봐.
혜 숙	떴어. (정적) 지금 우리 살아있는 거야?
태 진	별이 보이잖아.
혜 숙	난 죽은 줄 알았어. 기차에 깔렸잖아.
태 진	기차는 우리 위로 지나갔어. (정적) 건너가야 해.
혜 숙	아, 이대로 있었으면 좋겠다.
태 진	늦으면 사공을 만나지 못해. 자, 일어나.
혜 숙	(아쉬워서) 아…

(배음으로 흐르던 멜로디가 가까워지고, 두 사람의 보일듯하다가 완전히 어두워진다.)

3장

(강물 소리, 나루터 너울 소리, 벼랑을 스쳐가는 바람소리, 굽이를 돌아가는 물살 소리이듯 음악이 흐른다. 무대가 밝아지면 밤이다. 태진과 혜숙은 나룻가에 걸터 앉고, 사공은 뱃머리에서 상앗대를 들고 서서 이야기를 나누고 있다. 모기가 달려 드는지 간간 손바닥으로 얼굴, 목덜미, 팔, 다리를 때려 쫓기도 하고, 잡아 비비기 도 한다.)

사 공 저 아래에 물굽이가 있구, 그 한 가운데는 물살이 팔랑개비처럼 세 게 돌아가는 물돌기가 있지유. 처녀 원혼이 있다는 이야기는 들었지 만 유월제를 지내는 건 못 봤구먼유. 할부지나 아부지두 그런 이야 긴 통 안하셨으니께유. 늘 당부하시는 말씀은 사람을 태우구는 말헐 것두 읎구, 사람을 안 태우구두 저 벼랑 근방은 얼씬두 못하게 하셨 지유.

태 진 제수는 양지골하고 음지골 사람들이 추렴하고, 인근에서 제일 빼어 난 처녀 무당하고 총각 무당을 데려다가 어우르게 하는 제사였어요.

사 공 양지골허구 음지골은 맞는디⋯ 근방 마을 처녀 총각무당은 둘이서 눈을 맞춰갖구 예를 떠났다는 이야기만 들었지유.

혜 숙 그 처녀총각 무당을 알아?

(그 물음에 모두 잠시 침묵한다.)

태 진 유월제 땐 마을사람들이 광솔불을 들고 강둑에 구름떼처럼 모여들 어 밤을 밝히곤 했어요.

사 공 뚝이사 이쪽으루두 쭉 있구 저쪽으루두 쭉 있지유.

태 진 처녀 총각 무당이 사흘 낮 사흘 밤을 덩덩둥 춤바람을 날리고, 마을 사람들 정성이 지극해지면 총각 무당이 벼랑에서 물돌기로 풍덩 뛰어들지요.

사 공 그렇게 큰 굿이믄 지가 모르지 않을 틴디유.

혜 숙 (귀를 쫑긋 세우며) 무슨 소리가 들려요.

(태진, 사공, 혜숙이 귀를 기울인다. 새 소리가 들려온다.)

사 공 새 소리여유. 휘파람새가 잠투새 하느라구 우는만유.

(휘파람새 소리가 더 가까워지다가 멎는다.)

사 공 순헌 애들마냥 잠투새가 잠깐이지유.

혜 숙 소리가 참 예쁘네.

사 공 야. 젤루 이뻐유. 그래서 워치기 됐대유?

태 진 물 돌기 속에서 처녀 원혼을 잠재운 총각 무당이 꽃뱀이 돼서 나오면 벼랑에 있는 처녀 무당이 치마폭에 그 꽃뱀을 싸들고 마을로 돌아가지요. 그때 두런두런 이야기 소리가 들리는데, 그 소릴 들으면 해를 입는다고 모두 귀를 막고 잠을 청하지요.

사 공 저 벼랑에 꽃뱀이 있긴 있어유. 상앗대를 맹글라구 물푸레낭구를 꺾으러 올라갔는디 자귀낭구 빨간 꽃 아래에 웬 꽃또아리가 있잖겠어유. 이상헌 생각이 들어서 가보니께 그 또아리가 갑자기 쉬 소리를 내믄서…

혜 숙 (놀라) 어머나!

사 공 (멈칫했다가) …스르르 풀리더니 풀숲으로 들어가 버리겠지유. 어찌나 잽싼지 눈깜짝헐 새에 없어지데유. 또아리일 땐 한 개였는디 꽃뱀은

두 마리였구먼유. 쌍붙었든 거지유.

혜 숙 난 무섭고… 배고프고… 기진맥진이야. 오늘 종일 굶었단 말이야. 어제 저녁부터 굶었어. 결혼식 땜에 설레느라고 잠도 꼬박 설쳤는 데… 어쩌느냔 말야?

사 공 워쩌긴 워쩌유. 즈이 집으로 가시지유. 움막 같은 집이지만 꽁보리 밥에 풋고추는 있으니께유.

(혜숙이 침을 꿀꺽 삼키며 일어선다. 태진은 꼼짝 않는다.)

사 공 내려와서 배에 올라유. 아부지는 시상서 젤루 중요헌 일이 사람 대 접허는 거라구 늘 말씀하시니께 말헐 것두 읎구, 눈타리 어무니두 반가워 헐 거유.

혜 숙 눈타리가 누군데요?

사 공 머슴애 이름이유. 쬐그만 게 어찌나 말라깽인지 눈만 벙하게 튀어나 와서 송사리두 못 되구 눈타리구먼유.

혜 숙 호호호… (급히 멎는다)

사 공 빨랑 내려 오세유. 아부지 땜이 안방은 못 디리구유, 웃방서 주무시 믄 되겠네유. 즈이는 부엌이나 마당서 자두 돼유.

(사공이 고리에서 뒷버리를 풀어 배 띄울 준비를 갖춘다. 혜숙은 몇 걸음 다가가 고, 태진은 생각에 잠긴다.)

태 진 합강 위쪽으로 오봉산 다섯 봉우리가 할아버지 손가락 다섯 마디처 럼 울멍줄멍 불거져 있어요.

사 공 (손등을 엎어 지형과 비교하며) 맞는디유. 저쪽으루 다섯 봉우리가 손등 손매디처럼 불거져 있구, 봉우리에서 부채살 같기두 허구 밭고랑 같

기두 허게 골짜기 허구 마루턱이 뻗었으니께유. 어두워두 하늘 허구 산은 구별이 되니께 보세유. 저기 가마푸르레헌 하늘 밑으루 하나, 둘, 셋, 넷, 다섯 봉우리가 검게 뵈지유. 다섯 봉우리서 둥성이가 죽 내려오는디 지금은 어두워서 밋밋허게 하나루 뵈지만 해참에 보믄 어떤 건 황소 등처럼 우람허구, 어떤 건 암소 등처럼 맹근허구, 어떤 건 검둥이나 누렁이 등처럼 매끄럽구, 어떤 건 돼지 등처럼 편편허구, 어떤 건 꽹이 등처럼 날씬게 생겼어유. 이 강둑하구 마주 붙은 저쪽이…. (하다가) 아니, 저게 뭔 불빛이랴?

혜 숙 (확인하고) 불이 움직이는데요.

태 진 (역시 확인하고) 이리 오고 있어요.

사 공 그렇지유. 오고 있지유.

(혜숙이 다시 두려움을 느끼며 태진에게 가까이 붙는다.)

사 공 예는 나쁜 사람 읎는디유. 여수나 늑대 같은 짐승이믄 몰라두유.

혜 숙 (역시 흠칫하며) 예?

사 공 무서울 거 읎어유. 짐승이 아니니께유.

혜 숙 짐승일지도 모르잖아요.

사 공 야? 짐승이 워치기 불을 들구 댕긴대유? (불이 가까워진듯) 거기 누구래유? (대답이 없다) 거기 누구래유? (역시 대답이 없다. 크게) 거기 누구냐니께유?

외딴네 (소리만) 지유. 외딴네유.

사 공 외딴네 아줌니유.

외딴네 (소리만) 아저씨세유?

사 공 아니유. 지유.

외딴네 (들어온다) 눈타리 아부지구먼.

사 공	야. 아부지는 낭구보러 산에 가셨시유.
외딴네	손님이신감?
사 공	야. 뭔 일이래유, 밤 늦게?
외딴네	우리 외딴이 말여.
사 공	야.
외딴네	오늘 밤으로 몸 풀 것어.
사 공	발써 그렇게 됐구먼유.
외딴네	쬐금 빠르긴 헌디… 이게 낮참에 벼랑에 간 게여.
사 공	거긴 왜 갔대유?
외딴네	에미 구박이 심헌께 물에 빠져 뒤질라구 간 겐디… 물돌기에 뛰어들기 전에 또 꽃뱀을 본 게여.
사 공	인전 꽃뱀이 읎는디유. 외딴이가 임신혔다는 야기가 퍼진 뒤루 마을 청년들이 몽둥이를 들구 올라가서 쳐죽였잖유.
외딴네	앰헌 꽃뱀만 죽인 것여. 지집애는 그대룬디 말여.
사 공	꽃뱀을 만나서 워치기 됐대유.
외딴네	또 기절혔지.
사 공	야?
외딴네	지가 까무라치지 않구 벨수 있었어? (사이) 깨어나 보니께 해걸음인디 춥고 무섬증이 들어 집으루 왔다는만. 그때부터 깜박깜박 자지러지잖었어.
사 공	해산헐 준비는 혔남유?
외딴네	(엉뚱하게) 사람은 이승빚이 한량읎이 많은가벼.

(태진, 혜숙, 사공이 그녀를 바라본다. 풀벌레 소리가 들리면서 무대가 서서히 어두워진다.)

4장

(물소리, 새소리가 들리면서 무대가 밝는다. 태진, 혜숙, 외딴네, 사공이 거룻배를 타고 강을 건너가고 있다. 사공은 고물에서 능숙한 솜씨로 서서히 노를 젓고, 태진은 이물에서 상앗대를 들고 앉았고, 외딴네와 혜숙은 가운데에 마주 앉았는데, 외딴네가 호기심을 갖고 굳어 있는 혜숙을 이모저모 뜯어보고 있다. 물소리, 풀벌레 소리, 산새와 물새 소리가 뚜렷하게도 들리기도 하고 엷게도 들리기도 하면서 배음으로 흐른다.)

외딴네 (호롱불로 혜숙의 얼굴에서 발끝까지 비춰간다) 꽃이구먼! 봄철 음지골 뒷산에 소롯이 피어 오르는 동백꽃 봉오리구, 초여름 양지골 뒷산 싸리재에 활짝 핀 싸리꽃여.

사 공 야.

외딴네 선녀가 내려오믄 이렇겠지! 하얀 물샌가 하믄 비비새, 휘파람새구… 시상에 이렇게 이쁜 신부가 워디서 왔댜… 꿈이구먼.

사 공 야.

외딴네 손이 어쩌믄 이렇게도 곱댜! 고사리가 아니구 옥양목이여. 허리는 또! 잘룩헌 게 저기 젤루 이쁘게 뻗은 모래내 허리구먼!

사 공 야.

외딴네 이 다리허구… 발 좀 봐! 이게 발이여 백옥이여. (하다가) 아니, 시상에 이 이쁜 발이 상했구먼… 쯔쯔, 이대루 두믄 안되겠구먼. (호롱불을 주며) 이것 좀 들구 있어유. (넘겨주고 머릿수건을 벗어 강물에 휠휠 적셔서 발을 닦아준다)

혜 숙 아니에요, 괜찮아요. 아주머니… 괜찮아요.

외딴네 이렇게 곱게 길렀는디 친정 엄니가 아시믄 맴이 울매나 아프시겄어,

쯔쯔. (외딴네는 혜숙이가 만류해도 지지않고 차근차근 발을 깨끗하게 닦아준다) 시상에 이렇게 보드라울까, 꼭 갓난애기 살결이여. 신랑은 복 많구 신부는 사랑 엄청나게 받겄어유. (넋나간 듯 바라보며) 시상에 얼마나 귀엽겄수⋯

혜 숙 아주머니 고마워요.

외딴네 인 줘유. 팔이 아프겄어유. (등불을 받아든다) 내는 굿은나 좋으나 사모 관대 차려입은 멧부엉이 앞서 족두리 원삼 차려입구, 니 번 절허구 두 번 절 받었지만⋯ 멧부엉이가 황천길 가구⋯ 넋을 놓다보니께 딸 하나 있는 것을 족두리 원삼 못 입혀 봤다우.

사 공 그 아저씨는 지난 그러께 홍수 때 학교 갔다 오는 아이들 댓이 저 강어구 다리목서 떠내려가는 걸 구해 내놓구는 못 나왔구면유.

(태진과 혜숙에게 그 말이 아프게 전달되는데, 시선을 마주칠 뿐 아무 말도 못한다.)

외딴네 내두 우리 외딴이를 이렇게 곱디고운 면사포 씌워갖구 저 양반처럼 말끔하게 신사복 입은 사위를 맞는게 소원이었는디⋯ 그년이 화냥질을 해갖구는⋯

사 공 아줌마두 참⋯ 외딴이가 울매나 참 했는디유. (사이) 나이는 꼭꼭 채우구두 넘는디다가 엄니는 붙잡아쌓구 노고지리 소리허구 아지랑이 빛은 삽짝을 넘어와 갖구 불러대구, 양지바른 저 벼랑서 진달래허구 철쭉이 쎄게 불을 붙이니께 바람쐬러 나갔다가 그만 엄붙은 꽃뱀을 봐 버린 것인디유.

외딴네 쌍붙으믄 아무 놈허구 붙어?

사 공 기절혓다니께 지두 모르는 새에 그런 거지유.

외딴네 그놈이 넌지나 말을 혀야 헐 게 아닌가벼.

사 공 말못할 사정이 있는갑지유.

외딴네 허니께 내 속이 더… (가슴을 치려다가 참고) 아녀… 그만둬야지… 시상
에 나올 때 그런 거 따질라구 나온거 아니구, 시상 살아가는디 좋은
걸 보믄서 궂은 걸 탓허믄 안되는 것이구먼.

사 공 아주머니는 그 맴이 좋아요.

외딴네 눈타리 할라부지헌터 배운 것여. (사이) 산에 가문 낭구 앞서, 강에
가믄 물 앞서 욕심 누르구, 미움 누르믄서 면벽허는 것을 배운 것여.

사 공 헌디, 이분들이 찾는 디를 알구 기세유?

외딴네 글씨, 밤은 그만두구 낮에두 뱀이 황토길로 나댕기는 걸 못 봤으니
께 워딘지 잘 모르겠구먼.

태 진 비알밭엔 수박, 참외, 녹두, 강낭콩, 청도라지가 햇볕에 영글고 있었
어요.

외딴네 개구리참외가 그중 컸지. 빨강 팥, 검정콩이 땡볕에 툭툭 튀구…

태 진 연보라 감자꽃, 하얀 배추 무 장다리꽃도 함빡 피구요.

혜 숙 (귀를 기울이며) 뻐꾸기가 울고 있어요.

(뻐꾸기 소리가 들려온다. 모두 잠시 귀를 기울인다.)

태 진 산골 아이들이 무명옷 검정 고무신에 망태기 메고, 찔레 순 아카시
아 꽃 따 한입 넣고 굴렁쇠 굴리며 내뛰기도 했지요.

외딴네 냉이 달래 씀바귀 뜯어다가 산막 토막집서 소꿉놀이두 하구…

태 진 콩 띠기 밀 띠기도 하고 콩새를 쫓아 산을 넘기도 했어요.

외딴네 땀을 뻘뻘 흘리믄서두, 얼굴서 명울젖가슴꺼정 숯검정으루 태우믄
서두 때없이 좋기만 했지…

태 진 오봉산 다섯 뫼 부리에 보라 빛 뜨거운 아지랑이가 피어오르면 황토
길 빨간 흙은 대장간 풀무질 불 쇠만큼 뜨겁게 탔지요.

외딴네 불볕에 밀이 익구, 보리가 익구, 베가 익는 건디…

사 공　(삿대를 놓고 끼어든다) 지금은 워디 가두 그런 디 같구, 워디 가두 그런 디가 읎는디유.

외딴네　오뉴월 된마파람이 소나기를 몰구 가믄 지집애들이 감꽃목걸이 만들어 목에 걸구, 대추꽃대궁부로치 만들어 저고리에 꽂구 시잡간 언니 부러워 얼굴을 홍시만큼 붉히곤 했구먼…

태 진　싸리울바자마다 무성한 호박덩굴, 등황색 호박꽃이 활짝활짝 피구요.

외딴네　꿀벌이 놀다 가믄 꽃다지 애호박이 잎 그늘에 숨어 들구…

태 진　조반석죽 가난해도 아귀다툼 싸움질 않고, 꽃자리 넓어 안팎 마당에 환한 햇빛이 고여 드는 마을이지요.

사 공　지금 그런 디가 있남유?

외딴네　(퍼뜩한다. 생각해보고) 읎구먼…

혜 숙　이게 무슨 소리에요?

(모두 귀를 기울인다. 멀리서 솔부엉이 소리가 들린다.)

사 공　귀곡새 소리구먼유.

외딴네　웬일루 귀곡새는 비두 안 오는디 청승맞게 아이구 아이구 울어쌓는담?

사 공　구이곡 구이곡 우는만유.

외딴네　내 귀엔 아이구 아이구 우는디.

혜 숙　귀곡새 소리 말고 바람소리… 아니, 폭포소리가 들려요.

(다시 모두 귀를 기울인다.)

외딴네　(갑작스레) 쎈 물살 소린디?

사　공 (퍼뜩 놀라며) 야, 물 돌기 소리유!

(사공이 삿대로 강바닥을 짚는데, 깊숙이 들어가 버려 넘어질 듯 기우뚱한다.)

외딴네 웬일이랴?

사　공 (급히) 어느새 짚이 들어왔구먼유!

(혜숙, 태진이 겁에 질려 벌떡 일어선다.)

사　공 앉아유! 앉아유!

(혜숙, 태진이 급히 앉는다. 사공은 삿대를 놓고 기어서 급히 고물로 간다. 물살 소리가 점점 가까워진다. 사공이 고물에서 노를 들어 힘껏 젓기 시작한다.)

외딴네 이 일을 어쩌… 어쩌… 저 시커먼 게 벼랑 아녀? 아이구 이 일을 어 쩌…

사　공 (노를 힘껏 젓는다)

외딴네 눈타리 아부지가 우리 땜이 한눈을 팔었구먼… 아이구 이 일을…

사　공 (더욱 힘껏 젓는다)

외딴네 신랑, 눈타리 아부질 부추켜 줘유.

태　진 예. (일어선다)

사　공 움직이지 마세유! 그대루 가만 있어유!

외딴네 이 일을 어쩌… 벼랑이여, 벼랑…

사　공 (태진에게) 혜엄쳐유?

태　진 예, 조금 쳐요!

사　공 (혜숙에게) 상앗댈 쥐어유, 꼭 쥐어유. (혜숙이가 쥔다. 태진에게) 같이 쥐

어유, 이쪽 끝을 쥐어유! (태진이 쥔다) 만일 배가 뒤집혀두 그걸 놓지 마세유, 놓지 마셔유! 배밑으로 들어가믄 안 되유!

함 께 예!

사 공 아줌닌 기어서 이쪽으루 오세유. 기어서 오세유! (외딴네가 가까스로 기어 움직인다. 모두에게) 뒤집히믄 물돌기서 헤엄칠라구 하지 말구 상앗대만 꼭 쥐구 죽은 듯 있어유. 그거 놓치믄 순식간이유.

(혜숙이가 태진을 붙잡는다.)

사 공 신랑헌티 덤비지 말어유!

혜 숙 예… (더 엉긴다)

사 공 신랑헌티 덤비지 말란 말여유!

혜 숙 (역시 더 엉긴다)

사 공 신랑을 놓구 삿대를 잡으라니께유!

혜 숙 (울부짖듯) 예. (더욱 엉겨붙는다)

사 공 놔유! 덤비믄 죄 죽어유! 놔유, 놔유, 신랑을 놔유…

외딴네 벼랑이여…벼랑… (갑자기) 외딴아, 외딴아… 불쌍한 것아…불쌍한 것아…

혜 숙 (태진을 끌어안고) 엄마, 엄마, 엄마… 살려줘요, 살려줘요, 살려줘요…

태 진 혜숙이, 진정해. 진정하라고… 진정하고 정신 차려 혜숙이…

사 공 (자신에 찬 소리로) 진정하세유. 괜찮겄어유.

(외딴네는 기대를 갖고, 태진과 혜숙은 무슨 말인가 싶어 탐색하듯 바라본다.)

사 공 이물이 돌아유.

외딴네 (기대에 차며) 뭣여? (이물 쪽을 본다. 서서히 생기가 나타난다) 더 돌려! 더!

쬐끔만 더! 더!

(외딴네가 계속해서 소리치고 사공은 힘을 다하여 노를 젓는다.)

외딴네 그려어, 그려어, 더, 더, 더… 되았어, 되았어…

(드디어 물살 소리가 멀어지면서 사공이 고물에 털썩 주저앉는다. 모두 기진해서
환호할 기력이 없다. 태진과 혜숙은 멀어져가는 벼랑을, 외딴네는 이물을, 사공은
어두운 허공을 바라볼 뿐 아무도 입을 열지 않는다. 바람소리, 물소리, 갑작스런
거룻배 출현에 놀란 물새 소리만 들릴 뿐이다.)

외딴네 (침묵을 깨고) 사람은 저승빚두 한량없이 많은가벼.
사 공 인전 살았어유. 이대루 떠내려가믄 강둑에 닿을 티구유.
외딴네 외딴이헌티 따뜻허게 해줘야겠어. 이승새 저승새 날갯짓이 죄 흩어
지는 바람인디 지금꺼정 너무 구박만혔어.

(사이, 배젓는 소리만 들린다.)

사 공 아부지헌티 뭔 일이래유?
외딴네 (사이) 지 말대루 엄붙은 꽃뱀만 보구 애길 가졌다믄 말여.
사 공 야.
외딴네 밤중에 뱀 새깽이를 날 게 아닌가벼.
사 공 야?
외딴네 그게 아니믄.
사 공 야.
외딴네 지 속살에 뱀 이빨 자국만 내구 읽어진 사내 말인디.

260

사 공 한 번두 안 왔었지유?

외딴네 울매나 맴이 아프겄어…

사 공 야.

외딴네 무섭고 허한 참에 정신이 빗나가믄 워쪄. 내가 갓시집왔을 때 저 건 넌말에서 그런 일이 있었는디 떡두꺼비 한 마리 낳아 놓구는 신들렸 다구 밤낮으로 뛰다가 죽었구먼. 그 여자가 죽자 이우지 노인네허구 장정들이 모여 곱디고운 봉분하나 만들어 주었지.

태 진 그 무덤을 아세요?

외딴네 지금은 봉분두 떡두꺼비두 워치키 됐나 모르지유. 서른 해는 됐구먼 유.

(잠시 의문의 침묵이 흐른다.)

사 공 아부지는 왜유?

외딴네 예쁜 애기 봉분 하나 맹그러 달랠 참으루 나왔는디, 인전 생각이 바 뀌었구먼.

사 공 어쩌시게유?

외딴네 지집 둘만 있으니께 힘쓰다가 무섬중이 들면 워쪄어.

사 공 지가 가두 되는디유.

외딴네 집서 나올 적엔 다른 생각이었으니께.

사 공 아부지헌티 먼저 가지유. 이 분들두 시장하구 힘들 티구유.

혜 숙 태진씨도 애기 받을 수 있어요. 의사예요.

함 께 (놀랍고 반가워서) 야?

사 공 잘 됐네유.

(사공이 힘을 내어 노를 젓는다. 거룻배가 어둠속으로 미끄러져 나간다.)

5장

(어둠 속에서 노래가 들려온다. 무대가 서서히 밝아지면, 깊은 밤이다. 태진과 혜숙이 연못 둑 풀밭에 서로 떨어져 앉아있다. 태진이 '고향 황토 고갯길'을 부르고, 혜숙은 호수를 바라보고 있다. 태진의 노래가 끝난다.)

혜 숙 (수면을 보면서) 붕어가 물 위로 얼굴을 내밀고 숨을 쉬고 있어. 숨소리가 들려… 어금 버금…어금 버금…

(개구리 울음소리가 들려오기 시작한다.)

혜 숙 개구리가 잠을 깼어. (사이) 우는 거야, 노래하는 거야? (사이) 다들 운다고 하는데 이상해. 개구리는 울기만 하나? 울 때도 있고, 웃을 때도 있고, 노래할 때도 있을 텐데… (사이) 대답해.

태 진 (사이) 듣기 나름이겠지.

혜 숙 지금 어떻게 들려?

태 진 구별이 안 돼. 정신이 혼미해.

혜 숙 뭐라고?

태 진 예식장, 하객, 주례사, 피로연, 신혼여행 그리고 내 장래에 대한 기대가 너무 황홀했어.

혜 숙 난 무슨 얘긴지 모르겠어. (생각해 보고) 그래서 결혼식을 하다 말고 뛰쳐나온 거야?

태 진 소릴 꽥꽥 지르면서 서 있는 것보다 낫잖아.

혜 숙 뭐라고?

태 진 그건 미친 짓이지.

혜 숙 소린 왜 질러?

태 진 (사이) 그건 벽이야. 허구의 벽… 그 벽이 너무 단단했어. 그 입구부터가 너무 단단했어.

혜 숙 통곡의 벽이 아니고 허구의 벽이라고?

태 진 통곡의 벽이 차라리 낫지.

혜 숙 (사이) 어머니와 아버질 이해해 줘. 그분들이 그만한 것을 이룩해 놓았다는 사실은 인정을 해야잖아.

태 진 개구리가 웃어.

혜 숙 (흠칫하며) 저게 웃는 소리야?

태 진 개구리가 우릴 비웃는 거야. 개골개골개골 구려구려구려.

(개구리 소리가 점점 가까워진다.)

혜 숙 (두려운 듯) 가까이 몰려오고 있어. 왜 우릴 비웃지? 왜 몰려오지?

(개구리 소리가 두 사람을 삼켜버릴 듯 몰아쳐 온다.)

혜 숙 (공포를 느끼며) 어떻게 해. 무서워… 저 소리, 저 소리, 아… (귀를 막고 비명을 지른다)

(태진이 다가가서 혜숙을 감싸준다. 사이. 개구리 소리가 낮아진다.)

태 진 개구린 해치지 않아.

혜 숙 (태진의 품에서) 개구리들이 빨리 잠들었으면 좋겠어.

태 진 비가 올 모양이야.

혜 숙 그래 맞아. 저희들 어머니 묘가 냇가 모래밭이라 떠내려 갈까봐서

그러는 거야.

태 진 암컷은 울지 않아.

혜 숙 설마.

태 진 수컷이 자기를 알리려고 소리를 내는 거야.

혜 숙 자기도 그랬어?

태 진 (혜숙을 본다)

혜 숙 여자들에게 자기를 알리려고 울었어?

태 진 (사이, 시선을 피해) 별이 없다.

혜 숙 별? 없어.

태 진 비가 올 모양이야.

혜 숙 비? 이 깜깜한 밤에 허허 벌판에서 비를 맞으면 어떻게 해.

태 진 개구리처럼 울지.

혜 숙 눈타리 네서 머물 걸 그랬나봐. 눈타리 어머니가 방을 내준다고 했는데.

태 진 외딴이네 해산이 더 급했으니까.

혜 숙 지금쯤은 산모도 애기도 깊이 잠들었을 거야.

태 진 그럴 거야.

혜 숙 우리 다시 가서 처마 밑 툇마루에서라도 잘까?

태 진 멀어, 멀리 왔어.

혜 숙 아, 어디서든 푹 자고 싶다. 어머, (손바닥을 펴 확인한다) 정말 비가 와. 어떡하지?

태 진 꽃이 될까.

혜 숙 비가 많이 오겠어.

태 진 꽃은 비를 좋아해.

혜 숙 면사포가 젖는단 말이야.

태 진 별이 될까.

혜 숙	난 몰라. 이건 한 번 젖으면 모양이 없어진단 말이야. 이 투피스 웨딩드레스는 특별히 주문한 거란 말야.
태 진	우산을 가져올게. (일어나서 나간다)
혜 숙	(의아하게 보다가 혼자서) 아, 멋진 출발을 하려고 모든 걸 갖췄는데, 신혼여행부터 이 허허 벌판에서 이슬 맞고 비 맞고… (고개를 허망스레 젓는다)
태 진	(우산살을 갖고 들어온다) 자, 이거 어때.
혜 숙	그건 살이야.
태 진	우산을 만들면 돼.
혜 숙	어떻게.
태 진	씌우지.
혜 숙	씌울 게 없잖아.
태 진	벗어 줘.
혜 숙	뭘?
태 진	스커트.
혜 숙	어머?
태 진	그게 안성마침이야.
혜 숙	난 어떡하라고?
태 진	어때서?
혜 숙	팬티뿐이란 말이야.
태 진	괜찮아.
혜 숙	몰라!
태 진	흠뻑 젖는 것보다 낫지.
혜 숙	부끄럽단 말이야.
태 진	부끄럽긴… 어둠뿐이야.
혜 숙	…

태 진 빗방울이 점점 굵어지고 있어.

혜 숙 …

태 진 어서.

혜 숙 눈감아.

태 진 결국 보게 돼.

혜 숙 그래도.

태 진 그래. 자.

혜 숙 손가락 사이가 떴어.

태 진 자.

혜 숙 돌아서야지.

태 진 결국 보게 된대도.

혜 숙 싫어.

태 진 알았어. 자. (돌아선다)

혜 숙 돌아서면 안 돼.

태 진 알았다니까.

혜 숙 이게 무슨 짓이야!

태 진 됐어?

혜 숙 아직.

태 진 됐어?

혜 숙 아직도.

태 진 얼마쯤?

혜 숙 무릎까지.

태 진 됐어?

혜 숙 아직도.

태 진 얼마나?

혜 숙 발목까지.

태 진	됐어?
혜 숙	아직도.
태 진	얼마나?
혜 숙	몰라! (이미 다 벗었다)
태 진	꾸물거리면 면사포가 다 젖어.
혜 숙	모른다니까!
태 진	됐군!
혜 숙	응.
태 진	줘. (손을 뒤로 내민다)
혜 숙	자.
태 진	고마워.
혜 숙	미워.

(태진이 스커트를 씌워 우산을 만든다. 혜숙이 다리를 감추려고 웨딩드레스의 속 망사를 당기면서 옴츠리는데 오히려 아름다운 모습이 된다.)

태 진	자, 멋진 우산!
혜 숙	정말!
태 진	들어와.
혜 숙	이리와.
태 진	들어와.
혜 숙	난 걸을 수 없단 말이야.
태 진	아쉬운 사람이 오겠지.
혜 숙	아쉽지 않아.
태 진	면사포가 젖어도?
혜 숙	나 몰라! (사이, 할 수 없이 걸어서 우산으로 들어간다) 깍쟁이.

태 진	어때?
혜 숙	몰라.
태 진	아늑하지?
혜 숙	몰라.
태 진	아름답지?
혜 숙	미워.
태 진	(돌린다) 빙그르르, 흰 꽃, 천사의 아름다운 꽃!
혜 숙	예쁘긴 예뻐.
태 진	구름이 흐르고, 은하수가 흐르고, 별이 흐르고, 하늘이 빙그르르 돌고!
혜 숙	우리가 지구를 타고 빙그르르 돌고!

(두 사람의 시선이 마주친다. 서로의 눈이 타는 듯 서로를 부른다. 얼굴이 가까워지고, 상체가 가까워지고, 입술이 가까워진다. 웨딩드레스 하얀 우산이 서서히 내려와 그들의 포옹과 입맞춤을 가려준다. 그들이 수줍어하는 만큼, 아니면 그들의 키스가 진해지는 만큼 하얀 우산이 움직인다. 마치 바람에 조금씩 흔들리듯 그렇게 움직인다. 무대 양쪽에서 신랑 a,b,c와 신부 a,b,c가 쌍을 이루어 웨딩드레스 하얀 우산으로 앞을 가리고 미끄러지듯 스며든다. 우산들이 알맞게 자리를 잡는다. 태진과 혜숙의 우산이 서서히 들리면서 그들의 입맞춤과 포옹이 드러날 듯 풀린다.)

태 진	어린 시절 우리 개구쟁이들은 연잎으로 우산을 만들어 썼어.
혜 숙	어린 시절 나는 두근두근 설레는 가슴으로 결혼 축하파티에서 하얀 꽃 드레스를 입고 왈츠를 추는 꿈을 꾸었어.

(태진과 혜숙은 그들의 추억과 환상에 빠져들고, 신랑 a,b,c와 신부 a,b,c로 짝이

된 세 개의 하얀 우산은 변화되는 조명과 음향 속에서 빙그르르 돌기도 하면서 태진과 혜숙의 대화에 알맞은 역할을 해낸다. 그것은 철저히 계산되어 빈틈없이 정확해야 한다.)

태 진 개구쟁이 열댓 명이 연잎을 쓰고 줄을 지어 비가 쏟아지는 들판을 달리면 꼭 하늘을 나는 기러기 떼야. 그렇지만 우린 오리 떼이길 바랐어. 물에서 한가롭게 놀다가 비가 쏟아지니까 겁먹은 눈망울을 굴리며 뒤뚝뒤뚝 잰걸음으로 제집을 향해 달려가는 오리 떼.

혜 숙 맑고 경쾌한 선율에 맞춰 청순하고 품위 있고 우아하게 춤을 추는 거야.

태 진 나는 사뭇 꼬리였어. 뒤뚝뒤뚝 흔들어야 하는데 다른 애들은 못했어. 갑자기 날씨가 개이고 햇빛이 쏟아지면 걸음을 멈추고 부신 눈망울을 껌벅이면서 집으로 갈까 망설이는 것도 우리 개구쟁이들이나 오리 떼나 똑같아.

혜 숙 선율이 높아지고, 축하객의 율동이 빨라지고, 밤은 정열로 불타고, 축하무도회는 열정으로 가득차고, 황홀해지고!

(신랑신부 a,b,c가 우산을 굴리며 퇴장한다.)

태 진 우린 늘 새 놀이를 생각해냈어. 누가 새 놀이를 가져오면 죄 함성으로 맞아들이고, 바로 그 재미에 빠져버려. 소나기를 쫓아 뛰는 재미는 보리밥 한두 끼니쯤 거르기 예사야.

(반딧불이 그들의 주위를 맴돈다.)

태 진 반딧불이야.

혜 숙	파드득거려.
태 진	비가 와서 그래.
혜 숙	추운 모양이지?
태 진	날개가 젖었으니까.
혜 숙	길을 잃었나 봐… (하다가) 없어졌어.
태 진	풀숲으로 갔어.
혜 숙	어디?

(그들이 비로소 포옹을 풀고 풀숲을 살핀다.)

태 진	여기 있어.
혜 숙	잡아 줘.
태 진	잡긴?
혜 숙	갖고 싶어.
태 진	그대로 보는 게 좋아. 예쁘잖아.
혜 숙	그래도.
태 진	잡으면 불빛이 꺼져.
혜 숙	아냐. 더 파랗게 빛나. 내가 잡을 테야.

(혜숙이 살금살금 다가간다. 손을 뻗쳐 잡으려는 순간 살짝 옮겨 앉는다. 다시 다가간다. 다시 옮겨 앉는다. 이번에는 반딧불이 날아올라 혜숙의 주위를 돈다. 혜숙이 반딧불을 따라 빙글빙글 돌면서 잡으려는데, 혜숙에게 날아들어 몸 어딘가에 숨는다.)

혜 숙	몰라, 몰라, 난 몰라. 반딧불이 내 몸에 붙었어. 난 몰라.
태 진	핫하하… (한참 웃다가) 가만있어. 움직이면 안 돼.

혜 숙	간지러워. 슬금슬금 기어 다니고 있어.
태 진	어디야?
혜 숙	몰라.
태 진	간지러운 데가 어디냐고.
혜 숙	어딘지 모르겠어.
태 진	가만있어. 가만… 머리엔 없고, 목에도 없고, 가만… 가슴에도 없고, 가만… 등에도 없고… 숲으로 간 모양이야.
혜 숙	아냐, 어딘가 있어.
태 진	그러게 숲에 있을 거야. 에덴의 숲.
혜 숙	어디?
태 진	(손가락으로 가리키며) 에덴의 숲! 핫하하.
혜 숙	몰라, 몰라! (다시) 슬금슬금 간지러워, 간지럽단 말이야…
태 진	가만, 움직이면 깨져.
혜 숙	(움직이지 않는다)
태 진	조금만 벌려.
혜 숙	싫어.
태 진	꺼내야잖아.
혜 숙	부끄럽단 말이야.
태 진	어둠뿐야.
혜 숙	난 몰라… (그러나 양팔을 위로 올린다)
태 진	조금 더… 그래… 에덴엔 늪이 있었어. 조금만 더… 그래… 그래서 아담과 이브가 빠진 거야. 한 번만 더… 그래… 잡았어! (꺼내 들고) 자, 보라고!
혜 숙	어머, 나 줘! (빼앗으려고 한다)
태 진	(피하며) 예쁘지.
혜 숙	예뻐. 나 줘.

태 진	욕심은 해로와.
혜 숙	내 거란 말이야.
태 진	어두운 벌판에 빛은 이것 하나뿐이야.

(태진이 혜숙에게 쫓기다가 반딧불을 놓아 준다.)

혜 숙	나 달라니까!
태 진	멀리는 안가.
혜 숙	미워! 쉿… 저기 앉았어.

(혜숙이가 살금살금 다가가서 잡으려는데 날아간다.)

혜 숙	심술쟁이!
태 진	욕심쟁이!
혜 숙	쉿… 앉았어. 이번엔 꼭 잡고 말 테야.

(혜숙이 조심조심 다가간다. 태진도 이번엔 주의 깊게 바라본다. 그러나 결정적인 순간에 반딧불이 날아간다. 혜숙이 멈칫 서며 서운해 하는 순간 반딧불이 다시 앉는지 숨을 죽이고 조심스레 한 걸음 다가간다. 무대가 서서히 어두워진다.)

6장

(아직 밤이다. 신랑 a,b,c와 신부 a,b,c가 둑길을 사이에 두고 좌우에서 각각 한 개씩 여섯 개의 스포트라이트를 받으면서 격렬하게 대치하고 있다. 신부 a,b,c는 하얀 웨딩드레스 우산을 들고 있는데, 그녀들이 말을 할 때는 우산을 쓰고 신랑들이 말을 할 때는 듣지 않겠다는 듯 우산을 앞으로 내려 말소리를 막는다. 태진과 혜숙은 철길 풀밭에서 우산을 쓰고 기대앉아 잠에 빠지고 있다. 그들이 꾸벅거릴 때마다 우산이 흔들린다. 그들이 꿈을 꾸는 것이다.)

신부 a b c 무엇을 돌아보죠?

신랑 a b c 탄생이오.

신부 a b c 무엇을 회상하죠?

신랑 a b c 성장이오.

신부 a b c 무엇을 예견하죠?

신랑 a b c 죽음이오.

신부 a 우린 지금 무엇을 찾죠?

신랑 a 무덤을 찾고 있소.

신부 b 누구의 무덤이죠?

신랑 b 모르는 자의 무덤이오.

신부 c 모르는 자의 무덤을 왜 찾죠?

신랑 c 내가 성장하는 동안 줄곧 그 생각을 해왔기 때문이오.

신부 a 무덤은 죽음이에요.

신랑 a 죽음은 우리가 걷는 마지막 길이오.

신부 b 그것을 왜 서둘러 찾죠?

신랑 b 그곳엔 빛이 있소.

신부 c	무덤은 어둠뿐 빛이 없어요.
신랑 c	빛은 어둠의 시작이고 어둠은 빛의 시작이오.
신부 a	어둠의 세계를 배회하는 건 혼돈이고 사멸이에요.
신랑 a	어둠의 세계와 빛의 세계는 반대개념이 아니오.
신부 b	그건 허무와 무상을 앞세운 삶의 도피이고 포기예요.
신랑 b	그건 삶의 믿음이며 완성이오.
신부 c	무덤은 주검과 비극을 보관하는 상자에 지나지 않아요.
신랑 c	그 상자 속엔 명상이 있고 이해와 극복이 있소.
신부 a b c	무덤은 지옥의 땅, 불귀의 땅, 파멸의 땅이에요!

(여섯 개의 라이트가 나가면서 신부 a,b,c와 신랑 a,b,c는 모두 사라지고, 태진과 혜숙이 동시에 악몽에서 벗어나는 잠꼬대를 해대며 눈을 뜬다. 그 틈에 우산이 넘어져 구른다. 그들은 쓰러진 우산을 그대로 둔채 잘못을 감추기라도 하려는 두려운 표정으로 서로의 얼굴을 바라본다. 그러다가 동시에 고개를 돌려 개운치 않는 시선으로 앞을 본다.)

태 진	(침묵을 깨고) 꿈을 꾸었어.
혜 숙	나도.
태 진	너무 격렬한 꿈이었어.
혜 숙	어느 것이 내 진심인지 모르겠어.

(사이, 다시 침묵이 흐르고 빗소리가 커진다.)

혜 숙	잠이 쏟아지는데 악몽 때문에 잘 수가 없어.
태 진	땅이 젖어서 그래. (일어서며) 위로 올라가.
혜 숙	철길에서 잠들면 위험해.

태 진	이 시간엔 기차가 없어.

(그들이 철길로 올라가서 자리를 잡고 서로 어깨를 기대고 앉는다.)

혜 숙	(사이, 태진을 물끄러미 보다가 생각난 듯) 에덴동산이 정말 있었을까?
태 진	우린 아담과 이브가 아니잖아.
혜 숙	왜 아냐. 우린 아담과 이브야.
태 진	선악과도 없어.
혜 숙	선악과가 꼭 사과뿐인가? 우린, 지금, 둘이, 다, 선악과를 갖고 있어.
태 진	(뜻을 몰라) 아무 것도 없어. 여긴 뱀도 없겠어.
혜 숙	(화가 나서 억지를 쓴다) 맞아! 뱀이 불쑥 나오겠어.
태 진	꾐에 빠지지 않으면 돼.
혜 숙	(어이가 없어) 뭐라고?
태 진	솔깃하면 따먹어.
혜 숙	(무서움을 느끼며) 뱀이 나와서 물면⋯
태 진	에덴동산엔 독사가 없어.
혜 숙	누가 에덴동산 말이야? 지금 말이야, 지금!
태 진	지금? (눈을 크게 뜨고 몸을 움츠린다)
혜 숙	왜 그래? 무섭단 말이야. 무서워 죽겠는데 자기까지 무서워하면 어떻게 해⋯
태 진	(안으며) 피곤하지?
혜 숙	아니.
태 진	한숨 더 잤으면 좋겠어.
혜 숙	얘기해.
태 진	무슨 얘길 하지?

혜 숙 에덴 얘길 했잖아.

태 진 그건 곤란해.

혜 숙 왜?

태 진 미래를 정해놓고 점친다는 건 헛된 일이야.

혜 숙 그건 과거의 얘기야.

태 진 미래야.

혜 숙 창세기야.

태 진 창세기는 역사의 기록이 아냐. 신화야. 죄의 근원, 낙원의 추방에 대한 신화일 뿐이야.

혜 숙 그게 왜 미래야?

태 진 신화는 언제든 신화야. 오늘, 내일, 수 천 수만 수 억 년 후에도 신화야. 그때의 태초는 언제겠어. 태초는 밀려가는 거야. 우리들의 뒤로 밀려가고 있어.

혜 숙 (생각하다가) 억설이야.

태 진 가끔 이런 생각을 해봐. 에덴은 낙원이 아니고 거대한 늪이다.

혜 숙 신이 늪을 줬단 말이야?

태 진 보잘 것 없는. 그걸 낙원으로 만들어야 해.

혜 숙 우리가?

태 진 인류의 가장 순수한 작업이야.

혜 숙 인간은 이미 선악과를 따먹었어.

태 진 뱀은 꾀지 않았어. 선악과는 아직도 많아. 주렁주렁 탐스럽게 달렸어.

혜 숙 갑자기 사과가 먹고 싶어.

태 진 선악과는 과일이 아냐.

혜 숙 과일이야.

태 진 선악과도 뱀도 우리 내부에 있어.

혜 숙 난 뱀이 아냐. 이브야.

태 진 난 아담이 아니고 뱀이야.

혜 숙 무섭다니까! (주먹으로 태진을 때린다)

태 진 (혜숙의 손을 잡는다. 서로 빨아들일 듯 응시한다. 속삭인다) 선악과는 선택이
야. (혜숙을 끌어들이며) 사랑하고, 일하고, 살아가는 모든 일에 공평한
생각을 갖는다면 늦은 낙원이 되는 거야.

(우산이 조금씩 흔들린다. 뒤에 세 개의 우산이 서서히 나타난다. 그 우산들이 하
얗게 빛난다. 태진과 혜숙의 우산이 벗겨진다.)

혜 숙 (하늘을 보고) 저기!

태 진 별이야. 비가 멎었어!

(그들이 우산을 옆으로 치운다.)

혜 숙 밤하늘이 아름다워!

태 진 맑게 씻겨서 그래.

혜 숙 별은 하나야.

태 진 옆에 또 있어.

혜 숙 한 송이, 두 송이, 세 송이… 꽃떨기!

태 진 서서히 피고 있어.

혜 숙 꽃과 별이 되고 싶어.

태 진 욕심쟁이.

혜 숙 그럼 꽃이 될 테야.

태 진 나는 별이 되고.

혜 숙 (파고들며) 아, 자고 싶어. 깊이깊이 자고 싶어.

태 진　(팔에 힘을 주며) 우리 창세기가 시작되는 거야.

(태진이 혜숙을 서서히 애무해 내려간다. 서서히 어둠이 덮어온다. 극히 서서히 오는 어둠이어서 잠들 때 스러지는 의식처럼 드러나지 않는다. 그 어둠은 빛이 없어지는 게 아니고 서서히 좁혀져서 한줄기의 빛이 된다. 신랑·신부 a,b,c의 웨딩드레스 우산이 숨을 쉬듯 서서히 상하로 움직인다. 두 사람의 호흡과 심장의 고동이다. 태진의 손이 여자의 가슴을 지나 허리에 왔을 때 멀리서 기적이 울린다.)

태 진　기차가 오고 있어.
혜 숙　(아쉬워서) 하필 지금… 이렇게 좋은데…
태 진　아직은 멀어.
혜 숙　이대로 있어.
태 진　그래.
혜 숙　우린 어느 선이야?
태 진　글쎄.
혜 숙　기차는 어느 선이야?
태 진　글쎄.
혜 숙　선이 다르면 좋겠어.
태 진　그러길 바라.
혜 숙　피하고 싶지 않아.
태 진　나도.
혜 숙　지금 이 행복을 잃고 싶지 않아.
태 진　이대로 있어.
혜 숙　영원히.
태 진　영원히.

(별빛이 혜숙의 하체에서 나비처럼 팔락이는데, 기관차의 불빛과 기적이 요란스레 소용돌이를 일으킨다. 그들은 꼼짝 않는다. 드디어 기관차가 어둠을 가르며 달려 들어온다. 바람이 몰아치고 그들의 옷자락이 찢길 듯 펄럭이고, 우산이 저만큼 굴러간다. 기차가 멀어지고, 흩어졌던 별빛이 다시 뚜렷해지면 태진과 혜숙이 서로 안고 포근히 깊은 잠에 빠져 있다.)

7장

(아직 어둠이 벗겨지지 않은 속에서 태진이 아이들과 함께 달팽이를 부르는 가락
이 들려온다.)

태 진 (소리만) 달팽이야, 달팽이야/ 네 집에 불났다/ 쇠스랑 가지고 나와라
/ 두레박 가지고 나와라/ 둘레둘레 보아라.

(무대가 밝아진다. 혜숙은 철로에서 우산을 받고 아직 잠들어 있고, 태진은 둑길
에서 달팽이를 보면서 노래를 부르고 있다. 혜숙이 눈을 뜬다. 그녀는 몸을 움츠
리면서 태진의 행동에 서서히 호기심을 갖는다. 결국 서서히 다가간다.)

함 께 달팽이야, 달팽이야/ 네 집에 불났다/ 쇠스랑 가지고 나와라/ 두레
박 가지고 나와라/ 둘레둘레 보아라.

혜 숙 호호호, 생김도 묘해. (건드려본다) 쏙 들어갔어.

태 진 주변이 마음에 들지 않으면 아예 껍질 입구에 막을 쳐 버려.

혜 숙 나도 이 달팽이처럼 껍질이 있으면 좋겠다. 그 속에 들어가서 편안
하게 쉬게.

태 진 쉬는 게 아냐. 끈기 있게 기다리는 거야. 해가 지고 이슬이 내릴 때
를 기다리는 거야.

혜 숙 (생각난 듯) 어디 갔지?

태 진 여기 있잖아.

혜 숙 달팽이 말고 태양 말이야.

태 진 아직 밤이야.

혜 숙 불곰은 어디 있어.

태 진	애기처럼 새근새근 잘도 자더니 그새 또 꿈을 꾸었군.
혜 숙	불곰이 이글거리는 태양을 삼키더니 하늘을 덮어버렸어. 내가 그 불곰에게 안겨 다리를 건넜어.
태 진	내가 안고 있었어.
혜 숙	다리를 건너는 동안 내가 곰으로 변했어. 벌판이 광활하게 펼쳐있는데, 그 끝에 거대한 산이 우뚝 솟아있고, 그 위로 이글거리는 태양이 불덩이처럼 타오르더니 내게로 달려왔어.
태 진	핫하하. 태몽이다….
혜 숙	태몽?
태 진	응.
혜 숙	우리가…
태 진	간밤에..
혜 숙	설마…
태 진	핫하하.
혜 숙	더 신기한 건 그 불덩이로 타오르는 태양이 내가 오랫동안 찾아 헤맨 자기였어.
태 진	내가 곰이 되고 태양이 되고… 핫하하.
혜 숙	내 몸에서 그 태양이 활활 타는데 어찌나 뜨겁던지.
태 진	내 어머니는 잉태하여 나를 낳으셨어.
혜 숙	기쁨이 샘솟고 행복이 찾아왔어. 물과 공기가 샘 줄기로 신선하게, 빛살로 밝게 다가왔어. 아, 그 맑고 밝고 깨끗함이여!

(혜숙은 상쾌한 기분으로 산책하듯 성큼성큼 주변을 걷는다. 태진은 새벽이 서서히 다가오는 것을 보면서 우산에서 웨딩드레스를 벗기기 시작한다. 신랑 a,b,c, 신부 a,b,c들이 나타나 태진과 혜숙이 하는 대로 따라한다.)

혜 숙	자기 이것 봐! 달팽이가 나왔어. 둘레둘레 불을 끄면서 걷고 있어.
태 진	걷는 게 아니고 기는 거야.
혜 숙	그래. 발을 파도치듯 오므렸다 폈다 하면서 기고 있어. 물을 흘려 길을 적시면서 기는데…
태 진	그게 마르면 하얀 자국이 돼. 일생의 자국.
혜 숙	신기해!
태 진	세계에서 제일 느린 게 뭔지 알아?
혜 숙	거북이 걸음이지 뭐.
태 진	거북이 보다 백배나 느린 게 바로 그 달팽이야.
혜 숙	오, 이런…
태 진	시속 4 미터.
혜 숙	4 미터?
태 진	한 시간 내내 쉬지 않고 기어야 4 미터니까 하룻밤에 얼마나 가겠어.
혜 숙	(생각해보다가) 이 느린 걸음으로 어딜 가는 걸까?
태 진	글쎄.
혜 숙	어딘지 알면 옮겨 줄 텐데.
태 진	(웨딩드레스를 주며) 창조자가 우릴 보면 그렇게 생각하겠지.
혜 숙	(새로운 기분이 되어) 나 이제 다릴 건널 수 있어.
태 진	정말?
혜 숙	다리 건너에서 자기가 날 기다리고 있었어.
태 진	강을 건너도 거긴 아무 것도 없어. 멀고 먼 기찻길이 있을 뿐이야.
혜 숙	괜찮아. 얼마든지 걸을 수 있어.

(혜숙이 준비를 갖춘다. 태진이 꽃을 찾아 혜숙에게 준다. 혜숙이 꽃을 받아 향기를 맡는다.)

혜 숙	아, 이 향기… 밤비는 꽃에 좋은가봐. 어제 예식장에서 보다 더 싱싱해. 향기도 더 짙어졌어! 강물이 안개 속에서 빛나고 있어. 무슨 소리가 들려.
태 진	휘파람새야. 휘파람새가 강 건너 저 산에서 잠을 깬 거야.
혜 숙	휘파람새 소리가 햇살처럼 고와! 반딧불은 어디 갔을까.
태 진	별을 따라 멀리 자러 갔어.
혜 숙	아, 저 아침 해.
태 진	얼마나 풋풋해.
혜 숙	자기 얼굴 같아.
태 진	자기 얼굴이야.
혜 숙	우리들의 얼굴…
태 진	떠나야지.
혜 숙	그래.
태 진	오늘 아침 아무도 밟지 않은 길을 밟고…
혜 숙	오늘 아침 아무도 밟지 않은 길을 밟고…

(그들은 손을 잡고 걷는다.)

혜 숙	오, 이슬방울 좀 봐!
태 진	개구리 오줌처럼 큰 방울졌군!
혜 숙	자기 우주 같아.
태 진	자기 우주야.
혜 숙	우리들의 우주… 오, 이슬에 아침빛이 쏟아지고 있어!
태 진	아름다워.
혜 숙	어둠이 너무 길었어.
태 진	어둠은 거쳤어.

혜 숙	(철교 입구에서) 얼마나 가면 될까?
태 진	멀고멀어.
혜 숙	가.
태 진	(등을 대주고) 업혀.
혜 숙	괜찮아.
태 진	업히라니까.
혜 숙	혼자 갈 수 있어.

(혜숙이 콧노래를 부르며 다리를 깡충깡충 건넌다. 태진이 그 뒤를 따라 다리를
건넌다. 그러나 태진이 걸음을 멎고 뒷길을 돌아본다. 그 얼굴에 아직 우수의 그
늘이 구름 깃만큼 남아 있다. 휘파람새 소리가 점점 가까워진다.)

혜 숙	빨리 와!

(태진이 돌아서서 걷기 시작한다. 멀리서 기관차의 기적소리가 들려온다. 스며든
음악이 높아지면서 무대가 서서히 어두워진다. 막이 내려온다.)

– 막 –

작품 이해 · 휘파람새
장성희 (극작가 · 연극평론가)

공간의 제한 : 연극에서 로드무비는 가능한가?

 희곡은 어떤 글쓰기 장르보다도 공간에 대한 제한 규정이 특히 엄격하다. 어쩌면 연극 자체가 물리적으로 제한된 공간 안에서 무한한 상상력의 놀이를 펼쳐보라고 주문을 건 예술일지도 모른다. 이는 연극의 역사와 전통 속에서 엄밀히 지켜온 놀이 규칙으로, 세트 전환이 불가능한 단막극 작법에 철저히 반영되어 있지만 여러 개의 막, 수십 개의 장면으로 구성된 장막극조차도 공간 수는 한정지어 있고 장면을 고도로 집중해 선택하고 있음을 알 수 있다.
 윤조병의 「휘파람새」는 공간의 제한이라는 연극의 첫 번째 제약을 극적 상상으로 극복, 확장해 간 작품이다. 극장 안에서는 불가능해 보이는 로드무비 형식의 과감한 시도라 할까?
 이 희곡이 이야기 진행과 공간 이동 방식을 서술, 열거에 의존하지 않고 어떻게 극적으로 흥미롭게 해결하고 있는지를 따라가 보기로 하자.

장면을 선택하고 사건 진행을 과감히 압축한다.

 「휘파람새」는 총 일곱 개의 장면으로 구성되어있다. 이 장면 구성방식은 연속적인 막 구성 방식에 비해서 액션의 집중력은 흩어지지만 '극의 사실성'과 '행동의 지속성'에 대한 속박으로부터 벗어날 수 있는 장

점이 있다.

작가는 자신이 전달하고자하는 주제에 집중해 장면을 선택하고 배치한다. 시간은 여름날 오후부터 다음날 새벽까지 순차적으로 흐른다.

희곡의 도입부는 다음과 같다. 의례적인 결혼식 진행에 염증을 느끼고 달아난 신혼부부는 신랑의 고향마을 어귀에 도착한다. 이들 남녀는 왜 이러한 돌발적인 선택을 했는가? 그리고 이러한 극 행동은 어디로 귀결될 것인가?

우선 이 연극이 막을 올리는 시점을 눈여겨보자. 태진과 혜숙 두 남녀가 어떻게 만났는지, 연애는 몇 년 했는지, 결혼식장은 어떤 분위기였는지, 하객은 얼마나 왔는지 등등 떠나오기 전의 풍경과 상황은 과감히 생략되어 있다.

오직 신랑 태진의 목표, 고향마을을 찾아가고자 하는 단일한 액션이 극구성의 논리를 지배한다. 이들의 여로는 단순한 회고적 선택이 아니라 문명에 피로해진 생명력을 회복하기 위함이며, 그저 어린 시절로 퇴행하는 것이 아니라 진정한 성숙을 얻기 위한 길이다. 이러한 주제의식이 개막시점을 과감하게 '이미 떠나와 고향 어귀에 서있는' 등장인물들로 선택하게 한 것이다.

캐릭터와 장면의 구성 방법 : 콘트라스트

극은 어디서 발생하는가, 흔히 '갈등' 또는 '충돌'이 극을 발생시키는 동력으로 정의된다. 그러면 이 갈등과 충돌을 일으키는 상황과 인물을 어떻게 창조할 수 있는가? 「휘파람새」를 보자면 '대비(contrast)'의 전략이 유효함을 알 수 있다.

새 출발에 앞서 보다 의미 있는 통과의례를 꿈꾸는 신혼부부가 삶의 시원 곧 어린 시절의 원형체험을 따라가는 줄거리 속에서 갈등을 유발

하는 요소는 무엇보다도 두 등장인물의 대조적인 성격이다. 태진이 이상주의적이고 탈도시, 문명비판형이라면 혜숙은 현실적이며 친도시, 문명예찬형을 대표한다고 할 수 있다. 이 극명한 입장 차이에서 극적 갈등은 매번 발생한다.

이 대비효과는 인물의 성격뿐만 아니라 극언어의 비언어적 요소의 구성에도 충분히 계획되어 있다. 도입부에서 나타나는 햇빛과 그늘의 대비, 결혼식과 장례식의 대비 곧 결혼예복을 입은 청춘남녀와 상여꾼의 만가를 한 장면 안에 함께 세운 것은 이 청각적 시각적 이미지의 대비를 의도한 것이다. 이것은 단순히 무대그림으로만 존재하는 것이 아니고 앞으로 진행될 극의 주제를 효과적으로 심화시키고 준비한다. 신화와 현실의 대비, 일상과 시의 대비, 재미와 의미가 대비되고 우주의 영속성이 '풀물방울'처럼 덧없는 인간 존재의 유한성과 대비되는 대주제로 나아가는 것이다. 그리고 궁극 자연과 인간의 대비, 갈등과 조화의 테마로 귀환한다.

변화를 그려라, 극은 변화다.

통상 극은 운명, 성격, 관계, 상황 등의 '변화'를 다룬다. 『시학』에서 극 구성을 얽힘과 풀림의 과정으로 정의하는 것도 이 변화에 주목하기 때문이다. 비록 제시된 상황이 극 말미에도 해결되지 못하고 아무런 변화도 없이 고착상태에 빠져있더라도 분명 사건이 일어나기 전과는 다른 상태인 것이다. 인간 조건의 변화 불능성과 출구 없는 상황을 다루는 부조리극이 순환 구조를 취하더라도 결말에 가서는 시작과 다르게 한 가지는 변해 있는 법이다. 사무엘 베케트의 「고도를 기다리며」처럼 나뭇잎 하나가 돋아나는 정도의 변화일지라도 말이다.

「휘파람새」 역시 변화를 담고 있다. 신혼부부가 받아들이는 삶에 대

한 인식의 변화가 그것이다. 도입부에서 태진과 혜숙은 각자의 자리에서 '나의 우주'를 주장하며 갈등을 겪지만 극 마지막에 가면 '우리의 우주'를 공감하는 세계관으로 변해있는 것이다. 인물의 이러한 변화를 향해 작가는 사건을 선별 배치하고, 변하는 과정을 관객이 충분히 믿을 수 있게끔 이야기의 중간을 채워나가는 것이다. 이것이 아리스토텔레스가 거론한 극 구성법 '시작–중간–끝'의 의미다.

늦여름 뜨거운 오후에서 시작해 새벽에 이르는 이 통과 의례적 시간을 다루기 위해 작가는 등장인물들을 나룻배를 태워 '물 돌기'에서 상징적으로 죽음을 경험케 하고, 새 생명의 탄생을 엿보게 하며, 자연의 일부로서 사랑을 나누게 하는 삽화로 이야기의 중간을 채워가는 것이다. 이로써 문명 속에서 미미한 개인에 불과했던 혜숙은 자연의 품 안에서 상징적 단련을 겪고 신화적 존재 '웅녀'로 다시 나게 된다. 신생의 아침 태진과 혜숙은 비로소 삶을 성숙하게 바라볼 수 있는 시선과 자연과의 합일 상태로 질적 변화를 이루게 되고 의미 없음의 세계에서 의미를 찾아내며, 상실한 생명력에서 생명력을 회복하는 것으로 변하는 것이다. 그러나 결말부 한 점의 여운, 태진의 돌아보는 눈매엔 우수가 어리는데 여기에는 인간의 존재조건, 유한성에 대한 자각이 부주제로 남는다.

이상의 극중 인물들의 변화를 이끌어내기 위해 작가는 자연을 빌어와 '세팅(setting)'한다. 들판, 냇가, 기찻길, 황혼, 강물, 황토길, 반딧불이, 여명 등 선별된 장소와 시간은 인물이 사건을 경험하는 배경이 되기도 하면서 등장인물의 삶에 대한 태도와 반응을 끌어내는 중요한 역할을 맡기도 한다.

주인물이 만나는 부인물 또한 작가의 주제의식을 실현하기 위한 도구로 선별 된다. 상여꾼, 사공, 외딴네 등 그들이 마주치는 인물들은 철저히 극의 주제를 울리기 위한 선택과 집중 전략에 근거한 것임을 알

수 있다.

한 편의 희곡은 세 가지 해석의 층위를 가진 텍스트다. 한 가지는 내 삶의 실재(리얼리티)와 만나는 해석이요, 하나는 역사 또는 사회적 맥락에서 해석해볼 수 있는 층위요, 나머지 하나는 신화적이고 영속성을 갖는 해석상의 맥락이다.

윤조병의 「휘파람새」 역시 이 세 가지 해석상의 맥락을 갖고 있다. 물론 이러한 해석 방향을 낳는 것은 결국 작가의 주제의식이다. 그리고 이 주제의식을 직접적으로 노출하거나 이야기 진행방식을 설명적으로 제시하지 않고 흥미롭게, 연극만이 가능한 방식으로 전개하는 작법상의 비결은 연극이라는 장르적 속성에 대한 철저한 이해에서 비롯될 것이다.

곧 극작은 세계에 대한 작가만의 독특한 비전(vision)을 담는 행위이자, 독자나 시청자가 아닌 연극 '관객'의 특수성을 이해하고 그들의 상상력을 자극하는 글쓰기인 것이다.

나가기 — 꼬릿말

　희곡은 세상을 향해 무엇을 해야 하는가? 이 질문은 극작가는 세상을 위해 무엇을 할 수 있는가와 같은 질문이다. 우리는 그 대답을 「천일야화: 아라비안 나이트」의 세혜라자데에게서 얻을 수 있다.

　세혜라자데는 매우 탁월한 이야기꾼이다. 그녀는 이야기로써 자기 자신의 생명을 구하고 또 좋은 희곡으로써 자기 자신도 살아야 했고 다른 사람들도 살렸다. 극작가 역시 그렇다.

　만약 세혜라자데가 형편없는 이야기를 지루하게 늘어놓았다면, 임금은 견디지 못하고 그녀를 죽였을 것이다. 극작가도 마찬가지로 뻔한 내용의 지리멸렬한 작품을 무대 위에 올려놓는다면, 관객은 눈을 감고 잠들거나 극장 밖으로 나가버릴 것이다. 그리고 그것은 극작가의 죽음이나 다름없다.

　그렇다면 극작가는 반드시 좋은 희곡을 써야 하는데 어떻게 해야 좋은 희곡을 쓸 수 있는 것인가? 참으로 어려운 이 문제를 해결하기 위해서는 여러 가지 생각을 넓고, 깊게 하지 않으면 안 된다.

　자연은 무엇인가? 숲은 자연의 하나이면서 숲에는 많은 자연이 들어있다. 아름다운 것이 들어 있고, 신선한 것이 들어 있고, 수천 년 세월을 살아온 것이 들어있는가 하면 간밤에 내린 비를 맞고 지금 이 순간에 싹을 트는 새로운 것이 들어 있다. 나무가 있고, 새가 있고, 짐승이 있고, 벌레와 곤충이 있다. 계곡이 있고, 낙엽이 있고, 골안개가 있고, 물이 있고 소리와 바람

이 있다. 꽃과 나무가 꽉 들어차서 울울창창한 저 깊은 숲에는 여러 색상의 어둠이 있는가 하면 여러 색상의 빛이 쏟아지고 있다. 희곡과 연극도 세상 속에서 이러한 관계를 이루고 있는 것이다.

슬픔이 무엇인가. 왜 사람은 슬퍼해야 하는가. 그것도 슬픔에 잡혀있는 사람은 항상 슬픔에서 벗어나지 못하는가. 이러한 슬픔이 신과의 관계에서 오는가, 인간과의 관계에서 오는가, 자연과의 관계에서 오는가. 슬픔은 풍선이어서 부풀어 오르다가 터지는 것인가, 생물이어서 움직이고 달라붙고 선택을 하는 것인가, 고체화된 무생물 돌처럼 강하고 무겁고 거칠기만 한 것인가. 슬픔은 중요한 우리 정서 중 하나로 사람이면 피하지 못하고 만나야하는 운명인가. 슬픔에서 우정이 나오고, 슬픔에서 사랑이 나오고, 슬픔에서 예술이 나오고, 슬픔에서 덕망이 나오는 창조의 근원인가. 누구에게나 그런 것인가. 그래서 인간이 비극을 좋아하고, 비극이 세상에 태어나는 것인가, 우리가 즐기는 것은 나 자신의 비극인가 내가 아닌 너의 비극인가, 그 이유는 무엇이고 과연 정의로운 것인가, 이런 물음을 끊임없이 계속해야 할 것이다.

습관은 무엇인가. 우리는 습관을 언덕으로 해서 기대거나 숨기를 좋아하는데, 과연 습관이 그럴 만한 가치가 있는 것인가 아닌가. 인간은 말하고 움직이고 먹고 마시는 것에서부터 사소한 거래에서 큰 거래에 이르기까지, 자신을 다스리는 것에서 나라와 세계를 다스리는 일까지 흔히 습관을 들고 나오기를 좋아한다. 가까운 예를 들면, 반쪽짜리 쪽지를 쓰는 일에서 길고 긴 편지를 쓰는 일에 이르기까지 어떻게 쓸까 망설이면서 이미 앞에서 굳어진 습관의 눈치를 보게 된다. 물론, 작문은 습관 속에 있는 소재와 주제가 문단을 만들어 주고, 소설이나 희곡처럼 이야기가 있는 글은 사람과 장소와 사

건이 이야기를 만들어 준다. 아무것도 없는 데서는 아무 것도 나오지 않는 다. 습관은 쌓여서 길을 만들고 성벽을 만들어 우리를 인도한다. 그러나 습 관만 쫓아가면 그 길이 넓은 길로 통하기는 하지만 새로운 길, 새로운 목표 에는 도착하지 못한다. 습관은 매우 아름답고 유익하지만 또 매우 불결하고 해롭기도 하다. 습관은 안정된 궤도를 만들어 우리를 관성대로 움직이게 한 다. 그러나 그 길은 이미 오래전에 지도에 그어진 길이다. 간 곳을 계속 가 면 무슨 흥미가 있겠는가. 젊음은 습관과 싸우는 시기이다, 이렇게 단정하 면 지나친 독선인가.

예술은 세상이 그러하듯 역시 경쟁인가, 세상이 아무리 그래도 예술만은 경쟁이 아닌가, 아무리 생각해도 예술은 승리나 승부수를 따지지 않아야 한 다는 데는 동의하면서 실상은 그렇지 않으니 걱정이다. 그러나 희곡과 연극 에서 등장인물은 어떤가. 그들은 승부를 위하여 피터지게 싸워야 한다. 그 들에게 싸움을 시키는 것은 작가다. 그러나 함께 싸우지 말고 한 발짝 떨어 져 쫓아가면서 죽느냐 사느냐 운명을 걸게 하고, 단숨에 결말을 내기도 하 지만 십년병화로 끌고 가기도 한다.

시에서 우리는 무엇을 얻을 것인가. 피츠버그 연설을 빌리면, 시란 우리 인간이 인간에게 인간을 위해서 가장 극적 순간을 기록하는 것이면서 영원 히 지속되는 것이어야 한다. 그렇다면 시는 인간을 위하여 존재하는 비전인 데, 희곡과 연극 역시 인간을 위한 비전이어야 한다. 시가 비전을 나타내면 서 그것을 직접 강조하는 것이 아니듯 희곡과 연극 역시 비전이면서 직접 드러내지 않아야 하는 것이다. 희곡과 연극은 무엇을 사실이다, 중요하다, 그렇게 해야 한다 강조는 하되 단언하는 것이 아니라 그러한 사실과 중요성 과 행동성을 우리가 절실하게 느끼게 하는 것이다. 따라서 희곡과 연극은

그 뿌리를 언어에 깊이 내리고 행동을 위시한 다른 방법을 끊임없이 찾아내야 하는 것이다. 세상만사는 법칙이 존재한다. 그 법칙 중에서 우리가 알고 사용하는 것은 얼마 되지 않는다. 그 얼마 되지 않는 것을 전부로 착각하는 데서 우리는 창조의 한계를 느끼는 것이다. 그러니까 희곡과 연극은 교육이나 모방에 의해 만들어지기는 하지만 완성할 수는 없다.

세상에는 신을 향해 경배를 하는 사람이 많고 많다. 그들 중에는 신의 존재를 스스로 믿으려는 사람이 있고, 신의 존재를 완전무결하게 보았다고 타인에게 확인시키려고 노력하는 사람이 있고, 신의 존재를 믿는데 경배를 하는 것이 아니고 신의 능력을 확인하고 싶어서 신에게 계속 현시하라고 요구하는 사람이 있다. 세상에는 신을 부정하는 사람 역시 많고 많다. 그들 중에는 신이 없다고 스스로 믿어버리는 사람이 있고, 신이 없다는 것을 믿기 위해서 여러 가지 논리를 활용하는 사람이 있고, 신이 없다는 증거를 찾아내고 만들어내서 타인이 그것을 인정하게 강요하는 사람이 있다. 희곡과 연극은 이것에 대해서 옳고 그름을 이야기하는 것이 아니고, 어떻게 경배하고 도전하고 부정하는가를 보여주는 것이 중요하다.

우리는 세상에서 재미있기는 싸움구경과 불구경이라고 쉽게 말을 한다. 실제로 우리는 싸움이 크면 클수록 주변에 모여드는 사람이 많다는 것을 확실하게 알고 있다. 마찬가지로 불이 크면 클수록 불구경꾼들이 많이 모여드는 것을 분명하게 알고 있다. 하물며 전쟁이 일어나고 매스컴을 통해서 중계될 때 전 세계에서 시청률이 가장 높다는 것을 알고 있다.

예술은 감각인가 이성인가. 어떤 사람은 감각이라고 하고, 어떤 사람은 이성이라고 한다. 만일 예술이 이성과 감각의 조화라고 하면 이런 논쟁은

필요하지 않을 것이다. 그런데 어느 장르든 예술의 구체적 작품을 놓고 보면 이 논쟁이 절대적으로 필요하다는 것을 인정해야 한다. 한 희곡 혹은 어느 연극을 구체적 대상으로 삼을 때 이 논쟁은 감각과 이성의 결과 가치 균형에서 더욱 절대적일 수밖에 없다. 그러나 감각이든 이성이든 두 가지의 조화든 다 필요하다는 것 역시 인정해야 한다. 작품을 보고 감각이 아니다, 이성이 아니다, 두 가지 조화가 아니다 한다면 그것은 예술적 성과와 가치가 그만큼 부족하다는 것이 된다.

연극은 관객 때문에 존재한다. 관객을 향해 자신의 존재를 알아달라고 호소해야 한다. 작가가 희곡을 집필할 때부터 나타나는 창조적 행위를 통해서 완수해야 하는 임무이다. 그런데 요즘은 대중이 예술을 격하시키는 것인가, 예술가가 대중과 영합하고자 예술을 타락시키는 것인가, 하는 질문이 난무하고 있다. 예술의 기초는 도덕적 인격에 있는데, 현대 예술에서 예술가가 다양성이나 본능 탐구나, 내면 표현이라는 가치를 오도해서 예술을 타락시키고 있다고 한다. 예술은 기예이기 때문에 연습의 결과라고 하고, 예술은 기예가 아니고 감성과 이성의 산물이기 때문에 체험의 전달이라고 한다. 예술은 놀이라고 하고, 예술은 놀이가 아니고 호소하는 가치라고 한다. 과연 예술과 인생과 자연과 사회의 관계는 무엇인가.

우리가 눈을 감고 입을 다물고 있어도 세상은 흘러간다. 그러나 흘러가는 세상은 그리 맑지 못하다. 우리가 눈을 뜨고 입을 열고 있으면 세상은 흘러가면서 세상이 잠깐씩 자신의 모습을 돌아보곤 한다. 과거가 처음부터 과거는 아니다. 미래이다가 현재이다가 과거가 된 것이다. 그것처럼 현재는 미래에서 와서 과거로 돌아가고 있는 것이다. 미래는 아무리 우주 저 먼 공간에서 수억 광년을 헤매면서 오는 것이라고 해도 현재 즉 지금으로 다가오고 있는 것이다. 그리고 다시 그 멀고 먼 과거로 가는 것이다.

인간은 신이 만든 것 중에 보잘것없는 것이라는 견해가 있고, 신은 인간을 천사와 짐승 사이에 존재하도록 만들었다는 견해도 있고, 신은 애초부터 인간을 저주하면서 만들었다는 견해도 있으며, 인간은 신이 만든 것 중에서 가장 위대하다는 견해도 있다. 인간은 신이 있어서 자유롭다는 견해가 있는가 하면, 인간은 신이 있는 한 억압된 수용소에서 살아가야 한다는 사람도 있다. 이들을 어느 하나로 정리하는 것이 아니라 각각의 것을 뚜렷하게 하는 것이 작가의 길이고, 희곡의 길이며, 연극의 길이다.

희곡이 세상을 향해서 무엇을 해야 하는가? 그 문제가 희곡 쓰는 방법이나 기술의 문제보다 중요하다는 것을 말하려다가 너무 장황하게 늘어놓았다. 세헤라자데라면 좀더 명확하고 재미있게 말했을 것이다. 그래서 우리는 지금까지 말한 것을 간단히 줄여 다시 하겠다. "여러분은 쓰고 싶은 것을 써라! 쓰고 싶지 않은 것을 쓰거나, 쓸 것이 없는 데도 있는 것처럼 쓴다면 그것은 좋은 희곡이 아니다!" 좋은 희곡은 세상을 향해서 꼭 하고 싶은 이야기를 쓴 것이다. 오직 그것만이 극작가의 생명도 구하고, 많은 관객들을 일상의 죽음에서 살릴 수 있다.

공연예술신서 · 49

희곡 창작의 길잡이

초판 1쇄 발행일	2006년 8월 30일
초판 4쇄 발행일	2018년 2월 10일

지은이	이강백 · 윤조병
만든이	이정옥
만든곳	평민사
	서울시 은평구 수색로 340, 202호
	전화 : (02) 375-8571(代)
	팩스 : (02) 375-8573
	http://blog.naver.com/pyung1976
	E-mail pyung1976@naver.com
등록번호	제251-2015-000102호
ISBN	978-89-7115-646-9 03600
정　가	14,000원